펼친 면의 대화

펼친 면의 대화

지금,
한국의
북디자이너

전가경 지음

아트북스

어쨌든 한 권의 책은 알처럼 닫혀 있고, 가득차 있고, 매끈한 거야.
힘을 쓰지 않고서는 그 안에 바늘 하나 찔러 넣을 수 없다고.
그런데 억지로 힘을 사용하면 알은 깨져버리고 말지.
—앙드레 지드, 『팔뤼드』 (윤석헌 옮김, 민음사, 2023)

『펼친 면의 대화』는 2022년 4월부터 2023년 2월까지 진행한 국내 북
디자이너 열한 명(열 팀)과의 대화를 수록한 인터뷰집이다. 동시에 한국 북디자
인의 한 연대기를 증언한 기록집이자, 인터뷰로 참여한 디자이너의 주요 포트
폴리오가 될 북디자인 사양을 상세히 기재한 자료집이다. 모쪼록 이 책이 단발
성에 지나지 않고 지속적으로 펼쳐지기를 바라며 대화의 초석을 다지는 데 특별
히 주의를 기울였다. 이 책이 소개하는 열한 명의 북디자이너를 지난 몇 년간 관
심을 두고 관찰했다. 흠모하거나 존경하고 또 즐거워하며 이들의 새로운 작업을
지켜봐왔다. 그럼에도 이 책을 위해 나름대로 확고한 인터뷰이 선정 기준을 세울
수밖에 없었고, 다음은 그에 대한 부연 설명이다.

첫째, 1980년 이후 출생한 디자이너여야 할 것.
둘째, 10여 년 이상의 경력자여야 할 것. 혹은 이에 준하는 주제 의식을
지녀야 할 것.
셋째, 북디자인의 생태계와 다양한 관점을 보여주는 사례여야 할 것.
넷째, 북디자인의 소주제를 대변해야 할 것.

첫째, 인터뷰이의 출생 연도를 1980년대 이후로 제한한 배경에는 그간
한국 북디자인을 관망해오며 비롯된 문제의식이 있다. 2000년대 중반 한국 시
각디자인계에는 지각 변동이 일어났다. 소규모 디자인 스튜디오의 출현, 독립 및
아트북 출판 신의 형성, 더치 디자인으로 대변되는 새로운 디자인 언어의 유입
과 유학파 디자이너의 등장을 많은 디자인 잡지와 매체가 조명했다. 하지만 이런

전환이 모든 디자이너에게 균질한 폭으로 다가오지 않았다. 이에 적극적으로 따른 경우도 있지만, 기존 흐름을 계승하되 점진적인 변화를 추구한 사례도 있다. 1980년대생은 이 시기를 학생부터 디자이너로서까지 경험했고, 이를 토대로 개성 있는 북디자인을 수립하여 어느덧 국내 시각디자인계의 주축이 된 세대다. 한편에서는 상업 출판과 독립 출판의 경계가 모호해지고, 한국 시각 디자인 수준의 상향 평준화 및 디자인 주제의 다원화가 실현되는 데 이바지한 세대기도 하다. 이러한 중요성에도 불구하고 이들의 디자인과 목소리를 한데 모아 조명한 경우는 극히 드물었다. 한국 북디자인사의 중요한 단락을 차지하는 디자이너들의 활동이 이 책을 통해 부분적으로나마 기록되기를 희망했다.

둘째, 국내 북디자이너 인터뷰집이 흔히 나올 수 있는 기획물이 아닌 이상, 공시적·통시적으로 한국 북디자인계를 조망할 원자재로서의 이야기가 필요했다. 이를 위해서는 풍부한 경험담과 이를 뒷받침하는 경력이 전제되어야만 했다. 10년 이상 북디자인과 그래픽디자인을 수행한 디자이너로 인터뷰이를 제한한 이유다. 물론 예외도 있다. 주제 면에서 꼭 다루어야 힐 디자이너가 있다면 경력이 기준에 못 미치더라도 포함했다. 굿퀘스천이 그 경우다.

셋째, '무엇이 오늘의 북디자인인가'라는 질문을 책의 부제로 봐도 무방할 만큼, 북디자인의 다양한 지형을 보여주는 데 집중했다. 인하우스와 프리랜서 북디자이너를 두루 아우르며, 상업 출판 디자인부터 미술 출판에 이어 독립 출판까지 '책'이라는 이름으로 생산, 유통되는 매체의 한 단면을 이곳에 옮겨 놓고자 했다. 책을 하나로 정의할 수 있는 시대는 저물고 있다. 여전히 읽기 중심의 문자 기반 책이 존재하면서도 초국적 디지털 시대에 민첩하게 반응하는 책 또한 출현하고 있다. 책의 기능과 역할은 되도록 광범위하게 열어두되, 본문과 표지를 동시에 다루는 직업이라는 북디자인의 원론적이면서도 보수적인 통념을 유념했다.

넷째, 각 디자이너로부터 북디자인의 소주제를 도출하고자 애썼다. 김다희와는 국내 장르 소설 디자인의 흐름을, 조슬기와는 인하우스 디자이너가 경험

하는 출판 업계의 현실을, 박연미와는 표지 디자인의 힘을 이야기하는 데 주력했다. 신덕호와는 미술 출판을, 전용완과는 본문 타이포그래피를, 이재영과는 디자이너의 사회적 발언에 관해 논했다. 김동신과는 책의 펼침면이, 박소영과는 종이가, 오혜진과는 그래픽 실험으로서의 북디자인이 대화의 주를 이루도록 조율했고, 굿퀘스천과는 여성 디자이너의 출판과 페미니즘을 말했다. 물론 이것은 상대적으로 두드러지는 소주제일 뿐 다양한 북디자인 이슈가 열 편의 대화를 가로지른다.

2022년 4월, 김다희 디자이너로 시작한 인터뷰는 2023년 2월, 전용완 디자이너로 종결되었다. 한 달에 인터뷰 하나라는 목표를 충실하게 이행했다. 직접 만지지 않은 책에 대해 말할 수 없었기에, 만남에 앞서 인터뷰이가 디자인한 책 20~30권을 택배로 받았다. 책에 대한 감상을 기반으로 50여 개 물음의 사전 질문지를 구성했다. 질문이 세부적일수록 내 관심과 입장을 구체화할 수 있다고 생각했다. 긴 분량의 질문지를 전송할 때면 인터뷰이에게 송구한 마음이 가득했다. 그럼에도 이재영 디자이너는 넓은 아량으로 그를 선물에 비유했다. 그렇게 디자이너와 대화의 밑그림을 공유한 채 평균 세 시간의 대면 인터뷰를 진행했고, 상황에 따라 비대면 추가 인터뷰를 요청했다.

질문지를 작성하며 염두에 둔 몇 가지가 있다. "책이 무엇이라고 보는가" "이 시대의 북디자인이 무엇이라고 생각하는가" 같은 거시적 질문은 가급적 지양했다. 이에 대한 대답은 독자의 몫으로 두었다. 대신 북디자인의 미시적인 면면을 들여다보는 데 집중했다. 1980년대 초반 북디자인이라는 용어가 유입된 후, 국내 북디자인 계보가 독자적으로 형성되었음에도 북디자이너는 여전히 대중에게 불투명한 직업이다. 그렇기에 인터뷰를 통해 북디자이너의 세밀한 디자인 방법론을 묘사하고자 했다. 또 경우에 따라 디자이너의 개인사를 반영했다. 성별, 지역, 학력 등 개인의 정체성 형성에 영향을 미치는 다양한 요소는 직업전선에도 반영되기 마련이지만, 이에 함구하는 것이 디자인계의 암묵적 태도기도

했다. 인터뷰이들은 이러한 취지에 공감하며 민감할 수 있는 질문에도 적극 응했다. 인터뷰 후에는 나의 관점을 코멘트로 덧붙여 원고를 완성해나갔다. 그 과정에서 많은 부분을 취사 선택해 인터뷰이당 평균 6~7만 자 분량의 녹취록이 1만 6000여 자로 압축되었다. 적극적인 협조에 비해 지면의 내용이 단편적일 수 있지만, 이는 다른 경로를 통해 보완할 수 있으리라 희망한다. 그만큼 이 책에 실린 글은 녹취록에서 출발했지만 상당 부분 개작된 결과물이다.

새로운 세기로 진입할 무렵 북디자인이라는 용어를 처음 접했다. 오랜 방황 끝에 나는 내가 원하는 성격의 미술을 찾아 기뻤다. 비전공자로서 북디자이너로서의 직업을 고민할 때 스튜디오 바프를 운영하던 이나미 대표로부터 한겨레 문화센터에서 열리는 정병규 북디자이너의 강좌를 소개받았다. 이후 디자인 대학원에 진학했어도 북디자인의 기초 개념과 실무를 다진 것은 정병규라는 이름의 비제도권 학교를 통해서였다. 선생은 "책 하나하나는 사건이다"라고 말씀했다. 들뢰즈를 염두에 둔 걸로 짐작하는 발언이자 선언은 변화무쌍한 책의 양태와 의미를 함축했으리라.

책은 그 자체로 하나의 디자인이다. 여전히 글과 책을 동일시하는 경우를 많이 본다. 글은 누워 있고 책은 서 있다. 디자인은 글에 뼈대를 세우는 과정이자 결과다. 고로 『펼친 면의 대화』는 디자인 분야의 책으로 분류되겠지만 궁극에는 '책에 대한 책'이다.

지난 몇 년간 책에 대한 사유를 자극하는 '책에 대한 책'이 꾸준히 출간되었다. 매년 감소하는 독서 인구에 비해 매체로서의 책이 지속적으로 탐구되는 데는 기이한 구석이 있다. 이를 두 가지 측면에서 해석할 수 있는데, 하나는 위기에 봉착한 책 생태계에 대한 반작용, 다른 하나는 책이 마주한 미디어 환경의 급격한 변화에 대한 방증이다. 책의 내부, 특히 본문은 다른 매체와 관계하거나 경합하며 유연하게 변화해왔지만 대중의 인식은 여전히 책을 읽기의 도구로서만 협소하게 정의하는 데 그쳐 있다. '책에 관한 책'의 잇따른 출판은 책을 문자 전달

장치로만 대변한 역사의 한 장을 마감하고 새로운 시간대로 발돋움하기 위한 몸부림의 산물 아닐까.

다양한 사운드와 이미지가 실시간으로 송출되고 교차하는 오늘의 디지털 미디어 환경은 우리에게 다채로운 방식의 읽기를 요구한다. 수많은 정보가 흘러가고 휘발되는 시대에 책을 펼친다는 것은 '멈춤'이라는 표지판을 내거는 행위다. 스트리밍에는 출구가 없는 반면 책에는 시작과 끝의 지면이 있다. 책을 열어야만 보이는 책의 안쪽인 '펼친 면'을 읽으며 우리는 외부로부터 얼마간 능동적으로 단절된다. 여기서 어제의 책을 오늘의 책이도록 하는 북디자인이야말로 책이 가진 잠재성에 대한 열쇠가 된다. 이 사건을 만들어내는 디자이너들과의 대화집 『펼친 면의 대화』가 많은 독자에게 또 하나의 사건이 되기를 기대한다.

관례적이지만 감사 인사를 빼놓을 수 없다. 이 책은 전민지 편집자의 기획에서 출발했다. 인하우스와 프리랜서 디자이너를 균등한 수로 분배한 인터뷰이 목록과 디자이너들에게 지불하는 소정의 사례비가 신뢰를 높였다. 상당한 분량의 녹취록 작성에 수고한 그를 이어 곽성하 편집자가 작업을 마무리했다. 원고가 대부분 조율된 후 진행하는 편집이 부담으로 다가올 수 있음에도 그는 대화가 책으로 무사히 귀결되도록 힘썼다. 이 책의 시작과 끝을 두 분과 머리 맞대며 함께했음에 깊이 감사하다. 북디자이너로서 북디자인에 대한 책 디자인만큼 부담스러운 작업도 없을 것이다. 그럼에도 북디자이너이자 배우자인 정재완은 원고가 책의 꼴을 갖추는 데 큰 힘을 보탰다. 고백하건대 그를 만났기에 나는 북디자이너가 되지 않았다. 그를 통해 북디자인을 충분히 간접 경험할 수 있으리라는 기대가 현실로 이루어졌기 때문이다. 마지막으로 이 책의 또다른 저자인 디자이너 열한 명에게 공을 돌린다. 책 배송부터 인터뷰, 원고 확인과 수차례의 자료 요청이 무척 지난했을 줄로 안다. 전 과정에 적극 협조해주심에 한편에선 죄송하며 또 감사하다.

2024년 4월 대구에서, 전가경

차례

들어가는 글 5

'장르'를 디자인하기 14

 김다희의 책 37

출판사 직원하기, 디자이너 되기 48

 조슬기의 책 71

놀라지 않을 정도의 새로움 82

 박연미의 책 107

책의 최소 요건을 고민한다 118

 신덕호의 책 141

어떤 최선의 세계 154

 전용완의 책 175

서사를 구축해주는 가장 적합한 도구 188

 이재영의 책 213

한번쯤 해보고 싶었던 것 224

 김동신의 책 247

세상에 해가 되지 않고 오래 남는 책 260

 박소영의 책 285

한계에서 시작하는 아름다움 296

 오혜진의 책 321

페미니스트 실천으로서의 북디자인 332

 굿퀘스천의 책 361

일러두기

1. 인명, 지명, 서체명 등 외래어 표기는 국립국어원의 규정을 따르는 것을 원칙으로 했으나
 용례가 굳어진 경우에는 통용되는 표기를 따랐습니다.

2. 단행본과 잡지, 신문 제목은 『 』, 기사와 기고 글 제목은 「 」, 전시는 〈 〉로 묶어 표기했습니다.

3. 책에 삽입된 도판 중 인터뷰 지면에 실리는 이미지는 ○, 포트폴리오 지면에 실리는
 이미지는 ●로 표시했습니다.

4. 포트폴리오 지면의 서지 정보는 초판의 제작 사양을 따랐으며, 해당 도서를 펴낸 출판사명을
 밝히되 인하우스 디자이너의 경우 최초 한 번 명시하고 이후 생략했습니다.

5. 포트폴리오 지면에 실린 책의 본문 판형을 가늠할 수 있도록 이 책과 비교한 크기를 회색
 사각형으로 보여주었습니다.

'장르'를 디자인하기

■ 민음사 출판그룹의 황금가지와 민음인 및 판미동 브랜드의 북디자인을 담당하는 김다희는 2024년 기준 경력 18년차 베테랑 북디자이너다. 이 경력이 국내 출판 디자인계에서 다소 이례적인 것은 다음 몇 가지 이유에서다. 먼저 그는 17년 동안 한 출판사에서 인하우스 북디자이너로 경력을 쌓았고, 전통적인 출판 영역 외곽에 자리한 장르 소설과 비소설 분야 북디자인에 10년 이상 집중하고 있으며, 이를 주류 단행본의 디자인 문법으로 재편해나갔다. 종종 디자인은 하나의 시각적 신호로 기능한다. 소설과 비소설, 순문학과 장르 소설 간의 조형적 구별 짓기가 와해되는 과정에 김다희의 북디자인이 서 있으며, 이는 비주류 장르가 대중에게 보다 친숙하게 다가오는 데 기여했다. 그의 작업은 국내 북디자인 역사에서 아직 제대로 정립되지 못한 장르 소설과 비소설 디자인의 귀중한 계보를 그린다. 출판 산업 최전선에서 가장 예민하고 민첩하게 반응해야만 하는 대형 출판사의 구조, 양질의 디자인뿐만 아니라 마케팅 또한 담당해야 하는 인하우스 디자이너의 조건, 여전히 지배적인 출판계의 순문학 중심 사고관 및 '한국에서 가장 아름다운 책' 시상 제도에 대한 인하우스 디자이너의 견해 등 김다희와의 대화는 북디자인 그리고 상업 출판 생태계와 관련한 여러 소주제를 폭넓게 오갔다. 인터뷰는 2022년 4월 26일, 민음사 출판그룹의 사옥이 위치한 서울 신사동 부근 카페에서 진행되었다. ■

민음사 출판그룹에 입사한 지 10년이 넘었다. 처음부터 황금가지 브랜드를 맡았는가.

그렇다. 시각디자인을 전공할 때 다양한 곳에서 인턴으로 일하면서 디자인 에이전시에는 취직하고 싶지 않다고 확신했다. 그때는 월급이 낮은데다 초과근무가 많고 근무 환경이 좋지 않았다. 졸업 후 취직을 고민하던 중에 당시 민음사 출판그룹의 사이언스북스에서 일하던 정재완 디자이너를 만나 민음사 미술부에 대한 좋은 이야기를 듣고 지원했다. 2007년에 입사했는데, 입사 동기인 최지은 디자이너와는 다르게 타이포그래피와 편집 디자인이 주를 이룬 포트폴리오 때문인지 실용서 디자인에 더 적합하겠다는 회사의 판단이 있었고, 황금가지로 통합되며 현재는 없어진 임프린트인 황금나침반에 합류했다.

현재 맡고 있는 북디자인 업무 전반에 대해 설명해달라.

종이책 디자인은 나의 전체 업무 중 절반 정도다. POP 제작, 이벤트 굿즈 디자인°, 사진 촬영, 카드 뉴스 디자인 등 출간 후속 작

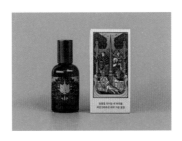

업이 많은 부분을 차지한다. 온라인 채널이 많아지고 이를 기반으로 한 홍보가 중요해지면서 관련 업무가 훨씬 더 증가한 셈이다. 하지만 이에 대해 크게 스트레스 받지 않는다. 어떤 디자이너는 본업이 북디자인이라고 생각하고 홍보물 디자인 업무를 주변적인 일로 간주하는데 나는 그렇지 않다. 각 서점마다 동일한 책으로 서로 다른 굿즈를 만들어야

할 때는 기획 회의에 적극적으로 참여한다. 이를 통해 디자인 역량을 강화할 수 있다고 생각하기 때문이다. 다만 굿즈의 가격이 책 정가의 10퍼센트를 넘으면 안 된다는 규정이 있어 좋은 품질의 굿즈를 만들기 어렵다는 한계는 있다.

민음사는 미술부라는 디자인 전담 부서를 둔 최초의 출판사로 알고 있다. 입사 초기와 지금, 미술부 시스템이나 업무 분담에 변화가 있나?

크게 달라진 점은 없다. 입사 초기에는 전사의 신문광고와 다른 브랜드의 표지 시안을 검토하고 수정 방향을 논의하는 총괄 디자이너가 있었다. 하지만 지금은 철저하게 팀장 중심 체제다. 민음사는 디자이너가 신입 때부터 책 한 권을 통으로 맡는다. 그렇게 해야 빨리 배운다고 생각하기 때문이다. 그런데 나는 후배들과 업무를 공유하며 디자인에 관한 의견을 주고받고, 담당 편집자가 후배 디자이너에게 디자인을 논의해오면 아이디어 스게치부디 전체 방향끼지 함께 상의히는 편이다. 그러나 이것은 나의 방식일 뿐 대체로 담당 편집자와 디자이너가 일대일로 소통하는 체제다. 그 외에 미술부가 변화한 부분이라면 과거에는 대면 미팅이 많았고 필름 출력실도 있어 물리적 이동이 잦았지만, 지금은 대부분 온라인으로 소통한다는 점이다. 근무지에서의 왕래가 줄다보니 예전에 비해 미술부가 매우 조용하고 차분한 분위기다.

입사해서 처음 만든 책은 무엇인가? 15년 이상 대형 출판사에 있었다면 방대한 양의 포트폴리오가 쌓였을 텐데, 대표 북디자인을 꼽는다면?

처음 맡은 책은 스도쿠의 일환인 『손호성의 가쿠로』°였다. 2007년 2월에 나왔다. 나의 포트폴리오에서 『제노사이드』°를 빼놓을 수 없고 그다음에 '파운데이션' 시리즈•. 이후 '스페이스 오디세이' 시리즈•가 나오고 '듄' 시리즈•로 이어졌다. 이런 주요 SF 사이에 『이갈

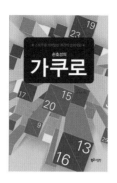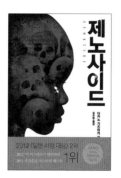

리아의 딸들』●과 『시녀 이야기』● 그리고 켄 리우의 책들이 있다. 그의 책들은 한국에서 SF의 저변을 넓히는 데 크게 기여했는데, 대표작인 『종이 동물원』●은 모든 사람이 알아야 할 중요한 책이라고 생각한다. 대중에게 SF의 재미를 알려준 책이랄까. 하지만 무엇보다 내가 각별하게 생각하는 책은 『부자 아빠 가난한 아빠』 20주년 특별 기념판●이다.

『부자 아빠 가난한 아빠』는 아주 오래전에 나온 책 아닌가? 게다가 전형적인 경제·경영 서적이라 의외다.

내가 만든 책 중 가장 많이 팔렸다. 이 책은 20만 권, 아니 수백만 권이 팔리고 심지어 중쇄도 1만 권씩 찍었다. 주말 지나면 1000권씩 팔리는 거다. 2018년에 나온 20주년 기념 개정증보판은 다소 촌스러운 원서 스타일의 표지를 가리고자 재킷을 씌웠다. 뻔한 카피를 넣을 바에 빼는 게 좋겠다는 내 의견을 편집자가 수용해 검정 종이에 박을 찍는 방식으로 디자인을 단순하게 전개했다. 당시 경제·경영 분야에서 검정은 약간 '죽는' 색으로 간주되어 검은색 표지가 거의 없었는데 이후 유사한 책이 많이 나왔다. 표지를 금색 톤으로 하자는 동료의 의견이 있었지만 내가 현대카드 최상위 레벨이 블랙이라며, 검은색으로 하자고 사장을 설득했다. 그간 20~30대 여성 독자층만 주대상으로 생각했는데 이 책 덕분에 다양한 연령대의 폭넓은 독자층이 있다는 사실

도 알게 됐다. 재킷을 벗기니 촌스러운 표지 그대로라며 독자들의 원성도 많이 들었지만 우리 입장에서는 독자를 위한 최선의 선택이었다.

비소설은 소설과 디자인 접근법이 다를 것 같다.

내가 맡고 있는 또다른 브랜드인 판미동과 민음인은 건강, 실용, 자기계발 분야 서적을 주로 출간한다. 경제·경영서는 독자에게 책을 갖는 순간 원하는 것을 얻을 수 있다는 인상을 줘야 한다. 그래서 굵은 선과 큰 제목을 선호한다. 반면 소설은 그보다 더 해석의 여지가 있어야 한다. 표지 이미지의 색감이나 그림이 호감을 주어야 한다는 게 다른 점이라고 할 수 있다. 하지만 원고를 읽고 편집자와 상의해 시안을 작업하는 등 절차는 분야 막론하고 똑같다. 무엇보다 좋은 점은 비소설 분야를 맡음으로써 소설책 작업을 더 잘하게 된다는 것이다. 내내 소설책 디자인만 한다면 매너리즘에 빠져 재미가 없을 것 같다.

"은근한 파이터 기질"

비소설 외에 장르 소설도 도맡고 있다. 그런데 『이갈리아의 딸들』과 『시녀 이야기』는 정통 소설 같은데 황금가지에서 나왔다.

많은 분들이 민음사의 '메인'이라 할 수 있는 문학이나 소설을 디자인하지 않는 것에 대해 어떻게 생각하는지 묻고는 하지만 나에게는 은근한 파이터 기질이 있다. 순문학에 대한 반발이랄까? 『이갈리아의 딸들』은 1996년 황금나침반의 첫 출간물이었는데 급진적 내용 때문에 민음사에서는 낼 수 없다고 본 것 같다. 그리고 『시녀 이야기』는 본래 마거릿 애트우드가 SF와 판타지 작가기 때문에 이미 환상문학 전집에 포함되어 있었다. 그런데 그 책이 TV 시리즈로 제작된다고 하

니 그에 맞춰 책을 별도의 단행본을 만들어보자는 아이디어가 나왔다.

'순문학에 대한 반발'은 어떤 의미인가.

　　　　　장르 소설은 문학이 아니라는 모종의 편견이 존재한다. 그런 소설은 순문학이 아니라고 보는 거다. 소설이나 문학에 갖는 고정관념을 깨보고 싶었다. 그래서 소설류에만 몰두하지 않고 비소설을 번갈아가며 디자인하는 편을 선호한다.

장르 소설에 대한 그런 인식이 있는 줄 몰랐다. 『이갈리아의 딸들』과 『시녀 이야기』 는 리커버되면서 큰 주목을 받았다. 디자인의 힘이 컸다.

　　　　　본래 그 제안은 온라인 서점 알라딘에서 먼저 해왔다. 『이갈리아의 딸들』이 리커버로 잘 팔렸으니 『시녀 이야기』도 해보자는 제안이었다. 그런데 『이갈리아의 딸들』만 하더라도 리커버 열풍 초기의 책이었다. 나도 몇 차례 리커버를 했지만 현재 그 열풍은 많이 가라앉았다. 리커버 초기에는 예쁜 장정 때문에 독자 반응이 좋았다. 3000권이 이틀 만에 다 팔릴 정도였다. 알라딘에서 리커버판을 단독 출시하면 제작 수량만큼의 금액을 출판사에 선지급했기 때문에 출판사에서는 안 할 이유가 없었다. 독점 판매하는 알라딘 입장에서도 디자인이 예쁘면 홍보에 좋으니 서로 이익이었다. 그런데 이런 양상이 지나치게 반복되다보니 독자들의 피로도가 높아졌다. 리커버판이 본래 디자인보다 못한 경우도 봤다.

『이갈리아의 딸들』은 하드커버를 싸는 종이에 결이 있더라.

　　　　　삼화제지에서 나온 레자크 #87이다. 매우 저렴한데 효과가 크다. 표지 그림을 이집트 벽화 느낌으로 발주했기 때문에 거친 느낌을 살리고 싶었다. 그런데 이미 투명 홀로그램박을 쓴 탓에 제작비가

어느 정도 나온 상황이라 효과가 좋되 가장 저렴한 방식을 택해야 했다. 디자이너로서는 수입지를 선택하고 싶지만 회사 차원에서는 제작 단가가 책 가격에 영향을 미치니 늘 비용 절감을 고민하게 된다.

『이갈리아의 딸들』과 『시녀 이야기』 모두 박혜림 작가가 표지 일러스트레이터로 참여했다.

알라딘에서 『이갈리아의 딸들』과 『시녀 이야기』를 한 세트처럼 보이도록 제작해달라는 주문이 있었다. 그래서 작가가 다른 두 책을 같은 판형, 재킷 없는 각양장의 동일한 모양새로 만들었다. 이 책을 리커버할 때 힘들었던 점은, 양장판과 무선판 발간이 동시에 계획되어 있었던 거다. 특별판 양장과 보급판 무선을 색만 조금 다르게 적용해 내놓았다. 디자이너 입장에서는 최선을 다해서 만든 최고의 표지인데 동일한 표지로 무선판도 만들어야 해서 약간의 차별화를 꾀해야만 했나.

장르 소설 디자인은 표지 그림 작가와의 협업도 무척 중요할 것 같다. 외부 작가와 어떻게 협업하는가.

그림을 발주하는 과정은 회사마다 다르다. 과거에는 편집자가 그림 작가에게 그림을 발주하는 경우가 많았는데, 그러다보니 내용 위주로 의뢰하는 경향이 있었다. 그런데 2010년대 들어 디자이너가 직접 그림을 발주하는 사례가 늘어났다. 나의 경우 『제노사이드』가 전환점이 된 소설 중 하나였다. 소설이지만 비소설처럼 보이게 해달라는 편집부의 요청이 있었고 그에 맞춰 이미지를 만들었다. 이후 '파운데이션' '스페이스 오디세이' 그리고 최근의 '듄' 시리즈를 디자인하면서 과거 장르 소설의 조형 언어로부터 벗어나고자 했다. 초기 장르 문학 디자인에서 변화를 가져왔다고 스스로 생각한다.

■ 영국 '2022 부커상' 인터내셔널 부문 최종 후보로 올라 화제가 되었던 정보라 소설가. 그는 BBC 코리아와의 인터뷰에서 장르 소설이 겪는 비애에 관해 언급했다. 그의 말인즉, "장르 소설 작가들을 만나면 하는 얘기가 있어요. 이러다가는 우리는 늙어 죽어서도 묘비명에 '발랄하고 통통 튀는 신인 작가, 98세에 사망하다' 이렇게 적힐 거라고요." 이것은 대중적이기는 하나 순문학 '반열'에는 끼지 못하거나 인정받지 못하는 SF, 추리소설, 공포 소설을 쓰는 작가들이 공유하는 일종의 냉소다. 동일한 의미의 '픽션'을 쓰지만, 모호한 장르 기준에 따라 순문학과 대중문학을 구분한다. 순문학의 엘리트주의가 공고한 국내 출판계에서 환상과 공포 그리고 공상과학의 시공간을 가로지르는 글은 '장르'라는 이름의 별도 영역을 지정받아 특별 관리 대상이 되는 셈이다. 이런 현상은 구미권도 다르지 않았다. 그럼에도 역사적으로 빼어난 장르 소설 북디자인은 존재했다. 로멕 마버는 펭귄 북스의 추리소설 시리즈 디자인을 위해 정교한 '마버 그리드' 개념을 고안했으며, 데이비드 펠럼의 경쾌하고도 섬찟한 『시계 태엽 오렌지』 표지는 희대의 명작으로 여전히 회자된다. 다행히 국내에서도 최근 몇 년간 장르 소설이 급부상하며 관련한 북디자인 또한—관습화된 성향을 어렵지 않게 발견할 수 있음에도—다채롭게 모색되고 있다. 김다희의 장르 소설 북디자인은 이 흐름 속에서 단연 독보적이다. 단단하고 집요하며 경우에 따라서는 대범하고 웅장하다. ◧

초기 장르 문학의 변화라 함은 무엇을 의미하는가.

국내 장르 문학의 시작은 통상 1990년대 중반 이후부터다. PC 통신과 인터넷 소설로 인기를 끈 작품들이 종이책으로 나온 시점이다. 물론 1980년대에도 해외 추리소설, 공포 소설 상당수가 해적판으로 소개됐다. 그러다보니 영화 스틸 컷이나 해외 표지를 적법한 절차를 거치지 않고 스캔받아 쓰거나, 크고 볼드한 형태의 과장된 타이포그래피가 많았다. 그런데 2000년대로 넘어오면서 훨씬 정돈된 북디자인이

보이기 시작했다. 프리랜서 북디자이너들이 작업한 장르 문학 디자인이 눈에 띄기 시작한 것이다. 내가 북디자인을 시작한 2007년에는 '장르스럽다'고 여기는 이미지가 여전히 존재했다. 총이나 칼, 핏자국, 그런지grunge한 배경, 스크래치 등 직접적 이미지를 제목에 곁들이고 검정색이나 붉은색을 배경에 까는 식이다. 전반적으로 판타지·공포·추리 소설은 누가 봐도 순문학과는 다른 장르임을 알게 하는 게 중요했다. 하지만 당시 민음사 미술부 내에서는 이런 관행으로부터 벗어나 보다 가볍고 세련된 디자인과 밝은 색감을 사용해 장르 문학 디자인에 변화를 주려고 했고, 나 또한 그랬다. 그런데 연차가 낮은 디자이너가 관습에서 조금이라도 벗어나는 디자인을 제시하면 컨펌 단계에서 "인문서 표지 같다" "순문학이나 에세이 표지 같다" "기존 방식대로 만든 시안을 보여주면 좋겠다" 등의 피드백을 들었다. 고정관념을 조금씩 바꿔나가는 데 시간이 필요했다.

최근 장르 분야가 크게 주목받으면서 시장이 커진 것 같다. 그에 비해 디자인은 다소 관습화된 패턴이 보이기도 한다.

　　　　　사실 모든 분야가 그렇다. 해당 분야의 초대형 베스트셀러 디자인을 그대로 답습하는 책 표지들을 수년째 보고 있다. 이것은 디자이너의 잘못만은 아니다. 매출이 높은 책의 경우 표지가 좋아서 잘 팔렸다고 결론 내리는 경우가 많다. 그래서 같은 그림 작가를 섭외하거나 동일한 디자이너에게 비슷한 구도와 색감으로 작업을 의뢰하면 '우리 책도 저 책처럼 잘 팔리겠지'라고 생각하는 안일한 태도가 있다. 2022년 온라인 서점 1위부터 10위 도서를 보면 표지에 모두 편의점이나 건물 정면 그림이 쓰였다고 말할 정도였다. 장르 소설의 패턴이 보인다면 몇 년 사이에 해당 분야가 인기를 끌고, 국내 작가의 인지도가 높아지면서 주목도가 더 높아진 탓도 크다고 본다. 서로를 닮고 싶어하는 현

상이 과열된 것으로 볼 수도 있지만 한두 권에 사활을 걸어야 하는 작은 출판사가 모험을 하기보다는 안정적인 방식을 따르려는 결정이 이해는 된다. 하지만 누가 봐도 비슷해 보일 정도의 디자인은 양심상 의뢰하지도 작업하지도 말아야 할 일이고 독자들도 그런 표지는 선택하지 않았으면 하는 마음이다.

'파운데이션' 시리즈 디자인은 대단한 호평을 받았다. 유클리드 기하학 개념을 차용했다고 들었는데 백두리 작가를 섭외한 배경과 구체적인 소통 과정이 궁금하다.

　　　　당시 SF라고 하면 많은 독자가 총천연색 우주인 혹은 우주선, 까만 우주 등을 상상했는데 이런 고정관념을 최대한 피하고 싶었다. 우주를 배경으로 한 소설에서 흔히 등장하거나 연상하는 이미지를 넣고 싶지 않았다. 심리학, 역사학, 수학, 과학이 어우러진 '파운데이션'의 세계관을 담으면서도 단순하고 강렬한 이미지○를 표지에 사용하고 싶었다. 그때 우연히 백두리 작가의 홈페이지에서 가방 브랜드 '기어쓰리'와 협업한 그림을 보았고 내가 원하는 이미지의 가능성을 봤다. 색상과 타이포그래피는 단순하고 명료하게 하되 표지에 놓이는 그림을

두 개의 층으로 구분해 쓰임을 달리했다. 첫번째 층에는 무한한 상상력의 우주를, 두번째 층은 도형을 구상적으로 표현함으로써 각 권의 상징이 명확하게 보이도록 했다. 그렇게 해서 1~3권은 원의 형태를, 4, 5권은 방사형으로 뻗어나가는 형태를, 6, 7권은 프리퀄이자 시리즈의 마지막이기에 시작과 끝의 분위기를 표현했다.

"독자들은 본문 서체가 바뀌는 걸 좋아하지 않는다"

민음사의 본문 서체 사용 폭은 넓지 않은 것 같다.

정확하게 서체는 SM신신명조 계열을 자주 쓴다. 독자들의 영향도 있다. 가령 황금가지 독자는 브랜드 충성도가 높기 때문에 본문 서체가 바뀌는 걸 좋아하지 않는다. 갑자기 다른 서체를 쓰면 항의가 들어올 정도다. 다만 원고량을 고려해 글줄을 더 넣거나 자간을 조절하는 방식으로 변화를 주려고 한다. 『주역 완전해석』●은 노년층이 주요 독자지만 글 분량이 많아 서체를 마냥 크게 할 수 없었다. 이렇게 독자층과 원고량을 염두에 두고 본문의 세부 사항을 결정한다. 민음사는 조판을 담당하는 전산실이 있어, 미술부에서 초반에 본문 포맷 디자인을 해 전산실에 넘기면 조판 담당자가 원고를 수정한다.

그렇다면 본문을 앉히는 일은 전적으로 전산실에서 한다는 건가?

전산실에서 할 때도 있고 미술부에서 할 때도 있다. 글을 앉혀본 후 "이 책 480쪽이 넘는데 너무 두껍지 않나"라는 이야기가 나오면 포맷을 다시 잡아본다. 이럴 때 디자이너와 조판 담당자가 인디자인 파일을 주고받다보니 가볍고 안정적인 서체를 사용할 수밖에 없다.

서체에 무겟값이라는 게 있다. 최근 정인자체를 많이 썼는데 전산실에서 정인자가 너무 무거워서 못 쓰겠다고 하더라. 서체 회사에서는 무거울 이유가 없다고 했지만 전산실에서 쓸 때는 프로그램이 멈출 정도다. 그러면 해당 서체는 사용하지 못한다. SM신신명조는 가볍고 수정하기도 좋고 사고도 없다. 사고라 함은 가령 '없'이라는 글자에서 비읍이 막혀 있다거나 하는 것들이다.

민음사 출판그룹이 다루는 책의 종수가 많고, 그동안 출간한 책도 워낙 방대해서 그런 것 같다.

누구든 열어서 구간 데이터 수정을 한다는 전제로 책을 만든다. 새로운 서체는 본문 작업에 위험하다. 회사 내 누가 작업하든 파일을 열었을 때 그 서체가 있어야 한다. 산돌의 '구름다리'는 전사에서 쓰고 있는데 재택할 때도 그렇고 여러모로 너무 좋다. 그런데 산돌 명조를 본문에 썼을 때 독자들은 "오, 너무 다른데"라며 급진적으로 받아들인다. 그래서 산돌 명조를 의도적으로 쓰기도 한다. 본문 서체가 일종의 시그널이 되어버렸다. 소설은 사람들이 막힘없이 쭉 읽히는 걸 중시해서 평소 쓰던 서체를 쓰는 경향이 있고, 판미동이나 민음인 브랜드의 책은 글이 부와 장별로 나뉘어 있고 정보 전달 성격이 강해 정인자나 산돌 정체를 사용하기도 한다.

이전과 비교해 민음사의 본문 조판도 바뀌었다고 보는가. 본문은 상대적으로 주목도가 낮다보니 변화를 인지하기 힘들다.

과거에는 민음사 책 중에도 자간과 장평이 이상해 보이는 본문이 많았는데 중쇄를 진행하면서 이런 부분을 개선해왔다. 과거 필름으로 인쇄판을 떴던 책은 CTP(Computer to Plate, 필름 공정을 생략하고 인쇄판을 만들어 출력하는 방식)로 전환하면서 본문을 다시 조판하거나 표지

서체를 다시 설정한다. 누구에게나 익숙한 본문으로 바꾸는 작업을 하는 거다. 그래서 중쇄를 자주 찍는 스테디셀러의 경우, 딱 보기에 20년 전에 만든 책 같아 보이는 부분이 없도록 하는 게 관건이다. 예를 들어 10~11포인트 서체에 자간은 -70에서 -100 사이로 설정하고, 장평은 97퍼센트 이하로 떨어뜨리지 않는 식으로 독자들이 읽기 편하게 만든다.

지난 몇 년간 민음사 마케팅 부서의 활약이 눈에 띈다. 미술부에서도 마케팅에 신경을 많이 쓰는가?

브랜드별로 마케팅 부서가 다르기는 하지만 방식 면에서 많이 바뀐 것은 맞다. 과거 마케팅이 서점 가서 미팅하고 신문사에 광고 받아오는 등 수동적으로 진행됐다면, 온라인 마케팅으로 옮겨오며 보다 섬세하고 재미있는 마케팅이 필요해졌고, 오프라인 서점 관리, 유튜브, SNS, 전자책과 오디오북 등 담당이 세분화됐다. 무엇보다 SNS 감수성을 재빠르게 포착해서 공감히는 점에서는 여자들이 마케팅에 유리한 것 같다. 그래서인지 내가 입사할 때만 해도 영업이나 마케팅 부서는 남성 마케터가 대부분이었으나, 여성 마케터들이 한두 명씩 늘어나다가 지금은 훨씬 더 많아졌다.

홍보 차원에서 띠지가 아직도 필요하다고 보는가.

띠지◦를 참 좋아한다. 표지 디자인을 가린다는 이유로 굳

이 띠지를 빼지는 말라고 편집자에게 말할 정도다. 띠지가 있든 없든 각기 다른 매력으로 멋지게 디자인하면 되니까. 개인적으로 표지에는 최소한의 정보만 담고 홍보 문구나 추천사 등은 띠지에 넣는 것이 맞다고 본다. 나는 띠지를 오히려 튀게 만들어 풍성한 느낌을 주려고 하는데, 편집자들은 띠지를 카피 전달 장치 정도로 여기기 때문에 화려한 띠지를 좋아하지 않는 경향이 있다.

"모두가 만족할 만한 표지"

대형 출판사에서는 대중 지향적인 디자인을 추구할 수밖에 없을 것 같다. 이에 대한 어려움은 없는가?

나는 뒤늦게 미술을 시작했는데 본래는 수학을 좋아하고 누군가를 가르치는 일 또한 좋아했다. 미술대학에 와서 내가 소위 천재적인 감수성이나 힙함은 없지만 폭넓은 관심사를 가졌다는 것을 알게 됐다. 그리고 동생이 많은 대가족의 첫째로 자라서인지 여러 사람과 함께하는 일에 재능이 있는 것 같다. 그런 장점이 대중적인 감성과 연관된다. 디자이너끼리만 아는 그런 취향이나 감수성에서 벗어나 있다는 생각에 대학 때는 다소 위축됐는데, 출판사에서는 그런 나의 취향이 오히려 긍정적으로 작용했다.

대형 출판사의 경우 기대 매출에 따라 중요도가 높은 책이 따로 있다고 들었다. 중요도에 따라 디자인 방향성이 달라지는가?

매출에 대한 기대가 높아 예산이 넉넉한 경우 많은 제작비를 투자할 수 있다. 쉽게 말하면 내가 가지고 싶은 예쁜 책을 만들어볼 수 있는 것이다. 하지만 막상 디자인으로 풀어내기는 쉽지 않다. 남편

이 책을 많이 본다. 특히 SF, 판타지, 고전 소설 마니아다. 그래서 평소 독자 시점에서 여러 의견을 준다. 가끔 작업중인 표지 시안을 보여주기도 하는데 "이건 너무 어렵다" "디자이너들만 좋아하는 표지다" 같은 피드백을 주기도 한다. 그런 의견을 염두에 두면서 대중성을 갖추고자 한다.

■ 그간 역사 쓰기의 밑바탕에는 발전주의가 전제 조건처럼 깔려 있었다. 그 결과 역사는 인간 삶의 조건 및 물질문화를 항상 진보의 시각에서 대상화해왔다. 디자인사도 전통적인 역사관에서 자유롭지 않았다. 디자인사가 기록하는 것은 시대의 '새로움'과 '천재들' 같은 예외적 개인이었다. 이러한 역사관에서 누락될 수밖에 없는 것은 일상에서 묵묵히 자신의 업무를 수행해나가는 익명의 디자이너들이다. 산업시대 이후 디자인에는 소통과 타협이라는 녹록지 않은 과정이 필수적으로 요구되었다. 그럼에도 그간 많은 디자인 행위는 특출한 디자이너 한 명의 성과로 여겨지거나 과정보다는 결과기 주목받았던 것이 현실이다. 모두가 만족할 만한 결과물은 부단한 타협 과정을 거치지 않고서는 태어나기 어렵다. 그리고 우리가 마주하는 다수의 책은 리처드 홀리스가 말한 '사회적 과정social process으로서의 디자인'이 아니던가. 결과만으로 평가할 수 없다는 점이야말로 디자인계의 딜레마다. 이에 대한 문제의식과 자각이 과거보다는 널리 퍼졌다고 볼 수 있어도, 여전히 많은 매체는 결과 중심의 디자인 담론을 펴내기에 바쁘다. 대중 출판물의 힘과 미덕을 간과하기 어렵다는 점에서, 업계의 모든 디자이너를 호명할 수는 없어도 인하우스 북디자인 체제와 그 안에서 일하는 디자이너들의 이야기도 주목받을 필요가 있다. ■■

『사건은 식후에 벌어진다』● 표지도 재미있다.

다행히 나의 주관을 많이 반영해 원하는 대로 작업할 수 있었던 책이다. 반면 『부자 아빠 가난한 아빠』나 '듄' 시리즈 같은 중요

도 높은 도서의 작업 과정은 험난하다. 모두가 만족할 만한 표지가 나오지 않으면 계속해서 시안을 다시 만들어야 한다. 그런 책이 있는가 하면 디자이너에게 큰 자유도가 주어지는 책도 있고, 그럴 때는 보다 재미있게 책을 디자인할 수 있었다. 매출 기대작만 디자인한다고 좋은 것이 아니다. 일에도 완급 조절이 필요하다.

독자들이 과거보다 표지 이미지에 보다 예민해진 건 분명하다.

X(구 트위터)나 인스타그램 등 SNS의 활성화가 결정적이라고 본다. 예전에는 독자의 디자인 감상평을 찾기 힘들었다. 온라인 서점 리뷰를 보면 디자인에 대한 호불호보다는 "번역이 별로다" "출판사는 왜 이런 책을 냈냐"는 식의 내용에 관한 이야기가 많았다. 그 사이에 보석같이 숨어 있는 디자인 이야기를 살펴보고 독자들의 선호에 대한 나만의 데이터를 쌓아가고는 했다. 그런데 지금은 독자들의 반응을 빨리 체감할 수 있다. 황금가지, 민음인, 판미동, 민음사 해시태그를 팔로우하는데, 독자들이 나보다 더 멋지게 책 사진을 찍어 올리는 경우가 많더라.

대한출판문화협회가 주관하는 '한국에서 가장 아름다운 책'('아름다운 책') 시상에 대해 묻고 싶다. 독특하고 아름답게 만드는 데는 상업 출판보다는 독립 및 예술 출판이 유리한 면이 있다. 이 부분에 대해 인하우스 디자이너로서 어떻게 생각하나?

일단 북디자인 분야에 주어지는 상이 있다는 것은 매우 반갑고 좋다. 이 상이 디자인의 중요성을 방증하기 때문이다. 알라딘이나 예스24의 '올해의 책'에도 디자인 분야가 생기지 않았나. 그런데 서점 이벤트에서 언급되거나 대중 독자가 주로 보는 것과는 다른 책이 '아름다운 책' 수상작이 되는 경우가 많다. 대한출판문화협회가 일부러 상업

출판을 배제하는 것이 아닐까 하는 생각까지 든다. 사실 나도 첫해에 '듄' 시리즈를 출품했다. 당시 관련 공문이 편집부로 와서 바쁜데도 겨우 출품했고 수상하지 못했다. 이후 수상작을 본 남편이 "디자이너만 좋아하는 책이다. 이 책을 아는 독자가 얼마나 있을까?"라고 말하더라. 아마도 대다수 독자가 이렇게 반응하지 않을까. 내 디자인이 뽑히지 않은 것은 상관없는데 수상작들을 보면 그 기준이 무엇인지 아리송하다.

상업 출판과 독립 혹은 예술 출판. 그 사이에 어떤 선이 있다고 보나?

『야구는 선동열』°이라는 책이 있다. 매우 신나게 만들었다. 그런데 이런 디자인의 책은 출품하면 안 된다는 암묵적 룰이 있는 것 같다. 가령 '아름다운 책'이라든지 월간 『디자인』이 '올해의 북디자인'에 선정하는 책 중에 실용서나 경제·경영서, 자기계발서를 본 적이 없다. 다수의 수상작은 늘 철학서, 순문학, 사진집 등이었다. 건강·취미 도서는 내용을 완벽하게 숙지하고 독지에게 필요한 정보를 일목요연하게 정리해 보여주는 노련함이 필요하다. 경제·경영서나 자기계발서 분야 역시 독자가 원하는 것을 집약해 표지에서부터 드러내고 신뢰감을 느낄 수 있도록 단단하게 작업해야 한다. 하지만 어째서인지 이런 숙련도는 '좋은' 북디자인 범주에 들지 못한다. 수상 결과를 볼 때마다

디자이너의 역할이 과연 무엇일까 싶더라. 보통 대학에서 '시각디자인'을 '비주얼 커뮤니케이션'이라고 하는데 일부 디자이너들은 '비주얼' 이야기만 하고 '커뮤니케이션'에 대해서는 신경을 안 쓰는 것 같다.

"둘 다 잘할 수 있다는 마인드 컨트롤"

상업 출판에서 디자이너가 좋은 디자인으로 오랜 시간 버티는 것은 국내에서 매우 드문 사례다.

　　　　　지난 몇 년은 육아와 일의 병행이 큰 화두였다. 육아와 일이라는 시소 타기에서 어느 한쪽으로 기울면 안 됐다. 둘 다 부족하다는 생각이 들 때면 어느 하나를 포기하고 싶은 좌절감이 들었다. 둘 다 잘하고 있다는 마인드 컨트롤이 항상 필요했다. 그만큼 일을 지속하기 위해서는 육아 문제 해결이 절대적일 수밖에 없었다. 인스타그램 계정을 하나 더 만들어 북디자인 작업만 업로드한 이유도 프리랜서로 전향한다면 이 계정이 나의 포트폴리오가 되리라는 생각 때문이었다. 결과적으로 그간의 실적을 인정받아 육아단축근무제도를 사용할 수 있었는데, 한편으로는 육아휴직과 단축 근무의 첫 사례로서 그 제도가 지속되려면 성과를 보여주어야 한다는 책임감도 느꼈다. 나에겐 일과 육아가 동떨어진 게 아니어서 작업 포스팅을 올리다가 자연스럽게 육아 관련 포스팅을 올리고는 하는데, 그럴 때면 팔로어가 줄어들어 아이에 대해 말하고 싶을 때마다 검열하게 된다. 어쩌면 사람들은 반듯하게 성공한 워킹우먼의 이미지를 원하지, 거기에 육아가 끼어드는 것을 원치 않는지도 모르겠다.

인스타그램에 작업 후기를 매우 꼼꼼하게 작성한다. 북디자이너의 작업 과정을 엿볼 수 있어서 귀한 이야기라고 생각한다.

북디자이너가 되고서 업계를 보니 편집자나 번역자의 작업 후기는 많은데 정작 책을 함께 만든 디자이너의 글은 보이지 않았다. 디자이너도 분명 할 말이 많을 텐데 왜 발언권이 없는지 의아했다. 이 상황이 못마땅해서 처음에는 블로그에 작업 후기를 쓰다가 지금은 인스타그램으로 옮겨왔다. 사진 위주로 소통하는 곳이어서 그런지 인스타그램에서 글이 많이 읽히지는 않는 것 같다. 대다수의 인하우스 디자이너는 전면에 나서기를 부담스러워하거나 숨고 싶어하는 경향이 있다. 하지만 내가 다른 디자이너의 작업 후기를 통해 배우고 그 덕분에 그가 만든 책을 더 애정 어린 눈으로 볼 수 있듯, 나의 작업 후기 또한 그런 역할을 한다면 좋겠다.

■ 민음사를 설립한 고 박맹호 회장은 『박맹호 자서전 책』에 이렇게 썼다. "나는 황금가지가 승승장구하면서 민음사 출판그룹의 재정을 튼튼하게 받쳐주는데도 이를 격려하기보다는 못마땅하다는 태도를 많이 보인 편이다. 우리 세대의 혈관에 흐르는 본격 문학·인문학 순혈주의가 문제였다." 이어 그는 회고했다. "황금가지는 무겁고 진지한 민음사의 이미지를 탈피해서 독서 대중과 호흡할 수 있는 쉽고 재미있는 책을 출판한다는 목표를 가지고 창립했다." 오늘날 김다희는 황금가지의 오래된 본분을 디자인으로 이어가고 있다. 입사한 이듬해 결혼하고 두 아이를 출산한 후에는 가족의 도움 없이는 육아와 일의 병행이 어려워졌다. 이때 김다희는 출산휴가와 더불어 민음사 출판그룹 최초로 육아휴직제도를 이용했고, 복귀 후에는 육아기단축근무제도를 활용했다. 프리랜서 전향을 진지하게 고민할 때도 있었으나 아직 직장생활을 그만둘 마음은 없다. 직업에 대한 애정으로 가득한 김다희의 인스타그램 계정을 보건대, 이런 분투에도 불구하고 당분간 그는 이 생활에 종지부를 찍지 못하리라. 그는 자신의 새로운 북

디자인을 소개할 때마다 책 사진과 함께 참여한 동료들의 이름과 디자인 후기를 소상히 밝힌다. 작업 과정을 마치 일상 대화처럼 풀어내는 글쓰기 재간에 깊은 내공이 느껴진다. 북디자인을 업으로 삼고 싶거나 애호하는 이가 김다희의 계정을 찾아볼 만한 당연한 이유다. ▢▮

김다희는 홍익대학교 시각디자인과에 재학하는 동안 한글꼴연구회 및 한울 활동을 했고, 활자공간에서 글꼴 디자인 작업을 진행했다. 2007년부터 현재까지 민음사 출판그룹 미술부에서 황금가지, 민음인, 판미동 브랜드의 북디자인과 출판 관련 디자인 업무를 담당하고 있다. '파운데이션' '스페이스 오디세이' '듄' 시리즈, 『이갈리아의 딸들』『시녀 이야기』 개정판, 『부자 아빠 가난한 아빠』 20주년 특별 기념판, 켄 리우 단편선 등을 디자인했다. 『출판문화』『기획회의』 등에 북디자인 관련 글을 쓰기도 한다.

파운데이션 시리즈 · 황금가지 · 2013

판형	140×210mm
종이	(표지)삼화 CCP 200g/㎡
	(띠지)한솔 매직칼라 검정 120g/㎡
	(면지)한솔 매직칼라 검정 120g/㎡
	(본문)한솔 클라우드 70g/㎡, 80g/㎡
서체	(국문)산돌 고딕 네오, SM신신명조, (영문)고담
후가공	무광 먹박, 홀로그램박 #028
제본	무선
그림	백두리

스페이스 오디세이 시리즈 · 2017

판형	152×223mm
종이	(표지)삼화 CCP 250g/㎡
	(띠지)한솔 오로 아이스골드 120g/㎡
	(면지)모조 백색 120g/㎡, (본문)한솔 클라우드 80g/㎡
서체	(국문)산돌 고딕 네오, SM신신명조, (영문)고담
후가공	연청박 #A54-7, 박 #260
제본	무선

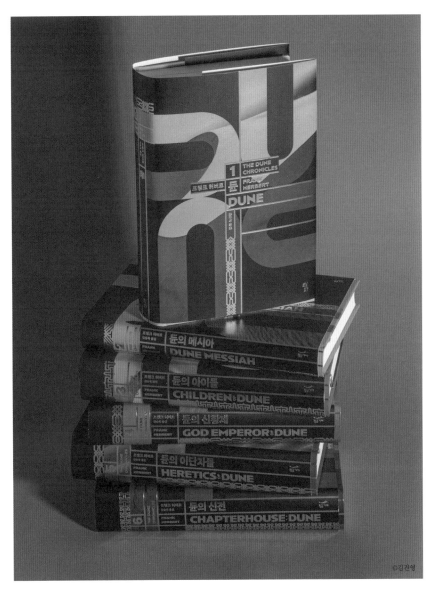

듄 시리즈(신장판) · 2021

판형	155×225mm
종이	(재킷)한솔 인스퍼M 러프 엑스트라화이트 190g/㎡
	(싸개)삼원 칼라플랜 135g/㎡
	(띠지)아트지, (면지)모조 백색 120g/㎡
	(본문)모조 미색 80g/㎡, 10g/㎡
서체	(국문)산돌 그레타산스, 산돌 고딕 네오,
	(영문)아니제트 Std 프티트, 헬베티카 노이에
후가공	반무광 금박 #395
제본	양장

피어클리벤의 금화 · 2019–

판형	128×188mm
종이	(재킷)삼원 퍼레이드 160g/㎡
	(표지)스노우화이트 250g/㎡
	(본문)한솔 클라우드 70g/㎡
서체	SM신신명조, J직지고딕
후가공	박
제본	무선
캘리그래피	최지웅
그림	이수연

어딘가 상상도 못 할 곳에, 수많은 순록 떼가 · 2020

판형	140×210mm
종이	(표지)한솔 앙상블 고백색
	(띠지)아트지 150g/㎡, (면지)아트지 120g/㎡
서체	310 정인자, SM신신명조, 산돌 그레타산스
후가공	유광 금박 #213, 제본: 무선
작품	쓰치야 요시마, 사진: 다케노우치 히로유키

신들은 죽임당하지 않을 것이다 · 2023

판형	140×210mm
종이	(표지)한솔 앙상블 고백색
	(띠지)아트지 150g/㎡, (면지)아트지 120g/㎡
서체	310 정인자, SM신신명조, 산돌 그레타산스
후가공	박 #811, 제본: 무선
작품	쓰치야 요시마, 사진: 다케노우치 히로유키

종이 동물원 · 2018

판형	140×210mm
종이	(표지)한솔 앙상블 미색, (띠지)스노우화이트
	(면지)한솔 매직칼라 노른자색 120g/㎡
	(본문)한솔 클라우드 70g/㎡
서체	산돌 고딕 네오, SM신신명조
제본	무선, 오리가미: 장용익

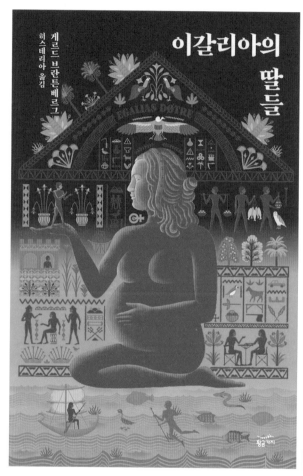

이갈리아의 딸들(개정판) · 2016

판형	140×210mm
종이	(표지)랑데뷰 울트라 화이트 240g/㎡
	(면지)모조 백색 120g/㎡
	(본문)한솔 클라우드 80g/㎡
서체	마켓히읗 바람체, SM신신명조
후가공	투명 홀로그램박 #260
제본	무선
그림	박혜림

이갈리아의 딸들(리커버 알라딘 특별판) · 2016

판형	135×202mm
종이	(표지)랑데뷰 울트라 화이트 240g
	(면지)모조 백색 120g/㎡
	(본문)한솔 클라우드 80g/㎡
서체	마켓히읗 바람체, SM신신명조
후가공	투명 홀로그램박 #260
제본	양장
그림	박혜림

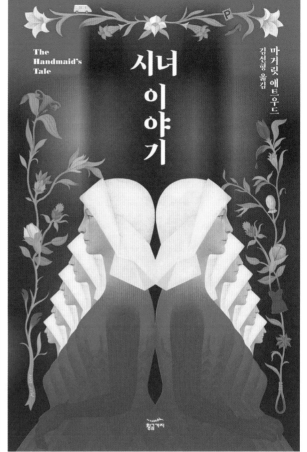

시녀 이야기(리커버 알라딘 특별판) · 2017

판형	135×202mm
종이	(표지)두성 인사이즈 모딜리아니 백색(candido) 120g/㎡
	(면지)모조 백색 120g/㎡
	(본문)한솔 클라우드 70g/㎡
서체	마켓히움 바람체, SM신신명조
후가공	투명 홀로그램박 #pattern 32
제본	양장
그림	박혜림

시녀 이야기(개정판) · 2018

판형	140×210mm
종이	(표지)삼화 CCP 250g/㎡
	(면지)모조 백색 120g/㎡
	(띠지)스노우화이트
	(본문)한솔 클라우드 70g/㎡
서체	마켓히움 바람체, SM신신명조
후가공	투명 홀로그램박 #260
제본	무선
그림	박혜림

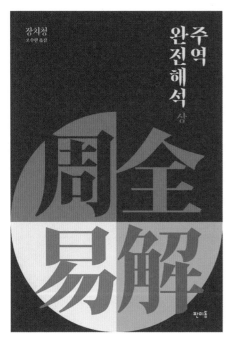

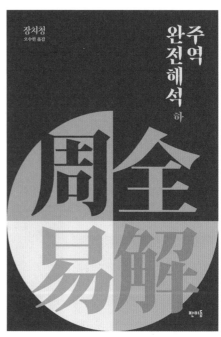

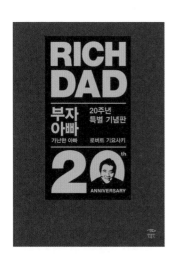

주역 완전해석(상, 하)·판미동·2018

판형	152×225mm
종이	(재킷)한솔 앙상블 고백색 190g/㎡
	(싸개)삼화 레자크 #87 백색 150g/㎡
	(띠지)한솔 앙상블 고백색 160g/㎡
	(면지)한솔 매직칼라 120g/㎡
	(본문)모조 미색 80g/㎡
서체	옵티크, SM신명조, 산돌 명조
후가공	(상권)박 TT-05 브릭오렌지
	(하권)박 LL-03 쿨그린
제본	양장

부자 아빠 가난한 아빠(20주년 기념 개정증보판)
민음인·2018

판형	148×210mm
종이	(재킷)삼원 마제스틱 T19 120g/㎡
	(표지)한솔 앙상블 고백색 210g/㎡
	(띠지)스노우화이트, (면지)모조 백색 120g/㎡
	(본문)한국 마카롱 백색 80g/㎡
서체	윤고딕 300, SM신명조, 산돌 고딕 네오
후가공	유광 먹박, 무광 은박
제본	무선

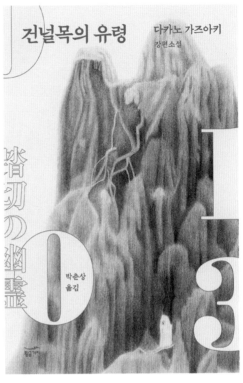

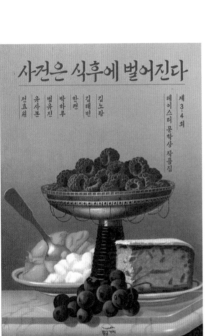

사건은 식후에 벌어진다 · 2021	
판형	128×188mm
종이	(표지)한솔 앙상블 고백색
	(면지)삼화 레자크 #205 적색 120g/㎡
	(본문)한솔 클라우드 80g/㎡
서체	디자인210 평화, SM견출고딕, SM신신명조
후가공	안료박 코발트블루 #EE-01
제본	무선

건널목의 유령 · 2023	
판형	140×210mm
종이	(표지)한솔 앙상블 고백색
	(띠지)한솔 앙상블 고백색
	(면지)모조 백색 120g/㎡
	(본문)한솔 클라우드 80g/㎡
서체	강산체, SM신신명조
후가공	안료박 원청색
제본	무선
그림	김덕훈

언제나 밤인 세계 · 2022

판형	128×188mm
종이	(재킷)삼원 올드밀 프리미엄 화이트, (싸개)삼화 레자크 #96 백색 120g/㎡
	(띠지)삼화 오로지 아이스골드 120g/㎡, (면지)삼화 레이드 연청색 120g/㎡,
	(본문)한솔 클라우드 70g/㎡
서체	산돌 클래식, SM신신명조, SM견출고딕
후가공	안료박 바이올렛 #EE-03
제본	양장
그림	소만

보이드 씨의 기묘한 저택 · 2023		눈사자와 여름 · 2023	
판형	128×188mm	판형	128×188mm
종이	(재킷)삼원 시리오펄 아이스 125g/㎡	종이	(재킷)삼원 시리오펄 T01 아이스 125g/㎡
	(싸개)삼화 레자크 #96 백색 120g/㎡		(싸개)삼화 레자크 #96 백색 120g/㎡
	(띠지)삼원 시리오펄 아이스 125g/㎡		(면지)한솔 매직칼라 녹두색 120g/㎡
	(면지)한솔 매직칼라 연보라색 120g/㎡		(본문)한솔 클라우드 70g/㎡
서체	AG 산유화, SM신신명조	서체	산돌 거복, SM신신명조, SM견출고딕
후가공	안료박 진핑크 #A35	후가공	투명 홀로그램박 #260
제본	양장	제본	양장
그림	메아리	그림	메아리

출판사 직원하기, 디자이너 되기

■ 문학과지성사의 경력 10년차 인하우스 디자이너 조슬기의 이야기를 듣고 있노라면 환경이 만들어주는 직업이 있다는 생각을 하게 된다. 소설가 김연수는 어느 낭독회에서 자신은 뮤지션이 되고 싶었으나 잘 풀리지 않았고 오히려 소설가가 됐다는 말을 했다. 디자이너 조슬기를 볼 때면 영화감독이나 음반 제작자 등이 될 수도 있었는데 어쩌다 북디자이너가 된 한 사람을 만난 기분이다. 다수의 사람에게 직업이란 이런 일에 보다 가깝지 않을까. 유년 시절부터 어떤 꿈을 갖고 그 꿈을 향해 매진하거나 돌진하는 선형적인 서사는 위인전이나 몇몇 예외적 인간 유형에서나 볼 수 있다. 다양한 취미와 재능의 소유자인 조슬기에게 북디자이너라는 직업은 어떤 우연의 산물이다. 21세기 첫 학번으로서 광고학을 전공했던 그는 음반 기획사, 광고 제작사를 거쳐 한국잡지협회가 주관한 인턴십 과정에 참여하며 '편집' 분야와 인연을 맺는다. 이후 그는 한국교과서주식회사, 태학사, 문예출판사 등 여러 출판사를 거쳐 점차 전문적인 단행본 디자인에 발을 들인다. 그것은 종착역을 모르는, 순간의 직관과 욕망 그리고 선택에 의해 유유자적하게 흐르는 여정이었다. 자신의 책이 서점 매대에 놓여 있으면 좋겠다는 바람은 그를 문학과지성사에 안착시켰다. 짧게는 3개월에서 길게는 2년 주기로 이직했던 그가 문학과지성사에서는 11년차 베테랑 인하우스 북디자이너가 된 것이다. 2022년 6월 23일, 문학과지성사 책이 한쪽 벽에 도열해 있는 '아카이브'라는 공간에서 조슬기와 대화를 나눴다. 한쪽 서가에는 책등에 빨간색 로고가 박힌 책들이 꽂혀 있었다. 그 모습은 부정할 수 없는 '너무나 문학과지성사'였다. ■

본래 디자인이 아니라 광고학 전공이라고 들어서 놀랐다.

동국대학교 광고학과를 다녔다. 광고 기획을 배우는 곳인데 공부할수록 광고보다는 영화를 만들고 싶다는 생각이 강해져서 영화 전공으로 전과를 하려고 했다. 당시 내 또래들이 그랬듯이 영화를 많이 좋아했고, 사진이나 음악도 좋아했다. 대학생 때 음악평론가, 광고 PD, 잡지기자 등 하고 싶은 게 많았다. B급 문화를 좋아해 언론사라고 하더라도 메이저 매체보다는 마이너 매체를 막연하게 동경했다. 미디어 전반에 관심이 있어 프리미어나 퀵, 포토샵, 일러스트레이터를 재미있게 다뤘는데, 이런 프로그램을 통해 뭔가가 실제로 만들어지는 과정에 매력을 느꼈던 것 같다. 졸업 후 교수님 추천으로 광고 제작 스튜디오에 면접을 보았다. 나름 이름 있는 곳이었는데 열정을 담보로 밤새워가며 일하는 분위기에 놀랐다. 이후 작은 규모의 음반 기획사에 입사했는데 내 길이 아니라 판단해 얼마 못 가 퇴사했다. 그러다가 한국잡지협회에서 마련한 6개월짜리 잡지기자, 편집 디자이너 인턴십 과정을 알게 되었고, 잡지기자 쪽으로 신청하려고 했다가 편집 디자인 과정에 호기심이 생겨 지원했다.

인턴십 이후에 디자이너로 취직한 건가.

그렇다. 전공자도 아니고 경력도 없다보니 일단 아무 데나 들어가서 경력을 쌓아보자는 마음이 컸다. 그래서 이력서를 여기저기 제출했는데, 검인정교과서를 개발하고 납품하는 한국교과서주식회사에서 연락이 왔다. 정말 우연한 기회로 디자인 일을 시작한 거다. 그곳에서 고등학교 및 초등학교 교과 인정 수업의 교과서를 만들었다. 보수적인 분위기였지만 사장님 인품이 좋으셨다. 그리고 야근이 없었다. 성격이 다소 까칠한 남자 상사 밑에서 일했는데, 일은 정말 깔끔하게 잘해서 많이 배웠다.

"내가 만든 책을
서점에서 보고 싶다는 마음"

구체적으로 무엇을 배웠나?

　　　　본문 조판 등 편집 디자인 실무를 많이 배웠다. 2년가량 근무하다가 내가 만든 책을 서점에서 보고 싶다는 마음이 생겼다. 검인정 교과서는 서점에서 판매하지 않으니까. 그래서 단행본을 내는 출판사에 이력서를 냈고, 태학사로 이직했다. 태학사는 대학 교재를 주로 출간하는 곳이었는데, 그곳에서 단행본 브랜드인 '물레'를 론칭했다. 단행본을 내고 싶은 대표의 마음이 반영된 브랜드였다. 그 브랜드의 첫 디자이너로 뽑혀 2년 정도 일했다.

그곳에서 단행본 디자인을 본격 시작하게 된 건가?

　　　　그렇기는 한데, 막상 단행본을 많이 내진 않았다. 오히려 태학사에서 나오는 대학교재 표지 디자인을 주로 했다. 그러다보니 단행본 디자인을 더 하고 싶다는 욕망이 생겼다. 이후 문예출판사로 이직해서 2년 정도 일했다.

점차 전문화된 출판 디자인 영역으로 들어온 셈이다. 문예출판사는 꽤 유명한 출판사고.

　　　　전병석 대표님이 호인이셨다. 디자인에도 관심이 많으셨고 천생 편집자라는 인상을 주는 좋은 분이셨다. 문예출판사에서 소설이나 문학, 자기계발서, 인문교양서 등 다양한 분야의 책을 만들었다.이후 토네이도출판사로 이직했는데 그때 당시 시쳇말로 '돈 많이 버는' 출판사에서 일해보고 싶어서였다. 그런데 입사한 지 3개월이 지날 무렵 문학과지성사에서 디자이너 채용공고가 났다. 토네이도에 죄송하지

만 놓칠 수 없는 기회라 생각해서 지원했고 지금까지 근무하고 있다.

문학과지성사에는 언제 입사했고, 출판사의 어떤 점이 좋았나?

2011년 9월에 입사했다. 그 시절에는 한국문학을 많이 읽었고, 당시 오정희, 은희경, 편혜영 작가의 작품을 좋아했다. 그렇다고 해서 문학과지성사를 잘 알고 있었던 건 아니다. 문학동네와 비슷한 출판사 정도로 느꼈을 뿐인데 오히려 입사하게 되면서 내가 좋아하는 책들이 문학과지성사에서 많이 출간됐다는 사실을 인지했다. 무엇보다 문학과지성사의 소설이나 인문서 등의 표지 디자인이 마음에 들었다.

구체적으로 문학과지성사의 어떤 디자인이 마음에 들었는가?

정은경 디자이너가 문학과지성사에서 약 8년 정도 근무하셨다. 그분 디자인을 참 좋아했다. 총서 시리즈가 아닌 단행본 표지 같아 보였던 '대산세계문학총서'나 마르틴 발저의 『불안의 꽃』, 로맹 가리의 『새벽의 약속』이나 『하늘의 뿌리』 같은 책들. 편혜영 작가의 『저녁의 구애』, 한유주 작가의 『얼음의 책』, 그리고 2006년부터 시작된 문학과지성사 문학비평서 시리즈인 『애도의 심연』 『후르비네크의 혀』 『한 줌의 시』 등의 디자인이 너무 좋아서 이곳에 꼭 들어가야겠다고(!) 생각했다. 입사하면 정은경 디자이너와 일할 줄 알았는데 알고 보니 내 자리가 정은경 디자이너와 김현우 디자이너가 그만두면서 생긴 공석이었다.

◼ 문학과지성사는 1970년 창간된 계간지 『문학과지성』으로 출발했다. 1970년대 유신정권 때 이 잡지에 가한 탄압이 계기가 되어 잡지 동인이었던 비평가 김병익, 김주연, 김치수, 김현과 인권변호사 황인철이 뭉쳐 출판사를 공동 설립했다. 동인 체제를 주축으로 한 초기의 공동체 정신은 오늘날 문지

문화협동조합이라는 체제로 계승되고 있다. 『한겨레』는 '한국의 장수 출판사' 중 하나로 문학과지성사를 지목하며 "민주적 편집·경영 승계가 문지 최강의 동력"이라는 헤드라인으로 소개한 바 있다. 이런 오랜 시간의 누적에는 자연스럽게 어떤 인상이 만들어지기 마련인데, 문학과지성사에서 디자인과 관련해 거론하지 않을 수 없는 한 요소가 있으니, 바로 빨간색 사각형 로고다. 지금도 출판사 홈페이지에 방문하면 탈네모꼴의 '문학과지성사'가 두 줄로 자리한 빨간색 사각형을 만날 수 있다. 사사社史 표지 디자인은 이 빨간색 사각형 그 이상의 '문지'는 없음을 역설하는 듯하다. 그리고 이 마크는 수십 년간 문학과지성사의 인문서와 문학서의 책등을 점령해왔으며, 문학과지성사 시인선과 함께 문학과지성사의 시그니처 디자인으로 자리매김했다. 그런 문학과지성사에서도 근래 들어 새로운 시리즈를 기획하고, 새로운 디자인을 모색하면서 '빨간색 사각형'은 다소간 희석되는 듯하다. 이 변화의 중심에 조슬기 그리고 그와 동거동락하는 디자인센터 동료 디자이너들이 있다. ◼

문학과지성사의 인하우스 디자이너는 담당하는 책의 표지와 본문 디자인을 함께 도맡아 진행하는가?

맞다. 본래 문학과지성사는 디자인팀 내에서 표지와 본문 디자인 담당자가 나뉘어 있었다. 출간 종수가 많은 출판사에서 작업 효율을 위해 디자인과 조판을 따로 진행하는 것과 같은 이유다. 2013년에 주일우 대표가 새로 부임하면서 출간 종수를 줄이겠다고 했고, 내부에서도 표지와 본문 디자인 통합에 대한 논의가 있어 그때부터 한 책을 맡은 담당 디자이너가 표지와 본문 디자인 및 조판을 진행한다.

전통적으로 본문 조판은 편집자의 성역이라는 이야기도 있긴 하지만, 그래도 애초부터 통합되어 있는 게 더 자연스러운 것 아닌가?

처음부터 디자인팀이 이렇게 일하지는 않았던 것 같고 출

간 종수가 많아지면서 자연스럽게 만들어진 구조로 보인다. 그런데 앞서 말한 것처럼 디자인과 조판 담당자를 나누는 게 아니라, 표지 디자인과 본문 디자인을 분리한 게 문제였다고 생각한다. 표지와 본문의 유기적 디자인이 이루어져야 하는 북디자인을 생각하면 통합이 맞다. 표지 디자인을 맡은 디자이너가 조판도 함께 하는 편이 좋다고 생각하지만, 외주 업체나 편집자가 디자이너의 가이드라인에 따라 작업해도 된다고 생각한다.

10여 년 이상 한 직장에서 버티는 데에 쉽지 않은 마음가짐과 선택이 필요할 것 같다.

나에게는 문학과지성사에서 계속 근무하는 것이 어려운 일은 아니다. 좋은 원고의 북디자인을 할 수 있고, 훌륭한 동료를 만날 수 있는 곳이다. 가족 경영이나 1인 사장 체제가 아니어서 그런지 회사가 합리적으로 운영되는 편이다. 사내 노사협의회가 있어 직원과 사측이 정기적으로 대화를 나눌 수 있다.

합리적이고 수평적인 회사 분위기가 디자인 업무에도 영향을 미치나?

그렇다. 단행본 업무가 들어오면 그때그때 순서대로 담당자를 정하는데, 어떤 디자이너가 특정 작가의 책을 담당하고 싶으면 편하게 이야기하는 분위기다. 만약 두 명 이상이 하나의 책을 원할 경우 알아서 협의하고.

수평적인 구조기 때문에 디렉팅의 개념은 없다고 이해하면 될까?

디렉팅을 하지는 않는다. 다만, 시안은 꼭 보여준다. 시안에 대해서 코멘트 하면서 영향을 주고받는다.

문학과지성사 미술팀은 디자인센터라고 불린다. 현재 디자인센터에는 총 몇 명이 일하고 있나? 각 디자이너의 개성이 문학과지성사의 북디자인에 반영된다고 보는가?

나를 포함해 모두 다섯 명이다. 내가 '디자인혁신팀장'이라는 어마어마한 이름의 직함을 가지고 있는데, 내 위 선배의 직함은 '디자인센터장'이다. 디자인팀에 힘을 실어주려는 의도로 회사에서 이름을 좀 거창하게 지었다.(웃음) 각 디자이너마다 특색이 있다. 시안을 보여주고 의견을 나누며 자신도 모르게 영향을 주고받는 게 있는 것 같다.

■□ '문지스펙트럼'●을 처음 만난 곳은 2019년 이태원 밀리미터밀리그람 사옥의 한 서점 코너였다. 매력적인 오브제들 사이에서 유난히 시선을 끄는 책이었다. 표지는 한글을 사용하는 국내 독자를 향한 대범한 타이포그래피적 승부수였다. 서체를 달리하면서까지 원서명을 표지에 등장시키는 이중언어 표지는 흔치 않은 시각적 쾌락을 선사했다. 그럼에도 전체적인 톤 앤드 매너는 차분하고 간결하다. 이는 조슬기의 미감이 관통한 책의 공통된 성향이기도 하다. 색면과 중앙정렬의 제목 배치, 그리고 금박의 선만으로 총서의 '모던화'를 성공적으로 이룬 대산세계문학총서●, 분권과 색 사용, 그리고 제책 측면에서 제목이자 단어 '암점'을 탁월하게 재해석한 『암점』●, 간결한 도상 위에 최소한의 후가공으로 함축적인 표지를 완성해낸 『부테스』●, 기존 서체를 활용한 제목과 이미지만으로 소설의 분위기를 감각적으로 실어나른 『0인칭의 자리』『0%를 향하여』『너를 닮은 사람』●과 같은 국내 여성 작가의 소설 디자인 등, 이 일련의 표지들은 자신의 디자인과 삶을 말로 전달하기 쑥스러워하는 조슬기와 퍽 닮아 있었다.
■□

인문과 소설 분야를 많이 디자인했는데, 이 분야가 본인에게 잘 맞는다고 생각하는가? 문학 디자인에 대해 어떻게 생각하는지 궁금하다.

인문서 디자인 작업°을 좋아한다. 또, 해외 문학은 비교적 시안의 허용치가 넓은 편이어서 재미있다. 한편, 한국 소설의 경우 대체로 작가의 의견이 큰 영향력을 갖는다. 시안 작업 후 소통 과정에서 편집자가 디자인에 대한 작가의 의견을 전달해주고는 하는데, 간혹 북 디자인의 주인은 누구인지 묻고 싶어지는 경우가 있다. 다시 말해, 작가–편집자–디자이너–출판사가 의견을 주고받고 디자인을 완성하는 과정에서 각자의 영역과 역할이 무엇인지 생각하게 되는데, 결론짓지 못한 채로 지금도 종종 떠올리는 화두다.

최근 대산세계문학총서 리뉴얼 디자인이 인상적이었다.

대산세계문학총서는 2001년에 대산문화재단과 시작한 시리즈로 '국내 초역, 해당 언어 직접 번역, 분량 상관없이 완역'을 원칙으로 삼고 독자들에게 폭넓은 문학작품을 선보여왔다. 유명 작가의 작품뿐만 아니라 보다 다양한 스펙트럼에 있는 제3세계 작가들도 많이 소개하다보니 번역이 까다롭고 비용도 많이 드는데, 그에 비해 수익성이 좋지 않다. 최근의 리뉴얼 디자인은 독자들에게 더 다가가기 위해 판형

을 줄이고 가독성을 높이는 방향으로 작업했다. 실질적으로 독자들에게 더 다가갔는지는 모르겠지만 개인적으로 좋아하는 디자인이다.

총서 중 『이십억 광년의 고독』『끝과 시작』 그리고 『악의 꽃』● 리커버 작업이 눈에 뜬다. 그런데 독자 입장에서는 리커버가 일관되지 않고 다소 들쭉날쭉한 인상이다.

　　　　　리뉴얼 디자인 출간 전 이벤트로 총서 중 가장 잘 팔리는 책 세 종을 뽑아 세 명의 디자이너가 각각 작업했고, 나는 『악의 꽃』을 디자인했다. 한 명의 디자이너가 일관된 디자인으로 세 권을 디자인하는 것도 고려하긴 했는데, 다양한 디자인을 보는 재미가 있는 편이 좋겠다고 생각해서 이렇게 진행했다.

문학과지성사에서 외부 디자이너에게 의뢰하는 경우가 있다. 가령, '문학과지성 시인선 디자인 페스티벌'의 일환으로 진행된 시집 디지인이 그렇다.

　　　　　대부분 내부에서 소화하는데 특별한 기획물인 경우 외주 디자인을 맡길 때가 있다. '문지 에크리'의 경우, 석윤이 디자이너가 에세이 분야에서 트렌디한 표지를 다수 작업했기에 의뢰했다. 그런 결정은 대개 편집부에서 하지만 디자인팀과 의논할 때도 있다. '문학과지성 시인선 디자인 페스티벌'은 여성 시인의 시집을 여성 디자이너가 맡으면 좋겠다고 디자인팀이 의견을 내놓았고, 실제로 그렇게 진행됐다. 한강, 최승자, 허수경, 이제니 시인의 시집을 나윤영, 김동신, 신해옥, 신인아 디자이너가 새롭게 디자인했다.

내부에서도 디자인적 실험을 하고 싶은 욕망이 있을 것 같다.

　　　　　그런 마음이 들 때도 있다. 새로운 시도를 한 적도 있었던 것 같은데 인상적으로 떠오르는 작업이 없는 걸 보면 고민의 깊이가 얕

았나보다. 외주 디자인을 할 때 내부에서 하기 어려운 실험을 시도한 적이 있다. 출판사 돌베개와 진행한 『소리와 몸짓』°이다. 표지를 은별 색과 형광 핑크 별색으로만 인쇄했다. 제목과 표제지의 문장에 명사와 조사를 붙여 쓰지 않고 행을 나누어 배치했다. 스스로 편집에 있어 보수적인 태도를 가졌다고 생각해서, 꽤 모험적인 시도로 기억한다.

『김 박사는 누구인가?』°를 의미 있는 디자인으로 꼽았다.

개인적으로 에피소드가 많았던 책이다. 무엇보다 원고가 정말 좋았다. 그래서 잘, 재미있게 만들고 싶었다. 시안을 내놓았을 때 디자인팀과 편집팀이 보여준 반응이 지금도 생생하다. 재밌어 보이지만 한국 소설에서는 낯선 표지라고 하더라. 하지만 영업부에서는 무척 좋아했다. 호불호가 엄청 갈렸다. 가령, 『세계일보』의 경우, "촌스러운 겉표지, 그래도 내용만은 자신 있다" 이런 식의 제목으로 기사가 실렸

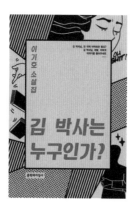

다. 나로서는 매우 충격적이었지만 이렇게 회자되는 표지를 만드는 것 자체에 어떤 신명이 있었다.(웃음) 그래도 긍정적인 평이 많았기 때문에 좋게 기억되는 것이겠지만…….

김사과의 『N. E. W.』⁰도 좋았다. 김사과의 경우, 민음사나 창비 등 다른 출판사에서도 책이 나왔는데 차별화를 염두에 두었는가?

특별히 그런 생각은 하지 않았다. 원고에 집중해서 디자인했다. 처음 시안은 지금과 레이아웃은 같고, 제목인 영문 이니셜 옆의 방점과 연결해 다이아몬드 팔찌 이미지를 넣었었다. 세 개의 방점 중 하나에서 팔찌가 끊어지는 형태로 만들었는데, 이 이미지가 소설 속 장

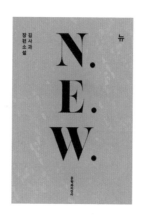

면으로 등장하기도 하고, 동시에 들끓는 자본주의 욕망의 파괴성(!)을 드러내기에 적합하다고 생각했다. 그런데 작가가 자신이 상상했던 팔찌와 매우 다르다며 이미지 삭제를 원했다. 그래서 팔찌 대신 조각조각 반짝이는 투명 홀로그램박을 씌워 표지 디자인을 완성했다.

제목에 적용한 서체가 고전적이면서도 날카롭다.

러스트 슬림 디스플레이Lust Slim Display 서체다. 획 대비가 크고, 말씀하신 것처럼 고전적이면서 날카로운 느낌이 책과 잘 어울린다고 생각했다.

최근 몇 년간 다양한 방식의 후가공 디자인을 많이 본다. 여러 각도에서 빛이 반사되는 효과를 적극 활용하기도 하고. 이런 방식이 인스타그램 피드에서 영향을 발휘하는 것 같기도 하다. 이런 흐름을 디자이너로서 예의 주시하는가?

매대에 가면 표지 전체를 금박이나 홀로그램, 빛나는 코팅 등으로 두른 표지를 쉽게 볼 수 있다. 나도 그런 화려한 후가공을 잘 쓰는 편이다. 그런데 그에 비판적이기도 하다. 후가공을 잘하면 눈에도 잘 띄고 독자의 시선을 사로잡는다는 점에서 확실히 효과가 있는데, 과한 건 부담스럽거나 눈살이 찌푸려진다. 후가공이 과해지는 경향에는 SNS의 영향도 분명 있다고 본다. 확실히 후가공을 하면 디자인이 좀더 좋아 보이는 면이 있어서 한편으로는 망한 디자인을 후가공으로 어떻게든 살려보려는 노력을 하는 것 같다. 나의 경험담이기도 하다.

인문, 소설 분야의 책 크기가 제각각이다.

입사할 때는 소설 판형이 정해져 있었다. 장편소설은 가로 124, 세로 188밀리미터, 소설집은 가로 125, 세로 210밀리미터(양장). 그리고 좀 이상한 기준이기는 한데, 남자 소설가의 소설책은 가로 140, 세

로 210밀리미터로 잡았었다. 아마도 남자들은 작은 책을 안 좋아하니 큼직해야 한다는 의견이 있었던 것 같다. 요즘에는 책이 작아지는 추세이니 장편소설, 소설집, 남성 작가의 책도 모두 가로 124, 세로 188밀리미터로 조정했고, 비용 절감 차원에서 양장 소설집을 무선 제본으로 바꾸었으며, 작품의 분위기에 따라 세로로 긴 느낌이 어울릴 것 같으면 가로 120, 세로 188밀리미터로 진행하고 있다.

'문지 스펙트럼' 시리즈 디자인이 '2021 한국에서 가장 아름다운 책' 상을 받았다. 이 책의 디자인에 대해서는 일찍이 『기획회의』에 기고한 글에서 언급할 수 있었는데, 거기서는 타이포그래피에 초점을 뒀다. 이미지를 사용하는 방식도 궁금하다. 『새싹 뽑기, 어린 짐승 쏘기』 표지 이미지는 일부러 조각을 낸 건가?

　　　　맞다. 나무 기둥에 노이즈 효과를 넣고 조각냈다. 소설 속 나무를 찍는 장면에서 착안했고, 아이들의 영혼이 찍혀 나가는 것을 생각하며 만든 이미지다. 문지 스펙트럼 표지는 내용을 관통하는 디자인보다는 막연한 인상을 불러일으키는 이미지, 혹은 책의 소재를 활용하는 등으로 디자인했다. 책과 연결된 범위 내에서 자유롭게 작업했다. 프레임을 따로 두지 않아 이미지의 모양도 자유롭게 놓을 수 있었다.

서체는 그 시대 혹은 국가의 이미지에서 영감을 받아 선택하는가?

　　　　작품이 쓰인 시기에 유행했던 서체나, 작품의 배경이 되는 나라의 서체를 쓰는 등 대체로 작품과의 연관성을 생각하며 고른다. 『꿈의 노벨레』°의 경우, 소설의 시대적 배경인 1900년대에 만들어진 아르누보 스타일의 아르놀트 뵈클린Arnold Böcklin 서체를 썼다. 그런데 기준을 엄격하게 두는 건 아니다. 작품과 직접적인 연관이 없더라도 어울리는 분위기의 서체라고 판단하면 사용하기도 한다.

"디자이너로서의 욕심 못지않게
조판자이자 관리자로서의 입장 또한 중요하다"

파스칼 키냐르의 『부테스』의 본문을 보니 한 면에 글줄이 매우 적더라. 편집자가 본문 조판에 대한 기본적인 가이드라인을 주는 편인가?

　　　　편집자가 본문 한 면에 들어가는 글줄의 양이나 읽기 경험에 영향을 미치는 요소에 대한 대략적인 가이드라인을 주기도 한다. 예를 들어 "글을 음미할 수 있게 행간이 넓었으면 좋겠다" 같은 제안. 이 원고는 문학과지성사에서 기존 출간된 파스칼 키냐르의 타도서 본문 스타일을 유지하되, 적은 분량을 고려하여 지면 여백을 넓히고자 했다. 조판의 큰 틀에 대한 편집자 의견을 듣지만, 이후 더 구체적인 레이아웃에 대한 고려는 디자이너의 몫이다. 이 책은 어떤 근원-기원을 추구하는 내용을 고려하여 좀더 고서 같은 느낌을 주고 싶어, 펼침면을 기

준으로 텍스트를 안으로 몰고 상하좌우 여백을 넓혔다. 문장이 시적이고 다소 이해하기 어려워서 텍스트 내의 여백(각주 위, 장 표기와 본문 시작 사이)도 넓게 만들었다.

현장에서 편집자가 본문 조판시 한 면에 들어갈 글줄을 지정해주는 경우도 있다고 들었다. 실제 그런가.

　　　"한 면에 24~25행이 들어갔으면 좋겠다"처럼 구체적으로 얘기하는 경우도 더러 있다. 그러나 대부분은 전체 분량을 고려해 한 면 안에 글이 좀 많거나 적었으면 한다는 뭉뚱그린 주문을 받는다.

신덕호 디자이너는 『북해에서의 항해』의 본문을 집요하게 작업했다고 하더라. 이런 본문 작업에 대해서는 어떻게 생각하는가?

　　　그 책 디자인을 좋아한다. 본문을 영리하면서도 쫀쫀하게 디자인했다고 생각한다. 나도 그런 작업을 해보고 싶고, 실제로 그렇게 시도해본 작업도 있다. 그런데 어려웠다. 그런 작업은 손이 많이 가는 만큼 시간이 든다. 나에게는 본문 디자인의 원칙이 있는데, '수정하기 편하게' 디자인하는 것이다. 그래야 중쇄 때 추가 수정 작업이나 작업자 변경시에 작업이 쉬워진다. 이는 조판자이자 관리자로서의 입장인데, 디자이너로서의 훌륭한 레이아웃에 대한 욕심 못지않게 중요한 부분이라고 생각한다.

문학과지성사 로고는 빨간색 사각형이 강력한 존재감을 발휘한다. 그런데 디자이너 입장에서는 오히려 표지 디자인에 방해되는 요소일 수도 있겠다. 회사에서 오랜 시간 이 로고를 유지하는 이유가 있는가. 그리고 출판사의 시각 정체성으로 다른 방식을 고민해본 적은 없는지 궁금하다.

　　　빨간색 사각형 안에 문학과지성사 로고를 두 줄로 넣은 현

재의 로고는 회사 설립 초기부터 사용한 것으로 알고 있다. 오랫동안 문학과지성사의 상징으로 이 로고가 쓰였고, 출판사의 자부심을 로고에 투영하는 분들이 많기 때문에 회사 내외부적으로 이를 유지·관철하려는 의지가 있다. 가끔 디자인·인쇄·종이·후가공 등 상황에 따라 불가피하게 빨간색 사각형을 빼기도 한다. 로고를 바꾸는 것을 고민해본 적도 있지만 결국 이만한 게 없다는 생각으로 돌아오더라. 물론 디자인 측면에서 방해될 때도 많지만 그보다 더 큰 의미가 있음을 인지하고 있다.

　　　　　■▉ 조슬기의 목표 중 하나는 언리미티드 에디션에 참가해보는 것이다. 자신에게 큰 영향을 주었던 『지금, 한국의 북디자이너 41인』의 개정판으로. "2000년대 초반이 북디자인 전성기라고 생각하는데 이때 활동했던 선배들이 어떻게 지내는지 궁금하다. 그로부터 약 15년이 흐른 지금, 소식이 뜸한 분들을 찾아가 이야기를 나누는 거다"라고 말하면서 그는 열린책들의 김민정 디자이너와 창비의 이선희 디자이너를 거론했다. 훗날 이 기획을 성사시킬 그를 상상해보는데, 그때는 '북디자이너 조슬기'가 아니어도 놀랍지 않을 것 같다는 생각을 했다. 조슬기는 『출판문화』에 글을 기고하며 자신이 디자인한 책의 한 구절을 인용했다. "물로 뛰어드는 욕망의 깊은 곳에는 무엇이 있는가? 자신을 사로잡은 것 속으로 잠수하려는 욕망의 깊은 곳에는 무엇이 있는가?"(파스칼 키냐르, 『부테스』, 송의경 옮김, 문학과지성사) 북디자이너는 그가 '미래'가 아닌 '현재'의 욕망에 충실한 결과 만난 직업은 아니었을까. 이는 현재의 욕망이 몇 년 후 그를 또다른 곳으로 데려다줄 수 있음을 함의한다. 무엇보다 이 인터뷰를 하기에 앞서 "기회가 오면 잡기로 했다"라고 말하지 않았던가. 현재에 충실한 태도가 가져올 긍정적 가능성에 기대를 걸어본다. □▉

"디자이너가 된 기분"

평소 조슬기의 이야기를 듣다보면 페미니스트 디자이너 소셜 클럽(FDSC) 가입이 큰 전환점이었던 것 같다. 어떻게 가입하게 됐나?

『WOOWHO』라는 책이 결정적이었다. 독립서점 유어마인드에서 이 책을 발견했는데, 겉만 봐서는 도통 무슨 책인지 알 수가 없어 앞부분을 좀 들여다보았다. 김소미 디자이너가 쓴 글을 읽고 내 현재를 간파당한 기분이 들었다. '한국_여성_그냥_디자이너'로서 일하다가 머지않은 시기에 폐기당할 위기에 놓인 여성 디자이너들의 현실을 바라본 글이었다. 이 책을 당장 읽고 싶다는 마음이 일어 책을 구입하고 단숨에 읽었다. 현실의 구조적인 문제에 대해 나와 비슷한 고민을 가진 디자이너들이 많다는 것을 확인했고 그들의 이야기에 매료됐다. 그들이 모여 말하고 있는 것을 보면서 어떤 희열을 느꼈다. 나도 참여하고 싶다고 생각했고, FDSC에 가입했다.

그전에도 페미니즘이나 여성주의에 관심이 있었나?

페미니즘이나 여성주의 문제는 늘 내 이야기라고 생각해왔다. 합리적이고 이성적인 세계인 듯 보이지만 남녀차별적인 의사소통이 얼마나 많이 이뤄지고 있는가. 눈치가 빠른 편이다보니 늘 느껴왔고, 공기처럼 익숙했다. 관심 있는 주제고, 눈에 띄는 텍스트가 보이면 읽어왔다.

아이가 있다고 들었다. 평소 SNS에 개인적인 얘기를 전혀 하지 않기 때문에 상상을 못했다.

SNS를 개인 계정과 작업 계정으로 분리해서 그렇다. 처음 인스타그램 계정을 만들 때, 일과 사생활에 관한 것들을 자유롭게 올리

면서 디자이너이자 생활인인 나를 보여주려고 했는데, 30대 후반에 접어드니 커리어 측면에서 '앞으로 어떻게 될지 모른다'는 생각이 들어 작업 계정을 따로 만들었다.

직장생활 하는 데 결혼은 거의 문제가 되지 않지만 임신과 육아는 다르다. 임신을 기점으로 여성이 사회생활에서 겪는 위기가 있다. 여전한 업무량에 집안일, 육아까지 더해지니 일이 과중한 게 현실이다. 아이가 초등학교 2학년이다. 아이가 커갈수록 계속 회사를 다닐 수 있을지 고민이 된다. 오후 1~2시면 하교하는 아이가 쉴 곳이나, 학원을 알아보거나, 보호자를 옆에 두는 일 등의 계획을 부모가 머리 맞대고 짜야 한다. 부모가 아이의 모든 동선을 따라 움직여야 한다고 생각하지는 않지만 문득 이래도 되나 싶을 때가 있다. 나는 직장생활도 좋아하고 일도 좋아하므로 계속해야 한다고 머리로는 결심했지만 일주일에 서너 번은 흔들리는 것 같다.

북디자인계에 유난히 여성 디자이너가 많은데, 실제 현장에서도 그렇다고 느끼는가?

내가 만난 북디자이너들도 여성이 다수다. 디자인과 책에 관심 있는 사람 중 여성이 많기 때문이지 않을까?

FDSC 활동을 자평하자면?

가입해서 초반에 '디자이너의 구직과 이직'이라는 주제의 FDSC 타운홀 패널로 참가해 후배 디자이너들의 질문에 답변하는 시간을 가졌다. 코로나 시기에는 40명의 디자이너가 각각 한 명씩 총 40명의 디자이너를 소개하는 〈지금 주목해야 할 디자이너 40〉이라는 기획에도 참여했다. FDSC의 슬랙을 통해 여러 디자이너들을 만났다. 관심 주제별로 나뉜 창에 들어가 대화를 했고, 실무에서 가장 궁금한 사

항을 물어보거나 잡담을 나누기도 했다. 이 모든 과정을 거치면서 스스로 디자이너라는 직업에 대해 자주 생각해보게 되었다. 그간 북디자이너보다는 출판사 직원이라는 정체성이 더 강했던 것 같다. FDSC 활동으로 '디자이너가 된' 기분이 드는데, 이곳에서는 내가 오롯이 디자이너로서 보고 듣고 살피기 때문인 것 같다. 덕분에 '디자이너 조슬기'라는 단어가 스스로에게 자연스러워졌다.

마무리 코멘트가 있다면?

　　　　　　　　예전에 어떤 책에서 본 구절인데, "수많은 갈림길 중에서 무수한 선택을 거쳐 여기까지 왔는데 뒤돌아 걸어온 길을 보니 길은 하나였다"라는 문장이 기억난다. 속 편한 운명론자의 말 같기도, 현재의 의지를 다지는 말 같기도 한데, 내가 자주 떠올리는 문장이다. 좋은 기회를 맞아 지난 커리어를 돌아보는 시간을 가졌다. 지난 10년간 내게 책이 있었고, 앞으로의 길에도 책이 있기를 바라는 마음이다.

　　　　　　　■ 인터뷰 당일, 큰 규모의 사옥을 상상했던 나는 오히려 건물의 아담함에 놀랐다. 인터뷰를 마치고서야 오랜 역사와 높은 인지도에 반비례하는 문학과지성사의 단출함에 납득이 갔다. 그곳 한 층에 조슬기는 네 명의 동료 디자이너와 함께 디자인센터라는 이름의 작은 방을 같이 나누고 있었다. 거기에서 문학과지성사의 시각 정체성이 만들어지고 있었던 것이다. 문학과지성사는 시인 오규원이 설계한 시인선으로 흔들리지 않는 디자인 골격을 유지하는가 하면, 오랜 시간 굵고 붉은 명조체의 제목자 처리로 특유의 지성적 면모를 시각적으로 표방했으며, 『친절한 복희씨』나 『진술』과 같이 시대 흐름에 부응하는 디자인 화제작을 배출했다. 빨간색 로고와 시인선 시리즈로 대변되는 전통성과 동시대 감각에 조응하는 유연함이 공존하는 셈이다. 이런 기질은 '문지 스펙트럼' 및 '채석장 시리즈'와 '우리 시대의 고전' 그리고 계간지 『문학과 사회』 같은 기획에서 유

난히 빛을 발한다. 무엇을 지키고 동시에 어떻게 변화할 것인가에 관한 문학과지성사의 오랜 성찰은 조슬기를 포함한 다섯 명의 디자이너가 변주해나가는 차분하면서도 소탈하고 짐짓 과시하지 않으려는 듯한 조형으로 이행되고 있다. 문학과지성사 책이 내 책장의 많은 자리를 차지하고 있음을 밝히며, 이들 덕분에 우리의 '행복한 책읽기'는 계속됨을 상기해본다. 조슬기의 행복한 책 만들기 또한 무엇보다 오래 지속되기를 바라며. ▢▮

조슬기는 동국대학교에서 광고학과 신문방송학을 전공했고, 우연한 기회에 편집 디자인
을 알게 되어 디자이너로 일하고 있다. 여러 출판사를 거쳐 문학과지성사에 입사해 11년
째 근무중이다.

서이제 소설집

문학과
지성사

X

이게 뭐야.
모자야 내 모자.
모자라고 하기에는
모자란데. 그래도 내가 닐 위해
만들었어 모자란 모자.

X

X는 X를 기다리고 있다. 뭘 좀 먹거나 마시거나, 동네나
동료를 걷기 위해, 아직은 가만히 서 있다. (...) 저 멀리. 점
점 점. 점점, 오고 있다. 점. 가까이. 처음에는 점 같아 보였
는데, 점점 다가오니까 점이 아닌 것 같아 보인다. 오고 있
다. (...) 쓰고, 오고 있다. 모자를 쓰고 오고 있다. 모자라고
하기에는 뭐하지만 모자라고 하기에 뭐한 모자를 쓰고, 오고
있다. 모자를 썼으니 X일 수도 있다. X는 X가 X인지 궁금
하다. 궁금하지만, 모자에 대해서는 도무지 말할 길이 없다.
X에 대해 발할 길이 없다. 길을 따라, 오고 있다. 길이 있어
서 다행이다. 점 점 점. 점점. 선이 된다. 면이 된다. 네가 보
인다. 이제야 사랑을 말할 차례다.

160

사운드 클라우드

0%를 향하여 · 문학과지성사 · 2021

판형	124×188mm
종이	한솔 인스퍼M 러프 백색 210g/m²
서체	SM3신신명조, SM3견출고딕
후가공	무광 코팅, 유광 먹박
제본	무선
사진	이경호

너를 닮은 사람 · 2021

판형	120×188mm
종이	한국 아르테 울트라화이트 210g/m²
서체	산돌 명조 네오1, 산돌 고딕 네오1
후가공	무광 코팅, 은박 #120
제본	무선
그림	Andrea Torres

0인칭의 자리 · 2019

판형	125×192mm
종이	삼화 랑데뷰 울트라화이트 210g/m²
서체	SM3신신명조, SM3건출명조
후가공	무광 코팅, 투명 홀로그램박 #260T
제본	무선

탄 뒤 정신 건강의 거처를 명상으로 옮긴다. 침묵과
졸음과 졸음을 쫓기 위해 인중에 찍는 손톱자국의
세계로 넘어가는 것이다.

　이제 나는 상담도 명상도 하지 않는다. 그러나
여전히 그것들의 영향에 시달리고 있다. 가히
심리학이 남긴 '증상'이라고 해도 좋을 것이다.

고백

내가 애초에 왜 상담을 받기로 했는지에 대한
고백에서부터 시작하는 것이 좋을 것 같다. 그래야
불필요한 기대를 줄일 수 있을 테니까. 비둘기
때문이었다. 나 혼자 사는 낡은 빌라 지붕 처마에서
찍찍 소리가 들리기 시작했다. 처음에는 쥐인 줄
알았다. 그러나 창문을 타고 흘러내린 비둘기 똥이
두꺼워지는 것을 보고 비둘기가 처마 틈에 둥지를
틀고 알을 낳았다는 것을 알았다. 가스관에 갈색의
배설물이 쌓이고 에어컨 실외기에 앉아 가슴을
부풀리는 새도 늘어난 듯했다.

비둘기가 처마 밑과 창문 박스 — 벽에 네모
박스를 붙인 듯 창문이 툭 튀어나와 있었다 — 사이에
난 틈에 새끼를 낳으면서, 나에게는 남의 집 지붕을
유심히 보는 습관이 생겼다. 약속이 생기면 구옥이
내려다보이는 높은 층의 카페를 일부러 찾아가
친구의 말은 듣는 둥 마는 둥 하며 아래 깔린 낡은
집들의 무너진 지붕을 구경했다. 고양이가 지붕을
타고 돌아다녀 그런가 의외로 구옥의 지붕에는
비둘기 똥이 보이지 않았다. 지붕은 모두 기와일
것이라고 막연히 생각했는데 아스팔트 너와,
샌드위치 패널, 나무 합판 등 지붕 자재는 다양했다.
그러나 세월이 흘러 자재의 수명이 다한 데다가 기후
위기로 여름뿐 아니라 가을과 겨울에도 비가 심하게
내리면서 낡은 집들의 지붕이 무너지고 있었다. 나는
우리 집 지붕도 그러리라고 생각했다. 상하고 썩고
구멍 났으리라.
그래도 우리 집에서 알을 깐 비둘기가 균형 감각이
조금만 더 발달했더라면 내 정신 상태가 그렇게까지
흔들리지는 않았을 것이다. 아기 새에게 먹이를
주려고 쉴 새 없이 날아오는 어미 새도 무엇이

전자적 숲 · 2023

판형	114×182mm
종이	삼원 칼라플랜 CC52 Chartreuse 270g/㎡
서체	오늘 담소체, SM3신신명조, 어도비 캐슬론 프로
제본	소프트 양장

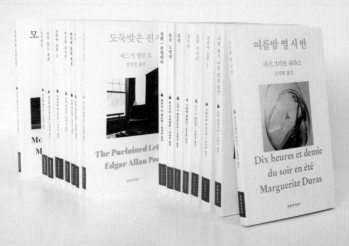

문지 스펙트럼 · 2018

판형	120×188mm
종이	(표지)한솔 인스퍼M 러프 백색 210g/㎡
후가공	무광 코팅
제본	무선

새싹 뽑기, 어린 짐승 쏘기

서체	SM3태명조, 히라기노 명조 프로

여름밤 열 시 반

서체	SM3태명조, 스템플 가라몽 LT Std

웃음

서체	SM3태명조, 채퍼럴

대산세계문학총서

이혼

離婚

라오서 김희진 옮김　　문학과지성사

대산세계문학총서

가족이 아닌 사람

家族以外的人

사오훙 이현정 옮김　　문학과지성사

다름을 통해 받을 수 없는 즐거움을 얻는 동시에 반성할 틈조차 없을 만큼 계속해서 죄책감이 들었다.

가장 원하는 물건은 무기였다. 그에게는 금지된 것이라 더욱 갈망했다. 그저 아이들이 가지고 노는 장난감 총이나 나무 단검 같은 게 아니었다. 무기의 온전한 존재 이유인 위협, 위험, 죽음이라는 개념이 자연스레 전달되는 진짜 병기였다. 장난감 총으로는 전쟁놀이 때도 실제로 살인 가능성은 전혀 없다. 반면 진짜 권총은 죽음을 코앞까지 끌어왔다. 오직 도덕적 사리 분별만으로, 유혹을 제지해야 하는 것이다. 마르첼로는 전쯤 총을 몇 번 잡아본 적이 있었다. 시골에서 사냥할 때 쓰는 소총과 아버지가 어느 날 서랍을 열고 보여준 오래된 권총이었다. 마르첼로는 총을 쏠 때마다 마치 손끝이와 자기 손이 자연스럽게 일체가 되는 듯한 짜릿함을 느꼈다.

그는 동네 친구가 많은 편이었다. 그가 무기를 좋아하는 진짜 이유는 순수하게 군대에 매료됐다기보다, 분명치록 말할 수 없는 심오한 어떤 까닭이 있기 때문이었다. 아이들은 군대놀이를 할 때 잔인하고 싶었다. 하지만 살해로는 그런 척 흉내만 내는 놀이일 뿐이었다. 마르첼로는 반대였다. 그는 군대놀이를 하면서 정말로 잔인성과 흉악성을 표출했다. 다른 애는 실심물이로 뛰는 부주거나 죽이곤 했다. 마르첼로는 이런 잔인한 성적 때문에 후회나 수치심을 느낀 적이 없었다. 잔인성이 무게 건조하다고 생각지도 않는 유일한 기쁨을 주기 때문이다.

하지만 이런 잔인성은 자기 자신에게는 물론이고 다른 사람이 볼 때도 유지할 수준이었다. 어느 더운 초여름 날, 그는 정

원에 갔다. 쇠고 푸른 정원은 몇 년 전부터 방치되어 초목이 무성하게 제멋대로 자라 있었다. 마르첼로는 다락에 있던 카펫 먼지떨이에서 가늘고 유연한 긴 끈을 뽑아내 밖으로 나갔다. 그는 잠시 수변을 살펴보면서 나무 그늘과 강렬한 햇살 속을 정처 없이 돌아다녔다. 마사로운 햇살과 식물로 가득 찬 정원의 황량이 전해지면서 온몸이 건강해지고 정신이 맑아지는 것 같은 느낌이 들었다.

그는 행복해 보였다. 하지만 자신의 행복을 타인의 불행과 비교하려는 마음이 들기 시작했다. 그렇게 정원에서의 행복 역시 잔인하고 공격적으로 바뀌었다. 마르첼로는 정원 한가운데 서서 희고 노란 데이지로 가득 찬 아름다운 꽃무리, 초록색 줄기 위에 꽃부리가 곤추선 튤립, 크고 풍성한 하얀 백합을 보았다. 그리고는 마치 검이라도 휘두르듯 공중에 획 소리를 내며 끈물로 꽃들을 한 대 후려쳤다. 꽃과 이파리가 갈팡하게 베어 땅에 떨어졌다. 흙로 남은 줄기만이 어리한 똑바로 서 있었다. 그는 이런 식으로 넘치는 활기와 억눌린 에너지를 발산하면서 만족감을 느꼈다. 그뿐 아니라, 분명하면서도 꾀라고 설명할 수 없는 어떤 힘과 정의감 또한 느꼈다. 그는 마치 초록에 죄를 지어서 벌을 주는 것처럼 행동했으며, 그럴 권리가 있다고까지 생각했다. 하지만 그도 이런 장난은 해서는 안 되고 비난받을 만한 것이라는 사실을 모르지 않았다. 가끔 그는 거실 창문으로 어머니가, 또는 부엌 창문을 통해 요리사가 자신을 지켜볼지도 모른다는 생각에 자신도 모르게 집 쪽을 슬쩍 엿보곤 했다. 그리고 곧 자신이 두려워하는 것이 단순히 꾸지람보다는

대산세계문학총서(리디자인)	
판형	130×200mm
종이	(표지)한국 아르테 울트라화이트 210g/㎡
서체	SM3견출명조, SM3신신명조
후가공	무광 코팅, 금박 #311
제본	무선

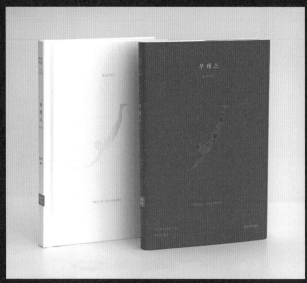

부테스 · 2017

판형	125×188mm
종이	(재킷)한국 아르테 울트라화이트 130g/m²
	(싸개)한솔 인스퍼M 러프 백색 130g/m²
서체	윤명조 100, SM신명조
후가공	(재킷)무광 코팅, 홀로그램박 #064
	(싸개)무광 코팅, 펄박 #860
제본	양장

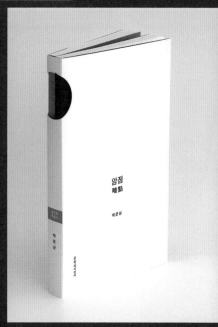

암점 · 2017

판형	125×200mm
종이	(재킷)한솔 인스퍼 러프 백색 210g/m²,
	(표지-1권)두성 비비칼라 검은색 185g/m²
	(표지-2권)두성 비비칼라 빨간색 185g/m²
서체	SM태고딕, SM신신명조
후가공	커팅, 박
제본	무선

모두의 노래 · 2016
판형 136×206mm
종이 삼원 클래식 린넨텍스트 실버스톤118g/㎡
서체 SM견출명조, SM신신명조
후가공 디보싱, 적박 #010
제본 양장

악의 꽃(리커버) · 2021

판형	130×200mm
종이	한솔 앙상블E 울트라화이트 210g/m²
서체	SM3견출명조, 어도비 가라몽 프로
후가공	무광 코팅, 적박 #A31
제본	무선

소설 보다 봄 2020

[3구역, 1구역] 김혜진
[펀펀 페스티벌] 장류진
[오늘의 일기예보] 한정현

소설 보다 여름 2020

[가원(伽園)] 강화길
[0%를 향하여] 서이제
[희고 둥근 부분] 임솔아

소설 보다 가을 2020

[이 인용 개입] 서장원
[멜로디 웹 텍스처] 신종원
[태초의 선함에 따르면] 우다영

소설 보다 겨울 2020

[여자가 지하철 할 때] 어미상
[거의 하나였던 두 세계] 임현
[그녀는 조명등 아래서 많은 시간을 보냈다] 전하영

소설 보다 2020 · 2020

판형	114×188mm
종이	(표지)한국 아르테 울트라화이트 190g/m²
서체	Noh 옵티크, SM신신명조
후가공	무광 코팅
제본	무선

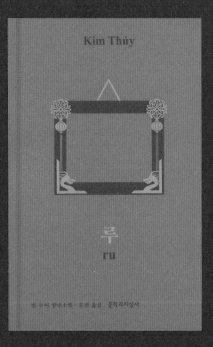

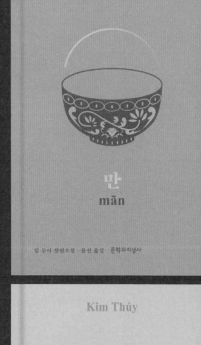

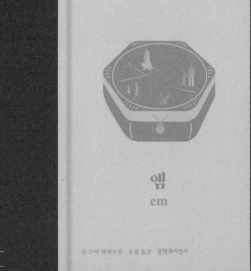

루, 만 · 2019	
앰 · 2022	
판형	110×175mm
종이	(싸개–루)두성 그문드컬러매트 36번 진분홍 100g/m²
	(싸개–만)두성 매직칼라 녹청색 120g/m²
	(싸개–앰) 한국 아르테 울트라화이트 105g/m²
서체	바람체
후가공	(루)금박 #319, (만)은박 #130, (앰)동박 #809
재본	양장

혁명의 넝마주이

김수환 지음

벤야민의 『모스크바 일기』와
소비에트 아방가르드

문학과지성사

혁명의 넝마주이 · 2022

판형	137×207mm
종이	삼원 칼라플랜 C26 파크그린 270g/㎡
서체	산돌 곧은부리, 산돌 고딕 네오1
후가공	금박 #319
제본	무선

놀라지 않을 정도의 새로움

■ 박연미는 오늘날 국내 상업 출판 디자인을 이끄는 대표적 디자이너 중 한 명이다. 전주 출신으로 홍익대학교에서 시각디자인을 공부한 그는 학부 때부터 다양한 디자인 활동을 경험하며 그래픽 감각을 익혔다. 휴학 기간에는 오진경 북디자이너 사무실에서, 4학년 여름방학 때는 영화 포스터 디자인 회사 '꽃피는 봄이 오면'에서 인턴으로 일했다. '북디자이너가 되겠다'라는 포부는 애초에 없었지만, 이런 경험은 그를 북디자이너의 자리로 인도한 방향타 역할을 했을 것이다. 학부 졸업 후에는 대학원에 진학해 의성어에 관한 타이포그래피 논문을 썼고, 2009년 2월 초에는 시공사에 입사했다. 그를 출판계에 북디자이너로 각인시킨 민음사에서의 활동은 2009년 6월부터였다. 5년여간 민음사에서 일하며 '밀란 쿤데라 전집'●부터 『잃어버린 시간을 찾아서』● 등 굵직한 주요 프로젝트의 디자인을 맡았다. 2015년 초부터 프리랜서 북디자이너로 활동하면서, 산뜻히면서도 회시한 컬러 감각과 개념적이면서도 표현주의적 양식이 두루 어우러지는 북디자인을 선보이며 국내 상업 출판 디자인을 일정 수준 이상으로 끌어올렸다. 2021년 7월, 그는 가족과 함께 대구로 이주했다. 여전히 대구 시민인 게 낯설고 새로운 도시를 감각할 수 없을 만큼 바쁜 시간을 보내고 있다는 박연미와 2022년 7월 대화를 나눴다. ❏■

대구에 온 지 약 2년이 지났다. 이곳에서의 삶은 어떤가?

아직도 내가 대구 시민이라는 게 실감이 안 난다. 이곳에 내려와서도 정말 바쁘게 지냈다. 아이 둘이 있는데 오자마자 유치원을 새로 알아보고 다녀야 하는 상황이었으니까. 둘째의 경우, 코로나 때문에 돌봄 선생님을 구하지 못해 몇 개월동안 내가 돌보며 일을 병행할 수밖에 없었다. 그렇게 지내다보니 새로운 곳에 왔다는 자각을 하기가 힘들었다.

요즘 어떤 작업을 진행중이며 작업량은 어떤가? 평균적으로 책 한 권의 작업 기간은 어떻게 되는지도 궁금하다.

대중 단행본 작업이 가장 많은데 대개 서너 권 정도는 항상 맞물려 돌아간다. 한두 달 정도는 일정이 꽉 차 있다. 작업을 의뢰할 때 표지만 할 경우에는 최소 한 달 전, 본문까지 진행할 때는 두 달 전에는 연락을 달라고 하는 편이다. 물론 이것은 평균적인 기간이고 더 빠른 호흡으로 진행될 때도 있다. 예전과 비교해보면 물리적으로 인디자인상에서 작업하는 시간은 확실히 많이 단축된 것 같다.

프리랜서로서 줄곧 홀로 작업하는 것으로 아는데 손이 모자라진 않은가?

함께 일할 사람을 구해보라는 권유를 많이 받았는데, 일을 분배하고 누군가의 작업을 확인하는 과정도 많은 에너지를 소모한다. 나중에는 변화가 있을지 모르겠지만 지금으로서는 나 혼자 소화하고 책임질 수 있는 범위까지만 하려고 한다. 하지만 작업실은 절실하다. 프리랜서로 활동하다 출산과 육아가 겹치면서 자연스럽게 재택근무를 많이 하고 있는데, 지금은 한계에 부딪힌 상황이라 집안일과 육아로부터 분리된 공간이 필요하다.

■ 학창 시절 박연미는 광고나 영상보다 편집에 끌렸다고 한다. 돌이켜보니 광고 수업에서 아이디어 스케치만 100장을 그리는 식의 수업 방식이 광고와 멀어지게 한 결정적 계기였을지도 모르겠다고. 재미없는 것들과 실력자들이 많은 일러스트레이션 분과 등을 하나둘 제쳐두고 보니 자연스럽게 포스터나 책을 다루는 편집 디자인이 남았다. "책과 영화는 누구나 좋아하는 대중적인 매체고, 내가 참여한 작업물이 한두 번 보고 버려질 것은 아니라는 점이 크게 와닿았던 것 같다. 숭고하게까지 말하고 싶지 않지만 책의 '생명력'이랄까." 그리고 지금 그는 명실공히 한국의 대표적 북디자이너로서 2022년 제36회 책의 날 기념식에서 대한출판문화협회가 수여하는 한국출판공로상 디자인 부문을 수상했다. 2017년 결혼, 이어진 출산과 육아, 서울과 본가 전주 그리고 대구를 오갔던 지난 5년여 간의 여정을 복기하면 이 상은 그에게 보상이자 위로였을 것이다. 모든 시간을 빠듯하게 활용해야 하다보니 자신에게 투자할 시간이 현저하게 줄었다는 그는 과거 늦은 밤 시원하게 자전거 타고 나갔다가 내키는 대로 귀가했던 때가 가장 그립나고 말한다. ■

오진경 디자이너의 인턴 1호다. 어떤 경위로 가게 되었고 무엇을 배웠나?

학부생 때 출강하시던 교수님을 통해 오진경 디자이너와 처음 인사 나눴고 얼마 후 그의 사무실에서 일하는 것을 제안받았다. 그때 처음으로 책의 구조에 대해 알게 되었다. 학교 교지를 두 권 만들어봤지만 막상 일을 해보니 내가 편집 디자인을 제대로 배우지 않았다는 것을 알게 된 거다. 독자로서 지나쳐왔던 부분들을 디자이너의 입장에서 바라보기 시작했다. 책등도 보는 사람에 따라 아무것도 아닐 수 있겠지만 디자이너에게는 책의 한 면인 만큼 진지한 디자인 고려 대상이다. 그곳에서 책 한 권을 제작하는 상업 출판의 과정을 현실적으로 가까이서 보게 됐다.

오진경 디자이너는 2000년대 초중반 당시 가장 핫한 북디자이너였다.

내가 가장 좋아하는 디자이너다. 베스트셀러 목록에 문학이 자주 오르던 그때, 한국 소설은 물론이고 일본 문화 개방으로 활발히 소개되기 시작한 일본 소설에서도 그의 작업을 많이 접했다. 오진경 디자이너가 당시 문학 쪽 베스트셀러의 대다수를 작업했다고 해도 과언이 아니다. 글자를 이미지화하는 능력이 돋보이는 그의 작업을 유난히 좋아했다. 오진경 디자이너의 특화된 능력이라고 본다.

"글자는 소리의 표현이다"

대학원 논문이 「한글 의성어의 타이포그래피적 표현에 관한 연구」다. 『욕조』 등 특정 사물로 레터링한 디자인은 요즘 보기 힘든 표지 디자인의 한 유형이라고 본다. 책에 어울리는 표현주의적인 제목 디자인에 관심이 많아 보인다.

평소 의성어, 의태어를 잘 사용하는 편이다. 말맛이 좋아서인 것 같다. 논문에서는 한글 의성어를 중심으로 글자의 표현적인 것뿐만 아니라 구조적인 특징도 다뤘다. 글자는 소리의 표현이라고 생각하기 때문에 글자를 보면 음절, 어절이 만들어내는 리듬 같은 것을 떠올리게 된다. 책을 디자인할 때도 제목의 소리와 구조에 집중하는 편이다. 제목이 내용을 함축하기에 편집자나 저자 모두 좋은 제목을 뽑기 위해 많은 고민을 하지 않나? 게다가 제목이 독자에게 맨 처음으로 가닿는 책의 요소임을 생각하면 제목은 책과 독자 사이의 핵심 매개자다. 책의 내용, 제목이 주는 어감, 제목의 이미지성 등이 하나로 맞아떨어지도록 제목을 이미지화하는 것은 재미있는 작업이고, 또 중요하다고 생각한다. 『욕조』는 글자의 표현주의적 맥락에서 콘셉트를 잡았는데, 무척 재미있게 진행했다.

『욕조』는 실핀을 소재로 했는데, 실사 이미지인가?

예전에 그린 그림○이다. 실핀 형태가 흥미로워서 연습장에 그려놓은 것을 스캔해 활용했다. 이 소설집은 「욕조」가 표제작이다. 그

렇지만 욕조 이미지는 피하고 싶었다. 제목을 그대로 보여주는 이미지가 아닌 다른 방식을 상상하다 여자들이 많이 사용하는 실핀을 생각해냈다. 매번 한 묶음씩 사도 금방 사라지는 아이템이 실핀이지 않은가. 욕실이나 가구 뒤쪽에서 갑자기 등장하기도 하고.

표지가 책의 내용을 담아야 한다고 보는가? 오래전 한 디자이너는 "책을 안 읽어도 표지 디자인을 할 수 있다"라는 도발적인 발언을 하기도 했다.

내용과 전혀 상관없다는 그 디자인조차도 어떤 면에서는 내용과 긴밀하게 연결되어 있지 않을까? 내용을 의식하지 않는다는 그러한 발언도 내용에 대한 나름의 해석을 지닐 테고. 표지가 책의 내용을 반드시 담아야 한다고 생각하지는 않지만 나의 경우 출발점은 내용이다. 모든 작업에는 일종의 힌트가 필요하다. 그 힌트가 경우에 따라서는 어떤 개념이기도 하고. 나에게 힌트를 줄 만한 것들은 대부분 책의 내용에 있었다.

『감옥의 몽상』°에서 '몽상'이라는 단어를 상상하면 장식적 요소가 잘 어울리는데, '감옥'은 그렇지 않다. 그래서 제목을 먼저 접했을 때 이런 표지는 상상하기 어려웠다. 게다가 책은 매우 묵직하고 어두운 내용이다.

책마다 접근 방식은 많이 다르다. 『감옥의 몽상』의 경우, 편집자의 의견이 큰 영향을 미쳤다. 이 책은 저자가 입대를 거부하고 감옥에 가기를 선택한 내용을 다루는 인문 사회 분야 책이다. 처음에는 영등포교도소의 위성사진을 활용해 디자인했다. 저자가 민주화의 상징이기도 했던, 이제는 사라진 영등포교도소를 굉장히 자세하게 기록한 데서 착안한 거다. 책에 저자가 영등포교도소를 일러스트레이션으로 시각화한 부분도 있고. 그런데 편집자가 "이 책은 굉장히 클래식하면 좋겠다"라는 말을 했다. 그런 이미지가 나오기를 바라며 나에게 디자인을 의뢰했다는 거다. 나는 이 책의 분야만 생각하고 저자의 글 자체는 섬세하고 부드러운 톤이라는 점을 간과했는데 편집자는 그 점을 오히려 부각하고 싶어했다.

표지 디자인에서 편집자의 생각과 기획 방향이 결정적이이라고 보는가?

의뢰하는 편집자마다 일하는 방식이 매우 다르다. 알아서 해달라는 분도 있고. "~처럼 해주세요"라고 단도직입적으로 말하는 분

들도 있다. 표지 디자인의 큰 방향을 담당 편집자가 제시한 경우는 당연히 그것을 기반으로 작업한다. 편집자 의견과는 조금 다르더라도 더 적절하다고 판단되는 안이 있다면 역으로 제안하기도 한다. 그리고 기획 방향에 동의할 수 없다면 처음부터 그 일을 시작하지 않는 편이다. 물론 처음 세운 기획이 최종 결정권자를 만나면 온전하게 지켜지지 않을 때도 있다. 소위 '내 맘대로' 할 수 있는 일은 손에 꼽는다. 그러니 나의 북디자인에서는 의뢰하는 쪽의 기획 방향이 중요하다.

『감옥의 몽상』의 장식 요소와 후가공이 눈에 띄는데, 표지 제작 단가가 높았을 것 같다.

　　　　　'감옥'과 '몽상'이 전혀 다른 인상의 단어라 이 대비를 패턴뿐만 아니라 제작 방식에서도 드러내고 싶었다. '감옥'은 진한 검정을 원해서 인쇄가 아닌 무광 먹박을 선택했고, '몽상'은 상대적으로 반짝이면서 더 여린 이미지를 위해 온별색으로 인쇄했다. 패턴과 제목 부분은 누름 형압으로 종이에 더 깊이 파이게 했다. 앞표지 중심으로 세 개의 서로 다른 종이에 후가공을 미리 시도해볼 수 있는 환경이었다. 당연히 제작 단가가 높았다. 빡빡한 출판계의 제작 환경에 비해 돌베개 출판사는 굉장히 열려 있어 이렇게 시도할 수 있었다.

"속표지는 표지 재킷에서 파생되는 '자식' 같은 것"

장 표제지에 매우 공을 들이는 것 같다. 『욕조』에는 타이포그래피적으로 매번 다른 이미지를 만들어냈고, 속표지에는 화려한 천 이미지°를 썼다.

　　　　　재킷이 흑백이다보니 컬러감이 없었다. 그래서 속표지°를

열었을 때의 반전을 의도했다. 또하나, 표지가 레터링 위주라면 안에는 이미지만 보이게 하고 싶었다. 개인적으로 '대비' '반전' 같은 성질을 좋아한다. 『욕조』에는 상처가 많고 불면증에 시달리는 여자 주인공이 등장하는데, 침대가 아닌 욕조에서 잠을 잔다. 책을 디자인할 때 종종 순전히 개인적인 느낌이 반영되는데, 욕조에 누워 있는 주인공에게 이불을 덮어주고 싶다는 생각에 패브릭을 촬영한 이미지를 속표지에 넣었다. 『유령이 신체를 얻을 때』는 속표지에 만화경 이미지○를 넣었다. 만화경은 보는 각도에 따라 형상이 굴절되고 왜곡되어 예상하지 못한 이미지를 만든다. 소설 텍스트가 가진 갈등, 상처가 이런 만화경의 성

질과 어울렸다. 이 또한 모노톤의 차분한 표지 이미지와 상반된 분위기를 생각했다.

반면 '레닌 전집'은 표지와 속표지가 강하게 연동된다.

　　　이 전집에서 가장 먼저 나온 책이 2017년 출간된 『마르크스』다. 전집이 번호순으로 나오지 않고 출판사에서 준비되는 대로, 혹은 시기적으로 먼저 소개할 도서 위주로 발행됐다. 책 번호는 원전의 발행 연도순이다. 전집 디자인을 설계할 때 표지와 속표지의 시각적·개념적 관계를 깊게 고려했다. 색지와 박을 활용해 속표지○를 디자인했다. 각 권마다 굉장히 재미있게 작업했다.

재킷보다 아름다운 속표지라고 할까? 그런데 종종 재킷에 카피와 정보가 많아지다보니 표지 자체의 맛이 희석되기도 한다.

　　　개인적인 취향으로는 속표지처럼 요소를 덜어낸 화면을 좋아한다. 개념적이거나 미니멀한 포트폴리오라면 지금보다 좀더 '있어 보일 것' 같기도 하고. 한편 이런 생각도 든다. 속표지처럼 정보 없이 심플하게 디자인하면 시리즈 전권을 모아 볼 때는 조화롭더라도 낱권으로는 힘이 약하다. 팔리는 상품으로서 책 한 권 한 권을 생각해야 한다. 출판사에서 나에게 요구하는 지점이기도 하고. 멋진 디자인도 좋지

만 디자이너로서 주어진 조건과 환경 안에서 성과를 최대치로 끌어올리고자 노력한다.

디자인적 욕망을 충분히 발휘하지 못한다는 아쉬움은 없나?
너무 아쉬운 정도라면 어떻게든 설득의 과정을 거치기도 하지만, 속표지는 표지 재킷에 파생되는 '자식' 같은 거다. 나름 생각이 확고하기 때문에 속표지의 이미지가 개인적인 취향으로 더 좋다고 그런 방향을 더 선호하지는 않는다. 오히려 재킷이 정해지고 그에 따른 속표지의 관계를 설정하는 재미를 즐긴다.

■ 스위스 북디자이너 요스트 호훌리는 영국 디자인 저술가 로빈 킨로스와 함께 쓴 『디자이닝 북스 Designing Books: Practice and Theory』에서 속표지와 재킷 디자인을 가리켜, 속표지야말로 진정한 표지이며 책을 보호하는 수단이라고 말했다. 우리가 소위 '표지 디자인'이라고 생각하는 다수의 재킷 디자인은 전통적인 맥락으로 볼 때 포장에 불과하다. 디자이너들이 공들여 디자인한 재킷들이 모두 벗겨진 채 도서관에 놓여 있는 풍경은 낯설지 않다. 어쩌면 도서관은 북디자인의 오랜 '관습'을 충실히 따르고 있는 것일지도 모른다. 그러나 재킷은 수천 종의 책이 유통되는 오늘의 시장에서 더이상 벗어던지는 그런 외투 따위가 아니다. 일본 북디자이너 스기우라 고헤이의 표현을 굳이 빌려보면, 그것은 곧 '책의 얼굴'로서 책의 인상을 좌우한다. 그러므로 벗어던진 재킷 뒤로 보다 매력적인 속표지가 등장한다고 한들, 재킷이 책의 첫인상을 좌지우지하는 책 시장의 최전선이라는 사실은 부정할 수 없다. 최초의 '재킷'은 19세기 초반 서양에서 책을 포장하는 용도로 만들어졌다. 구매와 동시에 폐기된 만큼 재킷의 조형은 표지보다 평이했다. 오늘날 시장에서 유통되는 개념의 재킷이 만들어진 것은 1920년대로 추정되며, 이때부터 재킷은 책의 정보를 기입하고 내용을 홍보하는 장소로 변모했다. 재킷의 역할 변화는 재킷의 조형에도 영향을 미치면서 재킷은

책의 '얼굴'이, 기존 표지는 '속표지'가 되었다. 일종의 역할 전도가 일어난 것이다. 심지어 아트북 분야에서 재킷은 본문과 긴밀하게 연동되는 또하나의 책의 구조로서 기능이 진화했다. 책을 투명하게 감싸는 비닐만이 과거 재킷의 기능을 환기시킬 뿐이다. ▯▮

리커버도 많이 진행했다. 프리랜서로 활동하다보면 본문 외에 표지만 진행할 때도 많을 텐데 『우리는 모두 페미니스트가 되어야 합니다』°의 경우, 표지와 본문의 느낌이 매우 다르다.

　　　　디자이너로서 표지부터 본문까지 전체를 담당하는 책이 가장 만족스럽다. 그렇다고 표지만 의뢰받았는데 본문까지 하겠다고 말할 수는 없다. 그래도 대개는 재킷, 속표지, 약표제면, 표제면, 차례 그리고 속표제면까지 '부속'이라고 말하는 부분도 최대한 같이 작업한다. 그런데 표지만 진행하게 되는 경우도 더러 있고, 출간된 책을 보면 본문 조판이 표지의 결과 달리 안터끼운 경우도 있다. 오래전 형식을 그대로 따르는 경우가 많아 출판사에 본문 조판에 대한 의견을 따로 드리기도 했다.

출판사에서 전체를 맡기지 못하는 이유는 비용 때문일까?

　　　　그럴 것 같다. 특히 내부 인력이 있으면 더더욱. 그런데도

표지는 외부 디자이너에게 의뢰하고 싶을 때가 있는 거다. 여기에는 책을 표지 중심으로 이해하는 경향도 한몫한다고 본다. 내부에 디자이너가 있는데도 표지만 외주로 내보내는 것이 합당한 판단인지 편집자나 경영자가 고민해봐야 한다.

구체적인 본문 조판 방식을 주문하는 편집자도 있다고도 들었다. 그런 요구를 경험한 적이 있는가?

있다. 출판계는 생각 이상으로 보수적이다. 본문은 22행 내지 23행. 많으면 25행. 이것도 편집 계획서에 제시를 해주는 경우가 많다. 아트북에서는 행수가 엄청 많아지기도 하는데, 대중 단행본 편집자들은 그런 걸 용납하지 않는다. 나에게는 "행을 좀더 넣고 여백 줄여도 읽는 데 크게 지장 없습니다"라고 말하면서 행수를 조정하자고 요구할 만한 합당한 근거를 가진 프로젝트가 거의 없었다.

제본 방식도 사전에 미리 결정되나?

약 80~90퍼센트는 그렇다. 앞서 말한 것처럼 기획된 바에 따라 나에게 디자인을 의뢰하기 때문에 초기 기획 단계부터 제작까지 논의할 수 있는 프로젝트는 많지 않다. 물론 재킷 유무가 확정되지 않은 채 발주가 들어오는 경우도 있고, 그럴 때는 표지 디자인에서 여러 선택이 가능하다. 어떤 도서는 속표지가 필요 없거나 어떤 도서는 소프트 재킷이 필요한 식이다. 이 과정은 옷을 코디할 때 재킷과 그 안에 입는 옷을 매칭하는 것과 유사하다. 이미지의 상응이랄까. 이런 그래픽적 재미를 표지에서 만들어가려고 한다. 현실적으로 이를 모두 살펴보는 독자가 얼마나 많을지는 모르겠지만……. 나야 물론 독자기 전에 디자이너기 때문에 다른 디자이너가 만든 숨은 장치를 발견하게 되면 즐거움을 느낀다. 이런 독자의 마음을 염두에 두고 디자인한다.

"일러스트레이션이나 사진 의뢰 또한 표지 디자인의 일부다"

다양한 일러스트레이터나 사진작가와 협업해 표지를 디자인한다.

평소에 SNS로 이미지 창작자들을 관심 있게 찾아본다. 마음에 드는 이미지가 있으면 저장해뒀다가 훗날 여기에 어울리는 콘텐츠 의뢰가 들어왔을 때 협업을 제안한다. 사람들에게 덜 알려진 좋은 작품을 내가 먼저 소개하고 싶은 마음도 있다. 특히 『릿터』●의 매호 아트워크 장르를 다채롭게 시도하고 싶어서 창작자들을 예의주시한다. 경우에 따라 편집자나 저자가 처음부터 창작자를 콕 집어주기도 하는데 대부분은 내가 원고를 검토한 후 제안한다.

최근 일러스트레이션 분야를 보면 뚜렷한 양식의 흐름이 보인다. 북디자인 분야에서 일한 지 10년째인데 그런 경향을 염두에 두면서 창작자들과 접촉하는가?

특정 흐름이 보인다는 의견에 동의한다. 그리고 많은 사람이 찾는 특정 창작자가 있는 것도 사실이다. 최근 단행본 작업하면서 느낀 것은, 의뢰한 결과물 하나로서는 좋은데 그 작가의 후속 작업들을 같이 놓고 보니 전혀 다른 콘텐츠가 비슷해 보일 수 있겠다는 점이었다. 서로 다른 텍스트에 맞게 디자인 방향을 모색하는 게 중요하다. 이미지를 기획하고 스케치를 검토하고 완성된 이미지로 북디자인을 진행하는 과정에서 다른 작업과 유사하게 보이지는 않는지 의심의 눈으로 보려 한다.

그 조율이 쉽지 않을 것 같다. 창작자의 고유한 작품 세계가 있을 텐데, 구체적으로 어떻게 디렉션을 주는가?

이미지 창작자의 작품 세계도 중요하지만 무엇보다 기획

이 전체 이미지를 이끌어간다. 물론 수월하게 결과물이 나오기도 하고, 그렇지 않을 때도 있다. 초기 기획 단계에서 상의한 방향대로 이미지가 나오지 않거나 기존 포트폴리오에 비해 만족스럽지 못한 작품이 나올 때는 다소 답답하다. 그러나 제일 중요한 건 사람과 사람 간의 일이라는 사실이다. 소통 과정에서 창작자의 기분을 최우선으로 고려한다. 어떤 이미지 창작을 요청할 때 오해가 없도록 최대한 자세하게 설명한다. 읽는 사람이 좀 놀랄 정도로. 내가 디렉터 노릇을 한다는 게 아니다. 생각하는 방향을 오롯이 잘 구현하기 위해 세세하게 설명하는 거다.

발주서 작업은 디자이너와 편집자 중 누가 하는가?

　　　　　　간혹 출판사에서 이미지 발주를 한 상태에서 나에게 디자인을 요청해오는 때도 있다. 이런 특수한 경우를 제외하면 대부분은 내가 직접 연락한다. 이미지의 성격과 톤을 합의한 후 발주를 넣고, 이후 스케치가 오면 출판사에 공유하고 의견을 취합한 후 다시 창작자에게 전달한다. 생각보다 지난한 과정이다.

『삼각김밥─힘들 땐 참치 마요』는 책의 콘셉트에 맞게 그림 작업을 디렉팅했을 것 같다.

　　　　　　처음 제안한 방향은 '매대에 사이좋게 놓여 있는 두 개의 삼각김밥'이었는데, 허지영 작가가 보내준 다른 스케치를 참고해 지금의 '집' 버전°으로 결정했다. 저자가 편의점 점주이기도 한데, 그림의 집이 좀더 편의점같이 보이도록 "제목이 지붕에 간판처럼 들어가면 좋겠다"라는 아이디어를 일러스트 작가에게 드렸고 그렇게 의견을 주고받으며 보완했다. 디자인 단계에서 특정 패턴이나 이미지를 빼야 할 수도 있기 때문에 그림 데이터에서 레이어를 분리해달라고 요청하기도 한다. 또 『릿터』의 표지 일러스트를 발주할 때는 앞표지와 뒤표지가 이

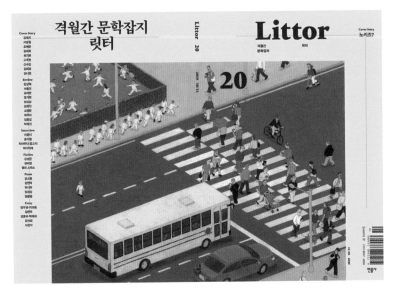

어지되 동시에 분리되어 보이는 구조를 고려해서 작업해달라고 요청한다. 한 예로, 『릿터』 20호°의 주제가 '노키즈'였다. 앞 이미지는 평범한 일상으로 보이지만 아이들이 한 명도 없는 반면, 뒤표지에 아이들이 와글와글 나온다. 그런 식으로 앞표지와 뒤표지의 관계로 인해 만들어지는 스토리를 한번 더 고려해 작업을 요청한다. 이미지에 대한 대략의

가이드가 있을 때는 미리 이야기하지만, 디자이너의 제안에 따라 가이드를 변경하기도 하고 작가의 구상에 전적으로 따르는 등 꽤 열린 상태로 작업을 진행한다. 반면 『빅매직』●은 태국에서 활동하는 페이퍼 아티스트에게 작업을 의뢰한 터라, 레이어의 정도, 제목이 들어가는 판면의 크기, 각 개체의 위치와 각도, 조명의 깊이 등에 대해 온라인으로 매우 긴밀하게 의견을 나누며 진행했다.

일러스트레이터와 협업할 때 북디자이너에게 지불하는 비용은 달라지는가? 『삼각김밥』과 같은 경우, 대중은 표지에서 북디자이너의 역할이 안 보인다고 할 수 있다.

　　　　디자인 비용은 같다. 일러스트레이션이 필요할 경우 출판사에 미리 예산을 전달하는데, 대부분은 나의 요청대로 진행한다. 일러스트 위주의 표지에서 북디자이너가 한 일이 없을 거라고 생각하는 대중의 반응이 이해는 된다. 하지만 같은 그림을 사용하더라도 디자이너마다 다른 결과물이 나온다. 독자 입장에서는 처음부터 표지에 보이는 대로 일러스트가 완성됐을 거라고 생각하겠지만 디자인 과정에서 시선이 분산되는 부분의 수정을 거치기도 하고 글자 형태를 매만지기도 하는 등, 디자이너가 세세하게 보고 조정하는 영역이 존재한다. '띵 시리즈'●의 뒤표지는 작가에게서 받은 일러스트의 일부를 패턴화해 만들고 있다. 일러스트레이션이나 사진을 의뢰하는 작업 자체가 디자이너의 콘셉트에서부터 출발하기 때문에 그 과정이 모두 표지 디자인 작업의 일부다.

　　　　■ 2000년대 초중반까지 국내 상업 북디자인은 한글 캘리그래피에서부터 형형색색의 일러스트레이션에 이르기까지 표현적인 면모가 돋보였다. 그 풍경에는 정병규 디자이너가 말하는 '일책일자 一冊一字', 즉 한 책에 어울리

는 하나의 글자가 있다는 그의 신념이자 북디자인을 대하는 태도가 연상되기도
한다. 한편 감수성의 과잉으로 빗댈 수 있는 이런 흐름에 제동이 걸린 건 2000
년대 중반 이후였다. 미 동부나 네덜란드 그리고 영국 등지에서 유학한 디자이너
들의 귀국 및 네덜란드 디자인의 국제적 활약상은 국내 북디자인의 조형에도 얼
마간 영향을 미쳤다. 보다 차분하고 정제된, 어떤 면에서는 건조한 화면들이 등
장했다. 일러스트레이션이나 사진보다 활자가 우세한 흐름이 목격되는가 하면,
2010년대 온라인 기반 플랫폼의 활성화는 표지를 원색적이고 기하학적인 방향
으로 이끌었다. 주목도 높은 표지를 향한 북디자인 언어의 자기 갱신이랄까? 박
연미는 짧지도 길지도 않은 지난 20여 년간의 북디자인 흐름 속에서 특정 조형
언어의 계승과 동시대 언어의 수용이라는 두 가지 과제를 탁월하게 수행해냈다.
예술 출판의 새롭고 도전적인 북디자인만큼이나, 관습에 벗어나면서도 대중성
을 겸비하려는 상업 북디자인의 시도 역시 또하나의 실험이 될 수 있다. 오늘날
상업 북디자인과 예술 출판 간의 조형적 경계가 얼마간 흐려진 데에는 박연미를
비롯한 상업 북디자인에 종사하는 여러 디자이너들의 민첩하고 유연한 감각이
한몫했으리라 본다. ▢▮

"너무 놀라지 않을 정도의 새로움"

『릿터』이야기를 해보자. 새로운 포맷의 잡지가 계속 발행되거나 창간되고 있다.
『릿터』는 그에 비해 상당히 이른 시기에 디자인적으로도 새 활로를 개척했다.
6년 이상 장수하고 있기도 하고. 이 잡지를 디자인할 때 어떤 부분에 주안점을
뒀나?

　　　　『릿터』를 창간할 때, 기존 문예지(『세계의 문학』)의 느낌을
아예 다 버리자는 편집자의 주문이 있었기에 판형, 볼륨 등 즉각적으로
드러나는 부분부터 달라 보이도록 접근했다. 기존 작은 판형에서는 글

줄이 짧아져 잘 시도하지 못했던 2단 구조의 본문, 30행이 훨씬 넘는 본문도 시도했다.

그간 큰 틀은 거의 그대로 유지했지만 세세하게 변화◦를 주기도 했다. 예를 들어, 창간 당시에는 시 부분에서 오른쪽 면에는 시를, 왼쪽 면에는 내가 자의적으로 뽑은 시구를 매호, 매 지면마다 다른 서체, 크기, 배열로 디자인해 배치했다. 시의 핵심 중 하나가 단어라고 생각해, 단어들의 배치와 서체와 크기에 따라 다른 감정이 일어나는 경험을 만들고 싶었다. 작업하는 입장에서 가장 애착이 가는 부분이었다.

그러다가 10호부터는 오로지 시만 싣고 있다. 시가 긴 경우에 이 섹션이 자칫 늘어질 수 있다는 의견이 있었고, 디자이너가 시구를 뽑다보니 디자이너의 내용 개입도가 매우 높기도 했다.

시 섹션과 별개로 이슈, 에세이, 인터뷰 파트에도 변화◦가 있다. 창간 초에는 글쓴이의 중요성을 부각하기 위해 글이 시작 지면에 글 제목과 저자명 그리고 이력을 모두 동일한 서체와 크기로 보여주되, 저자명과 이력에는 서체의 외곽선만 적용했다. 그러나 호가 거듭되며

글 제목, 저자명, 이력 그리고 본문이 모두 한 지면에서 시작하도록 했
고, 그 과정에서 이력에 적용된 서체 크기도 작아졌다.

잡지의 콘셉트가 '책 속의 책'이라고 했는데 부연 설명을 해달라.

　　『릿터』는 문학잡지로 소설이나 시, 리뷰 등 책에 대한 다
양한 이야기가 수록되어 있다. 그래서 '책 속의 책'이라는 콘셉트를 생
각했다. 판형은 가로 178, 세로 256밀리미터로 다소 애매한 크기인데,
이 치수는 가로 140, 세로 210밀리미터 크기의 단행본을 기준으로 정
한 거다. 『릿터』가 책을 품었다는 가정하에 책 속의 책을 시각화했을
때 가장 적절해 보이는 비율로 판형을 잡은 것이다. 그리고 표지 디자
인과 소설, 시 섹션에서 그 같은 콘셉트를 암시했다. 지금 다시 작업한
다면 기준이 되는 단행본 사이즈를 좀더 작게 잡지 않았을까? 수록되
는 책 광고 이미지도 모두 실제 사이즈로 보여주는데, 이 역시도 '책 속
의 책'이라는 콘셉트 안에서 결정했다.

문예지라기보다는 문화 잡지 느낌이 강한 디자인이었다. 초기에 『릿터』를 보고 낯설다고 느꼈는데 목표를 달성한 셈이다.

　　　　　　그런 것 같다. 문예지의 전형에서 완전히 탈피하고자 했다. 그래픽디자인 전반에 비하면 이 콘셉트나 포맷이 매우 새로운 것은 아니었지만 보수적인 출판계에서 잘 받아들여질지 스스로도 의문이었다. 배우, 뮤지션 등 아티스트를 인터뷰하는 꼭지는 기획 단계에서 내가 편집부에 "이 연재는 지속하기 어려울 것 같다"라며 우려를 전하기도 하고, 편집부에서 많은 고민 끝에 결정한 제호임에도 '릿터'라는 제목이 입에 붙지 않아 계속 걱정하는 등, 진행 과정에서 출판사보다 내가 더 조심스러워할 때가 많았다. 결국 이런 상호 소통의 결과, '너무 놀라지 않을 정도로 새로운' 문학잡지를 만든 것 같다.

창간된 지 6년이 다 되어간다. 만족하는가? 변화를 주고 싶은 부분은 없는가?

　　　　　　요즘에는 마음이 반반이다. 이제는 정해진 대로 하면 되는데 변화가 필요하지 않을까라는 생각을 가끔 한다. 물론 앞서 말했듯이 소소한 변화들은 있었다. 초반 2년여 동안 후속 의견을 들으면서 고쳐나간 부분들이다. 그런데 요즘에는 편집부에서 의견을 따로 주지 않아 내가 먼저 뭔가를 바꿔볼까 싶은데, 아직 본격적으로 실행하고 있지는 않다.

『릿터』 디자인에 대해 직접 들은 피드백은 없는가?

　　　　　　초반에는 거의 없었고, 시간이 지나고 디자인 작업을 의뢰하는 분들이 "『릿터』 잘 보고 있다" "좋아한다"는 소감을 많이 전달해 주셨다. 이런 반응은 너무 과하거나 파격적인 디자인을 하지 않는 나의 성향과 맞는 듯하다. 매호를 대표하는 커버스토리의 표지 이미지는 예산과도 직결되어 신경을 많이 쓰는데, 확실히 반응을 즉각적으로 확인

할 수 있다. 본문이 읽기 편하고 좋다는 독자의 소소한 후기를 편집장이 전해주기도 한다.

잡지 마감은 어떤 식으로 하는가?

각 원고별 진행 속도에 맞춰 개별적으로 진행한다. 그러다 전체가 준비되면 편집장과 화면 마감을 같이한다. 이때 저자의 추가 교정 사항까지 합해 반영하고, 그다음날 한 번 더 검토한 후 최종 데이터를 인쇄소로 보낸다. 단행본에 비해 마감이 빠르게 진행되는 편인데, 오랜 시간 호흡을 맞춰왔기 때문에 가능한 일이다.

대구에 거주하면서 일의 프로세스가 변한 것이 있는가?

프로세스가 크게 변하지는 않았지만 신경쓸 것들이 있다. 내가 비수도권에 거주하는지 모르고 대면 미팅을 요청하는 경우가 간혹 있었는데, 코로나19를 거치면서, 그리고 내가 비수도권에 살고 있기 때문에 미팅 없이 메일과 전화로만 작업을 진행하는 경우가 많아졌다. 필요하다면 서울에 가는 일정에 맞추어 대면 미팅을 하기도 하지만 보통 양해를 구하고 온라인으로 진행한다. 편집자가 교정지를 보내는 방식 또한 저마다 다르다. 펜으로 교정한 지면을 스캔해서 보내주기도 하고, PDF에 수정 사항을 달아 파일로 전달하기도 한다. 많지 않은 분량이라면 교정지를 촬영해서 보내주기도 하고, 교정지를 우편으로 보내올 때도 있다. 거리가 있기에 우편이 오가는 시간이 발생한다는 것을 미리 말씀드리는데, 이런 경우 일정이 좀더 밭아지기 때문에, 과정이 급박한 프로젝트는 아무래도 부담이 된다. 대구에서 일하면서 마감일 전후의 세세한 일정을 체크하는 것이 무엇보다 중요해졌다. 교통비와 시간의 문제보다, 많은 동료와 지인이 모두 서울에 있다는 점이 대구에 살면서 가장 아쉬운 부분이다.

■□ 우리는 거실과 부엌의 경계선이기도 한 탁자에서 세 시간가량 대화를 나눴다. 아이들의 정서를 고려한 인테리어와 부엌 살림살이가 한눈에 들어오는 장소였다. 육아와 살림으로부터 자유로울 수 없는 여성 디자이너에게 식탁이자 인터뷰 테이블이며 종종 일터 작업대였을 그곳은 여러모로 상징적이었다. 인터뷰가 있었던 그해 12월 말, 나는 대구에서 '오픈 사월의눈' 강연 시리즈 일환으로 박연미를 초대했다. 2회차로 기획한 행사는 사월의눈 SNS에 공지되자마자 빠른 속도로 마감되었다. 박연미는 첫날에는 북디자인 전반에 관해, 둘째 날에는 다양한 창작자와의 협업 방식에 대해 알차게 설명했다. 온·오프라인으로 진행한 토크는 방문하거나 접속한 사람들 수십 명의 열기로 가득했다. 연사의 착실하고 성실한 강연만큼이나 밀도 높은 청중의 집중도였다. 출판 전체에서 큰 부피를 차지하는 상업 북디자인은 규모와 중요도에 비해 정작 디자인계에서 제대로 조명받지 못하고 있다. 이 같은 업계의 불균형 때문인지 청중은 상업 북디자인 실무에 깊은 관심을 가지고 박연미의 이야기를 듣고 싶어했으며, 이는 꼬리에 꼬리를 무는 질문으로 이어졌다. 얼마 전 사석에서 어느 디자이너 듀오가 박연미에게 북디자인 개인전을 여는 건 어떠냐고 했는데 시기상 탁월한 제안이라는 생각이 들었다. 박연미는 그 자리에서 손사래를 쳤지만, 나는 그의 개인전을 간절히 소망해본다. □■

박연미는 시공사, 민음사를 거쳐 현재 프리랜서로 활동하고 있다. 시각디자인을 전공한 후 하필 책을 선택했고, 아직 책을 디자인하고 있으며, 언제까지 만들고 있을지 상상해본 다. 2022년 대한출판문화협회에서 수여하는 제52회 한국출판공로상 디자인 부문을 수 상했다.

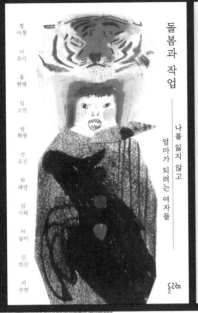

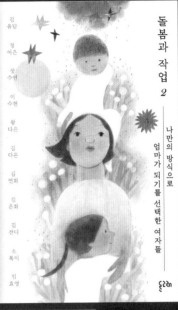

south golden beach

2022년 12월 22일의 기록

박 한 달간의 서음 일정을 뒤로하고 혼자 먼저 집으로 돌아왔다.
한 주는 일로 바빴고 한 주는 둘째 수두로, 한 주는 첫째
코로나로 고생하고 나니 가족들과 시간을 보내기에도 빠듯했다.
그래도 혜아 할 일이 눈에 어른거려 혼자 집에 돌아왔는데 조금
헌티가 온다. 엄을 남짓 혼자 생활하며 먹고 치우고 그림만
그리는데…… 진짜은 없고 좋이만 많이는 게 영 기분이 좋지
않다. 미처 보지 못한 좋아하는 사람을 생각다. 가득했다. 조바심
때문에 지금을 즐기지 못하는 꼴이러나. 귀찮아서 머니를
거르며 버티다가 질리는 손으로 밥을 먹고 있는데 출간이
1년 미뤄졌던 책의 증정본이 배송되었다. 산타가 미리 다녀간
기분이다. 책을 보니 조금 힘이 솟는다.

2018년 3월 17일의 기록

이느 날 아침 준지가 때 뜨는 것이 보고 싶다기에 일른 차에 태워
가까운 전망대로 가서 일출을 보았다. 우리 마음을 생각하면
나는 이미 행복의 궤도 안에 들어와 있다는 안도감이 든다. 여러
장벽에 둘러싸인 이방인의 삶이지만 근원적인 충족감을 주는
자연이 정말 감사하다.

돌봄과 작업 1, 2 · 돌고래 · 1권(2022), 2권(2023)	
판형	135×215mm
종이	(표지)한솔 앙상블 고백색 210g/㎡, (본문)한국 마카롱 80g/㎡
서체	310 정인자
후가공	벨벳 코팅
제본	무선
그림	(1권)서수연, (2권)임효영

먹고 기도하고 사랑하라(개정판) · 민음사 · 2017

판형	140×210mm
종이	(재킷)두성 인사이즈모딜리아니 캔디도 145g/㎡
	(표지)한솔 매직패브릭 아이보리색 220g/㎡, (본문)한솔 클라우드 70g/㎡
서체	산돌 고딕 네오라운드, SM신신명조
후가공	유광 적금박
제본	무선
자수 아트	고주연

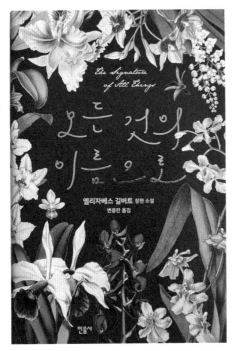
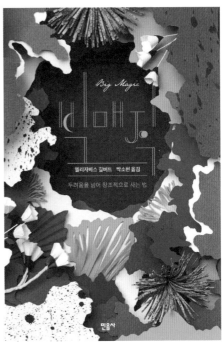

모든 것의 이름으로(합본) · 민음사 · 2022

판형	140×210mm
종이	(재킷)두성 인사이즈모딜리아니 캔디도 145g/㎡
	(표지)삼화 클래식2 스노우화이트 200g/㎡
	(본문)한솔 클라우드 70g/㎡
서체	산돌 고딕 네오라운드, SM신신명조
후가공	유광 적금박
제본	무선

빅매직 · 민음사 · 2017

판형	140×210mm
종이	(재킷)두성 인사이즈모딜리아니 캔디도 145g/㎡
	(표지)삼화 마매이드 백색 200g/㎡
	(본문)한솔 클라우드 80g/㎡
서체	산돌 고딕 네오라운드, SM신신명조
후가공	유광 적금박
제본	무선
페이퍼 아트	teaspoon studio

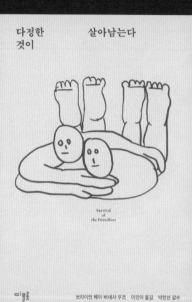

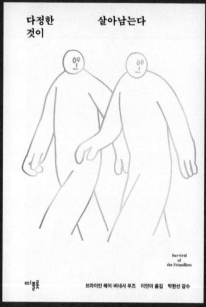

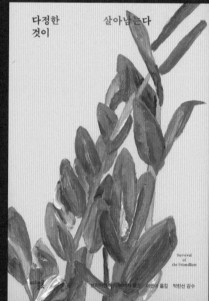

다정한 것이 살아남는다 · 디플롯 · 2021
10만 부 기념 스페셜 에디션(동네서점) · 2023
10만 부 기념 스페셜 에디션(대형 온라인서점) · 2023

판형	135×195mm
종이	(표지)삼화 랑데뷰 울트라화이트 130g/㎡
	(띠지)아트지 120g/㎡
	(본문)그린라이트 80g/㎡
서체	SM견출명조, SM신신명조
후가공	무광 코팅, 유광박
제본	양장
그림	엄유정

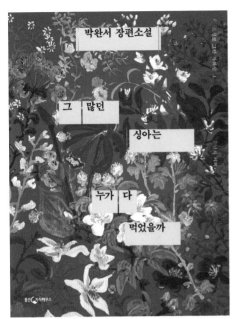

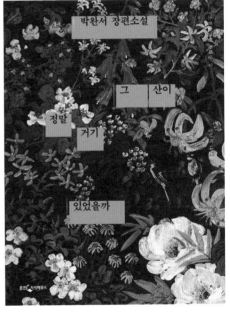

그 많던 싱아는 누가 다 먹었을까, 그 산이 정말 거기 있었을까 · 웅진지식하우스 · 2021

판형	138×186mm
종이	(재킷)두성 인사이즈모딜리아니 캔디도 145g/㎡
	(표지)삼화 밍크지 노랑, 연보라 120g/㎡
	(본문)한솔 클라우드 80g/㎡
서체	SM견출명조, SM신신명조
후가공	유광 적금박
제본	양장

띵 시리즈 · 세미콜론 · 2020–2023

판형	115×180mm
종이	(표지)한솔 앙상블 고백색 190g/㎡
	(본문)한솔 클라우드 80g/㎡
서체	산돌 고딕 네오라운드, 310 정인자
후가공	무광 코팅, 유광박
제본	무선
그림	허지영, 가애, 성률, 윤예지, 손은경 등

릿터 · 민음사 · 2016–

판형	178×258mm
종이	(표지)아트지 210g/㎡, (본문)아트지 100g/㎡, 모조 백색 80g/㎡
서체	SM신신명조, SM견출명조, 윤고딕, 사봉 넥스트, 노이에 하스 유니카
후가공	무광 코팅, UV
제본	무선
아트워크	soon.easy, 김수진, 박새한, 파일드 등

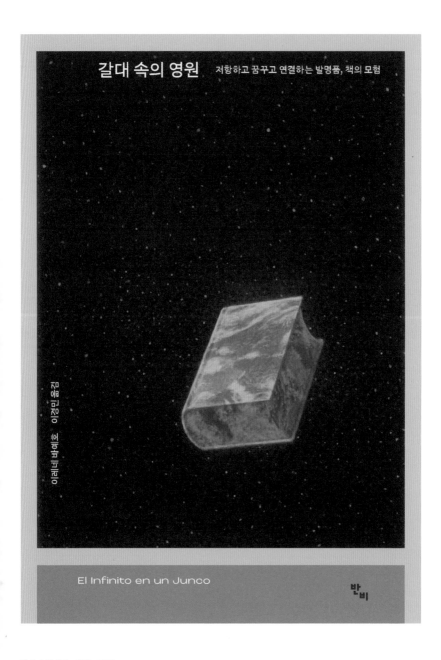

갈대 속의 영원 · 반비 · 2023

판형	145×205mm
종이	(표지)삼원 아레나 내추럴 200g/㎡
	(본문)한솔 클라우드 80g/㎡
서체	산돌 그레타산스, SM신신명조
제본	무선
그림	크빈트 부흐홀츠

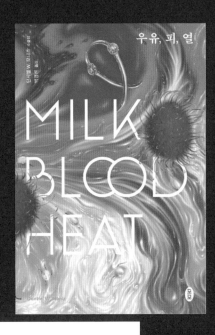

고 했다.
　"완전 펠시 구역이네. 걔네 엄마가 사실상 8학년을 전부 초대한 이유가 뭐겠어? 그래도 네가 간다면 나도 갈게."
　키라는 너그러운 만투로 이내 덧붙였다.
　"우린 자매잖아, 잊지 않았지?"
　그날의 피 한 점, 정가의 햇살 그 아련하고도 어여쁜 분홍. 칼날이 손바닥을 그을 때도 에바는 따끔거리는 통증조차 거의 느끼지 못했다.
　이자애들은 이미 그 정도에 감탄할 나이는 지났지만 파티가 열린 호텔은 그래도 제이빌[*]에서 찾아낼 수 있는 가장 근사한 곳 중 하나였다. 에바의 사촌오빠는 여기서 시간제로 객실 청소를 했는데, 쓰레기를 치우고 샴푸통을 교체하고 누군가의 점자리에 무료을 꿇으며 침대 시트를 갈았다. 그는 몇 성급 호텔이든 인간들이 역겨운 건 마찬가지라며, 그 일을 끈 그만두었다.
　수영장이 고약하게 반짝인다. 지위적인 과잉의 신언을 호위하는 것은 여자애들 눈에는 그저 자는 척하는 교활한 고르곤[**]처럼 보이지만 실은 언제든 여자애들을 붙잡아다

　*　J-ville, 제소빌의 줄임말.
　**　그리스신화 속 괴물들로, 머리카락이 뱀으로 되어 있는 세 자매인 스테노, 에우리알레, 메두사를 지칭한다.

26

가족은 뱃길 준비가 돼 있는 뚱뚱하고 얼굴 붉은 일광욕자들이다. 어린 꼬마들이 수영장의 얕은 끄트머리에서 참방대며 무아지경으로 비명을 지르며 놀고 있다. 에바는 파티에 온 모두가, 그러나막 키라도 분명 그 아이들을 질투하고 있다고 생각한다. 그림세 놀기에 열세 살은 너무 많은 나이였고, 달리 무엇을 할지 알기에는 너무 어린 나이였다. 딱 하나 있는 그늘에서 다른 여자애들은 투명 플라스틱 컵에 담긴 파일 펀치를 호록거리며 빈둥대고 있다. 에바와 키라는 일인용 선베드에 어정쩡하게 함께 길터앉아 내리쬐는 햇볕에 등을 그을리며 시로 머리를 맞댄 채 모의 중이다. (만약에 우리가 달아나면 어떨까될까가 다른 사람들은 안중에 없다.
　파티에 온 다른 여자애들은 여섯 명으로 대부분 이제 막 여드름이 나기 시작한 얼굴에 엉망인 머리를 한 채 초대받은 것 자체에 정신 팔려 있다. 마리솔받은 예외인데, 독보직으로 예쁘고 근사한 이 아이는 내년 반장 선거에 출마하고 살아 한다. 키라는 허공에 대고 손가락으로 강조하듯 상자 모양을 그린다. 고라타분해.
　추키 부인의 부탁으로 키라와 에바는 수영장 안쪽의 식조 테이블 앞에 모여 앉아 펠시 아빠가 케이크를 들고 다가오는 모습을 지켜본다. 케이크에 꽂힌 숫자 13이 다고 있고 미소를 지으면서 노래를 부르는 아저씨의 모습을 우스꽝스

27

우유, 피, 열 · 모모 · 2023
판형　128×188mm
종이　(표지)아트지 200g/㎡, (본문)한국 마카롱 80g/㎡
서체　SM견출명조, SM신신명조
후가공 벨벳 코팅
제본　무선
그림　이빈소연

밀란 쿤데라 전집(전 15권) · 민음사 · 2011~2013

판형	140×225mm
종이	(재킷)삼원 클래식린넨 솔라화이트 171g/㎡
	(표지)삼화 랑데뷰 울트라화이트 130g/㎡
	(본문)모조 백색 80~100g/㎡

서체	윤명조, 윤고딕, SM신신명조
후가공	무광 코팅, 무광 먹박, 유광 금박
제본	양장
그림	르네 마그리트

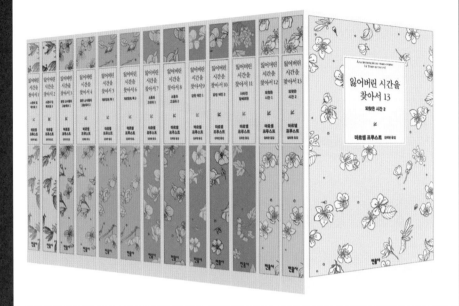

잃어버린 시간을 찾아서(전 13권) · 민음사 · 2012−2022

판형	132×225mm
종이	(재킷)두성 인사이즈모딜리아니 캔디도 145g/㎡
	(표지)한솔 페스티발 #101 H-백색 120g/㎡
	(본문)한솔 클라우드 70-80g/㎡
서체	SM신신명조, 가라몽, 윤고딕, 트레이드 고딕
후가공	(재킷)디보싱, (표지)안료박
제본	양장

책의 최소 요건을 고민한다

■ 타이포그래피 공방(TW)에서부터 프레스 키트 프레스, 베반패밀리, 그리고 더플로어플랜까지. 이 이름들은 15년차 그래픽디자이너 신덕호가 거쳐간 어떤 단위들이다. 동아리, 컬렉티브, 단체, 프로젝트 그룹과 같은 단어들이 존재하지만 이중 그 어떤 것도 출판과 디자인을 가로지르는 그의 활동을 명료하게 설명하지 못한다. 경우에 따라 이 단위는 이 모든 것의 복합체이자 부분이며, 독립적인 디자인 및 출판 퍼포먼스이기도 하다. 그럼에도 한 가지 뚜렷한 일관성을 지목하자면, 다름 아닌 출판과 책이다. 프레스 키트 프레스는 신덕호가 대학 선배인 신동혁, 신해옥 디자이너와 함께 만든 출판사로 2000년대 후반 '새로운 출판'을 실험하고 제시했다. 베반패밀리는 박연주 디자이너가 이끌었던 한시적 디자인 프로젝트 그룹으로 신덕호는 이곳에서 책자를 기획하고 디자인했다. 더플로어플랜은 변현주 큐레이터, 이영주 에디터, 장보영 미술사학자 및 신덕호가 함께 설립한 아트북 출판사이자 플랫폼으로 신덕호는 이곳의 디자인을 전담한다. 신덕호의 그래픽디자인은 TW에서 출발했다. TW는 단국대학교 시각디자인학과 대학생들의 디자인 자치활동이자 학습터로서 외부의 참신한 그래픽디자인 흐름이 유입되는 경로였다. 신덕호는 제도권 교육에 안주하지 않는 이러한 활동으로 졸업 전부터 그래픽디자이너의 정체성을 갖춰나갔고, 졸업 후에는 포스터, 잡지 및 단행본에 이르기까지 그래픽 분야를 두루 섭렵하며 한국의 인상적인 젊은 그래픽디자이너 중 한 명으로 부상했다. 인터뷰는 2022년 5월 12일과 12월 20일, 두 차례에 걸쳐 각각 대면과 비대면 온라인 미팅으로 진행되었다. ■

2017년에 독일에 갔다고 들었다. 왜 독일이었나?

정확히는 2016년 11월 30일에 갔다. 여자친구가 나보다 먼저 독일에 나가 있었는데 여자친구 전공이 이주민 및 난민 문제가 실시간으로 벌어지는 베를린과 잘 맞았다. 나는 다른 선택지가 없어 따라갔다. 그다음해 12월부터 1년 동안 베를린에만 있었는데 아직도 슈페티(Späti, 독일의 편의점) 독일어, 즉 편의점에서 물건 구매할 수 있을 정도밖에 못한다. 나머지 소통은 다 영어로 한다.

베를린에서 영어로만 소통하는 데 어려움은 없는가?

제약이 있다. 독일어를 하는 사람과 하지 않는 사람 간의 차이가 분명 존재한다. 베를린 사람이 아무리 영어를 잘한다고 해도 정작 중요한 이야기는 독일어로 하는 경우가 있고, 국제 행사 중에서도 독일어만 사용하는 프로그램이 있기도 하다. 요즘에는 주변 동료들이 독일어를 할 줄 알면 삶이 정말 많이 바뀔 거라며 독일어 공부를 권하기 시작했다. 수업할 때 다같이 바보가 되는 느낌도 가끔 드는데, 특히 토론 시간이 그렇다. 다들 영어로 자유롭게 의사소통을 하지만 영어를 모국어로 쓰지 않는 사람들은 자신의 주장을 첨예하게 드러내기 어렵다. 내가 잘 아는 분야더라도 영어로 말하면 상대적으로 깊게 이야기하지 못하는 것이다. 재학중인 함부르크 국립조형예술대학교는 대부분 영어로 소통하지만 베를린 예술대학교, 바이센제 국립예술대학교, 할레 국립예술대학교를 비롯한 많은 학교는 무조건 독일어로 수업한다. 석사과정에서는 외국 학생들을 위해 편의를 봐주기도 한다.

현재 함부르크와 베를린을 오가며 생활하는가?

써야 할 논문이 남아 있어 함부르크를 오간다. 본래는 북 디자이너 존 모건이 있는 뒤셀도르프 쿤스트아카데미에서 공부하고

싫었다. 하지만 미술로 워낙 유명한 학교여서 전공을 바꾸지 않는 이상 그곳에 등록할 방법이 없었다. 그래서 그의 수업을 듣기 위해 방문 학생 자격으로 1년 반 동안 뒤셀도르프와 베를린을 오갔다. 그후 함부르크 국립조형예술대학교를 알게 되었고, 현재 지도교수인 잉고 오퍼만스도 한국에서 만난 적이 있어 선택하게 되었다.

어떤 논문을 준비중인가?

'책'이라는 매체 자체를 고민하고 있다. 지금 진행중인 프로젝트는 담배 종이에 관한 거다. 독일에는 말아 피우는 담배 종이를 생산하는 회사가 정말 많고 판매되는 종이도 무척 다양하다. 종이 타입은 A와 B로 나뉘는데, 타입 A가 종이에 가깝고 타입 B에는 고무가 많이 섞여 있다. 이 고무가 담배가 타들어가는 시간을 늘려주는 역할을 한다. 늘 종이를 다루는 디자이너로서 이 물성을 유심히 관찰하게 되었고, '100가지 담배 종이 샘플을 하나씩 포개서 제본하면 그것을 책이라고 할 수 있을까?'라는 질문이 떠올랐다. '책'이라고 불리기 위한 최소 요건 말이다. 샘플 종이의 두께와 패턴이 모두 다르다. 고무가 들어간 종이는 부드러운 패턴을 띠고, 엠보싱 같은 질감이 있다. 이 종이 묶음에 텍스트 기반 정보는 없다. 하지만 개인의 기호에 맞춰 선택할 수 있도록 종류, 두께 등에 차이를 주어 생산한 종이들이기 때문에 종이 자체가 정보를 가진다. 이 담배 종이로 책을 만들어보려고 한다. 여기에 또다른 흥미로운 이야기가 있는데 본래 담배 종이를 생산하던 'Job'이라는 제지 회사가 알폰스 무하 그림으로 광고를 많이 만들던 곳이라고 한다. 그러니 이 작업은 그래픽디자인과도 무관하지 않다.

"북디자인과
그래픽디자인은 다르다"

과거에는 포스터, 책, 잡지 등 다양한 분야에서 활동했는데 최근 들어 신덕호의 작업에서 책에 더 방점이 찍힌다.

 책을 계속 탐색하고 싶다. 북디자인과 그래픽디자인은 다르다. 북디자이너도 그래픽디자인을 할 수 있고, 그래픽디자이너도 북디자인을 할 수 있지만 그 감각은 확실히 다른 것 같다. 예를 들어 전주국제영화제 아이덴티티 디자인은 영화제 아이덴티티와 홍보물을 만든다는 점에서 대중적인 그래픽디자인 작업이고, 자신의 아이디어를 여러 사람에게 설득시키기 위해 보편적으로 이해 가능한 디자인을 해야 한다. 2022년 전주국제영화제 작업에서 시안이 통과되는 절차가 복잡해 힘들었다. 게다가 주목성 있는 아이디어가 중요한 행사다보니 소위 디자인 '차력'으로 눈에 띄게 만들어야 했다. 그런데 북디자인은 그런 점을 그다지 염두에 두지 않는다. 디자인 영역에서는 북디자인이 좀 특수한 경우라고 생각한다.

 ■ 2022년 3월, 영국의 그래픽디자인 웹진 「잇츠 나이스 댓 It's Nice That」은 '깜빡하면 신덕호 북디자인의 작은 디테일을 놓칠 수 있다 Blink and you'll miss the tiny details in Dokho Shin's book design'라는 제목으로 신덕호를 소개했다. 기사는 그의 주요 작업으로 북디자인을 지목했는데, 이는 어쩌면 오래전부터 예견된 것일지도 모른다. 박연주, 슬기와 민, 워크룸, 이경수, 김영나 등의 영향을 받아 성장했다는 그는 디자이너의 독립 출판이 부분적으로 가시화되던 2010년에 신동혁, 신해옥 디자이너와 함께 프레스 키트 프레스라는 이름의 출판사로 출판 실험을 강행하며 차별화된 행보를 보였다. "출판사면서도 아니기도 한" 프레스 키트 프레스는 '한 종의 책'이 될 수 있는 키트를 온라인으로 판매하는, 구

매자 중심의 변형된 POD(Publish On Demand, 주문형 출판) 형태였다. 베반패밀리에서는 『디자인적敵』이라는 책을 기획하고 디자인했다. 관습적으로 사용하는 '디자인적'이라는 수식어에 의문을 품은 기획물로서 지금 봐도 기발하고도 영리한 감각이 돋보이는데, 기획자로서의 신덕호의 자질을 잘 보여준 책자였다. 이후 그의 북디자인은 한층 더 치밀하고 집요하게 진화해나갔다. 그가 고안해낸 책의 구조는 책의 콘텐츠에 긴밀하게 밀착됨으로써 콘텐츠의 위계를 투명하게 보여준다. 그런 의미에서 그의 북디자인은 책의 단층촬영과도 같다. ▯▮

디자인한 첫 책은 무엇인가?

현실문화에서 나온 『청취의 과거』°다. 2009년에 작업했다. 지금 보면 좀 이상한 디자인인데, 학부에서 TW 활동을 하던 때 이 책을 계기로 상업 출판을 처음 접했다. 당시 박해천 선생님이 이끄는 도시 리서치 프로그램에 외부 평가위원으로 오신 현실문화의 김수기 대표님이 우리를 흥미롭게 보고 같이 일하자고 제안하셨다. 그때 신동혁 디자이너가 『우리 다시 농부가 되자』를, 내가 『청취의 과거』를 맡았다. 디자인은 비록 만족스럽지 않았지만 매우 뿌듯했다. 김수기 대표님은 출판사를 운영하신 지 20여 년이 넘는 어른이신데 나는 당시 학부생에 불과하다보니 배운다는 자세로 임했다. 그때 처음으로 '매대'나 '독자' 등의 개념을 알게 됐다.

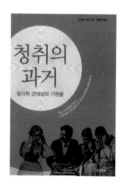

현실문화와는 그때를 계기로 지금까지 작업을 하게 된 것인가? 구체적으로 어떤 것을 배웠나?

맞다. 그때 인연이 지금까지 이어져오고 있다. 그런데 신동혁 디자이너의 경우 첫 책이 마지막 책이 됐다. 안 맞았던 거다. 현실문화에는 매대에 올라가는 책이라면 무릇 어떠해야 한다라는 특유의 관습이 있다. 현실문화 내에도 라인이 나뉘는데, 인문서의 경우에는 글자도 커야 하고 면주, 장 제목 등도 군더더기 없이 디자인하는 등 독자를 더 고려하는 편이고, 미술책을 만들 때는 디자이너가 적극적으로 개입하도록 한다. 현실문화의 제작부장님께 '제작이 잘 된 책'이라는 표현에 여러 가지 의미가 있다는 것을 배웠다. 정말 만듦새 자체가 좋은 책일 수도 있고, 대중서의 경우 종이 낭비를 최소한으로 줄이고 비용을 절감한 책일 수도 있다. 현실문화는 후자에 방점이 찍혀 있다. 종이를 아끼고 효과적인 인쇄를 하려고 한다. 그때부터 지금까지 현실문화와 대략 15~20종 정도를 작업했다. 한국예술종합학교 교재인 『파운데이션』『큐레이팅이란 무엇인가』『동시대 이후: 시간-경험-이미지』『코레오그래피란 무엇인가』 등이다.

디자인한 『북해에서의 항해』•가 '2022 한국에서 가장 아름다운 책' 상을 받았다. 『북해에서의 항해』의 본문 조판은 매우 복잡한데, 편집자와 어떻게 작업을 진행했는가?

아트북이나 미술 도록과 같은 미술책이 아니라 대중 단행본으로 상을 받을 수 있으면 참 좋겠다고 생각했는데, 『북해에서의 항해』로 수상해 기뻤다. 김수기 대표님은 보통 디자인 작업을 전달할 때 이 책에서 흥미로울 수 있는 포인트나 문제가 될 수 있는 부분을 이야기해 디자이너의 과제를 명확하게 짚어주신다. 이 책은 텍스트의 복잡함을 구조적으로 잘 해결해야 한다고 말씀해주셨다. 나 역시 독자가 읽

기 힘든 책이라고 생각했다. 각주와 옮긴이 주가 떨어져 있으면 도저히 이해할 수 없는 책일 것 같아 주를 일일이 달았다. 이해하기도, 조판하기도 어려운 책이었다.

닻이 등장하거나 서로 다른 형식의 글들이 본문 텍스트를 둘러싸는 방식 등 일반적이지 않은 본문 조판이다. 이런 디자인은 이 책이 미술서이기 때문에 예외적으로 가능했던 것인가?

그런 것 같다. 현실문화 도서 중 미술책은 상대적으로 판매율이 저조해서 예외적으로 독특한 방식이 허용되는 면도 없지 않다. 재쇄를 찍는 경우가 드물어 출판사의 헌신 없이는 불가능한 출판이다.

한국어판에서 쿠퍼블랙 서체를 쓴 것도 재미있다. 이런 책을 볼 때면 원서의 디자인도 궁금해진다. 원서도 복잡한 체제였는가.

쿠퍼블랙 서체는 이 책의 제목이자 마르셀 브로타스의 영상 작업인 「북해에서의 항해」에도 등장한다. 영상 중간에 시퀀스를 구별하는 장치로 'PAGE 1' 'PAGE 2'같이 타이틀이 나오는데, 책의 형식을 영상에 활용한 것이 무척 흥미로웠다. 원서에는 도판이 한 면에 하나씩 배치되어 있고 주석은 미주로 되어 있다. 한국어판의 조판은 실용적인 이유가 컸다. 옮긴이 주가 없었다면 한국어판을 이렇게 디자인하지 않았을 텐데 옮긴이 주가 너무 긴데다가 독서에 꼭 필요한 요소였다. 그리고 각주가 판면을 침투하거나 옮긴이 주가 본문보다도 많은 경우가 있어서 원주와 옮긴이 주를 뚜렷하게 구분해야 했다. 그래서 옮긴이 주는 무조건 하단을 기준으로 2단, 원주는 4단 조판을 기본으로 앉혀 해결했다.

신덕호의 본문 디자인을 보면 '다층적이다'라는 말이 떠오른다. 한편, 지면에 놓인 각각의 장치를 자세하게 봐야 한다는 점에서 집중력을 요한다. 기호나 장치를 이해하는 데 학습의 시간도 필요하다.

실제로 '학습'은 내가 자주 사용하는 단어다. 일반적으로 익숙하지 않거나 복잡하다고 느끼는 것을 클라이언트에게 제안할 때 종종 "이 디자인은 독자가 원리를 깨우쳐야 편하게 볼 수 있다"라고 말한다. 한번 학습되면 그다음부터는 어렵지 않다. 그게 좋은 디자인인지는 잘 모르겠지만.

그런 면에서 본문 조판이 쉽지 않을 것 같다. 디자이너 입장에서는 노동 강도가 꽤 높아 보인다.

툴을 잘 몰라서 직접 일일이 하는 편이다. 어떤 조판은 인디자인 자동화 기술로 작업할 수 없고 글줄도 자동으로 앉힐 때와 내가 미세하게 조정할 때가 다르다. 또 디자인 과정에서 본문의 규칙을 세운 후 그 규칙을 따라가는데 그 방식이 중립적이기 때문이다. 중립적이라 함은 디자인을 어떻게 하고, 이미지를 어디에 넣을지를 내가 선택하는 게 아니라 텍스트의 위치에 의해 결정한다는 거다. 즉, 주어진 환경이 이미지의 크기나 위치를 정한다. 내 포트폴리오의 다수가 미술 서적과 단행본이지만 주수입원 중 하나는 영어 교재 디자인인데, 그런 작업이 일종의 연습이 된다. 교재에는 본문, 예문, 관련 번역문이라는 세 가지 기본 요소가 있고, 하나가 바뀌면 모든 게 와르르 무너지다보니 직접 위치를 잡아줘야 한다. 이런 작업이 훈련이 됐다.

『김군을 찾아서』●도 주목받았다. 다큐멘터리 영화에서 파생된 책으로서 흥미로운 편집과 디자인이었다.

책을 함께 만든 강소영 편집자가 다큐멘터리에서 못다 한

이야기를 책으로 엮고 싶어했다. 『김군을 찾아서』는 나에게 여러모로 의미 있고 소중한 작업이다. 하지만 제작의 흠도 많다. 그래서 2022년 '아름다운 책' 상을 받을 때 '아름다운 책'이라는 말이 어울리는 작업일까 자문했다. 종이 두께를 잘못 선택한 탓에 크라프트지의 표지가 눌려서 주름이 졌고, 표지의 실크스크린도 핀이 살짝 빗나가서 책을 받았을 때 실망했다. 이런 부분은 예측 가능한 문제였음에도 내가 독일에 있다 보니 제작하는 분들에게 충분히 설명하고 더 나은 방법을 제시하고 설득하는 데 한계가 있었다.

영상 관련 책, 혹은 영상적인 흐름을 차용한 책 작업이 눈에 띈다. 가령, 『큐레이팅이란 무엇인가』의 각 표제지를 보면 육면체가 각도를 달리하며 이동하는 것이 카메라 각도의 변화처럼 보이기도 한다.

　　　학교에서 그래픽디자인을 배울 때 늘 듣는 말이 있다. 책은 매우 선형적인 매체라는 것이다. 그래서 1쪽부터 200쪽까지 순차적으로 본다고 할 때 각 면의 디자인도 중요하지만 구조적인 측면에서 책의 내러티브를 잡아주는 장치를 고민하게 된다. 그것과 별개로 영상 작가들과 미술책을 작업할 때 고민해야 하는 것들이 매우 많다. 사운드를 잃는다는 점에서 영상매체를 책으로 완벽하게 재현하는 것은 불가능하다. 책에서 영상을 보다 잘 보여주기 위한 구조를 고민하다보면 뜻밖의 형식을 찾기도 하는데, 그런 고민이 북디자인에 반영되는 듯하다.

제인 진 카이젠 감독의 아트선재센터 전시 도록 『이별의 공동체』●도 흥미로웠다. 3채널 영상을 지면의 한쪽에 90도 회전해서 앉혔다. 플립북처럼 넘기면 이 이미지들이 영상처럼 보인다.

　　　카이젠 작가의 책은 두 종 작업했다. 『이별의 공동체』 도록과 『커뮤니티 오브 파팅Community of Parting』●이다. 『이별의 공동체』

에는 3채널 기반의 영상 작품 하나만 담아 영상을 다 보여주기로 했고, 그렇게 플립북 구조가 나왔다. 제작 예산이 부족해 책이 평평하게 펼쳐지는 사철이나 오타빈트 제본이 불가능했고, PUR 제본이 최선이었다.

『커뮤니티 오브 파팅』은 두꺼운 책을 예상했는데, 이 두께에서 뭔가 더 보여줄 수 없을까 고민했다. 그중 하나가 펼침면 하단에 영화 스틸 컷을 시간순으로 배치하고 하나의 메인을 크게 보여주는 방식이었다. 다만 이 책에는 꽤 많은 작업을 싣느라 한 작업을 온전하게 다 싣기는 힘들었다. 영상 작가들과 작업할 때마다 항상 한계에 부딪힌다. 스틸 컷 한두 개를 배치해서 북디자인을 해봤자 영상에 대한 단서를 하나도 제공하지 못한다. 그런데 책에서 재현하기 힘든 시간성이 영상 미디어의 특징이기도 하다. 물론 사진, 회화, 조각도 지면에 온전히 담아낼 수는 없지만 영상에 비하면 상대적으로 쉽다. 영상 관련 책은 유비호 작가의 『레터 프롬 더 네더월드Letter from the Netherworld』가 처음이었다. 이 책에는 유비호 작가의 영상 작품 중 하나인 「예언가의 말」이 등장한다. 말을 조용히 되뇌는 한 남자의 얼굴이 계속 이어지는 정적인 영상인데, 스틸 컷 한 장으로는 대사뿐만 아니라 분위기를 온전히 전달하지 못하리라고 판단했다. 그래서 대사가 등장하는 장면의 스틸 컷을 가져오되 각 컷을 잘게 잘라 총 6개의 지면에 세로로 배치했다. 전체 13분가량의 영상을 자잘하게 분해해서 늘여놓은 것이다.

■ 영상 작품은 미술 전시에서 과거보다 많은 시간과 영역을 차지하고 있다. 영역을 확장하는 영상 작품 덕분에 미술관은 영화관과 같은 장소로 변모하기도 한다. 미술의 언어를 담아내는 미술책 혹은 아트북에서도 이 변화의 흐름은 이어진다. 신덕호가 디자인한 주요 책 중에는 미술 관련 서적이 다수를 차지한다. 자연스럽게 그가 디자인한 지면에는 영상이 흔하게 등장한다. 정확하게는 영상의 장면들이다. 영상 작품을 재현할 때 그는 여러 스틸 컷들을 지면

에 순차적으로 나열하는가 하면, 『프레이밍 플로어플랜스Framing Floorplans』●에서 보듯이 지면형 '다채널 화면'을 호기롭게 고안해내기도 한다. 어떤 책에서는 플립북을 부분 차용했다. 신덕호가 영상을 지면의 언어로 번안하는 모습을 보노라면 멕시코 출신의 예술가이자 컬렉터였던 울리세스 카리온의 "책은 공간과 시간의 시퀀스다"라는 말이 떠오른다. 영상이 잘게 쪼개진 여러 정지 화면의 시공간적 조합이자 시퀀스이듯 책 또한 낱장 종이들의 시공간적 시퀀스다. 이러한 두 매체의 동질성과 차이를 어떻게 포착하는가에 따라 영상과 책의 호환 가능성이 열린다. 한편, 비물질인 영상 이미지를 물질의 언어로 담아내는 신덕호의 북디자인은 역설적으로 물성을 강조한다. '제거하다remove'라는 단어의 의미를 '스티커'라는 재료와 연결시켜 북디자인의 수행성을 연출한 최찬숙 작가의 전시 〈리-무브 Re-move〉 도록이나 반사경이 되비추는 빛을 두꺼운 거울지를 통해 표현한 『리플렉션 스터디스Reflection Studies』에서는 미술의 언어에서 추출한 개념을 책의 물성으로 어떻게 옮길 것인가에 대한 디자이너의 고민을 볼 수 있다. 책의 언어를 비규빔직인 물성으로 흡착시키는 과정에서 그의 디자인적 집중력과 지구력이 유난히 빛난다. ◻◼

『배달 플랫폼 노동』●은 다른 의미에서 영상적이다. 우리에게 친숙한 배달 앱 화면이 지면에 순차적으로 전개되면서 독자는 배달 기사의 움직임을 따라간다.

　　　　한동안 배달일을 한 동생의 도움을 받았다. 원래 가게를 운영했는데 코로나19 때문에 영업이 어려워져 배달일을 겸하더라. 이 책을 디자인할 때 동생에게 배달하는 동안 앱을 녹화해달라고 부탁해 본문 오른쪽에 동생이 1시간 동안 움직인 경로를 분홍색으로 처음부터 끝까지 실었다. 독자들에게 책을 읽는 순간에도 어디선가 누군가는 배달을 하고 있다는 사실을 알려주고 싶었다. 그런데 이 작업을 할 때 동생의 노동이 구체적으로 머리에 그려져 마음이 편치만은 않았다.

"재료는 충무로와 을지로에서
대부분 구할 수 있다"

배달 앱 화면이 주제에 부합하는 생동감 있는 장치라고 보았는데 그런 사연이 있는 줄은 몰랐다. 책의 물성 실험도 눈에 들어온다. 『레터 프롬 더 네더월드』°는 표지가 쌀가마 같아 보인다.

　　맞다. 방수포다. 이런 재료도 책의 내용과 연결된다. 『레터 프롬 더 네더월드』는 3년 전의 시리아 난민 문제와 관련이 있다. 유비호 작가는 튀르키예 해안에 아기가 죽어 있던 사건을 계기로 리서치를 시작했는데, 이 방수포가 난민 보트에서 많이 쓰이는 재료라고 한다. 이 책에 커피나 물을 쏟아도 내용이 안전하게 보관되었으면 했다. 김지은 작가의 『소라게 살이』° 표지는 작가가 작품에 즐겨 사용하는 재료인 무늬목을 시트지로 재현하려고 했다.

독특한 재료다보니 수급이나 제작이 쉽지 않았을 것 같다.

　　물론 문제가 많았다. 『소라게 살이』는 겨울이면 온도 변화로 인해 시트지 필름이 수축해 표지가 말린다. 그래서 2쇄부터 시트지

를 스캔해 이미지로 처리했다. 재료는 충무로와 을지로에 가면 대부분 구할 수 있다. 독일은 워낙 인쇄 공정이 까다로운데다 재료 사는 곳, 인쇄소, 제본소 등이 모두 떨어져 있어 제작이 쉽지 않은데 충무로에서는 재료를 사서 바로 인쇄해볼 수 있다. 이 방수포도 방산시장에서 물어가며 구했고, 한 롤을 사서 사이즈에 맞게 자르고 제본했다.

윤지원 작가의 개인전 도록인 『여름의 아홉 날』에는 본문 중간에 갑자기 표지에 쓸 법한 평량의 종이가 등장한다.

　　　　책 두 권이 하나로 묶여 있는 인상을 주고 싶었다. 실제본이었으면 인쇄 대수를 맞추기 어려워 불가능했을 텐데 PUR이어서 실현할 수 있었다. PUR은 다양한 종이를 섞을 수 있어 제작이 어렵지는 않았다. 나야 재미있으니까 이런저런 시도를 하는데, 이런 시도가 얼마나 잘 보일지는 모르겠다.

다국어 타이포그래피에 대한 생각이 궁금하다. 예술서는 이중언어 병기가 많다. 『아웃 오브 (콘)텍스트Out of (Con)Text』●는 영문으로 시작하다가 어느 순간 국문으로 언어가 바뀌는데, 나로서는 어릴 적 유럽에 살면서 자주 경험한 '국경을 넘는 느낌'을 받았다. 이중언어의 경우 어떻게 접근하는가?

　　　　국경, 엄청난 표현이다. 책에 들어가는 언어가 하나일 때와 둘일 때, 생각하는 방향 자체가 달라진다. 두 개의 언어를 한 책에 싣는 것은 그 자체가 책 편집의 중요한 조건이다. 가령, 동일한 원고가 국문, 영문으로 있고 도판이 들어갈 경우, 똑같은 도판이 두 번 반복되는 것이 효과적인지 같은 고민을 하게 된다. 『아웃 오브 (콘)텍스트』가 하나의 언어로 쓰인 책이었다면 영어에서 시작하여 중간의 판권면과 색인을 지나 한국어로 넘어가는 구조°는 나오기 어려웠을 거다.

어떤 디자인 평론가는 국·영문이 함께 있으면 지면이 못생겨진다고도 말했다.

책마다 다르겠지만 예전부터 유럽에서 3개 국어 혹은 4개 국어로 조판한 책들을 멋지다고 생각했다. 특히 학생 때 다중 언어가 실린 책에 강한 인상을 받았다. 지금도 이런 책은 무조건 아름답다고 느끼며, 여러 언어가 한 면에 있을 때 주는 밀도감과 풍성함을 막연히 좋아한다. 하지만 편집자나 독자들은 한 지면에 여러 언어가 섞이는 조판을 싫어하는 경우가 많다보니, 한 언어로 쭉 읽은 후 다른 언어로 이어지는 게 더 깔끔하다고 보는 것 같다.

국·영문을 조합할 때 서체 운용 측면에서 어려움은 없는가?

어렵다기보다는 재미있는 포인트라고 생각한다. 다양한 활자를 섞어 짜는 게 정말 재미있다. 최근에 최정호 서체를 전부 샀는데, 최정호 고딕체에 어울리는 영문 서체가 없었다. SM 서체, 윤고딕, 산돌에서 나오는 고딕과 획 줄기가 미묘하게 다르다.

그렇지 않아도 본문에서 윤체를 많이 사용하는 것 같다. 윤체를 선호하는가?

　　　원래 SM 계열을 좋아하는데, 다른 서체와 섞어 짤 때 획이 문제가 되었다. 예로, 최정호 명조를 다른 라틴 알파벳과 섞으면 최정호 명조의 획이 얇아서 상대적으로 국문이 약해 보인다. 그래서 최정호체와 섞을 때는 세리프 중에서도 '라이트'를 써야 하는 경우가 많다. 2000년대 이후에는 활자 가족에 라이트를 포함하는 경우가 꽤 있지만, 그전에는 레귤러, 세미볼드, 볼드, 이렇게 세 가지로 구성되는 경우가 많아서 예전에 나온 서체와 섞는 게 매우 어려웠다. 하지만 결국 최정호체에 맞는 영문 서체°를 찾았고, 언젠가 사용할 기회만 노리고 있다.

> 　　　티머시 클라크(Timothy Clark), 피터 색스(Peter Sacks), 니코스 스탠고스(Nikos Stangos), 앤드류 브라운(Andrew Brown), 데이비드 플랜트(David Plante), 데이비드 프랭크(David Frank), 조지 베이커(George Baker), 로렌 세도프스키(Lauren Sedofksy), 테리 웬다미쉬(Teri When-Damisch), 에밀리 앱터(Emily Apter), 미뇽 닉슨(Mignon Nixon), 로재나 워런(Rosanna Warren), 캐런 케넬리(Karen Kennerly), 드니 올리에(Denis Hollier), 그리고 이브알랭 부아(Yve-Alain Bois)에게 특히 감사의 마음을 전한다.

서체 사용에서는 다소 한결같은 자세가 보이기도 한다. 한글의 경우 윤체, 로마자의 경우 로만체같이 고전적인 느낌을 주는 서체를 자주 쓴다.

　　　고딕은 장식적인 부분이나 부리 없이 투박한 형태여서 좋아한다. 그냥 내가 갖고 있는 미감이 가장 큰 이유 아닐까 하는데 북디자인에서는 유독 그렇게 쓰게 된다. 친구인 장수영 서체디자이너는 자기가 디자인한 서체를 한 번도 안 썼다고 농담하기도 했다. 그런데 정말 모르겠다. 개념적으로 어떤 서체를 꼭 사용해야 하는 게 아닌 이상 눈에 띄는 서체를 잘 시도하지 않는 편이다. 그런 면에서는 내가 보수적인 것 같다. 물론 전시 디자인이나 포스터에는 다양한 서체를 쓴다.

단행본으로 '아름다운 책' 상을 받아서 기뻤다고 했다. 단행본 북디자인을 즐기는가?

나는 아트북에 비해 가격이 싸고 쉽게 구할 수 있고 대중에게 친숙한 단행본을 더 좋아한다. 아트북은 구체적인 관심사나 교육 기회가 없다면 찾아보기 힘들지 않나? 하지만 단행본은 서점 지나가다가 우연히 볼 수도 있으니 접할 기회가 더 많다.

하지만 '아름다운 책' 수상작을 보면 아트북과 단행본 사이의 벽이 은근히 존재하는 것 같다.

요즘은 상업 분야와 문화·예술 영역의 포스터 사이에 큰 차이가 없다고 느낀다. 본래 후자가 훨씬 더 개방적이고 실험적이지 않나. 그런데 이제는 상업 분야 종사자들도 젊은 소비자들의 니즈를 파악하는 능력이 빠르다. 며칠 전 우연히 한 전광판 광고를 보고 깜짝 놀랐다. 일반 광고였는데 타이포그래피가 어마어마하더라. 출판도 예전에 비해 아트북과 단행본 사이의 차이가 없다고 느낀다. 외형만으로 상업 출판과 미술 출판을 구분하기가 어려워졌다고 생각한다.

'아름다운 책' 시상 제도는 심사 분야를 좀더 세분화할 필요가 있다고 생각한다. 선정된 책들 대부분이 대중 단행본보다는 예술 서적에 치우친 인상이다. 제도 자체는 매우 찬성하지만 선정작이나 심사 방식에 이의를 제기하는 사람이 많을 것 같다. 독일의 경우에는 아동서, 대중 문학, 예술 및 사진 도서, 전문서, 실용서 등으로 심사 분야가 세분화되어 다양한 책이 평가를 받을 수 있다. 굳이 이 카테고리를 그대로 차용할 필요는 없지만 다양한 배경과 맥락의 책들이 선정되어야 한다고 생각한다. 좀더 흥미로운 기준으로 분야를 나눈다면 더 좋을 것 같기도 하고.

"그저 잘 만든 책보다는
개연성을 설명해주는 책"

최근 미술계에서도 그렇고 종이책에 대한 관심이 부쩍 늘었다. 전시 큐레이터, 작가들도 결국 남는 건 종이책이라고 말한다. 예술 서적이나 아트북의 새로운 가능성이 있는 걸까?

　　　　어려운 질문이다. 우선, 책이라는 매체가 사라질 리는 없다. 15년 전, 아이패드가 처음 나왔을 때 선배들이 "너 북디자인 그만하고 빨리 다른 매체 준비해야 한다"라고 말했고, 실제로 전공을 바꾼 친구들도 있다. 내 생각에 책이라는 매체는 사라지지 않는 대신 기능 자체가 달라질 것 같다. 물성과 같은 고유한 특질이 있는 책 아니면 대중단행본. 그런데 예술 서적은 모바일, 이북, 노트북으로도 볼 수 있는 책들과는 추구하는 바가 아예 다르다. 게다가 미술이라는 분야와 맞물리면 시니지도 발생힌다. 내 논문 주제로 돌이기서 나는 결국 디지털 기기에서 재현될 수 없는 것들에 대한 이야기를 하고 싶다. 그래서 아주 작은 담배 종이로 만든 책을 제작하려는 건데, 이런 것이 미술 출판에서 생성되는 주제와 맞닿아 있다. 재현이라든지 물성 같은 것 말이다. 아무튼 미술과 출판에는 접점이 많다. 작가의 작업 원본과 달리 널리 배포가 가능하고 접근성이 비교적 높은, 다른 형태의 '작업'으로서 아티스트 북의 역사 역시 오래되기도 했고.

　　　　이건 별개의 이야기인데, 나는 내 책의 제작이 좋다고는 한 번도 생각해본 적 없다. 오히려 거칠고 투박하다. 잘 만들어진 책도 당연히 좋고 하고 싶기도 하지만 그런 책보다는 '이 내용에 왜 이런 책이 나와야 하는가'라는, 개연성을 잘 설명해주는 책을 만들고 싶다. 일반 책들과는 다른 책을 만들고 싶지, 그저 잘 만든 책에는 별로 관심이 없다.

최근 『(신자유주의 시대에) 우리는 (사회참여적) 디자이너 (학생과 이웃으)로서 (어떻게) (함께) 일하(기를 원하)는가? (How) do we (want to) work (together) (as (socially engaged) designers (students and neighbors)) (in neoliberal times)?』를 작업했다. 명성 있는 영국 출판사 스턴버그 프레스에서 나온 책이다. 실물을 보니 작업이 만만치 않았을 것 같다.

맞다. 그 책을 독일에서 개최하는 '독일에서 가장 아름다운 책' 공모전에 응모했는데 떨어졌다. 제작에서 아쉬운 부분이 있어 우리 스스로도 큰 기대는 안 했다. 흥미로운 건 주최측에서 보내온 채점표였다. 북디자인과 관련된 세부 평가 항목이 방대한데다가 매우 정확하더라. 제작에 관련해서도 몇십 개 항목이 있다. 점수대도 1점부터 5점까지 있고, 각 응모작에 대해 심사평까지 보내준다. 가령 코멘트 중에 "누름선이 표지의 텍스트를 침범하고 있다"가 있었다. 그런 피드백이 매우 흥미로웠다.

어떤 책인지 단번에 파악이 안 가던데 책에 대한 설명을 부탁한다.

퍼블릭 서포트 디자인Public Support Design이라는 그룹이 함부르크에서 공공성을 띄는 건축사무소를 특정 시간대에 운영했다. 함부르크 주민이면 누구나 그곳에 찾아와 무료로 건축 상담을 받을 수 있다. 경우에 따라 상담이 건축 프로젝트로 이어진다. 일종의 건축 플랫폼인데, 책 후반부에 나오는 도판들은 2006년부터 2011년까지 퍼블릭 서포트 디자인이 진행한 작업을 기록한 결과물이다. 전반부는 2011년 여름에 스튜디오 엑스페리멘텔레스 디자인Experimentelles Design이 진행한 '하우 투 워크 페스티벌'의 녹취록을 엮어 수록했다. 며칠 간 건축과 디자인 분야 종사자를 모아 스튜디오 활동과 연계된 강연과 발표, 퍼포먼스 등을 연 행사였다.

독일 현지에서 책을 작업하며 특별히 어려운 점은 없었나.

　　　　이 책은 나랑 김영삼 디자이너 그리고 막스라는 친구까지 셋이서 작업했기 때문에 일이 힘든 적은 없었다. 오히려 클라이언트가 열 명으로 이뤄진 그룹이다보니 우리 작업에 대해 돌아가며 한 사람씩 의견을 냈고, 이를 반영하고 조율하는 것이 가장 힘들었다. 게다가 팬데믹에 진행되어 온라인으로 소통해야만 했는데, 그 때문인지 서로 신뢰 쌓기가 쉽지 않았다. 하지만 코로나가 주춤해진 여름에 직접 만나 대화한 후에는 분위기가 달라졌다. 이후 우리에게 약간의 자유가 주어진 것 같다. 책은 약 1년 동안 작업했다.

클럽 입장 밴드를 활용한 아이디어가 가장 눈에 띈다.

　　　　책 전반부가 페스티벌 내용에 관한 것이다. 행사장에 가면 입장 밴드를 받는 것이 떠올랐고, 이에 착안해서 입장 밴드를 가름끈으로 활용하자는 이야기가 나왔다.

독일의 책 문화는 어떤가?

　　　　독일은 이북과 종이책 둘 다 즐기는 것 같다. 한국에 한창 책은 이제 죽었다는 말이 나돌 때가 있지 않았나. 비슷한 시기 독일에서는 그런 말을 들어보지 못했던 것 같다. 여전히 출판사들의 입지도 굳건하다. 물론 유튜브나 영상 채널들이 많지만, 그럼에도 아직도 지하철에서 책 읽는 모습을 쉽게 볼 수 있다. 나는 이게 모두 인프라와 밀도의 문제라고 본다. 출근하는 사람들로 빽빽한 한국의 아침 지하철이나 버스에서 책을 어떻게 꺼내겠는가. 책을 꺼내는 일이 그 자체로 큰 민폐다. 공원이 있어야 사람들은 책을 읽는다. 그런데 한국은 그런 인프라가 없다. 심리적으로 여유롭지도 않고.

독일에 가니 더 여유로운가?

오히려 여유가 넘쳐서 좀 짜증날 때가 있다.(웃음) 중간이면 딱 좋을 것 같은데. 나도 한국인이다보니 어쩔 수 없다.

■ 유난히 팽팽한 장력이 미술과 책의 관계에 존재해왔다. 이 흥미진진한 상호작용의 역사는 20세기 초로 거슬러올라간다. 널리 알려진 바우하우스 총서 중 하나로 1929년에 출간된 라슬로 모호이너지의 『회화, 사진, 영화』에서 모호이너지는 현대 광학 기술이 예술의 이름으로 확장되는 과정을 책에 담아냈다. 한쪽에서는 얀 치홀트가 기능적 타이포그래피 운용을 탐색했다면, 다른 한쪽에서는 모호이너지가 사선 구도의 사진, 굵은 괘선, 고딕체와 로마체의 혼용 등 박진감 넘치는 레이아웃과 책의 구조를 통해 격변하는 모던 아트의 시각을 책으로 탐구해나갔다. 그중에서도 굵직한 괘선의 그리드와 파편적 영상 스틸 컷, 운율감 넘치는 타이포그래피로 가득한 「대도시의 다이너미즘」은 이 책의 백미다. 그는 문자가 더이상 책의 유일한 주연이 아님을 선언하는 듯했다. 이처럼 예술가에게 책은 미술 언어로서도 기능해왔다. 출판계에서 미술 서적의 비중은 상대적으로 빈약하지만, 가장 보수적이면서도 오래된 책이라는 매체를 가장 급진적이도록 자극하는 것이 미술이기도 하다. 난해하고 경우에 따라서는 "페티시적이다"라는 비판도 가해지지만, 매체 환경에 예민하게 반응하는 분야 중 하나가 미술인 만큼 미술 서적은 역설적이게도 책의 본성에 대한 사유를 자극한다. 신덕호가 디자인하는 책에서 유난히 지속적으로 미끄러져 나오는 질문이 있는 이유다. 어디서부터 어디까지가 책인가. 책은 어디까지 진화할 수 있는가. 그 귀추를 주목해본다. ◨

©김영삼

신덕호는 단국대학교 시각디자인학과와 함부르크 예술대학교(HFBK) 그래픽디자인과를 졸업 후, 프리랜서 디자이너로 활동하고 있다. 출판사 더플로어플랜의 공동 설립자이자 디자이너로 활동하며, 프로파간다프레스, 현실문화, 아트선재센터, 백남준아트센터, 바라캇 컨템포러리, 쿤스트할 오르후스Kunsthal Aarhus, 리드바젤LIEDBasel 등 문화·예술 관련 기관과 주로 일해왔다. '물질적 매체로서의 책'의 형식적 특성에 주목하는 작업을 즐겨 한다.

(How) do we (want to) work (together) (as (socially engaged)
designers (students and neighbors)) (in neoliberal times)? · Sternberg Press · 2021

판형	149×211mm
종이	(표지)두성 인버코트G 80g/m²
	(본문)서클 오프셋 80g/m², 아르토 매직 115g/m²
서체	엘리자, 스위스 BP 인터내셔널
제본	무선(PUR, 오타빈트)
협업	김영삼, 막스 아르프

THE PUBLICATION CON-
SISTS OF THE WORK OF THREE
AUTHORS' RESEARCH ON FOR-
TY-SEVEN YOUNGER-GENERA-
TION KOREAN ARTISTS WITH
A CAREER OF LESS THAN FIF-
TEEN YEARS. IN OUR CON-
TEXT, 'KOREAN ARTISTS' WERE
DEFINED TO BE ARTISTS WITH
KOREAN NATIONALITY OR
THOSE WHO IDENTIFIED AS
HAVING A KOREAN CULTURAL
IDENTITY. FORTY-SEVEN OF
THE FIFTY ARTISTS AGREED TO
PARTICIPATE IN THE PROJECT,
AND FROM JANUARY TO OCTO-
BER 2022, EACH AUTHOR INTER-
VIEWED FOURTEEN TO SEV-
ENTEEN ARTISTS IN WRITTEN
KOREAN, LATER TRANSLAT-
ING THEIR RESPECTIVE INTER-
VIEWS INTO ENGLISH.
IN ORDER TO OFFER A WIDE
SPECTRUM OF COMPELLING
PRACTICES THAT DEFY EXIST-
ING FRAMEWORKS, *K-ARTISTS*
MADE EVERY EFFORT TO BASE
OUR SELECTIONS ON OBJEC-
TIVE ASSESSMENTS. NONE-
THELESS, THE PUBLICATION
INEVITABLY REMAINS SUBJEC-
TIVE, AND THE LIST OF ART-
ISTS INTRODUCED DOES NOT
REPRESENT THE ENTIRETY OF
KOREAN CONTEMPORARY ART.

THE NEW GENERATION
SINCE THE EARLY 2010S, ESPE-
CIALLY WITH THE EMERGENCE
OF THE N-PO GENERATION.p.432

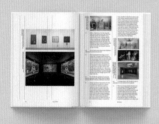

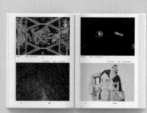

K-Artists · 더플로어플랜 · 2023

판형	176×250mm
종이	(표지)스키버텍스 비쿠아나 5236
	(본문)두성 문켄퓨어러프 100g/㎡, 두성 문켄링스 100g/㎡
서체	브래드퍼드 LL 라이트, 라이트 이탤릭
후가공	먹박
제본	양장

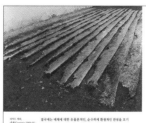

북해에서의 항해 · 현실문화A · 2017

판형	148×223mm
종이	(재킷)스노우화이트, (싸개)인스퍼 매직패브릭, (면지)매직칼라, (본문)모조 백색
서체	윤명조 330, 바스커빌 레귤러, 바스커빌 이탤릭, 쿠퍼 블랙
후가공	유광 코팅
제본	양장

아카이브 프리즘 5, 6, 7, 9, 11, 13호

판형	230×300mm
제본	무선

프레이밍 플로어플랜스 · 더플로어플랜 · 2020

판형 265×390mm

종이 신문종이

서체 윤고딕, 헬베티카 노이에 LT

제본 신문 접지

아웃 오브 (콘)텍스트 · 더플로어플랜 · 2021

판형	170×257mm
종이	(표지)한솔 매직매칭 350g/㎡
	(면지)두성 매직칼라 옥색 120g/㎡
	(본문)한솔 뉴하이크림 120g/㎡, 두성 문켄퓨어러프 120g/㎡
서체	윤명조 740, 윤고딕 330, 앨딘 721 Lt BT 라이트
	앨딘 721 Lt BT 라이트 이탤릭, 유니버스 프로 레귤러 55
	유니버스 프로 볼드 65
후가공	먹박
제본	누드 사철

©바라캇 컨템포러리

오늘 본 것 · 서울시립미술관 · 2023

판형	220×300mm
종이	(표지)가다맷 아트 250g/㎡
	(본문)가다맷 아트 150g/㎡
	카미코 플라이 수나 100g/㎡
서체	브래드퍼드 LL, 헬베티카 노이에 LT
	윤명조, 윤고딕
후가공	코팅
제본	사철 반양장

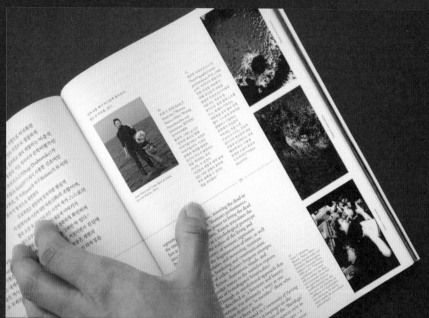

이별의 공동체 · 아트선재센터 · 2021

판형	165×225mm
종이	(표지)두성 아스트로팩 280g/㎡
	(본문)스노우화이트 120g/㎡
서체	윤명조, 어도비 가라몽 LT
후가공	무광 백박
제본	무선

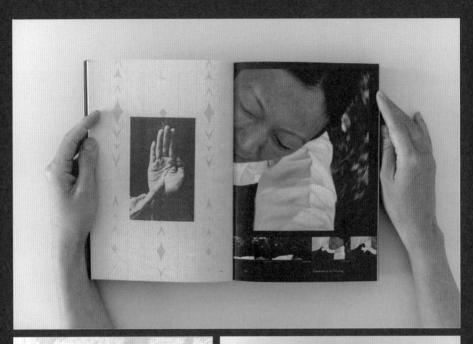

Community of Parting · Archive Books · 2020

판형	170×250mm
종이	(표지)BN 인터내셔널 임페리얼 컬러 4630
	(면지)두성 문켄크리스털 150g/㎡
	(본문)악틱 볼륨 아이스 150g/㎡, 두성 문켄링스러프 120g/㎡
	두성 문켄퓨어러프 120g/㎡, 두성 문켄프린트 화이트 70g/㎡
서체	어도비 가라몽 LT, 헬베티카 노이에 LT
후가공	무광 적박
제본	사철 반양장(오타빈트)

김군을 찾아서 · 후마니타스 · 2020

판형	130×198mm
종이	(표지)두성 뉴크라프트보드 250g/㎡
	(면지)두성 매직칼라 슬레이트 블루 120g/㎡
	(본문)두성 문켄퓨어 80g/㎡
서체	윤명조, 윤고딕, 옐딘, 헬베티카 노이에 LT
후가공	실크스크린
제본	무선

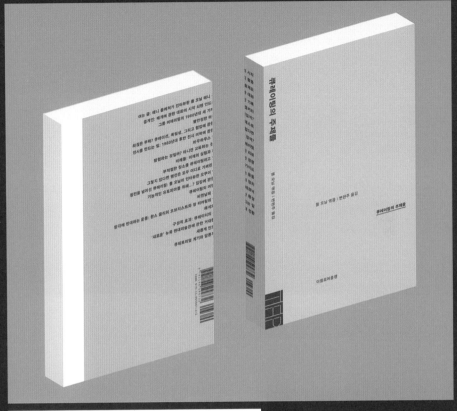

큐레이팅의 주제들 · 더플로어플랜 · 2021
판형	135×210mm
종이	(표지)모조 백색 260g/㎡
	(본문)모조 백색 100g/㎡
서체	윤명조, 윤고딕, 바스커빌
	헬베티카 노이에 LT
제본	무선(PUR)

태때로 이를 지켜보는 불특정다수의 관객들은 불온 경찰들
조차 눈치채지 못하는 은폐의 기술을 활용한다. 이들의
전략은 안보투쟁에서의 노골적이며 급진적인 육체적인
반항과는 정반대를 지향하는 것으로, 재치와 유머를
통해 위선적 행위들을 폭로하는 방식을 취했다.[28] 이러한
퍼포먼스들은 배후의 의도를 철저히 숨기는 만큼 때때로
그 전모를 파악하기 힘든 것처럼 보였지만, 이 행위들을
지켜본 백남준은 이들이 명백히 정치권력에 저항하며 그에
대한 "명령 복종을 거부"하고 있는 것으로 이해했다.[29]
즉 '폐천', '핵전쟁', '올림픽'은 안보세대 일본 플럭서스
멤버들이 일상적으로 마주하며 대응해야 했던 문제적인
단어들로, 하이레드센터의 행위들에서도 주요한
의제가 되고 있었다. 이미 서독에서 또다른 패전국인
독일이 일궈낸 경제적 부흥과 그 이면의 어두운 면에 대해
예민하게 관찰한 바 있으며 퍼포먼스에서 유머의
중요성을 설파했던 백남준은, 다시 방문한 일본에서
목격한 하이레드센터의 전략에 대해 깊이 공감했다.[30]

미술사가 데이비드 도리스는 플럭서스의 유머란 "이미
주어진, 수용된 것들에 대한 방해물을 던지는 것이며,
분절된 질문들, 불안정성, 유동성을 부여하는 장치"라고
정의한다.[31] 즉 일본 밖에서 도착한 플럭서스 멤버들이
목격한 1960년대 초의 도쿄는, 상승, 평화, 안정으로
나아가려는 정부와 이에 대해 제동을 걸고 끊임없이
방해물을 던지는 "사상적 변질자"들의 유머가 충돌하는
곳이었다. 서유럽, 뉴욕, 일본 곳곳에서 플럭서스라는 이름
아래 모인 이들은 이 어두운 유머(dark humor)를 공유하며
협력했고, 곧 또 다시 불안정하고 유동적인 흐름 속으로
분리되고, 흩어져 갔다.

28. Jessica Milner Davis, "Satire and Its Constraints: Case studies from Australia,
Japan, and the People's Republic of China," Abacus 29 (2016): 197-201.
29. Nam June Paik, "To Catch Up or Not To Catch Up With the West: Hijikata
and HI-Red Center," 79.
30. 백남준은 저음의 의미와도 대화하던 곳 에만지에 대한 글도, 흔 다음을 참고하라. —— 2부당은 '원본과 어디서럽게 딧대지에 작동하지의 이곳 두가지
생략 기획에 대한 협정 —— 다아버드.도 가운데 중이를 독표로 힘스어지 않고
본과지 남은 이렇힘이 감바지졌지. 나는 다아버드올을 중지으로 다스 현상하고
실디." 색남준(1993), 「용의 답 수야러디세작에 토대는 훈지, 다음의디지.
「하넘준: 백바지 크리스토 바난, 423-426.

31. David T. Doris, "Zen Vaudeville: A Medit)ation in the Margins of Fluxus,"
in The Fluxus Reader, ed. Ken Friedman (Chichester, West Sussex: Academy
Editions, 1998), 121.

128

129

전주석: 시간, 제천하이라는 공간 플럭서스 제파크 백남준

웃어 플럭서스: 청산하라, 도모하라, 연합하라

웃어 · 백남준아트센터 · 2021

판형	110×175mm		
종이	(표지)삼원 클래식리넨 270g/㎡		
	(본문)모조 미색 120g/㎡		
	아트지 120g/㎡		
서체	윤명조 330, 윤고딕 350, 시그니파이어		
	헬베티카 노이에 LT		
제본	무선(PUR)		

배달 플랫폼 노동 · 전기가오리 · 2022

판형	105×180mm
종이	(표지)삼원 유니크라프트 215g/㎡
	(본문)모조 백색 120g/㎡
서체	윤명조, 윤고딕, 앨딘
	헬베티카 노이에 LT
제본	사철 반양장

2. 배달 플랫폼 형태

배달 플랫폼의 3가지 형태(통합형, 가맹형, 크라우드소싱형)는 노동과정과 수수료 지급과정에서 차이가 난다 (〈표 1〉 참조).

노동과정에서 통합형은 주문중개업체(배달의민족, 요기요, 쿠팡 등)가 주문과 배달을 통합 관리한다. 배달은 주문중개업체의 자회사인 배달업체(배민라이더스, 요기요 익스프레스, 쿠팡이츠 등)가 한다. 가맹형에서는 배달대행업체에 본사(부릉, 바로고, 생각대로 등)가 지역배달 대행업체에게 배달에 필요한 소프트웨어를 제공한다. 지역배달대행업체(허브지사, 스테이션)는 라이더를 관리하고 오토바이를 대여한다. 크라우드소싱형에서는 지역배달대행업체를 통하지 않고 일반인들이 배달한다.

통합형과 크라우드소싱형에서는 본사가 음식점들과 직접 계약을 맺고 수수료를 받는다. 프로모션 비용(거리, 우천, 심야 등 배달 상황에 따른 할증)은 본사가 지원한다. 가맹형의 경우 음식점 주변과 주거지역의 거리, 주변 배달 수수료 시세, 지역배달대행사와 가맹점의 친분 관계 등에 따라 배달 수수료가 다르다. 가맹형 본사는 배달과정에 필요한 소프트웨어만 제공하고 수수료를 받는다. 프로모션은 지역배달대행사 개별계약에 따라 다르다. 아래 내용은 한 배달대행업체의 허브지사(지역 지사)에서 음식점 가맹점을 모집하는 내용이다.

66

1. 월 가맹비(프로그램 사용 비용): 50,000원(추후 하향조정 예정)

2. 기본 거리 및 배달료: 가맹점 위치를 기준으로 직선거리 0.5km 내 3,500원 (배달 수수료 정확은 가맹점주님들과 선택하실 수 있습니다. 예) 가맹점 1,500원과 소비자 2,000원, 가맹점 2,000원과 소비자 1,500원 등, 보통 가맹점과 소비자 간 50% 정도의 부담율을 많이 하십니다.)

3. 직선거리 0.5km 이상: 100m당 100원

4. 기존 배달기사를 직영으로 운영하시던 가맹점주님들도 배달을 대행으로 전환한 후 기사 1명당 한 달 120만 원 정도의 운영비 절감 효과가 있다고 말씀하십니다.

진달위치 촬영

67

전용완

어떤 최선의 세계

■□ 책 이외의 다른 그래픽디자인 작업은 가급적 의뢰받지 않는다는 전용완의 꼿꼿한 직업의식은 '북디자인'이라는 용어 말고는 달리 수식할 방법이 없다. 이는 책의 본질에 충실하겠다는 그의 완고한 태도와도 연결되며, 그 진가는 본문 조판에서 나타난다. 21세기 시장 질서의 논리에 출판이라고 자유로울 수 없다. 시중에 유통되는 책들 중에는 책의 본질이 까마득한 과거처럼 느껴지는 경우가 수두룩하다. 하지만 경제성과 효율성이라는 시장의 지배적 가치에서 자유로울 수 없는 북디자인의 흐름으로부터 전용완은 얼마간 거리를 둔다. 통상 표지를 책의 얼굴로 여기는 '표지 중심 세계관'에서 본문은 상대적으로 비가시적인 '동네'다. 그런데 전용완은 북디자인에서 소위 '보수적'인 영역으로 일컬어지는 본문 조판에 몰두한다. 그렇다고 해서 그가 디자인한 표지가 존재감이 덜한 것은 아니며, 오히려 그는 개념적으로 빼어난 표지를 선보여왔다. 전통적 잣대로 보자면 전용완은 북디자인의 이상향에 충실하다고 할 수 있다. 서울 출신으로 한때 만화가를 꿈꿨다는 그는 현재 서울 마포구에 근거지를 두고 프리랜서 디자이너로서 다양한 분야의 단행본을 디자인하고, 편집자이자 작가인 김뉘연과 함께 '물질'로서의 타이포그래피 개념을 인쇄물로 구현하고 있다. 인터뷰는 2023년 2월 23일, 전용완의 디자인처럼 절제되고 단정한 그의 집에서 이뤄졌다. □■

한양대학교 응용미술교육과를 졸업했다고.

미술대학에 가고 싶었는데 부모님 반대가 심했다. 응용미술교육과는 사범대학 소속이라 추후 중등교원이 될 수도 있다고 생각하셔서 반대하지 않으셨다. 한양대 응용미술교육과는 디자인과로 설립되었다가, 산업미술과가 신설되면서 방향성을 미술교육 분야로 공고히 한 듯하다. 그렇지만 내가 재학할 당시에도 시각디자인 관련 수업이 전체 전공 수업의 절반 정도를 차지하고 있어, 일반적인 사범대학 미술교육과의 교육과정과는 달랐다. 그렇다고 내가 학과 수업에서 디자인을 배웠다고 생각하지는 않는다. 당시 교수자도 미술교육을 전공한 분들이 많았고, 공예, 회화, 교육, 산업디자인, 시각디자인 등 다양한 수업이 있었기 때문에 어떤 분야를 전문적으로 배우기는 어려웠다고 생각한다.

제대로 된 디자인 교육과정을 밟았다고 하기에는 부족한 면이 많았을 듯싶다. 어떻게 디자인을 배웠나?

사실 나는 만화가가 되고 싶었다. 그런데 전역 후 복학한 2007년 즈음에 슬기와 민의 작업을 알게 됐고, 타이포그래피에 관심을 갖게 됐다. 당시 동시대 디자이너들 대부분이 그랬으리라 짐작하는데, 나는 슬기와 민 디자인에 많은 영향을 받았다. 운 좋게도 학점 교류 제도를 이용해 서울시립대학교에서 최성민 선생님의 타이포그래피 수업을 2년여에 걸쳐 들을 수 있었다. 참고로 〈타이포잔치 2013〉에 출품한 『4 6 28 75 58 47 95』는 2010년 서울시립대학교 타이포그래피 수업에서 만든 책이다.

졸업 후 바로 출판사에 입사한 것인가?

졸업 직전에 열린책들에 들어갔다. 좋아하던 출판사가 여

럿 있었는데, 열린책들은 본문 조판이 인상적이었다. 들어가서 보니 표지와 본문을 담당하는 팀이 나뉘어 있었다. 본문팀에서 일했더라면 오래 재직했을 수도 있지만 표지팀에서 일했고, 잘 적응하지 못했다. 그래도 열린책들에서 김뉘연씨를 만났으니 나에게 중요한 출판사다.

만화가가 꿈이었는데 왜 출판사에 입사했나.

당시 출판 만화는 편집부에서 프린트한 글자를 오려내 작가가 그린 원고의 말풍선 등 지정된 위치에 붙여 대사와 지문 등을 처리했다. 타이포그래피를 배우면 이 과정을 직접 할 수 있으니 추후 만화 작업을 할 때도 유용하리라 생각했다. 그런데 타이포그래피가 만화를 그리는 것보다 재미있었고, 책을 좋아했으니 자연스럽게 출판사에서 일하고 싶었다. 돌이켜보면 입시 미술을 겪고 나서 그림 그리는 재미를 많이 잃었던 것 같다.

열린책들에서 열화당으로 옮긴 것인가?

그렇다. 열화당이 내게는 첫 직장과 다름없다. 열화당은 표지가 근사하다. 지금도 여전히 그와 같은 표지로 책을 낼 수 있는 출판사는 드물다. 열화당에서 일을 시작할 수 있었던 것은 행운이었다. 열화당은 출간 일정이나 제작 비용 등을 따지기보다 좋은 책을 잘 만드는 일 자체를 더 중요하게 여기는 곳이다. 당연한 말 같지만 흔치 않은 일이다. 또한, 다른 출판사들은 대부분 제작부가 따로 있지만 열화당은 디자이너가 직접 제작을 진행하기 때문에 그 과정을 배울 수 있었고, 이후에도 많은 도움이 됐다.

열화당에서 정병규 선생님과 민현식 건축가의 건축책인 『민현식』을 디자인했다. 정병규 선생님과의 만남은 그때가 처음이었나? 작업 경험담이 궁금하다.

2011년 〈아름다운 책 2010〉이라는 전시를 구정연, 김경은, 김형재, 신동혁, 임경용, 홍은주와 기획하고 선정해 서교예술실험센터에서 열었다. 그때 정병규 선생님을 김형재, 임경용과 함께 인터뷰했다. 이후 열화당에서 건축가 민현식 작품집을 작업했는데, 열화당 이수정 실장이 정병규 선생님께 도움을 구했고, 이후 정병규 선생님 작업실에 종종 찾아가 조언을 구했다. 작업은 선생님께서 연필로 사진의 배열과 흐름을 설계하면, 내가 그 스케치를 구현하는 방식으로 진행됐다. 『민현식』은 도면도 없고 선정된 사진의 방향도 여느 건축 작품집과는 다른데 이 책을 편집한 조윤형 편집자는 이 책에 대해 "대부분의 사진들은 전경이 아닌 길, 계단, 창문, 벽, 마당, 광장 등 건물의 일부분이나 주변 자연환경을 보여주며, (……) 이는 '비움'이라는 화두 아래 땅을 거스르지 않고 원래 있는 공간을 재발견하려는 그의 건축 철학, 건물의 형태보다는 시시각각 변화하는 자연과의 어울림에 초점을 맞춘 그의 건축을 효과적으로 보여"준다고 설명했다.

열화당에서 서울대학교 출판문화원으로 이직했고, 이후 문학과지성사로 직장을 옮겼다.

문학과지성사는 전통 있는 출판사인데, 그만큼 보수적인 면도 있었다. 당시에는 대부분 기존 방식에서 벗어나지 않으려는 분위기가 있었다고 기억한다. 문학과지성사에서 발행하는 도서는 대산세계문학총서, 문학과지성 시인선 등 대부분 시리즈여서 단행본이 드물기도 했는데, 2015년에 디자인한 『번역하는 문장들』●은 3년 정도의 재직 기간 동안 작업한 유일한 단행본이었고, 예외적으로 책 크기부터 정할 수 있었다.

『번역하는 문장들』 디자인으로 전용완을 알았다. 여러 언어로 번역된 제목들이

'번역하다'라는 행위를 문자 그대로 수행하고 있더라.

　　　　저자인 조재룡 선생님은 꾸준히 번역 이론과 실제 번역 작업에 관한 글을 쓰는 번역가이자 비평가이고, 한국문학 비평도 활발히 했다. 말했듯이 문학과지성사에서는 단행본 작업이 흔치 않은 기회이기도 했고, 관심 있는 주제의 책이라 디자인을 잘하고 싶었다. 표지에는 '번역하는 문장들'이라는 제목을 여러 언어로 번역해 나열했다. 이 책에서 저자는 번역문이 원문에 영향을 줄 수 있다고 주장하는데, 책 27면에 "플라톤의 『대화』가 그리스어-아랍어-라틴어-서유럽어-일본어-한국어라는, 언어-문화적 시험의 관문을 차례로 통과한 후, 이렇게 내 앞에 다시 놓인다. 한국어-일본어-서유럽어-라틴어-아랍어-그리스어라는 역순은 그러나 가능한 것일까?"라는 문장이 나온다. '플라톤의 한국어 수용사'라고 하는 상징적인 이 물음은 이 책이 함의하는 내용을 드러낸다고 볼 수 있을 것 같다.

　　　　번역의 수용 과정에서 한국어 번역본이 거꾸로 거슬러올라가 그리스어 원문에까지 영향을 줄 수 있다는 것이 이 책의 핵심 주장이어서 처음에 '번역하는 문장들'이라는 제목을 일본어-서유럽어(서유럽어 중에서는 영어, 프랑스어, 독일어로 정했다)-라틴어-아랍어-그리스어순으로 나열하는 것을 제안했는데, 진행 과정에서 저자의 요청으로 아랍어와 그리스어는 삭제하고 중국어와 러시아어를 추가했다. '플라톤의 한국어 수용사'의 역순을 보여주려던 계획이 실현되지 않아 아쉬웠지만, 저자가 중국어와 러시아어가 우리나라 번역문학에 더 큰 영향을 주었다고 생각하셨기 때문에 받아들였다.

　　　　■ 얀 치홀트가 『책의 형태와 타이포그래피에 관하여』에 남긴 한 구절을 인용해본다. "완벽한 타이포그래피는 대부분 사람에게 미적으로 특별한 매력을 주지는 못하는데, 마치 수준 높은 음악이 그렇듯 쉽게 접근할 수 없기 때

문이다.” 책에 국한하면 본문이 이에 해당한다. 영국 타이포그래퍼 스탠리 모리슨이 본문 조판을 언급하며 “서체 디자인은 가장 보수적인 독자와 함께 움직인다”라고 썼듯이 누구나 ‘읽기’ 위해 펼쳐드는 본문은 보수적일 수밖에 없는 책의 영토다. 그러나 그렇기에 가장 급진적일 수 있는 곳이기도 하다. 변화에 느리고 둔감하다는 것은 역설적으로 변화의 파장이 가장 클 수 있음을 함의한다. 상업 출판 디자인에서 책의 존재감은 여전히 표지로 판가름나고, 본문은 책의 판매와 인상에 별다른 영향을 미치지 않는 것이 사실이다. 그러나 책의 역사를 좀더 거슬러올라가보면 책의 몸체는 본문에 있었다. 본문은 인쇄 및 활자 제작 환경의 기술적 변화와 더불어 정치 이데올로기와 국가 정책과도 맞닿아 변모해왔다. 과거에는 인쇄소가 보유한 활자에 따라 제한적으로 조판되던 본문이 오늘날 활발한 한글 활자 제작으로 새롭게 조직되는가 하면, 서구 문명의 영향으로 표기 방식이 세로짜기에서 가로짜기로 전환되었고, 한글 전용 정책의 시행으로 본문에서 우위를 점하던 한자가 한글에 자리를 내어주었다. 또한 현대의 디자이너들은 활자 이외에도 약물 등을 적극적으로 활용한 실험적 타이포그래피를 선보이며 본문을 호기롭게 재편해나가고 있다. 본문은 디자이너들이 각개전투로 진취적 실험을 시도하는 ‘마이크로’한 장소이기도 한 셈이다. 그러나 갈수록 짧아지는 제작 주기와 상업성의 논리로 본문은 과거의 예민함을 상실한 지 오래다. “아무렇지 않은 듯 섬세하다”(정병규), “심심해 보일 정도로 차분한 본문 디자인”(안지미). 전용완의 타이포그래피에 대해 앞선 세대의 북디자이너들이 남긴 코멘트다. 이중 몇 구절을 재조합해본다. 그의 북디자인은 본문 조판의 동시대적 감각을 일깨우고 있다는 점에서 “아무렇지 않은 듯” 일어나는 “차분한” 파장이다. 본문은 책의 공기다. 본문 없는 책은 존재할 수 없다. ◼

2017년 디자인 잡지 『더 티 the T』 11호 「어떤 부작위의 세계」라는 글에서 문학 도서를 중심으로 본문 디자인을 신랄하게 비판한 바 있다. 상업 출판의 본문 조판에 매우 민감하더라.

　　　　그 글의 제목은 좋아하는 작가 정영문의 소설 『어떤 작위
의 세계』에서 빌려온 것인데, 제목을 작위적으로 붙인 면도 있지만 '부
작위'는 "마땅히 해야 할 일을 일부러 하지 아니함"이라는 뜻으로, 책
을 만드는 많은 디자이너가 본인이 해야 할 일을 하지 않고 있다고 생
각해 쓴 글이다.

해당 글에서 슬기와 민이 낫표와 화살괄호를 고쳐 사용한 점에 대해서 언급했다.
　　　　슬기와 민은 2005년 무렵부터 낫표와 화살괄호 등의 형태
를 새로 만들어 사용했는데, 근래에 이 형태를 따라 만든 겹낫표가 종
종 보인다. 어떤 서체는 슬기와 민이 만든 형태의 겹낫표를 포함해 출
시됐다. 이런 작업들을 보면 슬기와 민에게 허락을 구하고 사용한 것인
지 궁금하기는 하다.

**겹낫표 외에 새롭게 시도한 깃이 있는가. 가령, 시 조판에서는 방점이 눈에 띄었
고 끊어진 밑줄도 사용했다.**
　　　　번역본을 출간하는 경우 국내 출판사에서는 보통 이탤릭
을 고딕체로 대체해 사용한다. 나는 출판사의 규정상 원칙이 없다면 방
점을 쓰자고 제안한다. 이탤릭은 한글 조판 체계에 없고, 방점은 라틴
알파벳 조판 체계에 없는 방식이기에 서로 대응하기 때문이다. 예전 한

국어 조판에서 구분과 강조를 위해 방점을 흔히 사용했으니, 잠시 잊힌 방식을 다시 쓴 것이다. 나는 『잠재문학실험실』°에 처음 이탤릭을 대체해 방점을 적용했다.

음절별 밑줄도 슬기와 민 디자인을 보고 따라한 것인데, 나는 '봄날의책 세계시인선'에서 원문의 대문자를 번역할 때 사용했다. 밑줄을 그으면 활자면 크기는 그대로지만 글자나 구절이 더 많은 공간을 차지하게 되는데, 이는 대문자를 대체하기에 적합한 특징이다. 이때 그냥 밑줄을 치면 지면이 답답해 보일 수 있지만 음절별로 끊어 사용하면 괜찮다.

"책 작업과 미술관 도록 작업은 리듬이 다르다"

문학과지성사 이후 디자인 스튜디오 워크룸으로 갔다. 출판사에서 일할 때와는 어떤 점에서 달랐는가?

『재료: 언어』에서도 이에 관한 대화를 나눈 바 있지만, 책 작업과 다른 분야, 예컨대 미술 도록 작업은 리듬이 다르다. 책 한 권을 만들 때 보통 3개월에서 6개월이 소요된다. 책을 디자인할 때는 조판용 원고를 받아 편집을 3교 정도 마치면 표지를 구상하는데, 이쯤이면 이 책에 대해 이미 많은 것을 알게 된다. 이에 반해 미술 도록은 과장을 조금 보태 원고를 오늘 보내면 내일까지 디자인해달라는 식이다. 이런 여건에서도 좋은 작업을 하는 분들이 대단하다고 생각한다.

여러 단행본을 디자인했다. 그중 레몽 크노의 『문체 연습』• 표지에 이상체를 적용한 이유는 무엇인가?

이상체는 안상수 디자이너가 1985년에 디자인한 안상수
체를 스스로 해체하고 재배열해 만든 서체다. 1991년 설계했다고 알려
져 있는데, 그 이전은 물론이고 이후에도 이처럼 급진적이고 실험적인
한글 서체는 없었던 것 같다. 이상체는 한글 낱글자를 해체해 초성, 중
성, 종성을 사선으로 나열한 풀어쓰기 형태의 독특한 구조를 갖고 있
다. 이 형태가 전위적인 인상을 줄 뿐만 아니라, '연습'을 연상시키기도
해서 사용했다. 또한 레몽 크노도 초기에는 초현실주의에 가담했고, 이
상체가 근대 소설가이자 시인인 이상의 전위적이고 초현실주의적인
작품에 영감을 받아서 만든 서체이니, 이 책에 이상체가 알맞다고 생각
했다.

북이십일의 브랜드 아르테와도 『백래시』『다크룸』• 등 다양한 책들을 꾸준히 작
업했다. 이중 『오늘의 SF』•가 흥미롭다.

　　　　당시 국내 유일의 SF 문예지였다. 내용도 좋고 디자인도
만족스러운데, 2호까지 출간되고 중단됐다. 초단편, 단편, 중편소설이
수록되는 'SF' 지면은 문자 외의 다른 지면을 검은색으로 인쇄했는데,
그렇기 때문에 외관으로도 이 문예지에서 소설의 분량이 어느 정도인
지 가늠할 수 있다.

뒤표지는 책배를 스캔한 건가? 동일한 이미지가 'SF... F.. C.'(SF 페미니즘 클래식)
시리즈○에도 등장한다. SF 시리즈의 아이덴티티로 삼은 것 같다.

　　　　바코드○다. 'SF... F.. C.' 시리즈는 『프랑켄슈타인』부터 시
작해, SF 고전과 페미니즘을 결합했다. 1차로 다섯 권이 발행될 예정
이었다. 표지의 사각형○은 시리즈에 부여한 설정으로, 이어지는 책에
서 이 사각형의 각도가 조금씩 바뀐다. 다섯번째 책에서 사각형이 수직
으로 서는 것을 염두에 두었다. 여섯번째 책부터는 사각형에 원형 같은

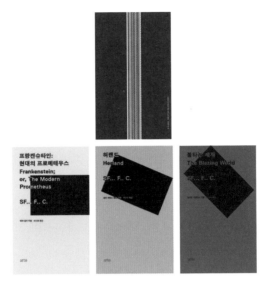

요소를 실크스크린이나 다른 인쇄 방식으로 더해 나갈 계획이었다. 하지만 사각형을 수직으로 세우지도 못하고 세번째 책 이후 중단됐다.

"시집 디자인은 드문 경험인데, 운이 좋았다"

최근에 작업한 책으로 알라딘 리커버 특별판인 진은영 시인의 『우리는 매일매일』●이 있다. 아름답다. '봄날의책 세계시인선'●과 '봄날의 시집'을 꾸준히 작업하고 있는데, 유난히 시집 디자인이 많이 보인다. 장르에 대한 애착이 있나?

다른 분야보다 특별히 더 좋아하는지는 모르겠다. 국내에서 시집이 대부분 총서로 발행되기에 시집을 디자인하는 일은 드문 경험인데, 운이 좋았던 것 같다. 『우리는 매일매일』 특별판을 작업하고 쓴 글을 소개하고 싶다.

"『우리는 매일매일』은 시인 오규원이 디자인한 '문학과지

성 시인선' 표지 디자인의 주된 구조인 사각형 하나와 그 테두리—크기와 색상이 다른 사각형 두 개로 여길 수도 있다—를, 색상이 다른 사각형 두 개를 중첩해 나타내는 한편 직각선으로 기존 사각형의 경계를 드러냈다. 또다른 주요소인 표지 그림은 더 적극적으로 사용했다. 오규원의 업적을 계승해 전체적으로 익숙한 인상을 유지하되 새로움을 더했다."

본문 조판에서 특별히 주안점을 둔 부분이 있는가?

표지와 마찬가지로 문학과지성 시인선의 전통을 존중하되 새로움을 추구했다. 사실 이 총서와 비교했을 때 모든 것—판면 구성, 서체, 글자 크기, 글자 간격, 행 간격 등—이 다르지만, 그동안 이 총서를 접해온 이들이 거부감을 느끼지는 않을 정도라고 판단하고 있다.

◼◻ 시는 문학 장르에서 다소 독특한 위치를 점한다. 문자의 물질적 속성이 내용에 깊게 관여하기 때문이다. 시는 글을 씀과 동시에 문자의 배열을 고려하지 않는 한 성립 불가능한 시각적 여백과 호흡의 문학이라는 점에서 공간적 조율을 전제로 한다. 서양 전통의 캘리그램이나 구체시에서도 볼 수 있듯이 시에는 공간성과 물질성이라는 성질이 있는데, 이것이야말로 시를 '타이포그래피적 공감대'가 가장 높은 문학 장르로 이끈다. 국내 시집 디자인의 계보는 아직 뚜렷하게 밝혀진 바는 없다. 몇몇 주요 발행인, 시인, 디자이너의 증언을 통해 개별적 흐름을 볼 수 있을 뿐이다. 오늘날 한국 시집 디자인의 전형이자 판형을 만들어낸 배경에는 타계한 민음사 박맹호 회장이 있었다. 그는 1970년대 초반 '민음 오늘의 시인 총서'를 통해 한국 시집 판형의 기준이 된 국판 30절 판형을 처음 제안했다. 1978년, 문학과지성사는 오규원 시인의 설계로 지금까지 명맥이 이어지는 시집 디자인과 조판을 확립했다. 문학과지성사 소속이었던 정은경 디자이너는 2010년 어느 인터뷰에서 "시의 경우, 들여쓰기를 제목과 본문에 동일

하게 적용하고 어절을 임의로 행갈이 하지 않으며, 시인이 비워둔 행은 맨 윗줄이라도 그대로 비운다. 이런 작은 부분까지도 필자의 의도를 해치지 않으려 노력한다"라며 문학과지성사 시인선의 조판 관행에 대해 설명한 바 있다. 그러면서도 "가능하다면 시마다 다른 디자인으로 작업해보고 싶다"라는 바람을 내비치기도 했다. 또, 문학동네는 2011년 수류산방 박상일 디자이너와 함께 시집 디자인의 새로운 가능성을 제시했다. 이렇듯 시집 디자인은 시대와 함께 갱신되고 있으며, 그 흐름 속에 전용완이 2018년부터 디자인하고 있는 봄날의책 세계시인선과 한국시인선이 있다. 이 시리즈에서 전용완은 독특한 시집 조판 지침을 제안했다. "한 편의 시가 다음 면으로 이어질 때 연이 나뉘면 여섯번째 행에서, 연이 나뉘지 않으면 첫번째 행에서 시작한다." 시가 사각형의 지면과 만나 어떻게 배치되고 흐를 것인가에 대한 탁월하면서도 직관적인 디자인을 제언한 셈이다. ◼️◻️

전통적인 형식의 시집은 아니지만, 캐나다 시인 앤 카슨의 『녹스』도 디자인했다. 원전을 최대한 살려 작업한 것으로 아는데 오히려 그렇기 때문에 타이포그래피적으로도 어려움이 많았을 것 같다.

　　　　어려움보다는 이 지면을 빌려 한 가지 말씀드리고 싶은 점이 있다. 이 책에서 양쪽 맞춘 글에 '하이픈 넣기'를 적용하지 않아 생긴 글자나 단어 사이 간격의 어색함은 저자가 의도한 것이다. 이 책의 제책 방식은 분절을 피하려는 의지가 더 직접적으로 드러나는데, 하나의 단어가(한국어에서는 어절이) 두 행으로 나뉘어 보여지는 것을 저자가 원치 않았다고 판단해 원문의 조판 방식을 존중했다. 원서는 중국에서 제작했는데, 한국에서 이 책을 제책할 협업자를 구하는 데 어려움을 겪었다. 적당한 제작처를 찾지 못해 인쇄가 끝난 상황에서 두 달 정도 시간을 보냈는데, 열화당 이수정 실장의 소개로 파주활판공방 박한수 대표가 제책을 맡아주었다. 이 책의 작업 과정에서 어려웠던 기억이 여럿 있지만, 제작에 관여한 여러 제작처의 노고가 가장 인상 깊다.

미술 도록이나 작품집도 작업했다. 최근에 디자인한 책으로 그래픽디자이너 신동혁에 관한 책인 『신동혁―책』*이 있다. 디자이너 입장에서 디자이너의 책에 어떻게 관여했는가? 공을 많이 들인 느낌이다.

　　　　건축가이자 발행인인 정현씨가 외국에서 한국 디자인에 관심이 많으니 한국 디자이너를 소개하는 총서를 펴내겠다고 했다. 일본에서 판매할 계획이 있어 일본어로 번역해 함께 수록했다. 안그라픽스의 '바바 프로젝트'가 있기는 했지만 한국 디자이너의 작품집은 대개 은퇴할 때나 나오는데, 활발히 활동중인 디자이너의 작품집을 출간한다니 반가웠다. 신동혁 디자이너는 학생 때부터 친분이 있고, 작업을 좋아하고 응원하는 동료이기에 더 의미 있었다.

전체적인 디자인 콘셉트는 어떻게 정했는가?

　　　　신동혁 디자이너의 작품을 잘 보여주는 것을 목표로 했다. 책 크기는 정현씨가 건축 집지 『엘 크로기 El Croquis』 같은 크기면 어떻겠냐고 제안해 동의했다. 동혁씨가 고른 책 열두 권에서 내가 고른 열여섯 면의 지면이 본문 내용과 관계없이 흐른다. (16면이 전체인 책 하나를 제외하고) 한 권당 16면씩 실제 크기로 재현했다.

소개하는 책의 조판을 기준 삼아 섹션마다 서체를 다르게 적용했다. 본문에서 인물명 뒤에 뒤따르는 생몰년도의 표기 방식이 재미있었다.

　　　　서체뿐만 아니라 지면에서 도판으로 제시되는 책의 타이포그래피를 흉내낸 것이다. 책에 등장하는 인물이 언젠가 죽고 나면 몰년을 적어둘 수 있는 공간을 마련해두었다.

종이도 고급스러워 보인다.

　　　　표지에 사용된 천은 수입품이지만, 내지에 사용한 종이는

한솔제지 백상지다. 동혁씨가 국산 종이 애호가인 것으로 안다. 16면씩 다른 종이를 사용할까 싶기도 했는데, 제작비 문제도 있고 일관성을 보여주는 게 낫겠다고 판단했다.

■ 전용완과 김뉘연은 각각 디자이너이자 편집자로서 2013년 『잠재문학실험실』을 함께 만들었다. 1960년대 프랑스 전위적 창작 집단 '울리포OuLiPo'를 국내에 처음 소개하는 책이었는데, 울리포의 문자 기반 창작 실험과 정신을 한국어로 시도하는 과정도 수록해 주목받았다. 이후 두 사람은 미술과 문학, 타이포그래피의 접점에서 〈문학적으로 걷기〉(2016) 등 퍼포먼스 기반의 다양한 창작 활동을 했다. 이들이 함께 만드는 글과 타이포그래피는 문자와 형식의 조응을 탐색한다는 점에서 개념미술의 성격이 강하다. 2020년 발표한 『모눈 지우개』●는 이 흐름의 연장선에 있으면서, 두 사람이 함께 꾸리는 출판사 외밀의 첫 발행물이자 김뉘연의 저작이라는 점에서 공동 모색의 새로운 신호로도 읽힌다. 전용완은 『모눈 지우개』에서 시집으로서는 이례적으로 고딕체를 적용했는데, 수록된 김뉘연의 시들을 하나씩 읽어보면 이는 필연적인 선택이라는 생각이 든다. 특히, 시 「모양」에서 반복해서 등장하는 '네모'라든가 '낱말' '종이' '간격' '단락' 등과 같은 시어는 끊임없이 네모꼴을 상기하도록 자극하는데, 단단한 네모꼴의 산돌 고딕 네오가 타이포그래피적으로 시어에 탁월하게 호응한다. 시 본문과 같은 크기의 시 제목, 넉넉하게 확보된 고딕체의 글자 간격은 지면을 보다 현대적으로 보이도록 한다. 『모눈 지우개』의 또다른 특이점은 찾아보기다. 이곳에서는 시집에 등장하는 모든 단어들이 펼친 면을 기준으로 4단에 걸쳐 배치되어 있는데 명사나 주어에는 조사가 따라붙는가 하면, '있는데' '있었으면'과 같은 용어조차 같은 위계로 등장한다. 시를 조직하는 단어들과 말들이 뿔뿔이 흩어져 부품처럼 정렬되어 있다. 찾아보기의 타이포그래피는 이 단어들이 언제든지 새롭게 조립되어 새로운 의미망의 세계로 진출할 수 있음을 암시한다. 군더더기 없는 자간과 행간, 그 사이 조율된 크기로 단어 옆에 자리잡은 쪽 번호들까지. 이

모든 여백과 정렬, 이 공간의 조직을 가능케 하는 보이지 않는 그리드와 단, 그리고 선은 빈틈없이 다듬은 타이포그래피적 조각과도 같다. 이후 외밀은 2021년에 『부분』●을 발표했고, 〈타이포잔치 2023〉에 맞춰 『제3작품집』●을 내놓았다. 전용완이 건드리는 본문은 사물로서의 책과 그 본연의 의미를 가장 밝고 환하게 밝히는 등불일지도 모른다. ◨

"지금 나의 대표작은 『모눈 지우개』고 이를 갱신하는 것이 목표다"

외밀 이야기로 마무리하겠다. 김뉘연과 함께 외밀이라는 출판사를 운영하고 있다. 어떤 출판사로 이해할 수 있을까?

　　　　외밀은 김뉘연 작가가 쓰거나 번역한 책을 펴낼 목적으로 2012년에 내가 등록해둔 출판사다.

외밀이라는 이름이 독특한데, 어떤 의미인가?

　　　　김뉘연 작가의 동생 이름으로, '한 알의 밀알'이라는 뜻이다. '뉘연'도 그렇지만 '외밀'도 뉘연씨의 아버지가 지어주신 이름인데, 나는 이보다 더 좋은 출판사 이름을 생각해낼 수 없을 것 같다.

외밀의 첫 책이 『모눈 지우개』다. '2020 한국에서 가장 아름다운 책'을 수상하면서 남긴 디자이너의 말도 읽었는데, 이 책을 디자인할 때 수차례 수정을 했더라.

　　　　당연한 말이지만 일단 당시의 역량과 기준에서 최선을 다하는 게 중요하다. 그렇게 최선을 다한 결과라도, 1개월, 6개월, 1년, 10년이 지나면 당시에 보이지 않던 미흡함이 보이기도 한다. 당시에 최선을 다했다면 그사이 내가 발전했다는 뜻이니 좋은 일이라고 생각한다.

이 책은 아직 내게 거슬리는 데가 없다. 여러 차례 글자 사이 간격을 조정했고, 모든 면에서 굉장히 공을 들였기 때문에 작업한 책 중 가장 마음에 든다. 예를 들어, '지우개'라는 단어가 있으면 '지'와 '우'와 '개'의 관계에 거슬리는 부분이 하나도 없다.

놀라운 자부심이다. 자간을 결국 하나하나 만졌다는 건데.
　　　　　지금 나의 대표작은 『모눈 지우개』고, 이를 갱신하는 것이 목표다.

『모눈 지우개』의 표제작은 없되, 정작 제목에 해당하는 시는 표지에만 등장한다. 처음부터 표지가 어느 정도 구상되어 있던 것인지, 아니면 본문에 수록될 예정이었으나 작업 과정에서 표지로 옮긴 것인지 궁금하다.
　　　　　표지가 먼저 구상되어 있었다. 이 책의 저자와 특수한 관계에 있기 때문에, 표지 작업을 위해 책 제목과 동일한 제목의 시 한 편을 적절한 길이로 써달라고 했다. 여러 차례 이야기한 바 있지만, 이 책은 모든 책의 표지가 조금씩 다르다.

본문의 단단한 고딕체가 시선을 사로잡는다. 고딕체를 사용한 가장 큰 이유는 무엇인가?
　　　　　「어떤 부작위의 세계」에도 관련된 이야기가 나오는데("누군가의 시집은 본문을 고딕 활자로 조판했어도 훌륭하지 않았을까?") 『모눈 지우개』는 문학책에서 내가 생각하는 현대적인 타이포그래피를 보여준 것이다.

색다르게 보였던 또다른 지점이 찾아보기다. 타이포그래피적으로 인상적일 뿐만 아니라 시집에서는 이런 부록 자체가 없다는 점에서 그렇다.
　　　　　인명이나 개념어 등을 정리한 일반적인 찾아보기는 아니

고, 책에 쓰인 모든 어절을 가나다순으로 모은 '어절 찾아보기'°라고 할 수 있다. 저자가 이 책을 위해 선별하고 배열하고 조합한 단어 전체를, 책 안에서 다른 방식으로 보여주기 위한 것이다.

찾아보기

가고 29 65 97	갈락 34
가기 67	갈끔을 86
가까워지려 72	강싸인 56
가까워진다 95	강쓴다 45 56
가까워지고 95	강추는 18
가능성 88	강취친 16
가능한 53	갑자기 80
가능 84	강추지 95
가린 17	갔은 15 27
가민이 53 89	갔의 27
가민서 표지	갔다 07
가방 36	갔아서 53
가방에 36	같은 표지 20 21 50 51 70 98
가방에는 36	같이 34
가방을 36	같지 53
가장 87	게 50 77 81
가장들이 23	게가 16 81
가져 23	게로 81
가져오지 60	게희 16 19 66
가지게 66	게류이 73
가지고 51	갯바닥 73
가지기란 80	거 51
가질 89	거기 22 30 01 69 86 89 98
각각형엔 92	거기까지 41
각도들 83	거기서 58
각적 16 21	거기에 73
각적공간 92	거무로 16 67
각적에 19	거둔다 78
각적의 19	거듭 46 72
간다 20 55 86 93 94	거리를 표지
강혀 74	거우스름한 73
강친 23	거울 43
갈 65	거울론 42
	거울이 42

105

외밀과 김뉘연의 두번째 책 『부분』에서 오른쪽 면을 비운 것이 눈에 띈다. 글의 내용과 형식이 일대일로 민첩하게 대응하는 인상이다.

　　　『재료: 언어』에서, 책의 오른쪽 면에 대한 대화를 나눈 적이 있다. 왼쪽을 철하는 한국 책의 경우 주된 면이 오른쪽이고, 따라서 오른쪽 면을 비우면 어색해 보인다. 『부분』의 본문은 이러한 견해를 반영한 작업이다. 이 책에서 나는 비워둔 오른쪽 면이 더 중요한 내용이라 생각하고 작업했다.

어떤 책이 좋은 책이라고 보는가?

　　　　저술, 번역, 편집이 잘된 책.

평소 작업하지 않을 때는 무엇을 즐기는가?

　　　　취미는 일본 드라마 보기다. 코로나19 시기부터 즐겨 보기 시작했다.

　　　　■□ 인터뷰를 진행한 전용완의 집은 그가 구현하는 지면의 공간과 퍽 닮아 있었는데, 이를 발견하는 것은 놀라움의 연속이기도 했다. 매우 정갈하면서도 세련된 그의 집에 들어섰을 때 조리 기구 하나 보이지 않는 부엌에 한 번 놀랐고, 그 흔한 물 자국 하나 없는 화장실에 두 번 놀랐다. 불필요한 요소를 최대한 제거해 많은 여백을 남기려는 의도였는지는 모르겠지만, 대개 살림살이가 그 집에 사는 사람을 파악할 단서가 된다면 그의 공간에서 이는 최대한 배제되어 있었다. 그럼에도 눈에 띄는 사물이 있었으니 소탈한 서가에 꽂힌 옛 책들이었다. 누렇게 바랜 책등과 인쇄된 활자의 모양새가 단정한 백색 집에서 유난히 튀었다. 그는 인터뷰 어느 시점에서 옛 책 보는 걸 즐긴다고 말했는데, 서가의 옛 책들은 그의 취미와 관심사에 대한 몇 안 되는 반가운 단서였다. 인터뷰 시점으로부터 한참 지나 〈타이포잔치 2023〉에서 전용완은 김뉘연과 함께 작가로 초대받아 『제3작품집』으로 차기 북디자인을 선보였다. 한결같은 무채색이지만 세심하게 배치되었을 글자들이 지면 단위로 이어지고 또 이어진다. 시어로 조탁된 지면이 무심하게 아름다우면서도 실험적이고 완강해 보인다. 아마도 다음에 전용완을 만난다면 물을 것 같다. 과연 『제3작품집』은 『모눈 지우개』를 갱신했다고 보느냐고. 그리고 감히, 섣불리 예단해 보지만, 그 답은 충분히 긍정적일 것이다. □■

©김뉘연

전용완은 열화당, 문학과지성사 등에서 디자이너로 일했고, 2018년부터 프리랜서 디자
이너로 활동중이다. kimnuiyeon.jeonyongwan.kr

기록으로 돌아보기
リフレクティヴ ノート
Reflective Notes
(Recent Writings)

田中 다나카 Koki 功起 고키 Tanaka

ASJ C 美術出版社

기록으로 돌아보기 · 아트선재센터 / 비주쓰출판사 · 2020

판형	128×205mm
종이	(재킷)두성 티엠보스 사간 38 116g/m²
	(표지)두성 티엠보스 사간 39 244g/m²
	(본문)두성 아도니스러프 화이트 76g/m²
후가공	백색 실크스크린
제본	사철

적대적이었던 마자르 할머니의 얼굴이 머리를 스쳤다. "왜 어떤 역할을 맡아야만 해요? 왜 자유롭게—"

"전에는 나도 다른 남자들과 같았어. 사람들에게 말을 걸지 않았지. 이제 여자이기 때문에 더 잘 소통할 수 있어. 최악의 상황들은 소통이 되지 않기 때문에 벌어지는 거야."

"예컨대 어떤 일이요?"

"사람들이 너를 괴물처럼 보지. 다른 사람들은 해내는 일을 네가 해내지 못한다면 말이야. 그러면 사람들은 어쩌할 바를 모르고, 너는 해충이 되는 거야. 그러면 너를 가스실로 보내 버리는 거야. 그들은—"

이야기는 샛길로 빠져 버렸다.

"그들은 너와 함께 있고 싶지 않아 해. 지난번에 내가 비행기를 타고 헝가리로 올 때 벌어진 일하고 비슷한 거야. 스튜어디스가 내 건너편에 앉아 나와 이야기를 하고 있던 남자를 보고 '아, 헝가리 분이시군요!'라고 말했는데, 그 남자가 화를 내면서 '헝가리인 아닙니다! 이스라엘인이에요!'라고 하더라고. 그렇게까지 공격적인 태도를 보일 필요는 없는 거야. 내가 여자라서 다행이야. 여자들은 공격적이지 않거든."

"어떤 여자들은 그래요." 내가 공격적으로 말했다.

"앞뒤 순서를 바꿀 수는 없어." 아버지가 말했다.

"습관을 들이고 고수해야 하는 거잖아. 그렇지 않다면 너는 허망한 존재가 되는 거지, 진인격인 인간이 아니라. 한 사람이 다른 사람으로 바뀌지 않는 것이 최선이야. 하지만 어떤 사람을 태어난 대로 돌려놓기 위해서는 어쩔 수 없지. 수술은 완전한 해결책이야. 나는 이제 완전히 여자처럼 되었거든."

완전히 여자가 된 걸까, 아니면 완전히 여자처럼 된 걸까? 나는 생각했다.

"오래된 습관을 없애야 해. 그러지 않으면 언제나 이방인이 되고 말지. 이…" 그녀는 적절한 단어를 찾으려고 노력했다. "이 소속감 없는 불안 속에서 말이야."

그녀는 이 문구를 반복했다. 소속감 없는 불안. 그녀는 남은 케이크를 먹어 치웠다. "네 책 제목으로 좋겠네." 그녀가 말했다.

그녀는 일어나서 접시들을 정리하기 시작했다. "부엌으로 돌아가자!" 그녀는 방을 나서면서 명랑하게 말했다. "여자들의 공간으로!"

나는 그녀가 컵과 접시를 씻는 동안 의자에서 움직이지 않았다.

* * *

"수—우전!" 아버지는 계단 발치에 서 있었다. 이른 아침이었고, 더 자고 싶었다. 아버지에게는 다른 계획이 있었다. "수—우전, 얼른 내려와 봐! 이거 재미있을 거야." 나는 옷을 주워 입고 식당으로 비틀거리며 들어섰다. 그녀는 스테파라고 쓰인 서류철을 탁자 위에 늘어놓았다.

"나에 대한 미디어 자료들이야." 여기저기 펼쳐진 기사들과 카세트테이프, 그리고 책을 가리키며 그녀가 말했다. 그녀는 '그 변화'에 대해 헝가리 LGBT 잡지(당시로서는 유일했다), 틸로스 라디오 Tilos Rádió(금지된 라디오)라는 대안 라디오 방송국, 《레플리카》라는 사회과학 학회지, 그리고 『헝가리의 여자들: 초상화 갤러리 Women in Hungary: A Portrait Gallery』라는 거실 탁자용 책을 만들고 있던 프리랜서 사진작가와 인터뷰했다. 『헝가리의

다크룸 · 아르테 · 2020

영원한 이방인, 내 아버지의 닫힌 문 앞에서

다크룸

수전 팔루디 지음 손희정 옮김

Susan Faludi
In the Darkroom

arte

판형	132×204mm
종이	(재킷)두성 비비칼라 진회색 33 110g/m²
	(표지)삼원 아코프린트 120g/m²
	(본문)한솔 클라우드 80g/m²
후가공	무광 먹박
제본	사철 환양장

SF 단편소설

생각해 보니 차유안의 이후 경력은 괴상하기 짝이 없었다. 〈마지막으로 새벽이 오다〉 촬영 전까지 주로 한류 드라마의 빤한 캔디 여주를 연기하는 CF 스타의 이미지가 강했다. 그 이미지를 바꾸겠다고 출연을 결정한 작품이 바로 〈마지막으로 새벽이 오다〉였는데, 차유안이 맡았던 역은 온갖 말도 안 되는 소동 끝에 섬이 언니에게 들어간다. 하긴 아버지가 자신의 살인을 고백하고 자살했는데, 그 사건을 모델로 한 영화에 계속 출연했다면 이상했을 것이다. 그건 드라마 서브 여주의 운명이기도 했다.

그런데 그 이후로 차유안은 갑자기 승승장구하기 시작했다. 촬영 내내 못된 서브 여주처럼 굴었지만 아버지의 비밀을 알게 된 뒤로 뜬금없이 개심해서 섬이 언니의 편을 들어 주는 바람에 이미지 손상도 크지 않았다. 자기 돈으로 제작사를 세워 살락 미진 속도로 흥미진진한 저예산 영화들을 연달아 만들었다. 그중 세 편에 출연해 인기자로도 인정받았다. 진어가 보기에도 그 변신은 놀라웠다. 〈마지막으로 새벽이 오다〉 이후 차유안은 다른 배우 같았다. 발전한 배우가 아니라 완전히 다른 배우.

진어는 생각에 잠긴 채 3년째 얹혀살고 있는 섬이 언니의 아파트로 들어갔다. 언니는 소파에 앉아 시나리오를 읽고 있었고 연우는 뷰플로로 정체불명의 고대 괴물을 만들며 놀고 있었다. 텔레비전 화면에서 케리와 엘리가 번갈아 가며 자지러진 비명을 질렀다.

100

대본 밖에서

"나, 오늘 차유안 만났어."
언니가 말했다.
"뭐래?"
"제작하는 영화에 출연하지 않겠냐고."
"아직도 만나? 전에 언니에게 어떻게 굴었는지 잊었어?"
"그때는 다들 좀 미쳤잖아. 나도 그랬고, 너도 그랬고. 사실은 좋은 사람이야. 그리고 난 일이 필요해. 너네 형부 일이 있은 뒤로는 좀 힘들어. 아, 그리고 이걸 너에게 전해 달라고 했어."
언니는 옆에 듀플로 조각과 함께 뒹굴고 있던 잡지 한 권을 건네주었다. 몇 년 전부터 나오고 있는 《오늘의 SF》라는 SF 전문지였다.
"이걸 왜?"
"네가 SF 작가라는 걸 그 사람도 알잖아. 자기 인터뷰가 실렸대."
"차유안이 왜 SF 잡지와 인터뷰를 해?"
"팬이라고 하던데?"
진어는 샤워하고 저녁 먹고 설거지하고 연우와 놀다가 침실로 들어온 뒤에야 잡지에 실린 셉템 인터뷰를 읽었다. 당황스러웠다. 일단 차유안 회사에서는 제임스 팁트리 주니어의 『접속된 소녀』를 미래 게이랍 세계 배경으로 각색하는 중이었다. 이것만으로도 인터뷰 이유가 충분했는데, 차유안의 SF에 대한 관심과 지식은 놀라울 정도로 풍부했다. 5년

101

오늘이 SF #1

arte

《오늘의 SF》 창간에 부쳐	정소연	인트로	
SF × 공간	전혜진	에세이	
『대려전』과 함께하는 무전 산책	정보라	SF × 작가	
SF 작가로 산다는 것	김지은		
구병모론		크리틱	
지치지 않는 창작자, 연상호	이다혜	인터뷰	
배명훈의 궤도	최지혜		
펄핑으로	김형재	초단편소설	
친절한 존	김이환		
대본 밖에서	듀나	단편소설	
인지 공간	김초엽		
밤의 끝	배도경		
희망을 사랑해	박해울		
복원	김창규	중편소설	
SF 영화, 현재를 비추는 만화경	오정연	칼럼	
SF는 장애인에게 무슨 소용이 있을까?	김원영		
토나 헤러웨이	황희선		
		신작 SF	리뷰
박해울, 『기파』	이지용		
문목하, 『돌이킬 수 있는』	정소연		
촌 스칼지, 『타오르는 화염』	정세랑		
테드 창, 『숨』	이강엽		
앨런 딘 포스터의 '에일리언'	듀나	숨어 있는 SF	

오늘의 SF #1 · 아르테 · 2019

판형	124×200mm
종이	(표지)두성 앤틱블랙 230g/m²
	(본문)DS P&B 북크림 70g/m²
후가공	백색 실크스크린
제본	무선

다른 이의 시선으로

오늘 버스 안 승강대 위 바로 내 열에는, 어디서도 찾아보기 힘든 코롤리개 왜송이 좀 한 녀석이 있었는데, 오, 다행이라고 해야 하나, 그렇지 않았다면 그런 자식 좀 하나쯤 그냥 죽여버리고 말았을지도 몰라. 그 자식, 그러니까 대략 스물여섯에서 서른 살 정도 처먹은 이 덜떨어진 애새끼는, 딱히 것털이 오죠리 빠진 철면조 목덜미 같은 그 길쭉한 목 때문이었다기보다. 오히려 그 자식 쓰고 있던 모자에 달린 리본, 그러니까 가짓빛을 띤 끈 같은 것이 리본을 대신하고 있다는 사실이, 정말이지 유달리 내 화를 돋우고 있었어. 아니, 이런 개자식을 봤나! 아, 정말이지 구역질나는 새끼 같으니라고! 그 시간에 우리가 타고 있는 예의 저 버스에는 정말 사람들이 가득했던지라, 그 자식 갈비뼈 사이를 팔꿈치로 꾹꾹 질러 밀어보려고 나는 사람들이 차에 오르거나 내릴 때 발생하는 혼잡한 틈을 교묘히 이용하곤 했어. 본때를 보여주려고 내가 그 자식의 발응을 살짝살짝 밟아버리겠다는 중대한 결심을 내려가 바로 직전, 비겁하게도 그 자식 어디론가 꽁무니를 내빼는 거 있지. 오로지 그 자식 기분을 망쳐버릴 목적으로, 지나치게 벌어진 그 자식의 외투에 단추 하나가 모자란다고, 내가 그 자식한테 말해버릴 수도 있었다고.

객관적 이야기

어느 날 정오경 몽소공원 근처, 거의 만원이 되다시피 한 8선 (요즘의 84번) 버스의 후부 승강대 위에서, 나는 리본 대신에 배배 꼰 장식 줄을 두른 말랑말랑한 중절모 하나를 쓰고 있는 어떤 사람을 보았는데 그는 정말로 긴 목의 소유자였다. 이 사람은 승객들이 오르거나 내릴 때마다 일부러 제 발을 밟았다고 옆 사람을 갑자기 불러세웠다. 그러다가 그는 비게 된 자리에 제 몸을 던지려고 따져묻던 것을 재빨리 그만두었다.

두 시간이 지난 후, 나는 그를 생라자르역 앞에서 다시 보았는데, 그는 읍이 좋은 재단사에게 윗단추를 올려 달게 해서 앞섶을 좀 줄이는 게 어떻겠냐고 그의 외투를 가리키며 그에게 충고를 건네는 어떤 친구와 큰 소리로 대화를 나누는 중이었다.

26 27

문체 연습 · 문학동네 · 2020

판형	130×224mm
종이	(표지)두성 분펠 04 단보 111g/m²
	(띠지)두성 비세븐 스노우 115g/m²
	(본문)한솔 클라우드 80g/m²
제본	사철 환양장

번역하는 문장들 ¶ 翻訳する文章
たち ¶ 有譯力的文章 ¶ Sentences
translate ¶ Des phrases tradui-
santes ¶ Sich selbst übersetzende
Sätze ¶ Предложения в ходе
перевода ¶ SENTENTIAE·
TRAFERENTES

조재룡 지음

문학과지성사

번역하는 문장들 · 문학과지성사 · 2015

판형	140×225mm
종이	(표지)삼원 아코프린트 200g/m²
	(본문)한솔 클라우드 80g/m²
제본	PUR

흰

하얀색 잉크를 구했다
흰색 위의 흰색이 되기 위해
하얀색은 흰색이 될 수 있을까
하얀색은 깨끗한 눈이나 밀가루와 같이 밝고 선명한
흰색이라고, 그러면
흰색이 하얀색이 될 수 있을까
흰색은 눈이나 우유의 빛깔과 같이 밝고 선명하다고, 그러면
그건 백색
종이 위에
여러 백색
눈, 밀가루, 우유.
눈이
밀가루로
우유는 친구를 위해 마시지 않고
나의 눈으로 나의 친구를 바라보고
우리가 아는 그것을 눈으로 볼 수 있다는 그것
너의 눈으로
너의 우유를
유리가 맑고
우유가 하얗다
우리의 눈에 그것은 희다
눈과 같이
흰
단어
가루
부서져

잘
못
내려
앉은
종이예
희게.

34

35

모눈 지우개

횡단보도에서

연필 달린 머리
종이 크기 엽서

사다리 타고 되감기

오른팔 오른발 올리고 내리고
왼팔 왼발 올리고 내리고

받아쓰기 연습

모양
아니면 도형
사각형 쓰기 아니 원형 쓰기 아니 그러면
원
모두 같은 거리를 유지하는
점을 점과 멀어뜨려 가면서
한 번

사각형 말고
원형 말고

모눈 지우개 · 외밀 · 2020

판형	123×207mm
종이	(표지)한솔 백상지 100g/m²
	(본문)한솔 백상지 100g/m²
후가공 무광 먹박	
제본	사철 환양장

2월 11일.
책장에서 책을 꺼내 책상으로 옮겼다. 『소진된 인간』,
『죽은·머리들 / 소멸자 / 다시 끝내기 위하여 그리고
다른 실패작들』, 『동반자 / 잘 못 보이고 잘 못 말해진 /
최악을 향하여 / 떨림』.

2월 13일.
컴퓨터의 화면 창을 자꾸 확대해서 보게 된다. 구글
문서의 창 크기를 늘린다는 말인데, 그러면 글자가 커진다.
그런데 글자의 포인트로 지정된 숫자는 그대로다.
10포인트. 지금 보고 있는 이 글자의 크기는 얼마라고
말해야 할까? 그러다 다시 문서 창 크기를 줄인다.
글자가 너무 커져서 집중도가 떨어지는 것 같아서다.
글자가 작아지고, 글이 밀도 있게 읽히는 것 같다.
그러다 다시 ··. 글쓰기에 적합한 글자의 크기를 어떻게
찾아야 할까? 혹시 글의 종류에 따라 글자 크기도
달라져야 하는 걸까? 이를테면 소설이라면 조금 크게 봐도
괜찮지만 일기라면 글자가 조금씩 커져도 견디기
어려워진다면, 일기·소설은 어느 정도의 크기가 어울릴까?
일반 문예라는 『소설의 기술』에서 책의 활자가 점점 더
작아지고 있다면서, 글자 크기가 조금씩 작아지다가 아예
보이지 않을 정도로 작아져서 사라지게 되는 문학의
제법 근사한 종말을 상상한다.
언젠가부터 일기의 날짜 옆에 마침표를 찍고 있는데, 어느
순간 마침표만 남게 될 수도 있겠다는 생각이 든다.
그 순간에 이 일기의 종말이 될 것 같다. 단어들이 납작해진
마침표가 발바닥에 붙어 버려 그것들을 발끝처럼 떼어 내려
해 보지만, 결국 마침표 달린 발바닥으로 걸어 다니게
되는 너.

2월 14일.
친구가 손목이 좋지 않아서 종이 책을 손에 들기 어렵게
되어 구입했다며 전자책용 기기를 보여 주었다. 왜인지
컴퓨터 화면이 너무 크게 느껴져서 휴대전화로 글을 쓴다던
동료가 떠올랐다. 신체의 제약이 글을 읽고 쓰는 데 미친
영향을 간접적으로 체험하게 되어서인 듯하다.
친구는 책을 아주 많이 읽는다. 그 점과 상관없이 친구를
좋아하지만, 친구를 떠올리면 왜인지 그 점이 가장 먼저
떠오른다.

90

부분 · 외밀 · 2021

판형	123×207mm
종이	(표지)두성 카브라 키드 190011
	(본문)두성 문켄프린트 화이트 15 90g/m²
후가공	무광 금박
제본	사철 환양장

귀

그의 소리를 듣는다. 그가 내는 그의 소리를 듣는다. 그가 만들어 내는
그의 소리를 듣는다. 그가 그의 몸으로 만들어 내는 그의 소리를 듣는다.
그가 그에게 주어진 그의 몸으로 만들어 내는 그의 소리를 듣는다.
그가 그의 시간에 그에게 주어진 그의 몸으로 만들어 내는 그의 소리를
듣는다. 그가 그에게 허락된 그의 시간에 그에게 주어진 그의 몸으로
만들어 내는 그의 소리를 듣는다. 그리운 그가 그에게 허락된 그의
시간에 그에게 주어진 그의 몸으로 만들어 내는 그의 소리를 듣는다.
나에게 그리운 시간을 허락한 그가 그에게 허락된 그의 시간에
그에게 주어진 그의 몸으로 말들어 내는 그의 소리를 듣는다. 나에게
그리운 시간을 허락한 나의 그가 그에게 허락된 그의 시간에 그에게
주어진 그의 몸으로 만들어 내는 그의 소리를 듣는다. 나는 나에게
그리운 시간을 허락한 나의 그가 그에게 허락된 그의 시간에 그에게
주어진 그의 몸으로 만들어 내는 그의 소리를 듣는다. 나는 나에게
그리운 시간을 허락한 나의 그가 그에게 허락된 그의 시간에 그에게

주어진 그의 몸으로 만들어 내는 그의 소리를 나의 몸으로 듣는다. 나는
나에게 그리운 시간을 허락한 나의 그가 그에게 허락된 그의 시간에
그에게 주어진 그의 몸으로 만들어 내는 그의 소리를 나의 시간에 나의
몸으로 듣는다. 나는 나에게 그리운 시간을 허락한 나의 그가 그에게
허락된 그의 시간에 그에게 주어진 그의 몸으로 만들어 내는 그의
소리를 나의 시간에 나의 몸으로 듣는다. 나는 나에게 그리운
시간을 허락한 나의 그가 그에게 허락된 그의 시간에 그에게 주어진
그의 몸으로 만들어 내는 그의 소리를 그와 나의 시간에 그와 나의
몸으로 듣는다. 나는 나에게 그리운 시간을 허락한 나의 그가 그에게
허락된 그의 시간에 그에게 주어진 그의 몸으로 만들어 내는 그의
소리를 그와 나의 그리운 시간에 그와 나의 몸으로 듣는다. 그와 나는
그와 나에게 그리운 시간을 허락한 그와 나의 나와 그가 나와 그에게
허락된 나와 그의 시간에 나와 그에게 주어진 나와 그의 몸으로 만들어
내는 나와 그의 소리를 그와 나의 그리운 시간에 그와 나의 몸으로
듣는다. 나의 그와 그의 나는 그와 나에게 그리운 시간을 허락한 그와
나의 나와 그가 나와 그에게 허락된 나와 그의 시간에 나와 그에게
주어진 나와 그의 몸으로 만들어 내는 나와 그의 소리를 그와 나의
그리운 시간에 그와 나의 몸으로 듣는다. 나의 그와 그의 나는 나의 그와

제3작품집 · 외밀 · 2023

판형	160×174mm
종이	(재킷)두성 디프매트 화이트 120 116g/m²
	(표지)두성 디프매트 미스트그레이 131 116g/m²
	(본문)두성 아도니스러프 화이트 76g/m²
후가공	무광 먹박
제본	사철 환양장

이 아이는 갑자기 일어나 달리지 않았다. 가부좌를 튼 채 앉아 있을 수도 없었다. 하지만 이 아이와 그 아이는 동일한 아이였다. 나는 수영을 할 때만큼은 자유롭게 움직일 수 있었으며, 사진사를 향해 얼굴을 찌푸리지도 않았다.

가족의 보호막은 기관의 풍경이 시작되는 지점에서 끝이 난다. 이 둘은 서로를 포용하지 않는다. 그렇다고 해서 완전히 배척하는 것도 아니다. 가끔은 뾰족하고 날카로운 모퉁이와 높다란 장벽 너머 서로의 영역을 들여다보는 것이 쉽지 않을 때도 있다.

나는 그 아이에 가까이 다가가는 일, 그 아이의 부모나 주변의 어른이 되는 것이 어떤 것인지 알 수 없다. 하지만 이젠 내게도 아들이 있다. 적어도 부모로서의 역할은 과거 아이로 삶았을 때와는 달리 더 가까이 느낄 수 있다. 이 또한 도덕적 경험이라 할 수 있다.

안 그루에의 근위축증 강도는 매우 심하므로 학교에 입학할 경우 추가 지원이 필요할 것으로 보입니다. 근위축증은 호전될 가능성이 없기에 학교에서는 수업 시간뿐 아니라 휴식 시간에도 고려해야 할 사항이 적지 않을 것입니다.

고려해야 할 사항이 적지 않다고 했다. 학교 입학 시부터 필수 불가결한 고려 사항을 위해 추가 지원이 필요하다고 했다. 덕분에 나는 쉬는 시간에도 교실에 남아 있을 수 있었다.* 학교 내에선 내가 어디를 가든지 항상 누

* 노르웨이에서는 기본적으로 휴식 시간에 모든 학생은 교실을 떠나야 한다.

군가가 나를 따랐다. 두 발로 걷거나 휠체어를 타거나 항상 나를 위해 고려해야 할 사항이 있었기 때문이리라.

나는 이러한 조치가 결코 반갑지 않았다. 분개했다. 분개를 바로잡을 곳이 필요했다. 하지만 분개를 표출할 곳이 없었다. 그 이유는 알지 못했다. 비록 이미 오래전부터 내게선 타인과는 다른 기준이 적용된다는 것을 알고 있었지만 말이다.

정신분석가 D. W. 위니콧(D. W. Winnicott)은 매우 좋은 질문이긴 하지만 대답하기에 불가능한 질문을 던졌다. 정상적인 어린이란 어떤 아이인가?

그 질문은 백락을 고려하지 않을 경우 답을 찾을 수가 없다. 아이들은 홀로 있을 수 없다. 그들은 항상 가족에게 둘러싸여 있고, 사회는 가족을 둘러싸고 있기 때문이다.

이 질문에 순전한 이성과 논리만으로 답할 경우 이중 부정을 가지치기 않을 수 없다. 정상적인 어린이란 정상에서 벗어나지 않은 어린이다. 정상에서 벗어나는 방식은 셀 수 없이 많다. 우리는 정상에서 벗어난 후에야 그것을 알아차리고 수치심에 사로잡힌다. 이 수치심은 다른 사람과 같지 않다는 생각에서 기인한다. 우리에서 벗어나는 생각, 부리를 귀찮게 한다는 생각.

이 수치심은 지금도 여전히 누군가가 날카롭게 대문을 두드리는 내 안에서 고개를 들곤 한다. 휠체어가 들어갈 수 없는 장소나 건물에 들어섰을 때, 한번은 주방용 의자를 구입하기 위해 시내에 간 적이 있다. 상점 안에는

우리의 사이와 차이 · 아르테 · 2022

판형	132×204mm
종이	(표지) 두성 시로에코 그레이 120g/m²
	(본문) 한국 마카롱 80g/m²
후가공	무광 먹박, 무광 백박
제본	사철 환양장

은엉겅퀴

라이너 쿤체 지음　전영애·박세인 옮김

봄날의책 세계시인선

뒤로 물러서 있기
뒤로 물러서 있기
땅에 몸을 대고

봄날의책

SILBERDISTEL

은(銀)엉겅퀴*

Sich zurückhalten
an der erde

뒤로 물러서 있기
땅에 몸을 대고

Keinen schatten werfen
auf andere

남에게
그림자 드리우지 않기

Im schatten der anderen
leuchten

남들의 그림자 속에서
빛나기

* 민들레처럼 낮은 키로 딱 한 송이 달려 피어 나는 엉겅퀴. 토르흐이다.

은엉겅퀴 · 봄날의책 · 2022
판형　120×205mm
종이　(표지)삼원 아코프린트 200g/m²
　　　(본문)두성 아도니스러프 화이트 76g/m²
후가공 무광 먹박
제본　무선

The Backside of the Academy

학교의 뒤편

Five brick panels, three small windows, six lions' heads
with rings in their mouths, five pairs of closed bronze doors —
the shut wall with the words carved across its head
ART REMAINS THE ONE WAY POSSIBLE OF
SPEAKING TRUTH. —
On this May morning, light swimming in this street,
the children running,
on the church beside the Academy the lines are flying
of little yellow-and-white plastic flags flapping in the light;
and on the great shut wall, the words are carved across:
WE ARE YOUNG AND WE ARE FRIENDS OF TIME. —
Below that, a light blue asterisk in chalk
and in white chalk, Hector, Joey, Lynn, Rudolfo.
A little up the street, a woman shakes a small dark boy,
she shouts What's wrong with you, ringing that bell!
In the street of rape and singing, poems, small robberies,
carved in an oblong panel of the stone:
CONSCIOUS UTTERANCE OF THOUGHT BY
SPEECH OR ACTION
TO ANY END IS ART. —
On the lowest reach of the walls are chalked the words:
Jack is a object,
Walter and Trina, GOO goo, I love Trina,

다섯 면의 벽돌 벽, 세 개의 작은 창, 입에 고리가 걸린
여섯 개의 사자 머리, 다섯 쌍의 닫힌 청동문 —
닫힌 벽의 상단을 가로지르는 문자들은
예술은 진실을 말할 수 있는
유일한 방법으로 남아 있다. —
이 오월의 아침, 거리를 유영하는 빛과
달리는 아이들,
학교 옆 교회에서는 노랗고 하얀 비닐 깃발들이
빛 속에서 줄지어 펄럭인다
거대한 닫힌 문 위를 가로질러 새겨진 문자들은
젊은 우리는 시간의 친구 —
그 아래, 하늘색 분필로 그린 별표와
하얀 분필로 쓴 헥터, 조이, 린, 루돌포.
거리를 조금 더 올라가면, 한 여자가 얼굴 가만 작은 소년을
흔들어대며 윽박지른다.
"뭐가 문제야, 초인종은 왜 눌러!"
강간과 노래, 시, 좀도둑들의 도로에서
직사각형 석판엔 이런 게 새겨져 있다.
말이나 행동을 통해
의식적으로 생각을 내뱉는 것은
목적이 무엇이든 예술이다. —
손 닿는 가장 낮은 벽에는 단어들이 분필로 쓰여 있다.
잭은 멍청이,
월터와 트리나, 구 구, 나는 트리나를 사랑해.

116 117

어둠의 속도 · 봄날의책 · 2020

판형	120×205mm
종이	(표지)삼원 아코프린트 200g/m²
	(본문)한솔 클라우드 80g/m²
후가공	무광 먹박
제본	무선

라, 라, 라푼젤

그는 도둑고양이와 그림자를 사랑하고 그가 누운 관에선 천 미들기가 남아오른다 나는 드넓은 상추밭을 가꾸고 푸르고 여린 잎들 사이로 붉푸 솟은 기대한 굴욕에 사내 낡은 성당의 저녁종이 들판에 울려 퍼지고 그의 목소리 가까이 들린다 계단도 없고 문도 없으니 아가씨, 좁은 창문으로 너의 길고 탐스러운 머리 좀 내려줘

아주 오래 연주되기 위해서
긴 머리를 가진 여자들······

벌써 여덟번째야 그가 머리채를 잡고 올라와 내 목을 친 것이, 그가 머리를을 창문 밖으로 던진다 나는 바람 빠진 공처럼 튀어오르며······ 소리지른다 여보세요 야옹, 야옹 저도 고양이의 일종이에요 나는 오늘로 아흔번째 태어났다 그러니까 달랭이는 백 마리 아무도 그려지지 않은 검은 도화지 속을 나 혼자 뛰어가기

떨어진 상추잎들, 바람에 날아오르며 얼굴을 후려친다

푸른 셔츠의 남자

한참 멀어지다
공중에 걸려 있다

어 나뭇가지는 여리고 푸드럽다 그나는 곧 부러질 것이다
둘이서, 또는 따로
추락의 투명하고 긴 허리를 애무하며

녹색 장미 붉잎같이
활짝 벌어진 엉구리의 상처를
푸려난 두 팔로 휘저으며

아래로
아래로

우리는 매일매일(리커버, 양장) · 문학과지성사 · 2023

판형	128×205mm
종이	(표지)두성 티엠보스 사간 38 116g/m²
	(본문)두성 아도니스러프 화이트 76g/m²
후가공	음각 형압
제본	사철 환양장

SDH はい、ここで使った方式を、ヘオクさんの本《クビ ルコッ》に応用しています。《クビルコッ》の原稿と言 えるヘオクさんの詩主題文に使われた欧文フォントが ありますけど、それらを翻訳すると考えて、それに似合う ハングルの活字体をキュレーションしたわけです。ヘオク さんは論文においてローマン体レギュラー、イタリック体な どを使っていましたけど、私はこれらをハングルの活字 体に翻訳しながら、これらが大文字だけで作られた時。 イタリックが使われた時、大きく書かれたりとか使われた 時などの状況を考慮に入れて、明朝体のセットだけで 四つ作っています。チェ・ジョンホ体、サンドル明朝 Nео1。 純明朝体、SM3活明朝もですね。ロマン体のレギュラー は、本文の場合、チェ・ジョンホ体で代替し、キャプショ ン体部分はサンドル明朝 Nео1で代替しました。チェ・ジ ョンホ体はバッチムより初期のサイズがデザインされてて 縦画もバッチムより初期のサイズが小さくデザインされてて 縦画も小さくなりだから、細かく見えます。だからキャプション は、この空間が大きくデザインされたサンドル明 朝 Nео1を使ったわけです。大文字だけで使われたパー トは純明朝を、イタリックで使われたパートはSM3活 明朝を使いました。いろんな意味をまるで一つの音体の ように演出していって、映画サチャスで、一つの役なの に子役が大人役を同時にキャスティングして、同郷の流れ を楽しんだりとかしないとかで、その場合、俳優たちが おもしろいですから、そういう点があって。あまりおも しろいという点から心を引つかれるのか、困難さあると もしまりしまるよ。《クビルコッ》の本体はハング ル漢字体のキャスティングもまる部分がもう少しと同化意 味にを発揮してくれないという気持ちでデザイン しました。

CH それではシンドンヒョクさんの本についてのお話 はここまでにしておきます。これからは私が個人的に気 になっていたことをお聞きしたいと思います。最近、デザ イナーの間で、あまりに多く《これは果たしてパクリ なのか》ということで議論になっている場合見えったた。当 時、私が見た作品は、海賊にフォントがあるだけど、送 足表現が模倣まで出るようにしようなものですけど、たと 屈がはこれを見だし、たちまちあるデザイナーのスタイル だと考えていましたね。

SDH これははっきり言い切れない問題です。それでも 映えが言えるんですけど、見慣れたものを見慣れない方 式で演出する人がいるから、見慣れたものという場合が ようにしえるんじゃないかなと思いて。誰でって、何か を作る筋は過程がものを見りるもしないないですか、とこ ろが、この模做からも、本来よく知られているものを見慣慣 れた式で見せたら、つまらない演出になって他の創作物 と違った仕事がうものの心として進んだりとか。しか し、それを見慣れないない方式で演出したり、他の要素を取 り付けたりとか本体の場所にもし似い物のどこか一体して見 せてくれれば、他の創作物と区別されるわけですよね。

SDH は、以下、以前使う前の使う前 【개살꽃】를 응용해 봤어요. 【개살꽃】의 탈고간이라고 해볼 수 있는 혜옥 씨의 씨의 논문에 사용됐던 양문 운트들이 있는데, 그것들을 번역한다고 생각하고 거기에 강맞춘 한글 활자체들을 큐레이션했다 거죠. 혜옥 씨는 논문에서 로만체 레귤러, 이탤릭체 등을 사용했는데, 나는 이것들을 한글 활자체로 번역하면서 이것들이 대문자로만 쓰였을 때, 이탤릭체를 쓰였을 때, 크게 혹은 작게 쓰였을 때 등의 상황을 고려해 명조체 세트만 네 가지를 만들어 최정호체, 산돌 명조 Nео1, 순명조체, SM3신명조등을 포함해서요. 최정호체는 받침이 초기 크기 체정호체는 받침보다 초기가 작게 디자인되어서 세로획도 이것저것 크기가 작아졌어서 잘게 보이거든요. 그래서 캡션에는 이 공간이 크게 디자인된 산돌 명조 Nео1을 썼어요. 대문자로만 쓰인 부분은 순명조체를, 이탤릭체로 쓰인 다양한 활자체를 레스토 씨리 독자체의 그런 표정 상호를 발휘했으면 좋겠다 바람을 갖고 만들었어요.

CH 이것으로 신동혁 씨의 책에 관한 이야기를 여기꼼났니다 이제부터는 개인적 궁금함을 여쭤보려고 해요. 최근에 디자이너들 간에 어느 작업들 두고 호들이다. 요즘이 아니라도 논쟁이는 것을 보았어요. 당시 제가 본 작업들은, 빠른이 본질이 아니고, 모습 자식표현을 체현하고 있는 것이기들에 서로 어떤 연결으로 누군가 안된데 특정 디자이너의 스타일이라고 규정했더군요.

SDH 이것은 어렵다 쉽답니 딱 잘라 답하기 어려운 문제예요. 그래도 굳이 답을 해보면 누군가는 익숙한 것을 익숙하지 않은 방식으로 만들어가 때문에 다른 이게 것과 닮아 보이는 게 아닐까 생각해요. 누구나 무언가 만들 해기준에 있는 것을 활용하긴요? 그런데 이 기준에 있는 것, 봤을게 익히 잘 알던 것을 익숙한 방식으로 들어낸다면 개로운 찾으로 테크 참작물과 비슷비슷해 보일 거예요. 차라리 그것을 익숙하지 않은 방식으로 연출하거나 다른 요소를 끼워 넣어 본질만 자리가 아닌 다른 데로 끼워 보여 준다면 다른 창작물과 구분돼 보이는 거죠.

Jackson Hong
Killer Move
Mediabus

韓国の
한국의
デザイナー
디자이너
シン・
신동혁 ─
ドンヒョク ─
책
本

신동혁─책 · 초타원형 · 2022

판형	240×340mm
종이	(표지)서경 아이리스 800A 화이트
	(본문)한솔 백상지 100g/m²
후가공	무광 먹박
제본	사철 환양장

서사를 구축해주는 가장 적합한 도구

■ 이재영이 부산과 인천을 거친 후 서울 성산동에 스튜디오를 마련한 건 6년 전이었다. 그는 이곳에서 6699프레스라는 소규모 출판사이자 그래픽디자인 스튜디오를 운영하고 있다. 출발은 전형적인 독립 출판이었다. 그가 첫 책 『우리는 서울에 산다』를 출간했을 때만 하더라도 그의 활동은 그래픽디자인보다는 독립 출판으로 알려져 있었다. 그러나 해가 지날수록 자체 기획물이 빛을 발하면서 그의 디자인은 크게 주목받았고, 6699프레스는 어느새 국내에서 대표적 소규모 디자인 스튜디오 중 하나로 성장했다. 자체 출판 기획과 외주 북디자인이라는 두 노선을 10년째 홀로 이어오고 있는 이재영에게서 흔한 동시에 흔하지만은 않은 디자이너의 독립 출판 사례를 읽을 수 있다. 그것은 출판을 통한 디자이너의 사회적 발언이다. 그에게 출판과 책은 소수자와 약자를 위한 무대다. 그는 발언권이 제한된 이들을 책이라는 무대에 초대해 마이크를 쥐여준다. 그렇게 애써 마련된 무대는 사뭇 다사롭다. 사회제도의 바깥을 이야기하는 그의 태도는 구호와 투쟁의 언어라기보다는 경청과 대화의 언어에 가깝다. 과거의 작업에 안주하지 않고 스스로를 끝없이 담금질하는, 그 누구보다 성실한 이재영을 2022년 10월 6일, 그의 성산동 작업실에서 만났다. ■

근래 해외여행을 다녀온 것 같더라.

　　　　　　캐나다 밴쿠버에 다녀왔다. 언젠가 봤던 모레인이라는 호수 사진 때문에 가보고 싶었던 곳이다. 계절 중 여름을 가장 좋아한다. 습하고 무더운 서울의 여름이 아닌 햇볕은 뜨거워도 시원한 그늘이 있는 도시를 경험하니 심리적으로 적잖은 위안과 환기가 되더라.

서울에서의 삶이 좀 각박했나?

　　　　　　그러기에는 서울을 너무 사랑한다. 물론 각박함이 없다고는 할 수 없겠지만 치명적이지는 않다. 나는 이 도시에 겹겹이 쌓인 다면적 매력과 아름다움을 좋아한다. 미세 먼지나 극단적 더위와 추위는 견디기 힘들지만 말이다. 특히 내가 거주하며 일하고 있는 성산동을 좋아하는데, 가까이에 좋은 동료들이 있고, 맛있는 식당, 작은 서점과 도서관, 오르기 수월한 성미산이 있다. 나에게 성산동은 대도시 서울에서 아늑함을 느끼게 해준다.

성산동에 자리한 지 꽤 됐다.

　　　　　　올해가 6699프레스 10주년이다. 10년 운영하면서 4년을 인천 구월동에서 보냈고, 나머지를 성산동에서 보냈다. 인천은 대학원에 들어가면서 누나 집에 얹혀살게 되면서 알게 된 낯선 도시였다. 감사하게도 인천에서 좋은 동료들과 미술관, 대안공간, 헌책방을 만나 잘 적응할 수 있었고, 덕분에 재미있는 활동과 작업도 할 수 있었다. 특히 인천에서 친구들과 만든 행사 〈느릿느릿 배다리씨와 헌책잔치〉가 좋은 기억으로 남아 있다. 여전히 인천에서 강의와 일을 하다보니 비교적 자주 방문하는데, 나에게 인천은 제2의 고향처럼 각별한 도시다.

고향인 부산 이야기를 듣고 싶다. 학창 시절은 어땠는가?

유년 시절은 힘들었다. 가족과 친구들은 친절했지만 도시
와 사람들은 어딘가 강압적이었고, 목소리가 커야 생존할 수 있을 것만
같은 분위기였다. 어릴 적 공부에 흥미가 없었는데, 정확히는 사회가
규정한 학업 성취에 매력을 느끼지 못했고, 대신 만화 그리기를 좋아했
다. 어쨌든 가치관 형성에 영향을 많이 받는 십대에 나는 열등감을 느
꼈고, 구석에서 만화만 그리는 소년으로 자랐다. 그러다가 중학교 2학
년 때 양복용 선생님을 만났다. 선생님은 나에게 미화부장 자리를 권했
는데, 학급 부장도 성적순이던 서열 중심 문화를 생각하면 파격 인사였
던 셈이다. 나로서는 누군가에게 처음 재능을 인정받은 사건이었다. 첫
임무로 학급 게시판을 꾸몄는데 전교생과 선생님들이 구경하러 올 정
도로 우리 반 게시판이 화제가 됐고, 꽤 성취감을 느꼈다. 이후로도 선
생님은 나를 불러 "네가 대학을 가고 직업을 가질 시대에는 예술가에
게 섬세한 감성과 다양성이 요구될 테고, 그때 너의 역할이 분명히 있
을 것"이라며 격려해주셨다. 당시에는 이 말의 의미를 온전히 이해하
지 못했지만 비인격적인 언어로 단점을 지적하고 간섭하면서 그게 나
를 위한 것이라고 포장하던 어른들과는 확실히 다른 언어였다.

놀라운 말씀이다.

처음으로 "너는 잘할 수 있는 사람이야"라고 이야기해주
는 사람을 만난 거다. 그때부터 내 인생이 조금 달라졌던 것 같다. 누군
가의 순수함이나 어려움을 보듬는 것의 가치를 깨달았고, 그것이 지금
내 작업에 영향을 미쳤다고 생각한다. 지금 사회에서는 '착함'이 어리
석음이나 약함으로 여겨지지만 나는 착함의 역할을 믿고 싶다. 6699프
레스가 책을 내는 이유도 그런 사람들의 목소리를 듣고 말하며, 삭제하
지 않기 위해서라고 생각한다.

서울에 올라와서는 일 외에 다른 어려움은 없었나?

　　　　첫 직장이었던 편집 디자인 회사에서 매일같이 야근을 했고 그런 삶을 당연하게 받아들였다. 3년 정도 일하고 퇴사했는데, 번 돈을 허리 치료에만 쓰는 내가 한심하게 느껴졌기 때문이다. 그때는 디자인을 그만두고 싶다는 마음으로 퇴사 직후 유럽 여행을 떠났다. 그런데 유럽 도시들을 여행하면서도 결국 내 발걸음은 서점, 갤러리, 미술관으로 향하고 있더라. 그때 수집한 책과 인쇄물들은 여전히 작업실 보관함에 잘 스크랩되어 있다. 지류 따위를 고이 보관해 배낭에 넣는 나 자신을 보면서 여전히 디자인을 좋아한다는 것을 깨달았다. 귀국 후 대학원에 진학했고, 그곳에서의 시간이 내 인생에 많은 영향을 끼쳤다.

대학원이 어떤 면에서 전환점이 되었나?

　　　　첫 학기 과제 주제가 '서울'이었는데, 예전부터 북한 문제와 탈북자에 관심이 있어 서울에 살고 있는 탈북민들에 관한 이야기를 다뤘다. 수업에서 만든 결과를 엮은 것이 6699프레스에서 나온 첫 책 『우리는 서울에 산다』다. 이 책은 탈북자에게 일방적으로 질문을 던지지 않고, 말하는 주체로서의 그들과 함께 살아가는 도시 서울을 이야기하는 기획물이다. 미디어나 예술이 탈북자를 대상화하는 태도에 느꼈던 불편함을 다른 방식으로 보여주고자 했다. 또, 당시 독립 출판 문화가 태동하던 시기여서 유어마인드, 더북소사이어티와 같은 독립 서

점에 책을 입고해 출판이 어떻게 사회와 소통할 수 있는지 실험해보고
싶었다.

그 계기로 6699프레스를 시작했나?

그렇다. 2012년 11월 11일에 출판사 등록을 하고, ISBN을
받아 11월 말에 책을 냈다. '6699'라는 이름은 언젠가 스튜디오 이름으
로 쓰려고 메모해둔 것이었다. 숫자로 읽히기도, 큰따옴표로 읽히기도
하는 중의적 해석이 재미있었다. 시중에 책은 많지만 정작 내가 궁금한
이야기, 필요하다고 생각하는 시선은 부재하다고 느끼던 시점이었고,
혹 그런 이야기가 있더라도 맞춤한 디자인을 만나지 못해 널리 알려지
지 못하는 경우를 보면 안타까웠다. 그런 갈증에서 6699프레스를 시
작했다. 6699프레스가 사회에 필요한 말, 해야 할 말, 중요한 말을 꺼내
'말하는' 그래픽디자인 스튜디오이자 출판사가 되길 바랐다.

"소수자에 대한 응원과 지지가 출판의 중요한 가치"

첫 독립 출판의 비용은 어떻게 충당했나.

『우리는 서울에 산다』는 당시 받았던 근로 장학금 일부와
외주로 번 돈을 털어서 제작했는데, 무슨 자신감이었는지 1000부를 찍
어 오랫동안 방 한편에 쌓여 있었다.(웃음) 사실 그때 별 반응이 없어 출
판을 접어야 하나 진지하게 고민하기도 했다. 그럼에도 그저 책을 만들
어 선보일 수 있다는 기대감과 나의 기획으로 발화할 수 있다는 점에
가치를 뒀다. 그렇게 여기까지 왔다.

■ 인터뷰를 진행할 당시 이재영은 6699프레스의 열다섯번째 책을 준비하고 있었다. 그간 발행한 6699프레스 책에서 주요 문구를 발췌해 만든 낭독집이자 카탈로그 기능을 겸비한 기획물이라고 설명했다. 계절이 늦가을로 깊숙이 진입할 무렵 준비한다던 책은 『1-14』*로, 괄호와 출판사명을 제외하면 표지와 책등에는 오로지 숫자만 박혀 있다. 모호하게 보이는 책임에도 출간 즉시 독자들의 큰 호응을 얻고, '2022 한국에서 가장 아름다운 책' 중 하나로 선정됐다. 천의 감촉을 품은 초록색 표지와 연주황색 내지의 배합이 근사했다. 책에는 6699프레스와 함께한 여러 목소리들이 정갈하면서도 우아하게 정렬되어 있다. 대화와 발화가 많은 6699프레스의 책 특성 때문인지 다양한 처지, 배경, 직업, 국적의 사람들이 띄엄띄엄 등장해 저마다 자신의 이야기를 툭툭 던진다. 거기에는 그리움, 위로, 슬픔, 외로움, 회환, 안타까움, 분노, 다짐, 회의 등 감정의 파고가 선율처럼 이어진다. 하나의 단상집이자 현대를 사는 외로운 다수에게 따스한 말을 건네는 책. 그만큼 이재영이 기획한 책에는 경청할 줄 아는 한 디자이너의 단면을 볼 수 있다. 누군가 6699프레스의 기획과 디자인에 대한 한 줄 평을 요청한다면 '청각적 서정'이라고 쓰겠다. ◧

6699프레스 출판물에는 뚜렷한 색깔이 있다. 특히 초기에는 소박한 물성의 저렴한 책들이 많았고, 내용 면에서는 위로를 주고받는 듯한 책들이 많았다. 게다가 대화체가 많아서인지 따뜻하게 느껴졌다.

책을 만들 때 독자층을 고려하지 않는 것이 6699프레스의 출판 방식이다. 내가 하고 싶은 대로, 내 형편에서 할 수 있는 대로, 그리고 주제에 가장 잘 부합하는 방식으로 책을 만들고자 한다. 그런데 감사하게도 첫 책부터 지금까지 좋은 독자들을 만나고 있다. 그것이 책을 만드는 사람으로서 가질 수 있는 행복이자 뿌듯함 아닐까. 6699프레스에서는 내가 아니라 책 속 사람들의 목소리를 전달하는 것이 중요하다. 디자이너로만 살았다면 만나지 못했을 다양한 독자, 비주류의 주제

를 다루는 책을 한 번이라도 더 소개해준 서점과의 만남, 재입고의 환희, 좋은 책 내주어서 감사하다는 말, 리트윗 하나에도 설레던 첫 순간을 여전히 기억한다. 그것은 지금까지 계속 책을 만들 수 있는 원동력이다. 의도한 건 아니지만 6699프레스의 책에는 대화가 많다. 『여섯』과 『한국, 여성, 그래픽디자이너 11』은 짝을 이뤄 대화한다는 점에서 서로 연결되고, 『우리는 서울에 산다』와 『서울의 목욕탕』●은 대화 형식으로 자연스럽게 도시와 공간을 감각하게 한다. 출판사 이름 '6699'답게 목소리가 들리는 책을 만들고 있나보다.

성소수자의 이야기를 출판하게 된 계기가 있나? 『여섯』이 발행될 때만 해도 국내에서는 지금처럼 성소수자에 대한 이야기가 활발하지 않았다.

맞다. 미국이나 유럽에서 독립 출판 또는 진zine의 역사에 LGBTQ+가 밀접한 관련이 있는 반면, 한국 독립 출판 신에서는 의외로 성소수자 관련 책이 많지 않았다. 2015년 이후 다양한 책들이 출간되고 있지만 더 많아져야 한다고 생각한다. 『여섯』은 동성애자 친구와 이성애자 친구가 커밍아웃 이후 써내려간 여섯 개의 이야기다. 두 친구가 짝을 이뤄 편지, 에세이, 사진, 만화 등 다양한 방식으로 내면의 이야기를 담았다. 책을 준비하면서 한국 사회에 성소수자 혐오가 만연한데, 출판계에서는 이런 점에 문제의식을 갖지 않고 성소수자의 일상을 평범한 삶에서 분리해 음지의 영역으로 서술하는 것이 의아했다. 6699프레스는 『여섯』을 기획하며 가까이 있는 존재를 인식할 수 있는 연결고리로 '친구'를 택했다. 커밍아웃의 용기를 지지해주고 커밍아웃 이전과 이후에도 여전히 변함없는 친구가 되어줄 수 있는 자리로 독자를 초대하고 싶었다. 그런 친구는 동성애자와 이성애자를 막론하고 모두에게 필요한 존재라고 생각했기 때문이다. 소수자에 대한 응원과 지지를 보내는 것은 6699프레스의 중요한 가치다.

노하라 쿠로 작가의 『너의 뒤에서』●가 『여섯』에서 촉발된 것으로 안다.

그렇다. 노하라 쿠로는 일본에서 굉장히 유명한 작가다. 섭외 당시 과연 한국의 작은 출판사의 청탁에 응해줄까 하는 걱정도 있었으나 흔쾌히 수락해주었고, 덕분에 『여섯』에 「너의 뒤에서キミのセナカ」라는 만화를 수록할 수 있었다. 이 만화는 16쪽의 짧은 단편이었지만 독자들에게 큰 울림을 줬다. 『여섯』이 말하고 싶었던 '너의 존재는 존엄하고 너는 변함없이 좋은 친구'라는 메시지가 담겨 있기 때문이다. 이후 이 단편을 시작으로 한 장편만화를 만들어보자고 제안했고, 약 3년 뒤 『너의 뒤에서』를 출간했다. 책을 준비하면서 『너의 뒤에서』 속 두 소년의 사려 깊은 감수성을 담기 위한 방법을 고민했고, 이를 표지의 촉감과 여백, 재킷 안쪽 색상과 제호 세로쓰기 등으로 표현했다. 또 작가의 섬세한 의도를 잘 살리려 했다. 이 책은 예상 밖으로 대만과 프랑스 그리고 일본까지 판권 계약이 이어졌다. 해외 서점에 『너의 뒤에서』가 소개되고 각국 독자들의 감상을 볼 때마다 출판인으로서 놀랐고 감격했다. 노하라 쿠로 작가님도 굉장히 기뻐하셨다.

만화책 디자인 과정이 궁금하다. 특유의 어려움이 있을 것 같다.

만화책 디자인은 내가 만화책 전문 디자이너가 아니어서 더 어려웠을 수도 있다. 의성어와 의태어는 일본어가 있는 자리에 비슷한 서체로 대체해 넣어도 되는데 이 책은 작가의 손글씨°에 목소리가 담겨 있다고 생각해 "후두두둑" "휘잉" "쏴아—"같은 말을 직접 다 썼다. 당시 종이에 단어를 쓰고 스캔 변환해 작업했는데, 아이패드로 하면 매우 간단한 일이라는 걸 뒤늦게 알았다. 말풍선 속 대사들을 시각 보정할 때에도 글 상자를 미세 조정하며 한 땀 한 땀 작업했다. 그렇게 하다보니 한 쪽을 디자인하는 데 웬만한 책 작업보다 네다섯 배 이상의 시간이 걸렸다. 게다가 일본어와 한국어 대사가 차지하는 면적이 다르

기 때문에 경우에 따라서는 적절한 문장으로 의역하기도 했다. 이런 과
정이 매우 흥미로웠다.

"책이야말로 다양한 서사를 구현하기에
가장 적합한 도구"

『뉴 노멀』●은 동명의 전시에서 시작된 책이다.

　　　　〈뉴 노멀〉은 이규식 큐레이터가 기획하고 구은정, 이우성,
허니듀, 황예지 작가가 참여한 미술 전시로, 한국 사회가 규정한 정상
성으로 정의할 수 없는 대안적 가족을 이야기하는 기획이었다. 6699프
레스는 전시 그래픽디자인과 도록 디자인을 담당했다. 작은 규모의 전
시였지만 참여한 작가들의 작품이 너무 좋아서 6699프레스에서 출간
할 것을 제안했다.

책의 전체적인 구성과 이도진 디자이너 글 또한 좋았다. 전시를 드러내지 않으면서 단행본의 성격을 단단하게 구축했다.

전시 기획자가 마련한 내용에 6699프레스가 조금 더 개입해 콘텐츠를 재구성했다. 이규식 큐레이터가 나의 해석 및 제안을 적극적으로 수용해줬고, 덕분에 서로 만족할 만한 책을 낼 수 있었다. 대개 도록은 작품과 텍스트가 구분되는데, 이 경계를 허물어 하나의 이야기처럼 읽히는 시도를 해보고 싶었다. 나는 책을 만들 때 구조를 만들고 내용과 관련된 문제를 해결하는 것에 즐거움을 느끼고는 한다. 이를테면 영상 작업은 일반적으로 스틸 컷 또는 미디어 플레이어를 촬영한 사진을 도록에 수록하는데, 『뉴 노멀』에는 구은정 작가의 영상 작업에서 100장의 스틸 컷을 추려 수록하고 영상에 등장하는 목소리를 사진 하단에 배치해 전시장에 공명하는 소리를 함께 표현하고자 했다. 『뉴 노멀』의 쪽 번호°는 한 면에 두 번씩 반복되는데, 사회가 규정한 정상성

에 질문을 던지는 이 전시의 속성을 비관습적인 북디자인으로 드러낸 것이다. 이렇게 책의 주제나 대상을 해석하고 맥락을 부여해 책의 호흡을 조율하는 것이 나의 작업 방식이다. 책은 처음과 끝이 있다는 점에서 영화의 서사와 다르지 않다고 생각한다. 책이야말로 그래픽디자인 분야에서 다양한 서사를 구현하기에 가장 적합한 도구가 아닐까. 궁극

적인 완성도를 고려할 때 편집과 구성을 고민한 책이 독자와 길게 호흡하고 반영구적인 속성을 갖는다.

『서울의 목욕탕』●과 『서울의 공원』 기획이 궁금하다. 어쩌다가 '사진책' 장르를 시작했는가?

　　　　6699프레스의 사진책은 사진작가의 작품을 보여주는 기획과는 거리가 멀다. 서울에서 사라져가는 오래된 공간의 장소성을 대중과 더 깊이 소통하는 방법으로 '기록으로서의 사진'을 택했다. 그러니까 『서울의 목욕탕』은 박현성 작가의 사진이 아닌 목욕탕이 주인공인 셈이다. 그래서인지 독자들은 박현성 작가의 사진에도 공감했지만, 목욕탕의 존재와 사라지는 장소에 대한 애환에 깊이 공감했다. 나 자신이 목욕탕 덕후다보니 사라져가는 30년 이상 된 목욕탕을 찾아가 장소성을 기록하고 싶었다. 특히 재개발의 도시 서울에서 동네 목욕탕이 견뎌온 세월과 사람들의 이야기를 사진에 담으려 했다. 책에 실린 열 곳의 목욕탕 중 대부분이 코로나19와 물가 상승 등을 견디지 못하고 현재 폐업해, 의도치 않게 6699프레스 책 중 가장 슬픈 책이 되어버렸다. 『서울의 공원』은 한 기사가 계기였다. '도시공원 일몰제'로 서울에서 116개의 공원이 사라진다는 소식이었는데, 도시계획시설상 도시공원으로 지정만 해놓은 개인 소유의 땅에 20년간 공원을 조성하지 않을 경우 땅 소유자의 재산권 보호를 위해 도시공원 지정을 해제한다는 내용이었다. 이 기사를 박현성 작가에게 공유했고, 우리는 너무도 자연스럽게 『서울의 공원』 프로젝트에 돌입했다.

제작 과정은 어땠나. 여러 고충이 있었을 것 같다.

　　　　우선 박현성 작가를 만난 것이 가장 큰 행운이었다. 전시 〈더 스크랩〉에서 우연히 발견한 그의 사진이 매우 인상적이었다. 당시

『서울의 목욕탕』을 기획하고 있던 터라 돌아오자마자 박현성 작가에게 메일을 보냈고, 흔쾌히 수락해주어 지금까지 좋은 동료로 지내고 있다. 『서울의 목욕탕』 기획 회의를 할 때 내가 제안한 조건은 "건축 사진은 아니어야 한다"였다. 오래된 풍경에 대한 연민이 아닌 삶의 일부로 존재하는 공간의 장소성을 담고 싶다고 설명했는데, 박현성 작가가 그 부분을 진지하게 받아들여줬다. 목욕탕 주인을 설득해 촬영하는 과정은 굉장히 험난했다. 또 계획대로 피사체가 기다리고 있는 것이 아니다 보니 운에 맡겨야 하는 상황들이 많았다. 돌이켜보면 재미있었지만, 문전박대당하거나 촬영중에 쫓겨나기도 했다. 우리에게 다음 '서울' 시리즈를 묻는 사람들이 있다. 이번에도 흥미로운 것을 기획하고 있다.

디자인 이야기로 넘어가보자. 한국타이포그라피학회지 『글짜씨』*가 디자인적으로는 중요한 분기점이 아니었을까 생각한다. 한국타이포그라피학회 출판국장으로 4년 일하면서 총 7권의 『글짜씨』를 디자인했다. 어떻게 시작하게 됐나?
　　　　　당시 학술이사였던 크리스 로 교수의 추천으로 한국타이포그라피학회로부터 출판국장직을 제안받았다. 사실 몹시 부담스러운 자리였다. 디자인계에서는 워낙 유명한 학술지고, 내 전임인 김병조 디자이너가 워낙 잘해왔기 때문이다. 그럼에도 수락한 이유는 당시 인천에서 활동하면서 『시각』°이라는 미술비평지를 만들었는데, 이미지와

텍스트를 유연하게 다뤄야 한다는 점에서 비슷한 지점이 있다고 생각했기 때문이다. 『글짜씨』는 타이포그래피에 관한 텍스트를 다루기 때문에 지면에서 관습과 실험 사이의 다양한 활자 표현을 시도해볼 수 있어 좋았다.

학회지는 글 분량도 많을 뿐 아니라 각주, 약물 표기 방식, 본문 조판이 복잡할 수 있다.

　　　　　　『글짜씨』는 학술 논문이나 연구 텍스트를 주로 다루기 때문에 디자인 작업을 위한 기준과 규칙을 세우는 것이 중요했다. 4년 동안 『글짜씨』를 만들며 필자, 번역가, 편집자와 호흡을 맞추기 위해 '글짜씨 편집 규칙 매뉴얼'을 만들기도 했다. 사실 이건 편집자의 역할이기도 하나 원고를 앉힌 후 수정하는 번거로움을 최소화하기 위한 디자이너의 발악이기도 했다. 북디자이너는 편집 규칙을 누구보다 잘 이해하고 있어야 한다. 자신만의 기준이나 고집을 내세우는 게 아니라 논문이나 출판 영역의 규칙을 알고 있어야 변형을 하더라도 논리가 생긴다. 이처럼 『글짜씨』는 디자인 작업도 중요했지만 개인적으로 필진, 학회, 출판사와 보다 더 매끄럽게 소통할 수 있는 시스템을 구축하는 일이 더 중요했다.

학회지는 6699프레스의 책보다 날카롭고 예리하게 작업한다는 인상을 받는다.

　　　　　　맞다. 사실 학회지는 새로운 시도를 할 수 있는 매체라고 생각한다. 특히 『글짜씨』는 주제나 원고, 이미지 등이 그래픽디자이너에게 유리한 조건이다. 지면을 구성하는 모든 요소가 편집 디자인의 도구로 쓰이고 그것이 용인된다. 『글짜씨』의 본문 조판에서 가장 신경썼던 부분은 조화였다. 『글짜씨』에는 한글과 로마자가 같이 쓰이기 때문에 두 문자의 질감을 조율하는 것이 중요했다. 또한 본문 조판에서 글

줄을 활용한 다양한 읽기 실험을 해볼 수 있었다. 15호 '안상수' 이슈에서는 글줄과 글줄이 겹쳐지거나 본문 위로 선이 올라타고, 12호 '도시와 문자' 이슈에서는 장 제목을 반복하되 재단선 바깥으로 활자를 배치해 잘리도록 하는 등 이런저런 시도를 했고, 의도치 않게 이 학회지의 출판사였던 안그라픽스와 인쇄소를 긴장시켜 내심 미안했다. 그럼에도 이런 시도를 할 수 있는 매체가 주어진다는 건 디자이너에게는 큰 축복이다.

"무대를 디자인하는 마음으로"

짧은 시간 내 이런 완성도로 실험한다는 게 보통 내공이 아니고서는 힘들다.

하지만 여전히 나는 과거의 내 디자인을 볼 때 부끄럽고 아쉬운 지점이 많다. 『글짜씨』는 애정을 쏟은 작업이지만 다시 보면 민망한 부분도 있다. 과거 작업에 잘 만족하는 편이 아니어서 이전 작업에서 개선할 점을 찾아 다음 작업에 반영하려고 한다. 그러다보면 조금 더 마음에 드는 작업으로, 다른 시도로 연결된다. 무엇보다도 빠른 시간 내 효율적으로 문제를 해결할 방법을 고안해내는 습관이 내 작업에 동력이 되고는 한다.

〈타이포잔치 2021〉의 큐레이터로서 '생명 도서관'°이라는 제목의 전시를 기획했다. '변종으로서의 북디자인'이라는 주제로 변칙적인 타이포그래피를 다뤘다. 본문 조판을 풍성하게 다뤘다는 점에서 반가운 기획이었다. 다만, 보다 구체적인 설명이 없어서 전문가만 이해할 수 있는 전시가 아니었나라는 아쉬움도 있다.

굳이 다 알려줄 필요가 있을까 생각했다. 본문이나 표지를 보고 그것이 좋다 나쁘다를 판단할 몫은 결국 독자에게 있다. 나는 "왜

이 책들이 이곳에 모여 있는가?"를 관람객 스스로가 질문하기를 바랐다. 정답을 알려주는 '기획자의 글'을 쓰거나 콘텐츠를 친절하게 나열하는 방식은 이미 책과 관련된 전시에서 오랫동안 해오지 않았나. 설령 관람자가 전시를 어려워한다거나 한편에서 논쟁이 일어날지라도 그 자체가 북디자인을 읽는 방법이라 생각한다. 주제가 '생명'이었듯, 오래된 규범과 관습으로 견고했던 북디자인의 한 혈통을 끊고 이탈한 변종으로서의 북디자인이 가진 생명력을 생각해보는 시간을 만들고 싶었다. '생명 도서관'에서 이를 기념하고, 시대의 불완전한 흐름 중 일부를 수집하겠다는 의지였다. 전시장 한편에 둔 리플릿에 전시 맵과 분류 기준을 적어놓기는 했지만 하나하나 설명하지는 않았다. 영어로는 'Slanted Library'라고 표기했다. '어긋난 도서관'인 셈이다.

얼마전 신해옥 디자이너가 기획하고 쓴 『개별꽃』을 읽어봤는데, 처음에는 디자인이 아름답다고 생각하면서도 그 이상의 의미를 찾지 못해 내용을 읽어보니 그곳에 해답이 있었다. 책은 읽어야 디자인의 의미 또한 찾을 수 있는 게 아닌가라는 생각도 했다. 특히 과감한 실험일수록 디자이너의 의도가 숨어 있는 것 같다. 이런 시각에 대해서는 어떻게 생각하는가?

　　　　이경수 디자이너의 영향을 받은 것 중 하나는 시간을 들이는 조판이다. 글을 읽을 수 있게끔 만드는 것도 중요하지만 글을 아름

답게 보이도록 만드는 것도 중요하다. 어쩌면 쓸모없고 시간 낭비일지 모른다. 다만 표현이 반드시 정갈해야 한다고 생각하지 않는다. 디자이너가 분명한 의도를 갖고 재미있게, 혹은 과감하게 표현하고 해석한 작업에 큰 매력을 느끼고, 나 또한 그런 마음으로 작업하고 싶다.

또하나는 물성이다. 물성이라고 하면 지질, 종이의 색, 후가공 등을 말하는데 나에게 이는 중요한 도구다. 책의 물성은 평면에 머무르지 않고 판형, 종이, 후가공, 제본 등 손의 감각을 사용한다는 점에서 매력적이다. 책장을 넘길 때 다음 장에 어떤 이미지나 텍스트가 나올지, 표지를 넘겼을 때 어떤 색상의 용지가 나올지 생각하면 설레지 않나. 그런 입체적인 시간의 흐름을 상상하며 작업하는 것이 좋다. 물성을 결정할 때는 책이 어떤 이야기를 하고 있는가를 들여다본다. 발견한 아이디어를 물성으로, 여백과 공간으로, 서체로, 크기와 간격으로, 깊게 고민하며 표현한다.

본문 조판에서 특유의 판면 운용 방식이 눈에 띄더라. 여백을 풍성하게 쓰고, 글자를 리듬감 있게 듬성듬성 앉히거나, 배열 방향을 바꾸기도 한다. 이재영 본문 조판의 시그니처 같다.

그렇게 생각해주니 감사하다. 나는 낱자와 글줄이 만들어내는 유기적이고 역동적인 대비에 매력을 느낀다. 지면을 일종의 무대로 이해하려 노력하는 편이다. 검은색의 활자와 흰색 공간, 그 안에 작동하는 중력을 조율하는 일에 매력을 느낀다.

『출판문화』에 디자인 칼럼을 연재하고 있다. 최근에는 지백과 최정호체에 대해 쓴 글을 인상 깊게 봤다. 선호하는 서체가 있는가.

『출판문화』에 칼럼 「북디자인의 도구들」을 3년째 연재중이다. 북디자인을 구성하는 다양한 도구를 디자이너의 관점에서 다루

는 칼럼이다. 내가 선호하는 서체가 있지만 그것만 고집하지는 않는다. 서체마다 목소리가 있으니 콘텐츠에 따라 다른 서체를 선택한다. 디자인을 하다보면 나에게 잘 맞는 서체가 있는데, 지백과 최정호체가 그렇다. 지백은 특별한 감정의 동요 없이 그저 예사로운 인상이다. 덤덤한 획의 글자에 담긴 적당한 온기가 마음에 든다. 최정호체는 올곧고 줄기가 뻗어 있어 다음 글자로 자연스럽게 연결된다. 적당한 날카로움을 가진 서체라고 생각한다.

나한테 잘 맞는다라는 게 어떤 뜻인가?

　　　　　　잘 다룰 수 있다는 의미가 아닐까? 이 두 서체를 적용하기에 적절한 디자인 의뢰가 나에게 많이 들어오기도 한다. 또 내 눈에 거슬리는 지점이 덜한 것도 있겠다. 요즘은 다루기 어렵지 않아야 한다는 조건도 있다. 오래 사용했고 지금도 사용하지만 직지소프트의 SM신신명조는 여진히 까다로운 시체다. 그에 비해 지백은 현대직 김긱과 긴격을 가지고 있어 다루기가 어렵지 않다. 잘 만든 서체라고 생각한다.

리움미술관 도록 『세계 탐구: 이안 쳉의 세계들』에는 평소에 잘 쓰지 않는 서체를 쓴 것 같더라.

　　　　　　안삼열체를 본문에 적용했다. 이 서체를 선택한 이유는 작가의 작품 때문이다. 작가는 게임 그래픽으로 애니메이션 작품을 제작하는데, 날카롭고 대비가 강하다. 이런 느낌을 표현할 수 있는 서체가 안삼열체라고 생각해 제안했다. 안삼열체는 수직과 수평의 대비가 강하고 맺음이 또렷한 인상이라 본문보다는 제목에 주로 쓰이지만, 본문에서도 매우 잘 읽힌다.

영향받은 디자인 사조가 있나.

대학 때 공부했던 스위스 타이포그래피의 영향을 받았다. 가끔 작업이 잘 안 풀릴 때는 에밀 루더의 『타이포그래피』를 다시 읽어 본다. 또 이경수, 슬기와 민, 김형진 디자이너가 나의 작업에 많은 영향을 주었다.

■□ 다양한 장르를 섭렵한 이재영의 디자인은 유연함과 확장성이 돋보인다. 그의 말투와 태도처럼 그의 디자인도 붙임성이 있다. 그 때문인지는 몰라도 그가 디자인한 책은 상업 단행본에서부터 학회지 그리고 전시 도록까지, 여러 장르를 넘나든다. 책이 만들어지는 여러 자장 안에서 그가 디자인한 책은 주변 풍경에 잘 스며들면서도 동시에 시선을 사로잡는 옥석 같은 힘이 있다. 간결하면서도 현대적인 타이포그래피와 한 쌍을 이루는 과감한 색 사용 때문일 수도 있겠고, 혹은 촉각을 자극하는 물성 때문일 수도 있겠다. 김혜수 배우에 관한 책 『매혹, 김혜수』◦에서는 까도 까도 새로운 게 나오는 배우의 매력에 착안해 세 가지 색상의 색지를 두른 세 겹의 재킷을 고안했고, 『고양이를 부탁해 : 20주년 아카이브』● 각본집에서는 아일렛 단추를 단 회색 상자에 영화 스틸 컷과 크레디트 표기를 스티커로 붙이고, 상자 안에는 오렌지색 표지의 책이 들어가도록 디자인했다. 비물질 매체로서의 영화를 촉각적으로 누릴 수 있는 호사다. 특히, 렌티큘러 필름에 인쇄한 고양이 사진을 표지에 부착한 것은 신의 한 수다. 쪽프레스에서 발행한 『나를 해체하는 방법』에서는 보라색과 회색 대비의 속표지와 재킷을 통해 제목을 분절시키고, 한국어와 일본어에 각기 다른 쓰기 방향 및 인쇄 방식을 적용해 타이포그래피와 물성의 이중주를 꾀했다. 이렇게 시각적 촉각을 자극하는 책들이 있는가 하면, 『나쁜 비건은 어디든 가지』『교차』●와 같은 표지에서는 날카로운 타이포그래피 감각을 읽을 수 있다. 유난히 보라색이 자주 등장하고 색지나 컬러 인쇄를 통해 다양한 색을 내지에 반영한다는 점 또한 특징이다. 본문에 색지를 열 가지나 사용했다는 부천국제판타스틱영화제 프로그램 북이야

말로 색지 사용의 절정이었다. 그의 북디자인에는 무지개만큼 다채로운 색이 펼쳐진다. ◻◼

눈에 띄는 또하나의 특징 중 하나가 색지 혹은 색면 활용이다. 어떤 취향이라기보다는 실험의 목적이 더 강한 건가?

디자인할 때 취향이 반영되지 않을 수는 없지만, 그렇다고 나의 취향이 책 편집이니 물성에 절대적인 영향을 미치는 것은 아니다. 색지나 색면을 활용하는 것은 책의 호흡과 스토리텔링을 고려한 선택이다. 나는 제지 회사의 샘플북을 즐겨 본다. 실제로 영감을 얻기도 하고, 종이에 적용할 수 있는 실험이 있을지 살펴보기도 하는데, 이를테면 색면 위에 사진을 인쇄하는 것과 색지 위에 인쇄하는 것의 느낌이 다르기 때문에 어느 쪽이 콘텐츠와 잘 연결되고 의미를 전달하는 데 효과적일지에 대해 많은 고민을 한다. 책이 이야기를 시작할 때 사진만 전면에 나오는 것도 하나의 방법이지만, 스토리텔링을 풀어나가는 도구이자 장치로서 색지도 역할을 한다.

부천판타스틱영화제 프로그램 북의 경우 정말 다양한 색지를 썼다.

부천국제판타스틱영화제측에서 일반적인 프로그램 북이 아닌 색다른 프로그램 북을 만들고 싶어했다. 나는 영화제의 각 프로

그램 섹션을 색지○로 구분하는 아이디어를 제안했다. 모두에게 엄청난 실험이었는데 흔쾌히 받아들여졌다. 덕분에 열 가지 이상의 색지를 사용하고 색지마다 별색 1도 인쇄를 하는, 여러 영화제들과 비교했을 때 다소 파격적인 프로그램 북이 나왔다. 다행히 반응이 좋았고, 그때 인연으로 지금까지 계속 함께 작업하고 있다.

그러고보니 영화와 인연이 깊다. 영화 관련 책을 많이 디자인하지 않았나?

　　　　　영화가 내 작업과 잘 맞는다는 생각을 했다. 콘텐츠를 입체적으로 보여주고 책장을 넘기는 호흡을 스토리텔링으로 구조화하는 방법이 영화를 다루는 일과 다르지 않다고 생각한다. 지면을 구성하는 것은 어쩌면 감독과도 같은 작업이 아닐까. 영화 관련 첫 작업은 6699 프레스를 시작하던 당시 지인의 소개로 알게 된 장건재 감독의 「한여름의 판타지아」(2015) 타이포그래피 작업이었다. 영화 장 제목 디자인과 크레디트 디자인을 감독님이 좋게 봐주셨다. 이후로도 장건재 감독과 인연이 이어져 그가 만든 모쿠슈라출판사의 첫 책인 하마구치 류스케의 『카메라 앞에서 연기한다는 것』●을 디자인했다. 『고양이를 부탁해 : 20주년 아카이브』도 디자인했는데, 첫 장을 열면 영화 속 장면이 색면 위에 겹쳐져 율동감 있게 흐른다. 독자가 첫 텍스트를 마주하기

전 영화를 회상할 시간을 만들어주고 싶어 출판사에 제안한 부분이다. 영화제는 초기 디아스포라영화제의 아이덴티티와 포스터를 만들었고, 부천국제판타스틱영화제는 2016년부터 특별전 포스터와 책, 프로그램북 등을 만들며 인연을 이어가고 있다.

최근 많은 디자인을 소화하고 있는데 어떻게 혼자 감당하는가?

혼자 일하는 것이 편하다. 일이 많긴 해도 일에 지배당하지 않으려고 노력하는 편이다. 몇 년 전부터 루틴을 만들어 퇴근 후 일상을 만들고자 노력했더니 오히려 일에 집중할 수 있고, 삶도 건강해진 것 같다. 그간 여러 가지 방법으로 일을 해봤지만 혼자 작업하는지 여부보다는 어떤 일을 받고 거절하는가가 더 중요하더라. 또한 좋은 클라이언트와 원만한 관계를 유지하는 것도 중요하다. 좋은 영향과 존중을 주고받을 수 있는 클라이언트, 독자들을 만났던 것이 10년 동안 디자이너이자 출판인으로서 지내올 수 있었던 동력 아니었을까? 앞으로도 내가 혼자 일할지는 알 수 없으나 디자이너의 일이란 혼자 존재할 수 없는 영역이므로 좋은 사람들과 즐거운 일을 도모하고 싶다. 그 결과는 반드시 인쇄물이 아닐 수도 있겠다.

디자인이나 업무량에서 물이 오른 것 같다.

그런가. 6699프레스를 2012년부터 시작해서 이제 고작 10년을 했다. 나는 10년 전 자문했던 "그래픽디자이너로서 작업과 출판을 지속할 수 있을까"에 대한 대답을 스스로에게 하고 있다고 생각한다. 15권의 책을 출간했고, 다양한 클라이언트와 재미있는 작업도 많이 했다. 그리고 앞으로 더 발화하고 싶은 주제가 있고, 더 해보고 싶은 작업도 많다. 나는 여전히 말하는 디자이너의 중요성을 느낀다. 문제를 인식하고 사회와 관계를 맺는 방법을 지속적으로 모색하고 싶다. 그래

픽디자이너가 출판으로 사회를 개간하는 것은 어쩌면 익히 알고 있는 '디자이너의 일'에 대한 거친 반작용일 것이다. 여전히 생존보다 취미에 가까운 활동으로 인식되곤 한다. 하지만 나는 이런 반작용의 그래픽디자인이 실존적 평등을 만들어낼 수 있다고 믿는다. 그래서 올해도 내가 할 수 있는 것을 더 잘하기로 다짐했다.

◼️ 2023년 11월, 이재영은 『차별 없는 디자인하기』를 펴냈다. 이 책은 디자인을 중심으로 사회운동을 하는 젊은 창작인과 디자이너의 목소리를 담은 대화집이다. 2010년대 한국 그래픽디자인은 페미니즘과 함께 퀴어 인권, 동물권과 비거니즘, 도시 재난에 대한 창작자들의 일사불란한 운동으로 격변기를 겪었다. 이 흐름을 어떤 궤적으로 정리할 것인가를 고민할 때 『차별 없는 디자인하기』가 발행되었다. 사회운동 담론이 가쁘게 쏟아지며 기록되고 있는 인접 분야와 달리, 현장의 에너지와 생산량을 연구와 취재가 따라가지 못하는 디자인계의 답답한 실정에서 이 책의 출간은 매우 시의적절했다. 내용 면에서도 디자인계 종사자뿐만 아니라 지구에 사는 모든 이에게 필요한 책이다. 인터뷰 말미에 이재영은 "출판으로 사회를 개간開墾한다"라고 말했는데, 그는 열여섯번째 6699프레스의 책 발행을 통해 이 신념을 다시 한번 확인시켰다. 이번 책에서도 그는 다시 종이에 다양한 색을 입혔고, 무거운 주제를 다룸에도 누구든 쉽게 손이 가도록 발랄한 조형 감각을 발휘해 문턱 없는 디자인을 완수했다. 대량 복제물인 책의 가장 큰 역할 중 하나는 메시지의 확산이다. 그는 초대와 환대 그리고 연대의 무대로서 책의 속성을 십분 이용한다. 덕분에 무기력한 시대에도 디자이너의 사회적 발언은 여전히 진행중이다. ◼️

©까이에 드 서울

이재영은 6699프레스를 운영하는 그래픽디자이너다. 6699프레스는 그래픽디자인 스튜디오이자 출판사로, 2012년부터 기업, 미술관, 출판사, 예술가 등과 협업하여 시각 문화 전반에서 다양한 그래픽디자인 작업을 지속하고 있다. 『뉴 노멀』 『1-14』가 '한국에서 가장 아름다운 책'에 선정되었으며, 『서울의 목욕탕』 『너의 뒤에서』 『한국, 여성, 그래픽 디자이너 11』 등을 기획하고 출간했다. 〈타이포잔치 2019〉에 작가로, 〈타이포잔치 2021〉에 큐레이터로 참여했으며, 2015년부터 2018년까지 한국타이포그라피학회에서 출판국장을 역임하며 『글짜씨』를 기획하고 디자인했다. 현재 대학에서 타이포그래피와 북디자인을 강의한다. 6699press.kr

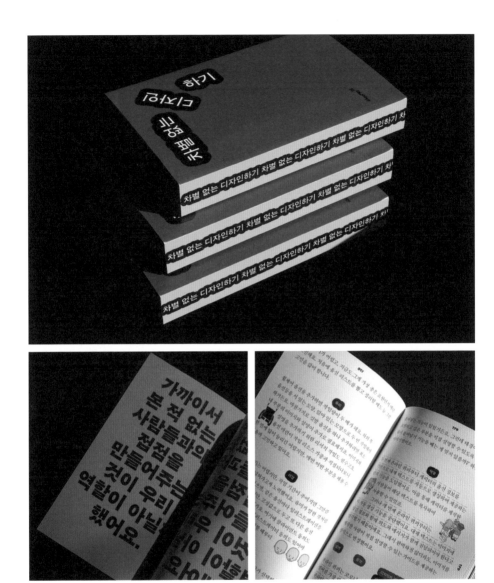

차별 없는 디자인하기 · 6699프레스 · 2023

판형	120×190mm
종이	두성 티엠보스 사간, 프런티어터프
제본	무선

서울의 목욕탕 · 6699프레스 · 2018

판형	171×230mm
종이	삼원 레세보디자인, 두성 비비칼라
	두성 뉴칼라, 모조, 하나 노루지
후가공	박
제본	소프트 양장

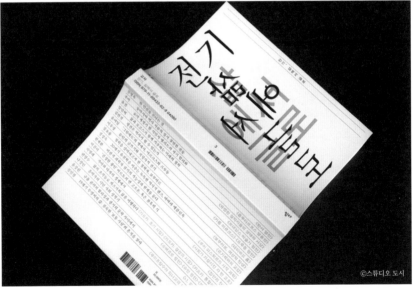

1-14 · 6699프레스 · 2022

판형	105×150mm
종이	플로우트, 삼화 밍크지
후가공	박
제본	양장

교차 · 읻다 · 2021–

판형	152×223mm
종이	아트지, 모조
후가공	유광 코팅
제본	무선

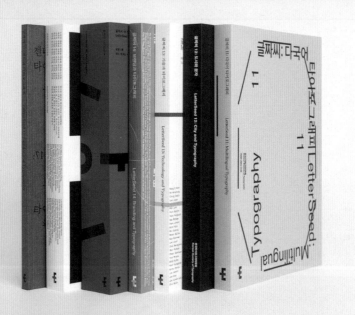

©파일드

글짜씨 · 안그라픽스 · 2015–2018

판형　171×240mm

제본　무선(PUR)

고양이를 부탁해 : 20주년 아카이브 · 플레인 · 2022

판형	130×195mm
종이	두성 E보드, 두성 티엠보스 사간, 모조
후가공	형압, 박, 렌티큘러, 케이스
제본	양장

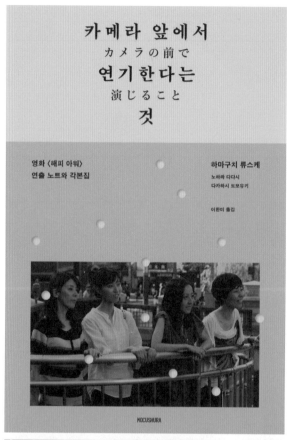

카메라 앞에서 연기한다는 것 · 모쿠슈라 · 2022

판형	130×190mm
종이	두성 매직칼라, 모조, 한솔 클라우드
후가공	타공
제본	무선

시간을 달리는소녀 · 플레인 · 2022

판형	185×185mm
종이	두성 스타드림, 한솔 인스퍼M 러프
	두성 문켄프린트 화이트, 두성 디자이너스칼라, 두성 비비칼라
	삼원 클래식크래스트 솔라화이트, 두성 반누보, 삼원 아레나
패키지	블루레이+박스, 프렌치 제본

너의 뒤에서 · 6699프레스 · 2019
판형 152×225mm
종이 두성 반누보, 전주 그린라이트, 하나 노루지
후가공 박
제본 무선

나
나쁜
나쁜 비
나쁜 비건
나쁜 비건은
나쁜 비건은 어
나쁜 비건은 어디
나쁜 비건은 어디든
나쁜 비건은 어디든 가
나쁜 비건은 어디든 가지

전범선×슬릭

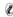

나쁜 비건은 어디든 가지 · 두루미 · 2022
판형 110×165mm
종이 모조, 그린라이트
후가공 무광 라미네이팅 코팅
제본 무선

나를 해체하는 방법 · 고트 · 2020

판형	182×257mm
종이	삼원 칼라플랜, 두성 크러쉬
제본	중철

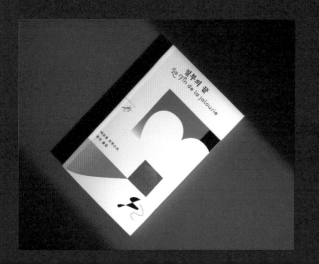

질투의 끝 · 민음사 · 2022

판형	113×188mm
종이	스노우화이트
후가공	무광 코팅
제본	무선

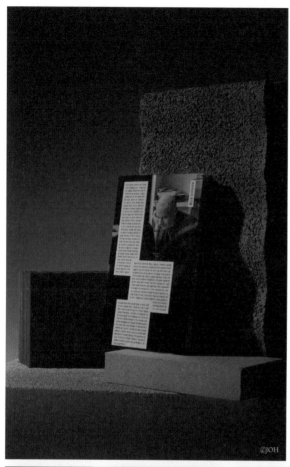

베르베르의 조각들 · REFERENCE BY B · 2023

판형	136×240mm
종이	삼원 아레나, 중질지, 모조
제본	무선

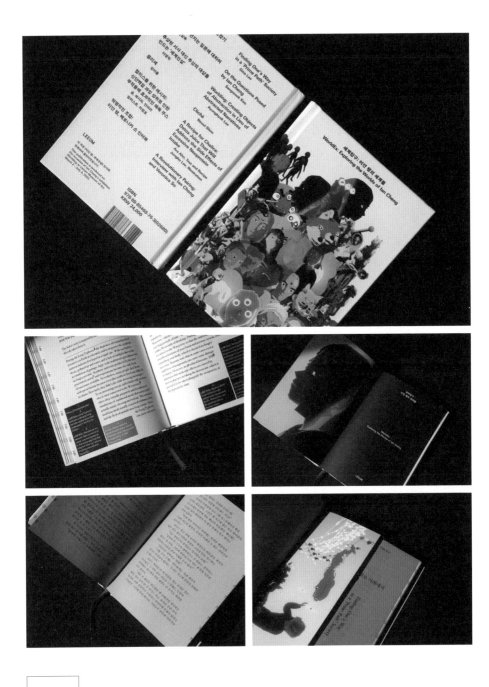

세계탐구 : 이안 쳉의 세계들 · 리움 · 2022

판형	124×174mm
종이	두성 티엠보스 사간, 한솔 클라우드, 스노우화이트
후가공	박, 삽지(부착)
제본	양장

한번쯤 해보고 싶은 것

한번쯤 해보고 싶은 것

■ 김동신에게는 편집자들이 가장 함께 일하고 싶어하는 디자이너라는 풍문이 따라다닌다. 그의 북디자인은 한국 대중 상업 출판에서는 흔하게 마주할 수 없는 정서를 표방한다는 점에서 낯선 동시에 묘하게 이지적인 매력을 발산한다. 어긋난 펼침면과 변칙적인 타이포그래피 등 그의 북디자인은 시각적으로는 궁금증을 자아내고 정서적으로는 묘한 지적 쾌감을 준다. 편집자들이 그의 북디자인을 선호하는 이유는 이런 양가적 감정을 일으키는 조형 때문이 아닐까? 그는 프리랜서로 전향하기 전 돌베개출판사에서 일하며 북디자이너로서의 입지를 굳혀나갔다. 2015년에는 동신사라는 이름으로 독립 출판도 시작했는데, '인덱스카드'라는 매체의 속성을 책으로 옮기는 디자인의 독립 출판물 '인덱스카드 인덱스' 시리즈●도 발행했다. 2022년 12월 29일 플랫폼P에서 진행한 인터뷰에서는 지난 몇 년간 상업 출판 분야에서 김동신이 선보인 북디자인을 비중 있게 살폈다. 그의 개념적 북디자인이 상업 출판이라는 생태계에 연착륙하는 모습은 꽤 흥분되는 장면이었기 때문이다. ▢■

우선 디자인한 책을 사례별로 살펴봤으면 한다. 돌베개에서 근무하며 인상적인
북디자인을 선보였다. 언제 입사했으며 그전에는 어떤 일을 했는가.

　　　　　돌베개에 2014년 말에 입사했다. 그전에는 디자인 에이전
시에서 일하며 사보나 잡지를 디자인하거나 종종 외주로 단행본 디자
인을 하기도 했다. 북디자이너로서 알려진 건 확실히 돌베개에서의 작
업을 통해서인 것 같다. 입사하고 얼마 안 되어 디자인했던 『잔혹함에
대하여』●와 『전복과 반전의 순간』●을 통해 처음으로 디자인에 대한 사
람들의 반응을 들을 수 있었다.

나 역시 『잔혹함에 대하여』를 구매한 결정적 계기가 바로 디자인이었다. 지적인
디자인이라고 생각했다. 어떤 콘셉트로 접근했는가?

　　　　　'악의 평범성'을 드러내고 싶었다. 이를 또다른 이미지
로 표상하기보다는 내용 그 자체로 표현하고자 했고, 차례가 그렇게 풀
어내기에 좋은 소재라고 생각했다. 차례를 표지에 넣되 '악'이라는 글
자는 인쇄 대신 형압으로 처리해 눈에 잘 보이지 않도록 했다. 대신 손
으로 만지거나 가까이서 보면 '악'의 존재를 알아차릴 수 있다. 표지를
넘기면 면지에 여러 점○이 등장하는데 이건 표지에서 비워놨던 '악'의
자리를 인쇄로 나타낸 것이다. 디자인에 대한 별다른 설명이 없다보니
출판사로 이 점들이 무엇인지 묻는 전화가 오기도 했다.

2000년대 초중반, 국내에서도 일본 영향으로 표지에 차례를 등장시키는 유행이 잠시 있었다.

　　　　나는 일본보다는 2010년 전후 유럽이나 미국 쪽 책 이미지로 접했던 것으로 기억한다. 모든 책이 목차를 활용하기 좋은 것은 아닌데, 마침 『잔혹함에 대하여』는 내용이나 디자인 방향에서 그런 전략이 잘 맞아떨어지는 책이었다.

작업을 할 때 이 시안 외에 다른 안도 있었나.

　　　　보통 시안은 크게 두세 가지 방향으로 만드는 편이다. 확신이 드는 아이디어가 있다면 하나만 제시할 때도 있다.

판면의 여백이 풍부하면서도 고전적 미감이 돋보이는데, 어떤 의도였는가?

　　　　책 읽을 때 메모를 자주 하는 편이어서 여백이 너무 좁으면 불편하다. 본문을 디자인할 때 그런 취향이 반영되는 것 같다. 그에 더해 이 책은 철학서라 진지하고 학구적인 분위기가 나도 좋겠다고 생각했다.

『잔혹함에 대하여』와 『전복과 반전의 순간』이 김동신을 북디자이너로 알리는 계기가 됐다고 말했는데, 외부에서 디자인에 대해 어떤 반응이나 평가가 있었나?

　　　　내용이 잘 시각화됐다는 반응을 들었던 것 같다. 『잔혹함에 대하여』는 그해 연말에 한국출판인회의에서 수여하는 우수편집도서상을 받기도 했는데 디자인에 주는 상이 아니었는데도 심사평에 디자인이 인상적이라는 언급이 꽤 길었다.

"꼭 아름다워야만 하는가에 대해
자주 생각했다"

『전복과 반전의 순간』도 같은 해에 나왔다. 표지가 대범하고 우직한 인상을 준다.
제목이 '전복과 반전'이다보니 글자의 방향을 90도 돌려도 되지 않을까 생각했다. 가독성 면에서 다소 위험할 수 있는 접근이었지만 제목을 핑계삼아 너무 평이한 디자인은 이 책에 어울리지 않는다고 편집부를 설득했다. 그리고 표지를 표1, 표2, 표3, 표4(앞표지, 앞표지 날개, 뒤표지 날개, 뒤표지) 등으로 구분하는 관습을 피하고 싶었다. 표지 전체를 하나의 대지로 생각하고 제목과 장별 제목이 앞표지 우측 상단부터 뒤표지까지 끊김 없이 흐르도록 배치했다. 대범하고 우직해 보인다고 하셨는데, 본문의 밀도가 높은 편이라 그런 점이 표지에서도 드러났으면 했다.

표지와 본문에 걸쳐 빽빽한 조판이 눈에 들어온다. 대중음악사를 새롭게 읽어낸다는 책의 성격과도 연결되는가?
편집 과정에서 각주를 통해 이 책의 정보를 풍부하게 제공하자는 의견이 있었다. 보통 각주는 부수적인 요소이기 때문에 각주가 극단적으로 많은 책을 디자인할 일이 드문데, 흥미로운 작업일 것 같아서 한번 해보았다. 각주를 하나하나 수동으로 다는 것이 힘들었지만 재미있었다.

『역사의 역사』● 표지가 참 멋지다. 제목과 아귀가 잘 맞는 표지다. 포토 디렉션이 있었나.
이 책은 유시민 작가가 역사 분야의 고전 몇 편을 선정하고 그에 대해 쓴 서평을 엮은 책이다. 시각화를 고민하다가 김경태 작

가가 찍은 책 사진°이 떠올랐다. 책을 해석해내는 독특한 시각이 멋진 사진인데, '책에 대한 책'인 『역사의 역사』와 잘 어울릴 것 같아서 의뢰했고, 작가의 감각을 믿었기 때문에 별다른 디렉션을 주지는 않았다. 각 책의 단독 사진이 필요하고 모든 책이 모인 사진이 있었으면 좋겠다는 정도의 의견만 전달했다.

개념적인 디자인을 추구하는 것에 비하면 책의 시각적 콘셉트를 단기간에 민첩하게 끌어내는 것 같다.

스스로는 상황에 맞춰 풀어가는 편이라고 생각해서 딱히 개념적인 디자인을 추구하는지는 모르겠다. 많은 분이 보기에 그렇다면 어떤 일관된 성향이 있는 것인지도 모르겠다.

프리모 레비 『이것이 인간인가』•를 포함해 대중 상업 출판에서는 수용하기 쉽지 않은 표지 디자인을 추구한다는 인상이다.**

『이것이 인간인가』는 특별판 리커버 작업이어서 디자인에 보다 더 무게중심이 실렸다. 장서표 콘셉트로 디자인한 작은 종이°에 서지 정보를 넣고 1에서 2000까지 숫자를 매겨 앞표지에 끼워 판매했

다. 오프라인 서점 매대에 진열되는 책이 아니라 특정 인터넷 서점 한정 특별판으로 2000부만 제작하는 책이라는 점을 부각시킨 디자인이었다.

~~03/06/1944~~	~~20/08/1944~~	~~06/11/1944~~	23/01/1945	11/04/1945
~~04/06/1944~~	~~21/08/1944~~	~~07/11/1944~~	24/01/1945	12/04/1945
~~05/06/1944~~	~~22/08/1944~~	~~08/11/1944~~	25/01/1945	13/04/1945
~~06/06/1944~~	~~23/08/1944~~	~~09/11/1944~~	26/01/1945	14/04/1945
~~07/06/1944~~	~~24/08/1944~~	~~10/11/1944~~	27/01/1945*	15/04/1945
~~08/06/1944~~	~~25/08/1944~~	~~11/11/1944~~	28/01/1945	16/04/1945
~~09/06/1944~~	~~26/08/1944~~	~~12/11/1944~~	29/01/1945	17/04/1945
~~10/06/1944~~	~~27/08/1944~~	~~13/11/1944~~	30/01/1945	18/04/1945
~~11/06/1944~~	~~28/08/1944~~	~~14/11/1944~~	31/01/1945	19/04/1945
~~12/06/1944~~	~~29/08/1944~~	~~15/11/1944~~	01/02/1945	20/04/1945
~~13/06/1944~~	~~30/08/1944~~	~~16/11/1944~~	02/02/1945	21/04/1945
~~14/06/1944~~	~~31/08/1944~~	~~17/11/1944~~	03/02/1945	22/04/1945
~~15/06/1944~~	~~01/09/1944~~	~~18/11/1944~~	04/02/1945	23/04/1945
~~16/06/1944~~	~~02/09/1944~~	~~19/11/1944~~	05/02/1945	24/04/1945
~~17/06/1944~~	~~03/09/1944~~	~~20/11/1944~~	06/02/1945	25/04/1945
~~18/06/1944~~	~~04/09/1944~~	~~21/11/1944~~	07/02/1945	26/04/1945
~~19/06/1944~~	~~05/09/1944~~	~~22/11/1944~~	08/02/1945	27/04/1945
~~20/06/1944~~	~~06/09/1944~~	~~23/11/1944~~	09/02/1945	28/04/1945
~~21/06/1944~~	~~07/09/1944~~	~~24/11/1944~~	10/02/1945	29/04/1945
~~22/06/1944~~	~~08/09/1944~~	~~25/11/1944~~	11/02/1945	30/04/1945
~~23/06/1944~~	~~09/09/1944~~	~~26/11/1944~~	12/02/1945	01/05/1945

표지에 수수께끼 같은 기호로 별표(*)가 등장하는데, 이건 일러두기를 읽지 않으면 그 내막을 전혀 알 수 없는 장치더라.

숫자로 꽉 차 있는 표지는 프리모 레비가 수용소에서 고향 토리노로 돌아오기까지의 날들을 나타낸 것이다. 책에서 의미 있는 날이라고 생각되는 날들을 뽑은 다음, 해당 날짜에 일종의 각주처럼 별표를 붙였다. 표지에도 독자가 읽고 즐길 장치를 마련하고 싶었다.

'노무현 전집'●은 두 가지 버전이 있다. 어떤 콘셉트로 작업했나?

한정판 양장본과 보급판, 두 버전으로 제작했다. 한정판은 일곱 권으로 구성되어 있는데 각각의 표지에 전부 다른 종류의 노란색 종이를 사용해 다양한 질감과 느낌을 구현하고자 했다. 뒤표지에는 고 노무현 전 대통령의 뒷모습 사진을 넣었다. 뒷모습만이 말해주는 무엇

인가가 있다고 생각했다. 적절한 종이와 사진을 찾는 데 공을 들였던 작업이다. 한정판이 양장에 박스 케이스까지 제작해 고급스럽고 무게감 있는 콘셉트였다면 보급판은 가볍고 편하게 볼 수 있는 디자인을 의도했다. 대신 색상과 서체를 적극 활용했다.

'노무현 전집' 보급판 표지에 쓰인 다양한 서체가 노무현 전 대통령의 '지방균형발전정책'의 시각화라는 이야기를 듣고 재미난 발상이라고 생각했다. 그런데 이 서체들은 일반적으로 잘 사용되지 않을뿐더러 디자인계 내부에서도 완성도 있는 서체라고 하기에는 어렵다고 평가받는다. 그런데 이런 약점이 있는 서체를 강력한 상징적 이미지로 갖고 왔다.

　　　　지자체에서 만든 디자인 소스들을 사용하자는 아이디어가 처음 떠올랐을 때는 재미있게 작업할 수 있을 것 같았는데 작업 과정에서 생각보다 나에게 규범들이 강하게 내재해 있음을 느꼈다. 좋은 것이라고 교육받았던, 혹은 스스로 그렇게 생각했던 것과는 다른 조형적 재료들이었기 때문이다. 작업하는 동안 아름다움이라는 잣대에 대해 어떤 태도를 취할지 나 자신을 상대로 계속 조율해나갔다. 디자인에서 아름답다는 것이 무엇일까, 꼭 아름다워야만 하는가에 대해 자주 생각했다. 그에 대한 당시의 태도를 드러낸 작업이라 기억에 남는다.

지역 관련 서체를 표지에 활용하자고 발상한 결정적 계기가 있었는가? 다른 접근 방식도 가능했을 것 같다.

　　　　노무현이라는 인물에 대해 조사하는 과정에서 직관적으로 떠오른 아이디어였다. 디자인계에서 주목하지 않았던 소재들을 전면에 드러내보고 싶었다. 1권은 제주도, 2권은 전라도, 3권은 경상도, 4권은 충청도, 5권은 강원도, 6권은 경기도에서 만든 색상과 서체를 사용했다. 각 도의 디자인 요소들을 책에 적용해서 모아놓으면 당대 한국

의 어떤 부분을 드러내는 그림이 될 수 있겠다고 생각했다. 각 지자체 홈페이지에서 서체를 다운로드 받을 수 있고 색상 코드도 상세하게 밝히고 있어 수월하게 사용할 수 있었다.

　　　　　■□ 2022년 8월 12일 쪽프레스에서 기획하고 김동신이 공동 저자로 참여한 『디자인된 문제들』 연계 온라인 토크에서 김동신은 '북디자인과 정치'를 주제 삼아 강연했다. 그는 정치적인 문제가 타이포그래피적으로 전이되는 곳이 '질서와 위계'라는 개념이라며, 2018년 돌베개에서 작업한 『장준하, 묻지 못한 진실』을 한 예로 들었다. 제목은 검은색, 부제목은 흰색, 저자명은 초록색으로 색깔 외에 모두 동일한 크기와 서체를 적용해 타이포그래피적 위계가 보이지 않는 표지였다. 그런데 당시 한 독자가 이 책의 디자인을 지적하며 자신이 새로 디자인한 표지를 보내왔다. 각 요소를 지위에 따라 엄격하게 시각적으로 구분한 독자 버전의 표지에는 제목, 부제, 저자명 등의 위계가 정확하게 관철되어 있었다고 한다. 그때 하나의 질서가 일종의 중력처럼 존재한다는 것을 알게 됐다고. 동일선상에서 논의될 수 있는 몇 가지 북디자인을 추가로 소개한 그는 결국 "어떤 것을 지키고, 어떤 것을 역전시킬 것인가"라는 질문으로 강연을 마무리했다. 또, 김동신은 어떤 인터뷰에서 "'제목 크게, 부제목 작게, 저자와 출판사 이름은 앞면에, 바코드는 뒷면에' 하는 식의 디자인을 보면 저자는 남성이고 디자이너는 여성인 경우가 많은 출판노동계의 현실이 보입니다. 그걸 깨보려고 노력하는 편입니다"라고도 말했는데, 이렇게 그의 북디자인에는 불평등을 작동시키는 사회 구조에 대한 의문과 반박이 밑바탕에 깔려 있다. 구조를 지탱하는 개념들에 대해 반문하고 이를 디자인의 구조로 변환시켜 해석한다는 점에서 그의 디자인은 '개념적'이다. 그러면서도 "한번 해보고 싶어서"와 같은 지극히 주관적이고 즉흥적인 판단이 동시에 작동한다. 이지적인 면과 즉흥적인 면이 충돌한 상태로 놓이거나 합류하는 것이다. ■

표지가 책의 첫인상이다보니 본문은 내부에서 진행하고 표지는 인지도가 있는 디자이너에게 외주를 맡기는 경향이 있다. 썩 좋은 구조는 아닌 것 같은데 돌베개에서는 작업이 주로 어떻게 이뤄졌나?

입사할 당시 인하우스 디자인팀은 본문 디자인과 조판을 중심으로 꾸려져 있었고 표지는 대부분 외주 디자이너가 맡고 있었다. 점차 내부 인력이 표지까지 소화하는 방향으로 바꾸려는 흐름에서 나는 본문과 표지를 모두 작업할 디자이너로서 채용됐다. 출판사는 동시에 여러 책을 작업하기 때문에 내부 인력이 성장할 수 있는 기회를 박탈하는 구조가 아니라면 본문과 표지를 여러 사람이 나눠서 작업하는 방식을 꼭 부정적으로 볼 필요는 없다고 생각한다. 모든 디자이너가 표지 디자인을 하고 싶어하는 것도 아니다. 중요한 건 협업이 얼마나 잘 이뤄지는지, 본문이든 표지든 하고 싶은 일에 대한 기회가 얼마나 열려 있는지다.

"불순물 같은 것을
한 방울 떨어뜨리고 싶었다"

유운성 평론가의 『어쨌거나 밤은 무척 짧을 것이다』●에 사용한 종이가 무척 비싸다고 들었다.

그렇다. 디자인이 심플해서 종이 질감을 표지 디자인의 요소로 적극 활용하면 좋겠다고 생각했다. 표지 종이는 양피지 같은 느낌의 '쉽스킨'이고 인쇄에는 검은색만 사용했다. 본문 종이는 코트지인데 이 책의 편집자이자 사진평론가인 김현호씨가 제안한 종이다. 발색이 좋은 종이라 검은색이 또렷하게 나와서 좋았다.

표지에 사체(기울인 서체)를 쓴 것부터 시작하여 견명조 스타일의 제목 서체 등이 얼핏 1980년대 표지 디자인을 연상시킨다는 점에서 복고적인 면이 있다. 본래 이런 시안이었나?

　　　　1차로 제시한 시안은 책에 등장하는 어떤 사물을 전면으로 드러내는 디자인이었는데, 지금 생각해보면 '그래픽 디자이너가 만든 독립 출판물' 같은 디자인이었다. 그 디자인으로 갈 수 없는 불가피한 이유가 있다는 것을 알게 되어 완전히 새로운 방향으로 작업해야 했고 그것이 지금의 표지다. 편집자와 저자로부터 무척 길고 진지한 의견을 받았는데 표지 시안에 대해 그렇게 의견을 받아본 것은 처음이었다. 인상적인 경험이었다. 처음부터 너무 쉬운 책으로 보이지는 않았으면 좋겠다고 생각했고, 거기에 피드백을 주고받는 과정에서 느낀 점을 바탕으로 새로운 방향을 모색했다. 대화를 통해 파악한 클라이언트의 관심사나 취향, 그에 대한 나의 해석을 반영한 디자인이다. 지금의 디자인으로 나와서 다행이라고 생각한다.

사체에 장체(세로 폭이 가로 폭보다 큰 서체) 사용은 흔치 않은 서체 운용 방식인데 어떤 발상이었나.

　　　　평소에 장체나 사체를 써보고 싶었는데 마침 잘 어울릴 것 같기에 써봤다. 이 책은 본문 글자가 또렷하고 힘있게 보이면 좋겠다고 생각해서 본문에 굵은 서체를 사용했고 강조할 부분에는 가는 서체를 썼다. 일반적으로 본문은 가는 서체, 강조 부분은 굵은 서체를 쓰는데 이 책은 반대인 것이다. 그런데 조판해놓고 보니 획 굵기 대비만으로는 강조할 부분이 충분히 도드라지지 않아서 기울기라는 요소를 하나 더 추가했다.

홀로그램박이 참 이질적이면서도 자꾸 시선을 끈다. 재미있는 장치다.

　　　표지가 종이 질감과 글자만으로 구성되면서 너무 딱 떨어져 완결된 느낌이 들었는데 불순물 같은 것을 한 방울 떨어뜨리고 싶었다. 독자가 '이게 뭐지?'라고 생각할 만한 요소가 있으면 좋을 것 같기도 했다. 여기에 사용한 픽셀 느낌의 홀로그램박°은 사진으로 찍으면 또렷하지 않고 지글지글하게 보이는데 그런 부분도 마음에 든다.

보스토크프레스와는 『그림 창문 거울』● 디자인을 진행한 적 있다. 사각형 프레임을 디자인에 활용한 방식이 흥미로웠다.

　　　표지에 가상 이미지를 잘 사용하지 않는 편이었는데 이미지에 대해 말하는 책인 만큼 관성에서 벗어난 이미지를 써보고 싶었다. 개인적으로 특히 마음에 드는 부분은 앞표지에서 홀로그램박을 사용한 방식이다. 보통 박은 강조할 부분에 쓰는데 여기서는 전경이 아니라 배경에 해당하는 공간에 박을 썼다.

후가공 이야기가 나와서 궁금한데, 전체적으로 비도공지에 코팅을 잘 하지 않는 것 같다.

　　　코팅은 말 그대로 종이 표면을 덮어버리는 것이어서 비도

공지나 독특한 질감이 매력인 종이를 사용할 때는 가급적 사용하지 않으려 한다. 그러나 코팅 자체를 싫어하는 것은 아니고 재미있게 사용해 볼 수 있는 경우라면 적극적으로 활용한다. 예를 들어 『신영복 평전』°의 경우 표지에 네 종류의 후가공을 사용했다. 책 전체에는 무광 라미네이팅, 책등 쪽을 감싸는 분홍색 면에는 홀로그램박, 책 날개가 접히는 부분은 에폭시, 하단의 암석 질감을 나타낸 부분은 후가공 업체 이지앤비의 '날비'라는 코팅(정식 명칭인지는 모르겠다)을 사용했다. 사실 앞표지 왼쪽 변의 황토색 가는 선도 금박으로 하고 싶었는데 참았다.

"펼침면은 책이 지닌 독특한 공간"

『이 시대의 사랑』•과 『도서관 환상들』• 그리고 『왼손의 투쟁』•에서 김동신 디자이너의 북디자인 시그니처라고 할 만한 독특한 펼침면 디자인이 돋보였다.

　　　　펼침면은 책이 지닌 독특한 공간이라고 생각한다. 본문에서 펼침면은 단순하게 보면 한 면과 한 면을 이은 평면이지만 동시에 가운데에 책등을 엮으면서 생겨난 어두운 골짜기 같은 단절을 가진 입체적 공간이다. 한편 표지의 펼침면은 육면체인 책을 들고 여러 각도로 돌리면서 봐야만 감각할 수 있다. 평면과 입체의 성격을 동시에 지닌

책의 특성을 잘 보여주는 것이 펼침면인 것 같다. 관심 있는 부분이다 보니 언급한 책 외에도 펼침면의 관계를 디자인에 활용해보려는 시도를 꾸준히 해왔다.

구체적인 예를 들자면 『이 시대의 사랑』 표지에서는 시인의 이름을 표기하는 데에 펼침면의 전개를 활용했다. 왜 그런 경험 있지 않은가. 어떤 사람의 이름을 성 없이 부르면 갑자기 낯설게 느껴지는 경험 말이다. 사회적으로 널리 알려진 이름은 더욱 그렇다. 최승자 시인도 이름만 발음해보면 '승자'다. 이것이 무척 생경하게 느껴지면서도 마음에 들었다. 이런 부분을 디자인으로 구현해보고 싶어서 책등을 기준으로 뒤표지에 '최'를, 앞표지에 이름 '승자'를 넣었다. 이름 전체를 보려면 책을 펼침면으로 봐야만 한다.

펼침면 디자인의 극단적인 사례 중 하나가 『도서관 환상들』이다. 개인적으로 참 좋아하는 책이다. 다소 난해하게 보이는 펼침면 때문에 책의 윤곽을 잡기까지 시간이 필요했다. 원서 디자인이 궁금해지기도 했고.

본문이 왼쪽 면에서 오른쪽 면으로 이어지지 않고 왼쪽은 왼쪽끼리, 오른쪽은 오른쪽끼리 별도로 흐르는 체제는 원서를 따른 것이다. '전시장으로서의 책'이라는 것이 이 책의 중요한 콘셉트기 때문에 선형적인 독해가 아니라 독자가 탐험하면서 읽을 수 있도록 고안된 아이디어라고 봤고, 존중하는 것이 좋겠다고 판단했다. 각각 돋움체 2단 배열과 바탕체 1단 배열을 적용한 것도 원서와 같다. 그 외의 부분은 새롭게 디자인한 것이다.

대중 독자에게는 상당히 낯선 디자인이자 편집 체제였을 텐데 의외로 책에 잘 어울린다며 이 디자인을 수용하는 분위기를 느꼈다. 번역서 작업하면서 어려움은 없었나.

내용에서 기인한 부분이 있겠지만 특히 문화·예술 분야 독자들이 긍정적으로 봐주시는 것 같았다. 작업하면서 어려웠던 부분은 왼쪽 면과 오른쪽 면에 서로 다른 단락 스타일을 사용하다보니 원고가 끝나는 지점을 맞추기가 쉽지 않았다는 점이다. 왼쪽에 들어가는 원고와 오른쪽에 들어가는 원고 중 한쪽이 더 길어지면 다른 쪽은 마지막에 분량이 부족해 빈 면이 생기게 되니까, 그렇게 되지 않도록 글자 크기나 행간, 단락 폭 등을 세밀하게 조정하면서 왼쪽과 오른쪽의 시각적 균형을 맞췄다.

■□ 김동신이 운영하는 펼침면은 수수께끼와도 같다. 펼침면은 대다수 독자에게는 생소한 개념인데, 일반적으로는 한 면 단위로 책을 인식하기 때문이다. 펼침면이란 왼쪽과 오른쪽 면을 하나의 '펼친 면spread'으로 보는 개념이다. 이럴 경우, 눈앞에 펼쳐진 책 공간은 표지 가로 길이의 두 배로 확장되면서 좌우 면은 대칭 관계를 갖는다. 펼침면은 책을 바라보는 하나의 관점이라는 점에서 서양의 보는 방식을 좌우한 원근법에도 비유할 수 있다. 책을 어떻게 바라보는가를 투영해낸 공간인 것이다. 펼침면 디자인에는 여러 방식이 존재한다. 그중 이미지 사용에서 펼침면의 매력이 즉각 발휘된다. 왼쪽과 오른쪽에 어떤 이미지를 함께 놓는가에 따라 각각의 이미지는 서로 의미를 침범하거나 보충하기 때문이다. 펼침면 디자인은 디자이너에게는 책의 구조를 개념화하는 첫 단계다. 그런데 김동신의 북디자인에서는 펼침면이 종종 일그러진다. 좌수와 우수에 있는 문단이 데칼코마니처럼 서로 마주하기도 하고(『왼손의 투쟁』), 시편별로 파란색과 검은색이 교차로 적용된 탓에 글자색이 서로 다른 시가 펼침면에 '비대칭적으로' 등장하는가 하면(『이 시대의 사랑』), 경우에 따라서는 좌우 구분을 허물어버린 채 글이 흐른다(『전복과 반전의 순간』). 질서의 근간인 경계를 가지고 곡예를 펼치는 모습이 대중 단행본 서적의 조형에서는 보기 드문 지적 쾌감을 준다. □■

『왼손의 투쟁』에서도 펼침면의 어긋남이 이어진다. 제목 '왼손의 투쟁'에 착안해서 디자인을 풀어냈다. 일종의 반전 효과도 보이고.

독자로서도 디자이너로서도 아주 즐겁게 작업한 책이다. 처음에 원고를 받아 읽어보는데 신기하다고 해야 할까, 이제까지 읽어왔던 책들과는 달랐다. 글의 독특함에 딱 맞는 형식을 만들고 싶은 도전욕을 불러일으키는 글이었다. 글에서 '왼손'과 '오른손'이 중요한 은유로 등장하는데 마침 책이라는 매체도 왼쪽 면은 '좌수', 오른쪽 면은 '우수'라고 부른다는 것이 생각났다. 글을 읽고 내 나름대로 '왼쪽'에 가까운 글과 '오른쪽'에 가까운 글, 혹은 두 면에 다 해당하는 글을 나누고 그에 맞게 펼침면에 배치했다.

중간에 나오는 '김춘수 가상 인터뷰'●의 경우, 한 면이 아닌 펼침면을 한 지면처럼 읽어야 한다는 걸 깨닫기까지 조금 시간이 걸렸다.

좌수와 우수의 성격을 나름 구분해놓았다. 이 대화에서 김춘수는 왼쪽에 가까운 인물, 나사루 행정관은 오른쪽에 어울리는 사람이라고 생각했다. 그래서 김춘수의 말을 왼쪽에, 행정관의 말은 오른쪽에 배치했다. 서체는 김춘수에는 평균체를, 행정관에는 SM고딕을 적용했다. 글에서 김춘수는 일종의 유령과 같은 상태로 등장하는데 고전적인 바탕체의 느낌과 기하학적이고 어딘가 부서져 있는 듯한 인상을 함께 가진 평균체가 어울릴 것 같았다. 반면 나사루 행정관은 김춘수를 있어야 할 곳으로 다시 데려가는 임무를 맡은 인물이다. 평균체와 대비되면서 무게감 있는 인상을 주는 것이 좋을 것 같아 고딕체를 사용했다. 좌우의 대화가 시각적으로 충돌하면 좋겠다고 생각했다.

『마이너 필링스』● 관련 질문을 끝으로 다른 주제로 넘어가겠다. 표지를 보는 순간 참 미스터리하다고 생각했다. 표지 디자인에도 문법이라는 것이 있다면 그 무

엇에도 정박하지 않는 대범한 표지였다. 색채 사용부터 하단의 과감한 영문 서체까지. 표지 디자인 콘셉트에 대해 듣고 싶다.

　　『마이너 필링스』는 삶이 지닌 복잡함을 선명하게 드러내는 책이라고 생각한다. 여성, 가족, 민족, 소수자, 예술, 질병 등 어느 것 하나 쉽지 않은 문제들이 끓어 넘치는 것 같은 느낌이었다. 이런 면을 표지에 드러내고 싶었다. 책등 모서리의 접히는 부분이나 표지에서 날개로 접혀 들어가는 부분 등 책 공간의 경계 부분을 블러 처리해 강조했고, 표지의 위쪽과 아래쪽 면에 완전히 다른 분위기의 색상과 타이포그래피, 후가공을 적용해 두 영역이 서로 밀어내고 갈등하는 인상을 만들고 싶었다. 몇 년 전부터 글줄을 한 축에 정렬시키지 않고 자유롭게 흐트러뜨리는 것에 재미를 느껴서 어울리는 책에는 그런 방식의 타이포그래피를 종종 사용했는데, 이 책은 마침 그런 배열이 주제와도 잘 어울릴 것 같아서 적극적으로 사용했다.

"조금 불편하더라도 실물이 존재하는 것이 좋다"

본래 대학에서 일본어와 문화를 공부했다고 들었다.

　　어렸을 때 만화와 애니메이션을 좋아했는데 전공을 정할 당시 특별히 하고 싶은 것이 없어서 상대적으로 익숙한 일본어로 전공을 정했다. 만화를 그리는 것도 좋아해서 고등학교 때 만화부에서 활동했는데 당시에는 진지하게 미술을 해보겠다는 생각은 없었다. 시기도 늦고 돈도 많이 들 것 같았다. 그러다 대학에 다니면서 좋아하는 일과 관련된 것을 배워도 좋겠다는 생각에 디자인을 복수전공하게 됐다. 다니던 대학교에 그런 쪽과 관련이 있어 보이는 전공이 '그래픽 패키지

디자인과'였지만 결과적으로 거의 관련은 없었다.

서울에서 나고 자랐나.

　　　　서울에서 태어나서 중학생 때 경기도로 이사했다. 고등학생 때 안양으로 이사해 거기서 쭉 살다가 대학원 졸업 후 파주 출판단지에 있는 회사에 취직하면서 서울로 독립해 나왔다.

대학원에 진학하게 된 이유는 무엇이었나.

　　　　대학교 졸업 후 1년 정도 회사에 다녔는데 디자인을 좀더 공부해보고 싶은 마음이 들었다. 지금은 모르겠지만 다녔던 대학교가 당시 타이포그래피나 그래픽 관련 커리큘럼이 아주 풍부한 편은 아니었다. 대학원에서는 지도교수 연구실 조교로 있었는데 디자인 실무를 진행하는 스튜디오의 성격이 강한 연구실이었다. 대학원 수업보다는 거기서 동료들과 어울리며 배운 것이 많았다.

연기를 하고 싶다는 이야기도 들었는데 사실인가? 오픈 리센트 그래픽디자인 (ORGD)에서 기획한 가상의 디자이너 전시인 〈모란과 게―심우윤 개인전〉을 봤는데 인터뷰 영상에서 디자이너 연기를 잘하더라.

　　　　어떤 행사에서 "만약 다른 직업을 선택할 수 있다면 무엇을 하겠는가?"라는 질문을 받은 적이 있는데 그때 연기나 무용을 해보고 싶다고 답했었다. 아마 그걸 전해들으셨나보다. 실제로 할 줄 안다거나 계획이 있는 건 아니고, 컴퓨터 작업을 많이 하다보니 몸을 더 적극적으로 쓰는 일을 하고 싶어서 그렇게 말했다. ORGD 영상에서의 연기는 주변에서 평이 좋았는데 나도 만족스러웠다.(웃음)

외주 디자인 외에 2015년부터 '인덱스카드'를 주제로 독립 출판도 꾸준히 해왔

다. 문장을 끝없이 수집하고 필사하는 욕망이랄까. 매우 촘촘하고 주도면밀한 디자인을 전개했다.

책을 읽다가 마음에 드는 문장이나 단락을 옮겨 적는 것을 좋아한다. 그럴 때 사용하는 도구가 인덱스카드인데, 시간이 흐르면서 많은 양의 인덱스카드가 쌓이게 됐고 그걸 관리하기 위해 색인을 만든 것이 '인덱스카드 인덱스' 프로젝트의 시작이었다. 관리나 검색의 측면만 생각하면 디지털 앱을 사용하는 것이 더 편리할 수도 있겠지만 조금 불편하더라도 실물이 존재하는 쪽을 선호한다. 카드를 정리하고 배열하고 그것들끼리 관계를 만들어내는 일은 카드에 기록된 내용과 상관없이 그 자체로 즐거운 작업이다. '인덱스카드 인덱스' 프로젝트에는 나의 그런 성향이 반영된 것 같다.

현재 플랫폼P가 일터인데, 이곳에는 매일 출근하는가. 일은 홀로 감당할 수 있는 만큼은 아닐 것 같다.

특별한 일이 없으면 매일 출근하는 편이다. 출퇴근 시간도 되도록 일정하게 하려고 한다. 플랫폼P는 시설, 분위기, 프로그램 등 여러 면에서 훌륭한 공간이지만 2023년 여름에는 떠나야 해서 아쉽다. 일은 아직은 혼자 감당할 수 있을 만큼 하고 있는데 가끔 의도치 않게 스케줄이 몰릴 때는 좀 힘들기는 하다.

일 외에 즐기는 취미가 있는가. 평소에 책도 많이 읽는지.

일과 무관한 취미를 만들고 싶다는 생각은 항상 갖고 있다. 그러면서 한편으로는 취미를 그렇게 애써 만들어야 하나 싶은 생각도 든다. 책은 좋아하지만 읽는 속도가 느린 편이라 많은 양을 읽지는 못한다.

글쓰기로도 주목받는다. 대학에서 글쓰기를 가르치기도 하고. 글은 언제부터 썼으며, 디자이너 김동신에게 글쓰기는 무엇이라고 할 수 있을까?

　　　처음으로 쓴 긴 분량의 글은 석사논문이었다. 디자인과 글쓰기는 제각기 일이 생기면 그때그때 열심히 하지만 둘 사이에 직접적인 관계가 있는지는 아직 잘 모르겠다. 글쓰기를 디자이너 자아와 굳이 연결시키려고 하면 재미가 없어질 것 같다. 쓰기에 대해서는 하고 싶은 말이 있을 때 되도록 정확하게 전달할 수 있으면 좋겠다는 정도로 생각한다. 생활에서 디자인이 점유하는 시간이 길다보니 대부분 디자인에 관련된 글을 쓰고 있지만 만약 전혀 다른 일을 했다면 그와 관련된 글을 썼을 것이다.

그간 진행한 책을 보면 자기만의 고집이 강할 것 같은데 막상 이야기를 나눠보니 유연한 작업 태도가 보인다.

　　　그렇게 보이니. 고맙다.(웃음)

　　　■ 마무리 코멘트를 집필할 즈음 정세랑, 김동신, 신연선 공저의 『하필 책이 좋아서』가 출간되었다. 선입견일 수도 있으나 '김동신표' 표지라는 인상을 단번에 주는 책이었다. 김동신은 각 저자의 글에서 '하필' '책이' '좋아서'라는 글자가 새겨진 지면 세 개를 가져와 조합했다. 내지에서 글자 이미지를 잘라내고 표지에 배치함으로써 푸티지footage 유형의 몽타주 표지를 디자인했다. 세 저자의 글을 각기 다른 서체로 조판해 공저자라는 콘셉트를 완만하게 재현한 흥미로운 표지였다. 이 책에는 김동신이 『출판문화』에 연재한 「코어에 힘주기, 책등 디자인」이 수록되어 있다. 그는 책등의 역사를 간략하게 훑은 후 주목할 만한 책등 디자인 세 종을 소개했다(그중에는 이 책의 인터뷰 중 한 명인 신덕호가 디자인한 『큐레이팅의 주제들』도 포함되어 있다). 뒤늦게 김동신이 인터뷰 후 나에게 던진 질문이 생각났다. "혹시 책등에 관한 책이나 글 중 추천해주실 만한 게 있나요?" 앞서 그는

"가운데에 책등을 엮으면서 생겨난 어두운 골짜기 같은 단절을 가진 입체적 공간"으로서 펼침면을 설명했다. 여전히 대다수 독자의 책에 대한 조형적 이해가 표지에 머물러 있는 만큼, 책등과 펼침면에 대한 고려는 한 단계 더 깊이 책에 다가서는 다음 관문일 수 있다. 책의 가장 외향적 공간인 책등과 가장 내향적 공간인 펼침면은 함께 맞물리며 서로의 전제 조건이 된다. 그렇기에 책등과 펼침면은 일종의 운명 공동체이자 책을 다른 방식으로 보게 하는 또다른 지대다. 그래서인지 몰라도 김동신의 북디자인은 책을 구석구석 다른 각도에서 살펴보게 하고, 이것은 김동신이 디자인하는 책의 색다른 재미다. ▢▪

ⓒ이혜련(아더스튜디오)

김동신은 돌베개출판사 디자인팀 팀장으로 근무했으며 2020년 2월부터 동신사라는 이름의 디자인 스튜디오를 운영하고 있다. 디자인, 강의, 글쓰기 등의 일을 하면서 2015년부터는 '인덱스카드 인덱스'라는 연작물을 만들고 있으며, 2018년과 2019년 〈Open Recent Graphic Design〉의 기획자 및 작가로 참여했고, 국립현대미술관 과천관 전시 〈젊은 모색 2023: 미술관을 위한 주석〉에 작가로 참여했다.

1917년 미국 정부는 이민 금지를 아시아 전역으로 확대 적용했으며, 필리핀은 한때 미국의 식민지였는데도 필리핀 사람들의 이민마저 제한했다. 기본적으로 그런 이민 금지 조치는 전 세계적 규모의 인종 분리 정책이었다. 1965년에 미국이 "하급 인종"을 다시 받아들이게 된 것은 소련과 이념 경쟁에 휘말렸기 때문이다. 미국은 홍보에 어려움을 겪고 있었다. 가난한 비서구권 국가에서 일렁이는 공산주의의 물결을 막아내려면 인종차별적인 짐 크로법의 이미지를 지우고 재부팅해 미국 민주주의의 우월성을 증명해야 했다. 해결책은 비백인의 미국 유입을 허락해 직접 실상을 보도록 하는 것이었다. 바로 이 시기에 모범 소수자 신화가 대중화되어 공산주의자들—그리고 흑인—을 견제하는 작업에 이용되었다. 아시아계 미국인의 성공 신화를 퍼뜨려 자본주의를 선전하고 흑인 민권 운동을 깎아내렸다. 우리 아시아인은 뭘 요구하지도 않고, 근면하고, 절대로 정부에 손을 내밀지 않는 "착한" 사람들이었다. 고분고분하게 일만 열심히 하면 차별은 없다며, 저들은 우리를 안심시켰다.

그러나 우리가 누리는 모범 소수자 지위는 언제든지 달라질 수 있다. 현재 인도계 미국인은 아시아계 미국인 중에서 가장 소득이 높지만, 9·11 테러 이후 특히 지난 몇 년 사이 "갈색 인종"으로 강등되거나 스스로 그렇게 규정하기

시작했다. 미국의 인종 구분에서 이 부분이 바로 우스운 지점이다. 일본이 한때 한국과 중국의 일부를 식민지로 삼았고 2차 세계대전에서 필리핀을 침략했어도 상관없다. 인도와 파키스탄이 카슈미르 지방을 둘러싸고 오랜 세월 유혈 영토 분쟁을 일으켰든, 라오스가 베트남전쟁 후 몽족을 체계적으로 학살했든, 알 바 아니다. 너의 민족이 다른 아시아 민족과 어떤 권력 다툼을 벌였든—그 분쟁의 대부분은 서구 제국주의 및 냉전의 영향으로 발생했든—차이에 무지한 미국인들에 의해 납작하게 찌그러졌다. 트럼프가 대통령직에 당선된 직후 아시아인을 겨냥한 증오 범죄가 급증했는데, 대개는 그리고 특히 무슬림이나 무슬림 같아 보이는 아시아인이 표적이 되었다. 2017년 어느 백인 우월주의자가 인도인 힌두교도 기술자 두 명을 이란 테러리스트로 착각해서 사살했다. 그다음 달에는 어느 인도인 시크교도가 시애틀 교외의 자택 차고 진입로 밖에서 "너희 나라로 돌아가라"는 소리와 함께 총격을 당했다.

시인 프라기타 샤마는 뉴욕시에서 시간강사로 수년간 근근이 생활하던 끝에 몬태나 대학교에서 문예창작 과정 책임자 자리를 맡게 되어 새 일을 시작할 날을 고대했다. 2007년 나는 송별회에 참석했다. 남편과 지낼 단독주택, 그들이 누리게 될 넉넉한 공간, 문예창작 과정 책임자로서 진행할 계획들에 관해 그가 이야기하던 모습을 기억한다. 샤마는 내가 이 도시에서 만난 가장 따스하고 인정 많은 사람에 속했다. 그가 서부에 가서도 순조롭게 정착할 것임을 나는 일절 의심하지

34

35

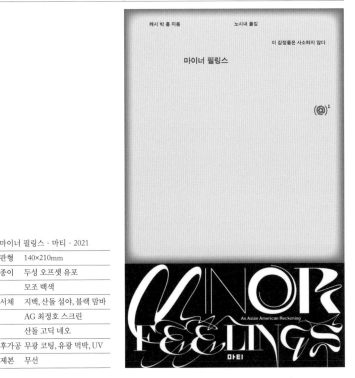

마이너 필링스 · 마티 · 2021

판형	140×210mm
종이	두성 오프셋 유포
	모조 백색
서체	지백, 산돌 설야, 블랙 맘바
	AG 최정호 스크린
	산돌 고딕 네오
후가공	무광 코팅, 유광 먹박, UV
제본	무선

젊고 아픈 여자들

미셸 렌트 허슈
Michele Lent Hirsch

정은주 옮김

(茶)²

건강 문제를 겪는 젊은 여성들은 왜, 우리 모두 그러듯 산산하거나 뒤죽박죽이면서 대단히 소중해

어떻게 헤쳐나가나

마티

이런 나의 몸을 사랑할 사람이 있을까

이 책을 쓰면서 나는 누군가에게 울림을 주는 어떤 구절이
누군가에게는 떨끄럽게 느껴질 수 있고 심지어 상처를 줄 수도
있음을 항상 염두에 두려 했다. 내가 만나 여성들 중 일부는
건강에 문제가 있었고, 일부는 장애가 있었다. 어떤 여성은
섹슈얼리티나 성 정체성 혹은 인종이 자신의 경험과 어떻게 얽혀
있는지 이야기했지만, 그와 같은 정체성에 대해서는 언급하지
않은 여성도 있었다. 후자는 대개 차별을 맞닥뜨릴 일이 적거나
상대적으로 특권을 가진 이들이었다.

거대한 대화를 시작해보려 하는 작은 책 한 권으로
현실에 존재하는 각가지 종류의 건강 문제를 모두 논하기란
불가능하다는 것 역시 잘 알고 있다. 그렇다고 내가 여성이 처한
현실의 한 단면을 완벽하게 포착해낸 것 또한 아니다. 다만 나는
성 정체성, 인종, 섹슈얼리티, 지리, 경제적 지위 등 여러 면에서
다양한 배경을 가진 여성들을 인터뷰하고 그들의 이야기를 통해
끌다는 것, 여성으로 정체화한다는 것, 그리고 그런 정체성을 가진
이가 자신의 몸에 무슨 일이 일어나는 늘 생기 있고 밝아 보여야
하는 끊임없는 압박에 대처한다는 것이 어떤 경험인지 그려볼 수
있기를 바랐다.

1

10

젊고 아픈 여자들 · 마티 · 2021

판형	140×210mm
종이	(면지)베이크라프트, 팬시크라프트
서체	노토산스, 헬베티카, AG 최정호 스크린, 산돌 고딕 네오
제본	무선

들여지기를 기대한다. 이렇게 정의된 테러리즘에는 전통적인 전쟁에서 승리하기 위해 사용하는 전략 행위는 포함되지 않는다. 제2차 세계대전 당시 양측에서 행한 도시 폭력은 상대편 주민들의 사기를 떨어뜨리려고 고안된 군사적 수단으로, 도덕적으로는 테러리즘과 유사하다. 그리고 오늘날의 "충격과 공포"* 전술은 시민 사상자를 많이 내지 않으면서 사기를 약화하려는 목적을 갖는다 이 두 경우에 대해서는 논외라 않을 것이다. 내가 생각하는 테러리스트가 힘이 부족하므로 직접적 무력을 통해서는 상대편에게 자신의 뜻을 강요할 가능성이 거의 없는 사람이다. 테러리스트가 승리할 가능성은 상대편이 절실했다면 획득할 수 있을 승리를 대신 취하는 것뿐이다.

테러리스트는 잔혹 행위를 가해야 한다. 상대편에 공포가 퍼져나가지 않으면 테러리스트의 행동은 무의미해진다. 때로는 ― 정부의 가정만큼 자주는 아니지만 ― 명백히 올바른 일을 위해 진실을 은폐할 수 있다. 그러나 테러리즘은 항상 누구도 타인에게 끼쳐서는 안 될 결과를 안기는 것을 의미하므로 전쟁과 달리 용호할 수 없다. 테러리스트들이 자신들의 행동을 용호할 수 없다는 뜻은 아니다. 그들은 자신들의 행동을 다른 방식으로 용호해야 한다. 자신들이 도덕적 딜레마에 빠진다고 해야 한다. 즉 그들이 취할 수 있는 모든 행동에 심각한 반대 이유가 있는 상황이라는 것이다. 테러리스트의 딜레마는 정당한 대의를 포기하거나 끔찍한 결과를 낳을 수밖에 없는 방법이다. 테러리스트는 대의를 추구한다는 특성이 있다. 도덕 의식이 있는 테러리스트는 기본 규칙을

* 미국 군사 전략가 할렛 울먼과 제임스 웨이드 전(全)방위 작전실이 1996년에 펴낸「충격과 공포: 신속한 우위를 위해」(Shock and awe: Achieving rapid dominance)에서 나온 용어다. 충격과 공포 전술은 압도적 군사력으로 표적들을 무력화하고 적의 전의를 상실시켜야 하는 목표를 가진으로, 2003년 이라크 전쟁에서 사용되었다.

146

위반하는 행동을 하는 대서 비롯되는 죄책감에 맞설 준비가 되어 있어야 할 것이다. 그의 행동은 다른 행동들도 용납할 수 없다는 사실을 통해서이 정당화된다.

테러리즘은 아나키스트들의 폭탄 테러와 함께 19세기 후반 현대 사회에서 시작되었다. 아나키스트들은 모든 정부가 억압의 수단이므로 그 체제를 붕괴시켜야 한다고 생각했다. 그 같은 부류의 아나키즘*은 20세기 늘어 사라졌다. 현대 사회에서 아나키스트 테러리즘에 가장 유사한 것으로는 극단적 자유주의와 미국의 백인 우월주의 운동이 있다. 이들은 실권이 없는 연방 정부에 대한 불신으로 오클라호마시티 연방 건물 폭파 사건* 같은 잔인한 행동까지 저지른다.

최근 역사에서 널리 퍼져 있는 테러리즘 형태는 세력이 약한 집단이나 소수민족들이 자신들의 국가를 세우려는 목적으로 강력한 국가를 붕괴시키기 위해 벌이는 조직적 활동이다. 그 예들로는 북아일랜드의 IRA,* 스리랑카의 타밀 타이거스,* 스페인 바스크 지역의 ETA,** 이스라엘 점령지의 하마스**와 기타 집단들이 있다. 무엇은 제각기 적대국의 평범한 시민 생활 현상 중 무엇이든 표적으로 삼아 충격과 폭력을 가함으로써 다수의 죽음을 야기했으며, 이를 통해 대다수 사람들에게 불안과 절망을 불러일으켰다. 그중 어느 테러리스트 조직도 적대국과 직접적으로 군사적 대치를 함으로써 성공할 가능성은 없었으므로 대신 공포라는 방법을

* 모든 종류의 권위를 부정하고 개인의 자유를 추구하는 사상 및 운동.
* 1995년 4월 19일, 미국 오클라호마시티 연방 청사에서 일어난 폭탄 테러 사건으로, 극우 단체 일원들이 연방 정부에 대한 불신에서 저질렀다.
* 아일랜드 공화국군. 영국에서 북아일랜드의 완전한 독립을 요구하는 반무장 조직.
* 스리랑카에서 타밀 특별 정예에 반대하는 1976년 조직된 반군 단체 자유조국군조(타밀 조국과 자유) 바스크 분리주의 단체.
** 팔레스타인의 이슬람 저항 운동 단체. 1987년 창설되었으며, 2006년 팔레스타인의 자치 정부의 집권당이 되었다. 이슬람 근본주의 혁명 사상을 갖고한다.

147

잔혹함에 대하여

악에 대한 성찰

애덤 모턴 지음 / 변진경 옮김

§1 악, 평범하지만 특별한 11
'악'이 존재한다는 관념이 위험한 이유 / 악의 이론과 그 조건 / '악'과 '잘못'의 경계 / 트루먼과 밀로셰비치, 누가 더 나쁘고 / 악한가 / 악은 왜 이해하기 어려운가 / 악의 형상 또는 악마의 이미지 / 인간을 유혹하는 불가사의한 힘? / 악의 정확한 이미지

§2 악의 장벽 이론 65
폭력화의 과정 / 폭력적 상태로의 이행 / 자존감과 폭력성의 관계 / 소시오패스 혹은 선택적 감정 불능 / 악의 장벽 이론 / 작은 규모의 악 / 진짜 악 / 악한 사람들, 악한 사회

§3 악 통 그 자체인 사람들 119
연쇄살인범, 성과 폭력의 매우 위험한 결합 / 비정상과 죄의 인식 사이에서 / 국가의 잔혹 행위 / 테러리스트의 딜레마 / 소설과 영화 속의 연쇄살인범 / 악의 이미지와 실제를 구별하기

§4 악과 대면하기 175
직관적인 이해 / '나'와 '타인'의 악을 상상하기 / 진실을 규명하기, 복수의 악 순환을 끊기 / 화해는 가능한가 / 분노와 증오에서 벗어나기 위하여 / 악에 저항하는 제도는?

돌베개

잔혹함에 대하여 · 돌베개 · 2015

판형	140×220mm
종이	(표지) 두성 루프엠보스
서체	SM3신신명조, 보도니
후가공	박, 형압
제본	무선

전복과 반전의 순간 Vol.1, 2 · 돌베개 · 2015

판형	130×204mm
종이	(표지)아이보리
	(본문)그린라이트
서체	노토산스, SM3신신명조, 보도니, 노토산스
후가공	유광 코팅
제본	무선

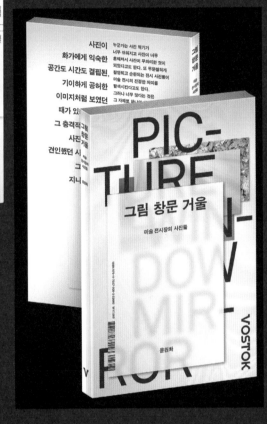

이것이 인간인가(교보문고 특별판) · 돌베개 · 2016

판형	145×205mm
종이	(표지)삼화 랑데뷰
서체	SM3신신명조, 보도니
후가공	박
제본	무선

그림 창문 거울 · 보스토크프레스 · 2018

판형	142×225mm
종이	(표지)삼화 랑데뷰
서체	SM3견출고딕, 헬베티카, SM3신신명조
	바가텔라, SM3중고딕
후가공	무광 코팅, 박
제본	무선

노무현 전집(보급판) 전 6권 · 돌베개 · 2019	
판형	128×188mm
종이	(표지)스노우화이트
서체	제주고딕, 푸른전남, 부산체
	이순신돋움체, 정선동강
	경기천년바탕체, 초특태고딕
	마켓히욜 윤슬바탕체, 310 정인자
후가공	무광 코팅, 이지스킨
제본	무선

노무현 전집(양장판) 전 7권 · 돌베개 · 2019	
판형	1280×188mm
종이	(표지)두성 부띠끄 리자드
	두성 부띠끄 플리트
	두성 부티끄 모자이크
	삼원 삼원칼라, 두성 티엠보스
	두성 씨엘칼라, 한솔 매직매칭
서체	초특태고딕, SM견출고딕, 310 정인자
후가공	박
제본	양장

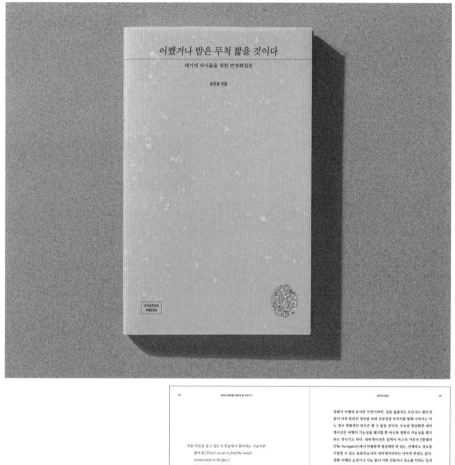

어쨌거나 밤은 무척 짧을 것이다 · 보스토크프레스 ·2021

판형	142×225mm
종이	(표지)두성 쉽스킨, (본문)한솔 하이플러스
서체	산돌 제비, 산돌 고딕 네오Ext, 스칼라 프로
후가공	박
제본	무선

이 시대의 사랑(문학과지성 시인선 디자인 페스티벌) · 문학과지성사 · 2020

판형	130×205mm
종이	(표지)두성 버펄로, (본문)모조 백색
서체	지백, 산돌 그레타산스, 마켓히읗 초행
후가공	박
제본	무선

역사의 역사 · 돌베개 · 2018

판형	152×223mm
종이	(표지)두성 아라벨, (본문)모조 미색
서체	본고딕, 페드라 산스, SM3신신명조
후가공	무광 바니시
제본	무선
사진	김경태

왼손의 투쟁 · 안온북스 · 2022

판형	135×215mm
종이	(표지)두성 티엠보스
	(본문)전주 그린라이트
서체	SM3견출명조, SM3신신명조
	아포크, 평균
제본	무선

도서관 ■ FANTASIES OF THE LIBRARY ■ 환상들

■ 서문 5
■ 페이지 매겨진 정신 17
: 큐레이토리얼 공간으로서의 도서관
18 도서관이라는 지도 ■
36 앤드루 노먼 윌슨: 〈스캔옵스〉 ■
50 '아시아 아트 아카이브' ■
: 지형도 다시 그리기
리딩 룸 리딩 머신 73
120 오픈 액세스 플랫폼 'Arg.org'를 지지하며 ■
퀘벡주 고등 법원에 부치는 편지
132 인류세 시대, 책의 윤리
컨트리뷰터 165

■ 아나소피 스프링어, 에티엔 튀르팽 엮음
■ 김이재 옮김

도서관이라는 지도

에션 슈 프레링거(MSP), 릭 프레링거(RP), 그리고 머린 카제인(DC)에 대해

샌프란시스코 시내에 위치한 프레링거 도서관(Prelinger Library)은 2004년 설립된 시설 참고 도서관으로, 다양한 종류의 출판물 5만여 점을 갖추고 있다. 따뜻한 조명을 밝힌 층고가 높은 열람실 전면에는 널따란 작업대들이 놓여 있고, 그 너머로 길고 높게 뻗은 서가에 책, 잡지, 여타 인쇄물이 구비되어 있다. 현장을 방문하지 않더라도 프레링거 컬렉션을 이용할 수 있다. 프레링거 도서관이 다수의 소장 자료를 디지털화해 '인터넷 아카이브'(Internet Archive: Archive.org)에 공개해 둔덕이다. 덕분에 누구든 사이트에 접속하면 시카고 세계 박람회 공식 안내 책자, 각종 사고 예방법을 다룬 〈안전하게, 우리가 간다〉(Safely on We Go), 농지 거얼에 관한 20세기 초 교과서 〈고급 동지학〉(Landology de Luxe), 《스크라이브너 매거진》(Scribner's Magazine) 등을 다운로드해 열람할 수 있다.

아비 바르부르크의 '좋은 이웃 법칙'에서 영향받은 프레링거 도서관은 애초부터 듀이 십진분류법과 같은 전통적인 체계를 따르지 않았다. 대신 운영자 예견 요르힐거는 이용자가 우연히, 운에 의해 흥미로운 자료와 조무닐 수 있도록 세심하게 신경 써서 서가를 구축했다. 프레링거 도서관의 분류법은 찰스 & 레이 임스(Charles & Ray Eames)가 제작한 단편 영화 〈10의 제곱수〉(Powers of Ten, 1977)에서 거시 세계와 미시 세계를 넘나드는 장면들을 연상하게 한다. 장서는 지리 공간적(geospatia)인 기준에 따라 배치되어 있는데, 샌프란시스코에서 출간했거나 샌프란시스코를 주제로 한 책에서 출발해 나아가다 보면 어느새 우주(수학, 종교학, 철학 등과 같이 보다 정신적인 영역에 속하는 책들과 나란히 놓인 SF와 우주과학서)에 진입하게 된다.

작가 겸 편집자 메린 카제인은 프레링거 도서관에 처음 들어서던 순간, 자칭하면 몇 시간이고 서가 사이사이로 헤매며 특이한 책에 빠져들거나 마스째 앉인 잡지를 뒤적이며 읊게 될 수도 있는 온라인 프레링거 도서관은 주체나 유질 면에서 물리적 컬렉션과 밀접히 연관돼 있으며, 디지털화된 교육·산업·광고 영상 및 아마추어 영화 등을 수천 편 보유한 '프레링거 아카이브'(Prelinger Archives)도 겸업적으로 가까이 위치한다. 각종 연구 자료, 영상, 전용 등인 여러 프로젝트와 관련된 왼고 이야기에 파묻힌 책, 프레링거 부부와 카제인은 둘이밀 수 없는 디지털 시대의 도서관 및 아카이브가 지닌 특성과 운명에 대해 이야기 나눴다.[1]

1 인터넷 원문은 2013년 1월에 업데이트 됐다. ⟨Contents⟩ 1조에 재생 바뀜니다. (www.co...lentmagazine.com/articles/the-library-as-a-way/ 원문을 수임하요 소자료를 모델에 이 책에 실렸다).

18

19

책에서 책들로

프랑스 국립도서관에 관한 알랭 레네의 사색적인 단편 영화 〈세상의 모든 기억〉(Toute la mémoire du monde, 1956) 마지막 장면 속 내레이션은, 독자가 어떤 책을 선택하여 대출하는 순간 그 책의 가치가 결정적으로 달라진다고 강조한다.

서가의 수많은 책늘 가운데 선택된 책은 이제 상상적 경계 너머로 나아간다 / 이 사건은 책의 일생에서 거울을 통과하는 것보다도 중대한 희미를 지닌다 / 그 책은 더는 이전과 같지 않다 / 밤긑 전까지만 해도 다른 책들과 다를까지도 보편적이고 추상적이며 중립적인 기억의 일부였던, / / 그러나 다른 책들을 제치고 선택받은 책은 / 온화게에서 멀어져 나와 독자에게 꼭 필요한 무언가가 된다 / ... / 책이라는 소수우들은 우리에게 (모든 수수께끼가 풀린 미래을 엿보기 위한) 열쇠를 제공할 것이다 / 독자들이 제아마다 선택한, 보편적 기억의 일부를 펼쳐 들고 / (어쩌면 '행복'이라는 무척 아름다운 이음을 지닌) 비밀의 조각들을 끌없이 이어 놓을 것이기 때문이다.[1]

베르그손의 [잠재태의] 현실화(actualisation) 개념을 연상케 하는 이 내레이션은, 선택하고 연결 짓는 행위가 큐레이토리얼 사고 및 실천의 핵심이라는 점을 짚는다. 독자들이 제아다 만드는 성과

1 Alain Resnais, Toute la mémoire du monde (F 1956), B/W, 21 min (included in the DVD Alain Resnais, Last Year at Marienbad (F 1961), B/W, 94 min, The Criterion Collected).

도서관 환상들 · 만일 · 2021

판형	145×225mm	서체	지백, AG 최정호, 노이에 하스 유니카, 아르노 프로
종이	(표지)두성 리프	후가공	박
	(본문)모조 백색	제본	무선

말하는 눈 · 한밤의빛 · 2022

판형	128×188mm
종이	(표지)두성 엔티랏샤
	(본문)모조 백색
서체	(표지)지백, 마켓히읗 초행
	(본문)지백, 마켓히읗 초행, 펜바탕
제본	무선

인덱스카드 인덱스 1 · 동신사 · 2015

판형	211.5×297mm
서체	노토산스, 아쿠라트 모노
제본	무선

인덱스카드 인덱스 2 · 동신사 · 2016

판형	138×210mm
종이	두성 아인스블랙
	두성 악틱매트
서체	산돌 명조 네오, 벨 센테니얼
제본	무선

인덱스카드 인덱스 4 · 동신사 · 2017

판형	140×220mm
종이	두성 악틱매트
서체	매드 세리프
후가공	유광 코팅
제본	무선

인덱스카드 인덱스 7 · 동신사 · 2019

판형	175×240mm
종이	삼화 랑데뷰
서체	산돌 고딕 네오
	노이에 하스, 그로테스크
	산돌 제비, 케스타 그란지
후가공	유광 코팅
제본	무선

하필 책이 좋아서 · 북노마드 · 2024

판형	125×188mm
종이	(표지)비안코 플래시 200g/m²
	(본문)모조 100g/m²
서체	(표지)지백, AG 최정호
	(본문)지백, AG 최정호, 을유 1945
제본	무선

연옥(煉獄) 1970

실어내오라 나의 병든 젊음이여
어둠 속에 캐낸 죄악의 응어리들
들것에라도 담아 실어내오너라
번쩍번쩍 빛나는 거짓의 결정(結晶)들을

불길한 사연만 생겨나는 곳에
굳이 너는 굴을 팠다
바닥에 이르기까지
주검과 별만 피내다 쓰러져버린
목마름 스물다섯 살의 젊음이여

나는그렇게
시커먼 바람으로 만들어
어디서 없다 빛나는
없다 소용돌이치는
목구멍 입술 탁류

세상에 해가 되지 않고 오래 남는 책

■ 2013년 말부터 열화당에서 일하고 있는 박소영은 올해 10년 차 인하우스 북디자이너이자 두 아이의 엄마다. 1년씩 두 차례 가졌던 육아휴직을 제외하면 7~8년간 열화당 북디자인을 수행해온 셈인데, 이 기간 동안 진행한 책은 50여 종이 넘는다. 한글 중심의 제목, 세로짜기와 가로짜기의 운용, 중앙정렬과 풍성한 여백 및 무채색의 표지들이 유난히 눈에 띈다. 그가 작업한 책에서 화려한 일러스트레이션을 만나기는 쉽지 않다. 전통문화에 공을 들이는 열화당 특유의 기획 방향 때문이기도 할 테지만, 존 버거 번역서에서도 종종 이러한 디자인 특징을 발견할 때면 박소영의 뚝심이 읽히기도 한다. 그는 한때 핫한 북아티스트였다. 인터뷰 때 그는 열심히 스크랩했던 옛 기사들과 함께 자신의 첫 직업을 생생하게 보여줬다. 지금도 '박소영 북아티스트'를 검색창에 입력하면 2000년대 중반 앳된 그를 만날 수 있다. '박소하다'라는 단어가 눈에 띄어 물었더니, 자신의 이름에서 유래한 것으로 북아티스트 활동명이라고 한다. 이 단어는 "꾸밈이나 거짓이 없고 수수하다"라는 사전적 정의를 가진 형용사이기도 한데, 그가 열화당에서 진행하는 북디자인을 이보다 더 잘 수식할 수 있는 단어가 있을까 싶다. 열화당의 디자이너에 주목하게 된 계기는 『래러미 프로젝트 그리고 래러미 프로젝트: 십 년 후』•였다. 퀴어 이슈를 다루는 도발적인 내용도 열화당의 목록에서 튀었지만, 무엇보다 '여성스럽다'라는 인상의 아리따체를 중립적인 톤으로 변용한 감각과 지성적 면모의 타이포그래피 사용이 돋보였다. 이 사건을 계기로 나는 박소영의 존재를 뒤늦게 알게 됐다. 여름 햇볕이 여전히 작렬하던 2022년 8월 24일, 그를 자연광이 환하게 들어오는 열화당의 백색 공간에서 만났다. ◼◻

현재 열화당 소속 북디자이너로 일하고 있는데 전사가 궁금하다. 학창 시절 이야기를 부탁한다.

본래 전공은 공예과의 목조형 가구 디자인이었다. 그래서 칠예漆藝나 나전, 짜임 등의 기법을 배우거나 현대 가구 디자인 수업을 들었다. 그때 재료 공부를 많이 했고 그 영향이 지금까지도 남아 있다. 부산에 있는 동아대학교에 다녔는데, 집이 보수적이지는 않았지만 스스로 서울에 갈 생각을 전혀 하지 않았다. 지방에서 평범하게 지냈다.

어떤 배경에서 공예과에 가게 됐나?

산업디자인이나 시각디자인보다는 손으로 만드는 분야로 가고 싶었다. 공예과 3학년 때 강사였던 심상용 선생님께서 북아트 관련 전시 리플릿을 보여주셨는데, 책과 아트가 하나로 만난다는 점에서 관심이 갔다. 그때가 2000년대 초반, 북아트 전시가 한국에서 조금씩 열리기 시작할 때였다. 1년 동안 휴학하고 서울에 관련 수업을 들으러 갔다. 영국에서 공부하고 오신 북프레스의 김나래 선생을 만나, 그분의 6개월짜리 강좌를 수강한 인연으로 함께 런던 북아트 페어에도 참여하고, 런던의 여러 북아트 공방과 재료상, 학교, 도서관 등을 다녔다. 그러면서 북아트에 점점 빠져들었다. 어떤 뚜렷한 목적이 있었다기보다는 하루하루가 그저 좋았다.

신문 기사 스크랩을 보니 여러 매체와 인터뷰를 진행했다. 당시 북아티스트로 활동한 건가?

언론사에서 계속 연락이 왔다. 잡지사라는 생태계가 그런 것 같다. 한번 시작되니까 이후 몇 년간 관련 콘텐츠가 연결되는 거다. 그쪽에서도 기삿거리가 필요했던 것 같고. 그래서 20대 초반에 잡지에 많이 소개됐다. 광고도 찍고, 방송에도 나가고, 캘리그래피나 아트북

제작 요청도 들어왔다. 당시 막 상경한 자취생에 불과했기 때문인지 이런 관심이 힘이 됐다. 지금 보면 잡지에 소개된 나는 거의 '관종' 수준인데 당시에는 관련 전화가 오면 반가웠고 응원받는 느낌이었다.

당시 정병규 선생은 북아트 흐름에 대해 비판적이셨다.

　　　　맞다. 북아트를 막 배우기 시작할 당시에는 그렇지 않았는데, 이 분야가 후에 자격증으로 연결되고 교육시장 측면에서 자본화되어가다보니 비판적인 여론이 많았다. 협회들이 생기면서 서로 편을 가르기도 하고.

대학교 졸업 후 2003년에 다시 상경해 북아티스트 활동을 이어간 것인가?

　　　　그렇다. 희한하게 회사에 들어가지 않았는데도 생계가 꾸려졌다. 제로원디자인센터, 쌈지, 상상마당, 텐바이텐아카데미, 그리고 가나아트센터에서도 어린이 대상 북아트 워크숍을 하고, 사회교육원

이나 사내 워크숍에도 초청됐다. 북아트 도입 초기였던지라 활발하게
활동하는 사람이 없었기 때문 아니었을까. 그러다가 2005년에 문구 회
사 공책 디자인 그래픽스(공책)에 입사했다.

"발품 팔아서
시장에 종이 구하러 다녔다"

그러고 보니 새로운 문구 사업이 활발하게 전개된 시기가 있었다. 북아티스트 활
동을 지속할 수 있었을 텐데 굳이 문구회사에 지원한 이유는 무엇인가?

밀리미터밀리그람, 공책 등 디자인 문구가 활성화된 때다.
당시 스스로 북아티스트라고 생각하지 않았고, 그저 조금 먼저 배운 사
람, 워크숍 정도 꾸릴 수 있는 사람이라고 생각해서 작가 활동을 지속
할 생각은 없었다. 공책은 문구 외에도 '스프링컴레인폴'이라는 브랜드
를 만들어 리빙 제품, 카페와 공간 연출 등으로 사업을 확장해갔다. 대
량생산 제품임에도 작업 공정이 많고 세분화되어 품이 많이 들었지만,
신입으로서는 제작을 다양하게 배울 수 있어 아주 좋았다. 시장에서 종
이를 찾는 것부터 시작했으니까.

공책에서 601비상으로 옮긴 건가? 디자인 에이전시 경험이 궁금하다.

601비상은 당시 내가 선망하던 회사였다. 2002년에 시작
된 '601 아트북 프로젝트' 초기에 입사했다. 그때 '601 스트리트'라는
문구 브랜드를 론칭하며 경력 디자이너를 채용했다. 그래픽디자인으
로 아이디어 상품을 제작하는 브랜드팀이었다. 601 아트북 프로젝트로
화제를 일으킨 회사였고, 실력 있는 디자이너들도 많고, 출력실 관계자
를 초청해 사내 기술교육도 하는 등 자극과 배움이 컸다. 그런데 회사

생활이 많이 힘들었다. 1년 반 정도 근무했는데, 디자인 에이전시라 야근이 많아 버티기 힘들었다.

그때가 한국 그래픽디자인의 전환점이었던 것 같다. 에이전시를 이끌어간 우리 앞 세대와 새로운 세대의 가치관이 서로 달랐다.

일은 좋지만 그런 삶은 아니라고 생각했다. 그래도 소득이라면 아이디어로 승부를 거는 개념을 배웠다는 점이다. 노트의 제본 박음질을 사선으로 넣는다든지, 내지가 표지보다 더 큰 노트, 혹은 서로 다른 종이를 어긋나게 제본한 비정형 노트를 만든다든지, 대량생산 체제에서는 시도하기 어려운 걸 해봤고 그게 도움이 많이 됐다. 만약 출판사였더라면 생산성과는 전혀 연결고리가 없는 작업은 아예 시작도 못 했을 거다. 책은 쪽수도 많아서 실패했을 때 손실도 크지만, 문구 디자인은 두려움 없이 다른 방법을 시도할 수 있었다. 제작 관리 업체를 끼지 않고 현장에서 직접 조율하며 결과물을 만들었다.

작업 특성상 지류사와의 소통이 중요했을 것 같은데 어떻게 소통했는가?

충무로나 방산시장에서 판매하는 산업용 종이를 많이 썼다. 작은 지업사들은 취급하는 종이군이 달라 발품을 팔아 직접 보고 발주했다. 산업용 종이라 하면 오프셋 인쇄용 종이뿐만 아니라 포장용지, 보관용지, 습자지 등 용도가 지정된 종이를 말한다. 문구 제품을 만들 때는 종이의 원래 용도와는 무관하게 사용했다. 책 만들 때는 보통 서적지라는 게 존재하고 그 범주를 벗어나 상상하기 힘든데, 시장 종이는 용도와 종류가 다양하다. 두성이나 삼원은 대기업이기 때문에 종이로 인한 사고가 나도 유연하게 보상해주는 편인데, 소상공인들의 가게에서 파는 종이는 그렇지 않아 어려움이 있었다.

이후 열화당으로 이직한 건가?

 아니다. 한국예술종합학교(한예종)에 진학했다. 공예과여서 타이포그래피를 한 번도 배워본 적이 없어 회사에서 타이포그래피를 다룰 때 어려움이 많았다. 글자만 배열하면 된다고 생각했는데 훈련된 눈이 필요하다는 것을 깨달았다. 한예종은 실기실도 많고 환경이 정말 좋다. 청강도 유연해서 조형예술과의 판화, 사진 수업, 애니메이션과의 그림책 만들기, 공방 수업을 찾아 들었다. 당시 한예종 디자인과는 크게 주목받지 못했는데, 그래도 홍성택, 허보윤, 문장현, 이용제 선생님 등 좋은 강사들이 수업하러 왔다. 휴학 기간에 실기 조교를 했는데, 디자인 세미나에 내가 관심 있는 강사들을 추천할 수도 있었다. 공부가 무척 재미있었고, 2년 휴학해 총 4년을 다녔다. 졸업하는 해에 열화당 채용공고가 났는데 첫딸이 태어나 지원하지 못했다가, 그해 겨울에 다시 채용공고가 올라와 지원했다.

열화당에는 왜 지원했는가?

 책을 만들고 싶다는 생각은 계속하고 있었는데 어디서 시작해야 할지 모르는 상태였고, 단행본 포트폴리오도 없었다. 공고를 낸 출판사들에 포트폴리오를 보냈는데, '아카이브'를 주제로 한 졸업 작품, 전시 기록과 독립 출판물, 문구, 수작업 들이 대부분이라 보통 출판사라면 "이게 뭐야"라고 했을 작업이었다. 그런데 열화당에서 면접을 보자고 연락이 왔다. 그렇게 해서 2013년 11월에 입사했다.

열화당이라는 출판사를 좋아했는가?

 열화당 구인 공고가 좋았다. 빨리 소비되고 버려지는 것보다 세상에 해가 되지 않고, 오래 남을 수 있는 걸 하던 차에 그러한 마음씨가 느껴지는 공고였다. 포트폴리오도 종이 우편으로 받는다

고 해 부정적인 댓글이 많이 달렸지만 나는 오히려 나와 지향점이 비슷하다고 생각했다. 그렇다고 열화당을 잘 알고 있지는 않았다. 갖고 있던 책이 『우리 책의 장정과 장정가들』과 『점·선·면』 『다른 방식으로 보기』 정도였다. 뒤늦게 『G』°라는 존 버거의 책을 보고 붉은 세리프체 활자가 선명하게 찍힌 게 마음에 들었다. 다른 출판사와 비교할 때 표지에 군더더기가 없다보니 '나도 할 수 있겠다'라고도 생각했다. 정수精髓만을 남긴다는 게 얼마나 어려운 일인지도 모르고서.

입사했을 때 공미경 디자이너도 있었나?

2012년 초까지 공미경 디자이너가 디자인·제작 부장으로 계시다가 퇴사했다. 공미경 디자이너는 20년 넘게 근무하셨기 때문에 퇴사하신 후에도 열화당 공간을 작업실로 쓰시기도 했고, 이후에도 외주 작업을 많이 하셨다.

그럼 입사 초기 소위 말하는 사수가 없었던 건가?

이수정 실장이 사수였다. 무척 꼼꼼하셨고, 신경을 많이 써 주셨다. 그런데 실장이 편집, 기획, 디자인 및 제작까지 아우르고 계셨고 업무 공간도 달랐다. 디자이너는 나 혼자라 처음 써보는 퀵Quark 프로그램과 씨름했던 게 생각난다. 재쇄 한 종 넘기는데 반나절이면 될 일을 일주일간 잡고 있었다. 인디자인은 익숙했지만 긴 글줄을 다루는 방법에 대해 정확한 이해가 필요했다. 막히는 것이 있을 때마다 부지런히 질문했고, 외부 수업도 찾아 들었다.

■ 열화당은 일지사 편집자로 일했던 이기웅이 1971년에 세운 출판사다. 출판사명은 강릉에 자리한 선교장船橋莊의 사랑채 이름으로, 이기웅은 이 아흔아홉 칸짜리 조선시대 고택에서 유년 시절을 보냈다. 열화당 곳곳에 스

며 있는 한국 전통문화에 대한 관심과 애정은 이기웅 사장의 태생과 직결되어 있는 것이다. 2021년 설립 50주년을 맞이했던 열화당은 오늘날 이수정 실장이 기획과 운영을 책임지고 있다. 연혁은 흔히 회자되는 국내 대표 인문 출판사인 민음사, 창비 및 문학과지성사만큼 길지만, 전체 직원은 열 명 내외로 소규모다. 그러나 규모의 크고 작음이 존재감이나 영향력의 변수가 되라는 법은 없다. 반세기 이상 한국 예술 출판을 책임져왔다는 점에서 열화당의 독보적 입지를 확인할 수 있다. 1970년대 문고판의 미술문고와 미술신서 시리즈부터 1980년대 한국 미술계의 저항과 운동을 담아낸 무크지 『시각과 언어』와 『현실과 발언』 그리고 조세희 소설가의 사진 에세이 『침묵의 뿌리』 등은 인문학과 미술의 교차로에서 시대에 예민하게 반응한 출판물이었다. 특히, 국내 독자에게 열화당은 존 버거를 만나는 사랑방과도 같다. 이런 이력에 더해 열화당 특유의 북디자인 이정표가 존재한다. 열화당은 아름다운 책에 대한 신념으로 책의 형식에 일찍이 공을 들였다. 초창기에는 이기웅 사장이 직접 장정에도 관여했고, 1980년대 초반 한국 1세대 북디자이너 정병규와 밀도 있는 협업을 이어나가며 기념비적인 예술 서적을 발행했다. 이후 열화당의 북디자인은 열화당만의 색을 구축해나갔다. 서체나 글자 중심의 간결한 타이포그래피, 종이의 질감이 온전히 전달되는 무채색의 표지, 열화당의 정체성을 각인시키는 일부 시리즈의 포맷 디자인 등은 어느새 열화당 북디자인의 시그니처가 됐다. 한 출판사가 디자인에서 일관성을 유지하는 경우는 드물다. 기업 CI가 시대에 맞게 여러 차례 변화를 시도하듯이, 오래된 출판사일수록 시대와의 호흡을 빌미로 변화를 모색하기 마련이다. 그러나 열화당의 디자인은 변화에 민첩하기보다는 올곧다. 이 특징이야말로 독자들로 하여금 열화당을 다시 보고 찾게끔 만드는데, 그 배경에는 열화당의 북디자인 방향에 공감하고 호응하면서도 보다 현대적으로 변주해나갈 수 있는 장인적 감각을 갖춘 디자이너가 있다. 차명숙, 기영내, 공미경 그리고 전용완, 오효정 등이 그간 디자이너로서 함께했고, 현재는 박소영 디자이너와 염진현 디자이너가 열화당의 북디자인을 맡고 있다. ◼

"입사 초기에 컴퓨터를 열었더니
서체가 유니버스와 가라몽밖에 없었다"

처음 맡은 책은 어떤 책이었나.

『도시의 표정』○이다. 첫 책이다보니 이수정 실장과 함께 만들었다. 입사 초기에 컴퓨터를 열었더니 서체가 유니버스, 가라몽, 많으면 프루티거, 길 산스 정도였다. 한글도 기본 서체라 할 만한 것들만 있었다. 나로서는 타이포그래피 훈련하기에 좋았다. 처음 1년간 6권 정도의 책을 작업했다. 그런데 몸이 많이 안 좋아져서 4년 정도 일하고 2017년에 육아휴직을 했다.

쉬게 된 이유에 대해 구체적으로 설명해줄 수 있는가.

사실 첫딸이 돌도 안 됐을 때 입사했다. 몸이 많이 지친 상태였고, 디자이너가 혼자다보니 처리해야 할 업무가 많았고, 첫해에는 휴가도 없었다. 만약 내가 경력직이었다면 열악한 처우를 이해하지 못했을 텐데, 일이 재미있었고 사람들도 좋았다. 그런데 입사 3년차가 되

면서 본래 있던 아토피가 심해졌고, 또 네 살 된 아이가 어린이집에 저 녁 7시가 넘도록 있는 것도 안쓰러웠다. 미안함과 죄책감이 막 섞여 쉬 게 됐다. 다행히 회사에서도 배려해주었고.

작업 여건을 보면 이수정 실장이 디렉터 역할을 했을 것 같은데, 열화당의 디렉션이나 조형적 표현에서 인상적인 부분이 있었나.

　　　　　디자인 에이전시에서 일할 때는 오버프린트(색상 위에 다른 색상을 덧입히는 인쇄 방식)나 하프톤(도트 패턴으로 이미지를 만드는 것) 등 활자를 이미지처럼 표현하는 데 거리낌이 없었는데, 열화당에서는 그런 방식을 보여주면 설득이 잘 안 됐다. 물론 내 역량의 문제도 있었다고 본다. 굳이 비교하면 열화당은 그런 표현주의적 방식보다는 최소 10년을 바라보고 유효한 책인가를 계속 질문한다. 잘 팔리는 책보다는 꼭 필요한 책을 중시한다는 의미다. 이런 부분이 재료 선택에도 영향을 미친다. 오래갈 수 있는 책을 위해 당연히 사철 제본을 해야 한다. 활자 위주의 작업이 많은 이유도 화려한 기교나 아이디어보다는 내용에 맞는 자연스러움, 기본적으로 원고를 존중하며 돕는다는 태도가 있다. 열화당특유의 분위기라고 한다면, 정리정돈, 음식을 남기지 않고 콘센트도 매일 뽑아놓고 퇴근할 정도로 검소함이 기본이라는 점이다. 디자인 면에서는 겸허하면서 아우성치지 않는다는 게 기저에 깔려 있다.

의사 결정 과정에 대개 누가 참여하는가.

　　　　　거의 모든 직원이 참여하는 편이다. 현재 실장님까지 포함하면 편집부는 네 명, 디자이너는 두 명인데, 그렇게 총 여섯 명이 책제작에 관여한다. 사장님은 자율권을 주시고, 격려를 많이 해주신다. 2017년 정도까지는 사장님께서 최종 표지 시안은 보셨는데, 그후로는 편집부에 일임하시고 지금은 완성된 책만 받아 보신다. 오히려 내가 가

끔씩 "사장님 뭐 여쭤봐도 되나요?" 하고 찾아뵈면 반가워하신다. 전반적으로 책 한 권 만드는 데 관여하는 인원은 적은 편이고, 작업 시간은 꽤 길다. 디자이너로서는 책이 나오기까지 분업하지 않아 좋은 면이 많고, 오랜 시간을 두고 책의 만듦새를 고민할 수 있다.

언제부터인가 열화당 디자인이 아름답다고 느꼈다. 박소영의 몫이 크다고 생각한다.

그건 아니다. 회사에 있는 많은 장서들과 공간에서 환기가 되고, 영감을 받는다. 열화당에는 책박물관이 있고, 그중 가장 많은 목록은 우리에 관한, 한국에 관한 책이다. 그리고 작업하면서 이수정 실장님이나 사장님이 참고용으로 이런저런 책을 가져다주시기도 하는데, 바라보는 지점이 같다고 느낄 때는 무척 감동적이다. 국판에 환양장이 될 예정인 책을 작업하고 있으면 어느새 오셔서 "이 책 환양장인데 한번 보세요" 하신다. 얼마 전에도 이기웅 사장님이 독일 다녀오시면서 헌책방에서 구입하신 고서 한 권을 감탄하며 보여주셨다. 이런 분위기에서 컴퓨터 화면을 넘어 물성을 보고 비교하며 책의 모습을 구체화해간다.

"다시 보면 여전히 설레고,
오래 봐도 질리지 않는 책들"

『시, 최민』●의 본문 서체가 눈에 띄었다.

중명조 뼈대에 태명조의 기개를 더한 서체가 있으면 좋겠다 싶었는데, 최정호 부리와 HY중명조를 비교하다 마지막에 '산작'○ 시안을 추가했다. 김태룡 디자이너가 만든 이 서체는 활판 시대의 활자

처럼 획이 긴장감 있게 삐쳐나가는 게 특징이다. 김태룡 디자이너는 삼화인쇄 명조의 원도가 남아 있지 않아 헌책방 등을 통해 옛 책을 수배해서 상태가 좋은 삼화인쇄 명조를 집자했다. 삼화인쇄 명조는 최정호가 디자인한 서체다. 그렇게 어렵게 완성한 활자 한 벌을 베타 버전으로 먼저 사용할 수 있게 됐다. 글자의 속 공간과 낱자의 미세한 크기 차이가 마치 숨 쉬는 것처럼 보이기도 하는데, 조판했을 때 고르지 않고 지나치게 멋부린 것처럼 보이지 않을까 우려했다. 하지만 최민 작가 시의 내밀하고 솔직한 모습이나 젊은 시절 시대와 불화하는 날 선 시어들, 말년에 쓴 미발표 시의 정돈되지 않은 거친 말들을 잘 담아낼 수 있어 이 서체로 결정했다.

시작하는 부분의 상단 여백이 풍성하다. 오랫동안 고민해 조판한 흔적이 보인다.
유난히 짧은 시행이 많아 여백이 적지 않게 생겨 일반적인

시집 레이아웃으로는 균형감이 좋지 않았다. 글줄들이 틀에 갇힌 것처럼 보이지 않고, 영화 엔드 크레디트가 올라가듯 흐르는 느낌을 생각했다. 그래서 시작 위치를 조정하고, 판면의 위아래 여백을 2행 행송만큼 짧게 잡았다. 시집은 지면 첫 행에 외톨이 글줄이 많이 나온다. 그렇다고 산문처럼 글 분량이나 행을 조정하기도 어려운데, 시인이 사망한 후라 최소한의 조정조차 불가능했다. 그래서 원고 일부가 아니라 전체를 모두 앉히고, 이 원고의 특성을 가장 잘 담을 수 있는 판형, 글자 크기, 여백, 행간 등을 편집자와 면밀히 살펴 결정했다.

열화당은 전체적으로 미니멀하고, 경우에 따라서는 금욕주의적으로 보일 만큼 절제된 표현을 한다. 디자이너로서는 보다 표현적인 디자인에 대한 열망도 있지 않을까 싶은데.

워낙 외부에서 많은 이미지를 접하고 빠르게 소비하다보니 오히려 담담한 조선의 공예품, 시방탁지의 간결함이니 달항이리의 소박하고 깊은 백색에 위로를 받는다. 딸과 드라이브할 때를 제외하면 음악도 대개 정악이나 산조를 듣는다. 기발하거나 큰소리로 주위를 집중시키는 디자인보다는 작업자의 노동이 여실히 보일 만큼 낱자 하나하나를 치밀하게 짜놓은 본문이나 옛 책의 고전적인 타이포그래피의 여운이 훨씬 깊다. 균형이 잘 잡힌 그런 디자인 말이다. 얀 치홀트를 모를 때부터 펭귄북스를 좋아했는데, 무엇 하나 건드릴 게 없을 만큼 단단한 짜임새였다. 표현의 화려함보다는 완연한 어울림을 추구하다보니 열화당의 방향과 잘 맞아 오래 일할 수 있었다. 오래전에 출간한 책이더라도 여전히 짜임새가 좋고, 계속 봐도 질리지 않는, 비례와 균형이 좋은 책들…… 그런 책을 좋아한다.

종이 이야기를 해보고 싶다. 전체적으로 종이라는 물성에 매우 정성을 들인다.

『우주선 지구호 사용설명서』도 그렇고 열화당 책들은 코팅하지 않는 경우가 대부분인 것 같다. 그런데 일반적으로 출판사에서는 그렇게 할 경우 때 탄다고 싫어한다.

　　　　코팅을 안 할 경우 실제 제작, 유통할 때 어려움이 있다. 가령,『백범일지』한글 정본 보급판은 표지에 제본 기계 기름이 묻어나 파본이 많이 생겼다. 그런데도 코팅을 안 하는 이유는 소재의 질감을 자연스럽게 살릴 수 있고 공정이 간소하고 재활용도 가능해서다. 사실 코팅하면 종이 질감을 굳이 고민할 필요도 없고, 단가를 맞출 수 있는 저렴한 종이도 사용할 수 있지만 그렇게 하지 않는다.

윤두서의 화첩 같은 책 『그대의 빼어난 예술이 덕을 가리었네』●는 반투명지를 썼다. 이럴 때 샘플 작업은 어떻게 하는가?

　　　　가능한 한 완성된 책에 가깝게 구현하려고 노력한다. 내지는 인쇄 없이 종이만 제본해 종이를 넘기는 느낌이나 책의 무게를 보기도 하고, 재킷도 씌워본다. 원단을 롤에 말아둔 상태로 보는 것과 몸에 대보는 것이 다른 이치다. 박은 샘플을 받아 테스트해보기도 한다. 레이저프린터에서 먹 400퍼센트로 인쇄한 후, 코팅기에 포일을 덧대 천천히 밀면 열 때문에 내려앉는다. 완벽하지는 않지만 어느 정도 결과가 가늠이 된다.

『나무와 돌과 어떤 것』●은 제목과 책의 물성 및 촉감이 완벽하게 연결된다. 2022년의 디자인 중 하나라는 생각이 들 만큼. 제작 후기를 들려달라.

　　　　조금 더 고아한 시안도 있었지만 표지 회의 때 이 시안에 대한 반응이 가장 좋았다. 책을 만지는 순간 직관적으로 내용을 감각할 수 있게 했다. 나는 사실 너무 '나무와 돌'스럽지 않나, 하고 생각했다. 재료의 물성이 책의 분위기를 충분히 끌어내고 있어, 제목은 흐름을 방

해하지 않으면서 본문과 이어지도록 저자명과 함께 담담하게 놓았다. 50대 후반 남성이 쓴 책인데 20~30대 여성이 주 독자라고 한다. 독자들이 겉모습과 내용이 다르다고 하지는 않을까 걱정했지만 SNS에 문장 인용도 많이 올라오고, 반응이 꽤 좋았다.

소위 말해 문체가 '남성적'이라는 뜻인가?

　　　　이 책에 담긴 생활 저변의 사유가 50~60대에게 더 공감을 살 만하고, 글에 한자도 많이 등장한다. 하지만 이야기하듯 편안한 문체다. 그에 맞춰 본문은 뒤흘리기(왼끝맞춤)°를 하고, 산돌 정체 중 민부리(고딕)에 가까운 서체를 적용했다. 출판사에 들어와 막히는 것이 있을

입하立夏로에서 대서大暑까지

매화말발도리
물소리가 하도 우렁차서 그 이름을 얻었다는 수성동水聲洞 계곡을 지나 인왕산을 오른다. 아파트를 허물고 옛 모습을 복원했다지만 조야한 현대식 공원이 내는 소리는 귓전에 닿기도 전에 사그라든다. 날이 갈수록 우리 사는 동네에서 신비는 사라진다. 모든 걸 과학의 잣대로 재단하고 여지를 없애 버린 결과다.
　　공원 끝에 청계천 발원지라는 작은 웅덩이가 있다. 인왕산을 등에 업고 작은 세계를 호령하던 가재나 새우는 어디로 갔을까. 지리산에 반달곰을 방사하듯 인왕산에 호랑이를 풀어놓으면 어떨까. 그런 쓸데없는 생각을 발등으로 내려보내기도 하면서 인왕산 중턱 석굴암에서 맨손 체조를 했다. 발아래서 서울특별시가 생산하는 소음이 끊임없이 올라왔다.
　　석굴암 마당 한편의 팥배나무 그늘에서 나무의 근황을 살피다가 하산하는 길이었다. 짤막고개를 내려오니 약수터 의자에서 할머니로 기우는 듯한 나이의 아주머니가 혼잣말을 했다. "아이고, 웬만하면 가겠는데, 이젠 더는 못 올라가겠네." 급경사인 석굴암 가는 길이 몹시 힘들었던가 보다. 내가 자리를 뜨려는 눈치를 보이자 물끄러미 옆 계곡으로 얼굴을 돌리며 투념했다. "작년보다 더 멉고 어제보다 더 멉네. 내일은 또 어쩨." 투정하듯 계곡으로 말을 던지는 것이었다.
　　조금 전 산에 오를 때 나는 저 계곡에서 손과 얼굴을 씻었다. 나를 씻기고 난 계곡은 또 혼자 저 아래에서 그대로 제자리를 지키고 있다. 이 세상의 넓이와 길이는 어디에서 올까. 산의

65

때마다 수업을 찾아 들었던 영향으로 심우진 선생이 만든 글자에 대한
신뢰가 있다. 최근 한 책을 SM세명조로 조판하고 있는데 정말 어렵다.
세로짜기 했을 때는 글줄이 가지런한데, 가로짜기에서는 글자의 중심
이 흔들리는 느낌이다. 그래서 산돌 정체나 최정호 부리는 조판 난이도
'하'라고 본다. 서체 디자이너의 노력에 기대어 흘리기만 해도 글줄이
정돈되어 보인다.

**재킷을 벗고 등장하는 표지 종이도 참 좋았다. 재킷 종이의 은은한 노랑과 표
지 노랑이 잘 어울리더라.**

　　　　　　　　표지는 말똥 종이다. 그 위를 감싸는 재킷은 나무 표피 같은
룩스패브릭 마로, 역시 자연을 연상케 하는 종이다. 표지 후보에는 갱판
지도 있었는데 밝은색을 선택했다. 예전에 '그들의 노동에' 3부작●을 어
두운색으로 만들었는데 판매가 잘 안 되더라. 꼭 그 때문은 아니겠지만
경험상 사람들이 밝은색을 선호하는 것 같다. 색지를 쓰는 대신 인쇄를
할 수도 있겠지만 가능하면 종이 전체에 가하는 인쇄를 피한다. 시간이
지나거나 햇볕에 노출되면 색이 바래는 경향이 있어서다.

제본 방식도 눈에 띄었다.

　　　　　　　　국내 동화책에 많이 쓰이는 방식이다. 합지(보드지)를 생략
해서 아이들이 가볍게 볼 수 있도록 만든 것인데 현장에서는 프렌치 제
본 혹은 소프트 양장이라고 한다. 책에 수작업이 들어가는 걸 좋아해서
『파리똥』 이후에 또 한번 사용했다. 물론 이런 후가공도 감리를 봐야
한다. 시접의 폭, 접는 순서와 모서리의 형태, 풀칠하는 위치 등을 제작
처와 함께 세세하게 결정했다. 도면이 틀린 경우 내가 만든 샘플을 보
여주며 고쳐나가고. 무엇보다 열화당에 복귀해서 처음으로 뒤흘리기
를 승낙받은 책이기 때문에. 전체적으로 재미있게 작업했다.

안 그래도 본문 대부분이 양끝맞춤이다. 출판계에서는 양끝맞춤을 선호하는데 왜 그렇다고 보는가?

긴 호흡의 글에서 뒤흘리기를 해서 생기는 불규칙한 여백이 독서를 방해한다고 생각한다. 반면 양끝맞춤은 모든 지면이 같은 면적의 네모 틀 안에 자리해 사방 여백이 일정하다. 디자이너가 경계하는 것은 글자 한 자를 중심으로 판을 짜는 수학의 세계에서, 체계를 무너뜨리는 불균질한 자간 같은 그 속의 더 큰 흐트러짐인데 말이다.

이 책에서 뒤흘리기를 시도한 이유는 무엇인가?

자연과 삶을 관조하는 글이 이야기를 들려주듯 편안해서 엄격함을 풀어주었다. 천천히 숲을 거닐며 나뭇가지, 낙엽, 꽃잎, 돌멩이를 들여다보듯 한 글자 한 글자가 읽혔으면 했다. 나무 이름 하나에 글 하나인 단출한 구성이라 제목이라고 위세를 부릴 필요가 없었다. 디자인석 위계가 간결하도록 세목과 본문을 동일한 크기로 하고, 긱 나무에 대한 짧은 글은 한 장面 안에서 이어지도록 했다. 중심이 되는 긴 산문과 부속들도 이런 기준으로 이질감 없이 어울리도록 했다. 뒤흘리기를 선택한 만큼 고른 글줄의 질감을 위해 작은 부분까지 세세하게 조정했다.

■ 박소영이 디자인하는 책은 종이의 물성이 즉물적으로 느껴진다. 그의 설계에 따라 종이는 별도의 후가공 없이 벌거벗음 그 자체로서 매력을 드러낸다. 까끌까끌한 갱판지에서부터 빳빳한 반투명 기름종이, 안개를 연상시키는 안개 종이와 재생의 감각을 일깨우는 회색조의 마분지까지, 책이 마치 종이 진열장 같다. 그의 인스타그램 계정에 올라오는 사진 속 공간이 공방처럼 보이는 이유는 종이의 여러 속성을 장고하는 모습을 엿볼 수 있기 때문이다. 종이의 세계는 넓고 유별나다. 여러 종류의 종이마다 특성이 있는데, 이 특성이 책에 특색

을 더해준다. 평량과 두께, 평활도(종이의 매끄러움 정도), 백색도, 불투명도의 차이로 얼핏 동일해 보이는 흰색 종이도 무한대의 백색이 존재한다. 열화당이 지난 몇 년간 펴낸 종이책들은 종이의 특성과 한계를 꼼꼼하게 검토하는 선택과 결정이 낳은 결과물이다. 종이는 인간에게 내재된 손끝, 지문의 감각을 일깨운다. 한때 지겹도록 책의 종말이 선언되었으나 당분간 그런 세상은 오지 않을 것이다. 그것은 책을 빌미로 한 종이의 종말을 말한 것일 수 있다. 하지만 우리에게 지문이 있는 이상, 대상의 촉감과 질감을 찾고자 하는 접촉점의 세계는 사라지지 않을 것이다. 열화당의 책들이 새롭게 각광받는 이유 중에는 바로 이러한 '동시대적 감각', 즉 매끄러운 세계가 반강제되는 시대에 지문의 존재 이유를 지속적으로 상기시키는 종이책의 덕목이 남아 있기 때문이 아닐까. ◼

『결혼식 가는 길』°은 재킷을 벗길 때 황홀감이 있었다. 빨간색이 고왔다. 알고 보니 나만 그렇게 느낀 게 아니더라.

　　　HIV에 감염된 주인공이 등장하는 이 소설은 내용이 일면 무겁다. 낡은 드레스를 생각하면서 바깥의 재킷은 눈꽃 느낌의 종이를, 내지는 진한 미색을, 면지는 한 톤 더 진한 베이지색으로 연결해 바랜 느낌을 내보려 했다. 붉은색 표지는 소설의 주인공인 니농의 병과 지노의 사랑을, 그 위를 덮는 눈꽃 같은 고백색 용지는 '결혼식 가는 길'의 종착지에서 열리는 슬프고도 아름다운 축제를 연상케 한다. 사람들에게 하나의 초대장을 건네는 듯한 책이 되기를 바랐다.

책 제작에서 종잇값이 차지하는 비중이 만만치 않을 텐데, 이 문제를 어떻게 해결하는가.

　　　열화당은 1년에 발간하는 책 종수가 적고 제작부를 따로 둘 수 없는 구조라 디자이너가 제작 관리를 담당한다. 그러니 관리 업체를 끼지 않아 중간 수수료가 없고 거래처와 대부분 오랜 관계를 맺고

있어 단가 인상 폭도 적었던 것으로 안다. 디자이너가 직접 견적을 내 보면서, 다른 후가공을 간소화하며 조율한다.

화집의 경우 전반적으로 인쇄 품질이 뛰어나다. 보통 원작을 본 후 화집에 실린 작품을 보면 구매 욕구가 떨어지는 경우가 많은데, 대개 인쇄 때문이다. 판권면을 보니 상지사와 오랜 시간 협업한 것 같다.

　　　　감리를 꼼꼼하게 본다. 입사 초반에는 모든 대수를 봤는데 요즘은 대표 대수만 본다. 한때 기장님들이 열화당에서 온다고 하면 전날 잠을 못 주무신다는 말이 있었다. 열화당이 까다롭다는 말이라 죄송스럽다. 그런데 이전에도 내가 몸담은 곳은 늘 기장님들께 타박받았다. 601비상도 해인기획에서 10도, 15도씩 밤새 찍으면서 "인쇄소 전세 냈냐"라는 말도 들었다. 디자이너도 인쇄기와 재료의 특성, 불량의 원인을 알아야 기장님과 실랑이하지 않고 깔끔한 감리를 볼 수 있다. 일부 사진집은 인쇄할 때 먹을 지정히기도 한다. 모든 책은 기본적으로 고농도 먹을 쓰고, 특정 회사의 잉크나 비단 먹을 써달라고 요청하기도 한다. 『산의 기억』은 먹을 두 번 찍었다. '덧인쇄'라고, 열화당에서는 오래전부터 써온 방법이다. 그리고 본 인쇄에 들어가기 전 반드시 교정 인쇄로 확인한다.

한국은 본문에서 먹을 100퍼센트로 안 찍는 편이다. 그런데 열화당은 제대로 먹을 찍는 것 같다. 어떤 책의 본문은 먹이 너무 흐려서 보기가 힘들 정도다.

　　　　맞다. 먹을 무신경하게 찍으면 종이 앞뒤의 회색도가 달라진다. 책은 안과 밖이 균형 있게 힘을 합쳐야만 단단하게 완성된다. 그래서 기초를 잘 쌓아야 한다. 이미지 없이 글자로만 이루어진 내지는 얼핏 간단해 보이지만, 첫 장부터 마지막 장까지 먹의 농도를 고르게 인쇄하는 것이 결코 쉽지 않다. 이걸 잘해내는 게 텍스트 위주의 책 제

작의 가장 기본이다. 발주서에도 이런 부분을 기록하고, 기준에서 벗어나면 재인쇄를 한다. 이런 열화당의 방식을 인쇄소에서 알고 있기 때문에 신경을 많이 써주신다. 개인으로 인쇄소를 직접 상대할 경우 그렇게 협업할 수 없을 텐데, 그런 면에서 디자이너로서 이점을 누린다고도 생각한다.

도판 데이터의 경우, 어떻게 인쇄용 데이터를 보정하는가.

기준이 되는 인화지를 받아 그에 맞춘다. 흑백은 오프셋 인쇄용으로 분판하고, 수치를 조정해가며 보정한다. 실제 사용할 종이에 가장 적합한 프로파일을 선택해 PDF 파일을 만들어 교정 인쇄를 한다. 이때 컬러 바와 농도 바, 맞춤표는 이후 보정과 본 인쇄 감리에 필요한 중요한 요소다. 이갑철 사진작가의 『타인의 땅』●의 경우, 4차까지 교정 인쇄를 봤다. 결과물을 보고 인화지와의 차이를 고치며 좁혀나가는 식이다. 원색은 인디고로 뽑는 경우도 있는데 인디고는 채도가 높고 색상 톤이 달라서 그걸 감안해서 보정한다. 중요한 책은 본 인쇄기에서 한두 대 정도 미리 찍기도 한다.

『개미』 같은 경우, 어떻게 이런 인쇄가 가능한가 싶을 만큼 놀랐다.

후배가 맡은 책의 감리를 함께 봤는데 어려웠다. 원화의 배경이 밝은 미색인데, 그 톤을 똑같이 찍는 게 너무 어려워서 기장님과 공을 많이 들였다. 원하는 인쇄 품질 기준이 구체적으로 있다보니 암암리에 열화당 담당 기장님이 정해져 있다고 한다. 기장님들의 기준으로 판단하면 먹이 적정 농도를 넘어 불량인데도 열화당은 예외로 그에 맞춰주신다.

『점·선·면』° 이야기를 하고 마무리하겠다. 원서를 살린 표지가 좋았다.

　　　　열화당 미술책방 시리즈에 포함되어 있던 책인데, 바우하우스 설립 100주년 기념으로 표지를 다시 디자인했다. 아쉽게도 본문은 필름으로 제작한 터라 바꿀 수 없었다. 막스 빌이 디자인한 원서 표지의 세리프체와 이미지의 놓임이 절묘했다. 재킷은 얇은 종이를 손으로 사방을 접어 둘렀고, 내지에는 미색의 서적지를 써 부드러우면서 가볍게 만들었다. 100주년 기념판에서 그 원서의 표지와 물성을 살리고자 했다. 푸투라와 한글 고딕을 조합해 표지를 디자인하고, 내지에는 부피감이 있고 가벼운 서적지를 사용해 표지와 비슷한 톤의 미색으로 맞췄다.

육아휴직 기간을 제외하면 열화당에서 일한 지 7년이다. 그 기간 동안 육아와 병행하는 게 쉽지 않았을 것 같다.

　　　　회사에서 집중하는 시간이 정말 소중하다. 지금 둘째가 16개월이라 집에 가면 엄마의 역할이 있다. 엄마로서의 성 역할에 관해서는 가족들과 자주 이야기하며 환기하는 편이다. 육아가 고되지만 사실 남편이 나보다 더 가정을 잘 돌본다. 고맙게도 가족들이 언제나 지지해 준다. 오늘도 인터뷰 잘하고, 지지향에서 자고 오라며 격려해줬다.

■□ 열화당은 한국 전통의 미를 올곧게 다룸에도 예스럽지 않다. 책에서 책으로 전수되어온 한국의 기품 있는 아름다움은 오늘날의 타이포그래피와 조우하여 새롭게 조율된다. 오래전 어느 전시에서 한국의 고가구를 감상한 적이 있다. 단단한 대칭적 조형이 뽐내는 단정한 미니멀리즘에 새삼스럽게 놀랐다. 오늘의 그 어떤 디자인보다도 '현대적'이었다. 어쩌면 열화당은 박소영 디자이너의 타이포그래피로 한국 전통의 미덕을 계승하고 있는지도 모른다. 종이 한 결 한 결이 책이 말하는 여러 레이어의 메시지 중 하나라는 점에서, 박소영은 장인에 가까운 정신과 태도로 조판과 제책이라는 직무를 이어나가고 있다. 짐작하건대 그것은 열화당 사옥의 공간적 특성과도 맞닿아 있다. 열화당에는 4만 3000여 종의 책을 보유한 책박물관이 있다. 그 말인즉 디자이너는 마음만 먹으면 제집 드나들 듯 책박물관에 가서 책을 열람할 수 있다. 런던에서 북디자이너 데이비드 피어슨을 인터뷰했을 때다. 그는 인근 세인트브라이드 도서관을 방문하며 수시로 리서치를 한다고 말했다. 옛 책으로부터 활자나 조판에 대한 감각을 익히거나 영감을 얻는다고. 그 말을 들었을 때 내심 부러웠는데, 박소영이 그 호사를 누리고 있던 것이다. 이 때문인지 박소영의 북디자인에서는 세로짜기에 대한 고민과 실천 또한 어렵지 않게 볼 수 있다. 이 근사한 일터가 앞으로도 박소영에게 무한한 원천이 되기를, 그래서 우리가 아직 보지 못한 옛 책의 면면이 오늘의 열화당 책으로 전이되기를 기대한다. □■

박소영은 동아대학교 공예학과, 한국예술종합학교 미술원 디자인과 예술전문사를 졸업
했다. 공책 디자인 그래픽스, 601비상을 거쳐 2013년부터 열화당에 재직중이다.

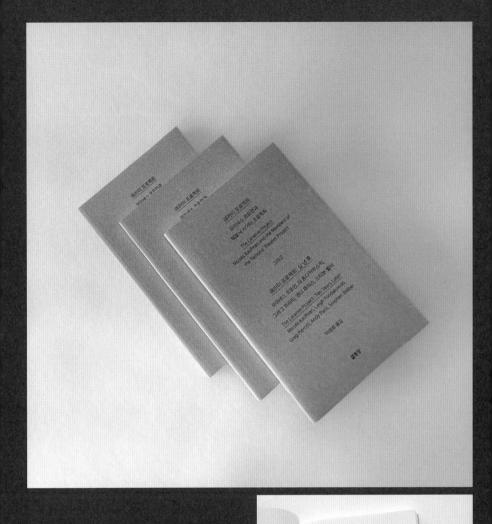

래러미 프로젝트 · 열화당 · 2018

판형	140×220mm
종이	(표지)두성 마로니에 198g/㎡
	(본문)한솔 클라우드 80g/㎡
서체	아리따 돋움, 어도비 가라몽 프로
제본	사철 반양장

방에 들어서면 두렵다

내 방에 들어서면 두렵다
몇 날 머물
물면이 두렵고
둥그런 천장이 두렵고 사방 벽지가 두렵다
생각하기가 싫어
밤에
갇히는 것이 다시 두렵다
드러누워
방 밖에서 이튿날
역사가 소리치고 지나가는 걸 듣기도
민망하다

믿지 않는다
나를 믿지 않는다

120

살아 있다고 생각 안 한다
남들이 살아 있다고도 생각 안 한다
죽어 있다는 말이 아니라
산송장이라는 말이 아니라
죽고 사는 게 헌지 모르니까
믿고 자시고 없다

천국세는 작 방이 있을까
무서워하지 않고
긴 복도로 나가
하느님 방을 찾아 나서면 재있겠지
천국에는
서비스 끝내주는
특실 같은 것이 있을까
기다려진다

방에 들어서면 두렵다

121

시, 최민 · 2022

판형 114×184mm
종이 (재킷)두성 매그 110g/㎡
 (본문)두성 타블로 76g/㎡
서체 11172산작, 사봉 LT 프로
제본 사철 양장

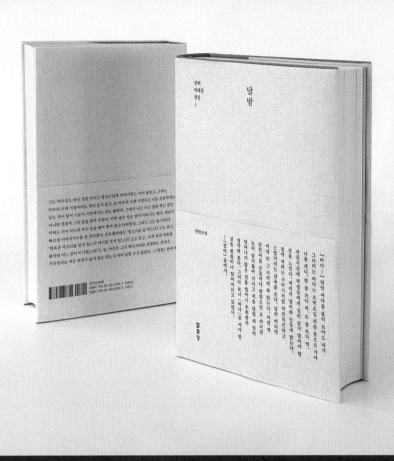

상허 이태준 전집(전 4권) · 2024

판형	140×220mm
종이	(재킷)고궁의아침 응용한지 U02고전색 100g/㎡
	(면지)마로니에 20 누룽지색 116g/㎡
	(본문)클라우드 80g/㎡
	(삽지)고궁의아침 개량한지 701고전색 40g/㎡
	(부록)얼스팩 Text(636×940mm) 72g/㎡
서체	AG 최정호 부리, 캐슬론 프로
제본	사철 양장

그대의 빼어난 예술이 덕을 가리었네 · 2020

판형	150×300mm
종이	(재킷)두성 쉽스킨 93g/㎡
	(표지)두성 프린터 256g/㎡
	(본문)한국 마카롱 80g/㎡
서체	AG 최정호 부리, 안손 텍스트
제본	사철 반양장

나무와 돌과 어떤 것 · 2022

판형	140×220mm
종이	(재킷)삼원 룩스패브릭 120g/㎡
	(표지)두성 마분지 209g/㎡
	(본문)한서지업 에코포레 78g/㎡
서체	산돌 정체 030, 스칼라 산스
제본	소프트 양장

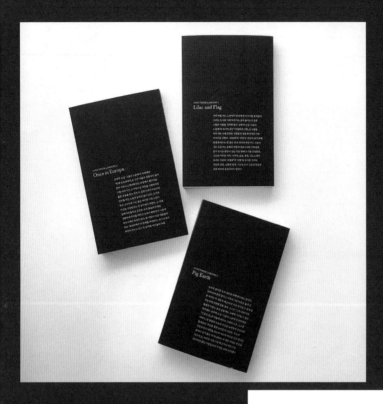

갑자

수탉이
 검은 날개를 펼쳐 흙을 날리고
 발톱으로 돌을 헤집고
 알을 낳는다

너무 일찍 줍지는 말기를
 달의 표면 같은 거친 피부로
 죽은 이들에게
 빛을 주고 있으니

눈이 내리면
 창고에 쌓인 그것들은
 묵묵히
 수프의 내용물이 되어 준다

흉작이면
 쟁기는 할 일을 잃고
 사람들은 굶주린다
 겨울밤의 덩치 큰 곰처럼

255

그들의 노동에 3부작 · 2019

판형	140×220mm
종이	(표지)두성 티엠보스 사간198g/㎡
	(본문)두성 아도니스러프 76g/㎡
서체	산돌 명조 네오, 바스커빌
후가공	박
제본	사철 반양장

결혼식 가는 길 · 2020
판형	140×220mm
종이	(재킷)두성 탄트셀렉트 안개종이 116g/㎡
	(표지)두성 티엠보스 사간 244g/㎡
	(본문)한국 마카롱 80g/㎡
제본	사철 반양장

한옥의 벽, 한옥의 천장 · 2016, 2019

판형	262×244mm

종이	(재킷)삼원 르느아르 130g/㎡
	(면지)두성 매직칼라 120g/㎡
	(벽-본문)두성 매그칼라 116g/㎡

	(천장-본문) 삼원 수페이퍼 115g/㎡, 두성 분펠 111g/㎡
서체	SM3중명조, SM3태명조, 어도비 가라몽
후가공	박
제본	양장

타인의 땅 · 2016

판형	225×260mm
종이	(재킷)두성 뉴크라프트보드
	(표지)두성 울트라사틴 157g/㎡
	(면지)두성 앤틱블랙 120g/㎡
	(본문)두성 매직칼라 120g/㎡
서체	견출명조
제본	양장

앙리 카르띠에 브레송과의 대화 · 2019

판형	140×220mm
종이	(표지)두성 엔티랏샤 244g/㎡
	(면지)두성 매직칼라 120g/㎡
	(본문)두성 아도니스러프 76g/㎡
	(재킷)두성 리프 120g/㎡
서체	산돌 고딕 네오, SM3신명조, 보도니
후가공	실크스크린
제본	양장

우주선 지구호 사용설명서 · 2018

판형	118×190mm
종이	(표지)두성 그문드 비어 250g/㎡
	(본문)전주 이라이트 80g/㎡
서체	산돌 고딕 네오, 딘 프로
후가공	실크스크린
제본	사철 반양장

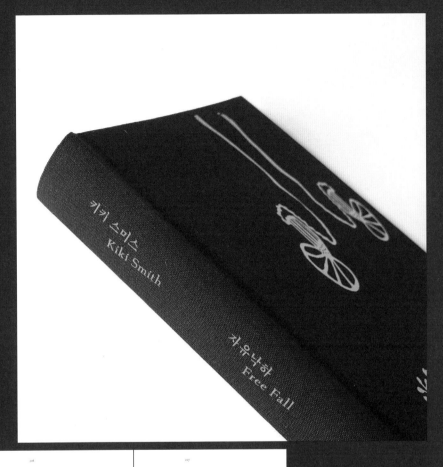

자유 낙하 · 2022

판형	170×260mm
종이	(싸개)동아합성 RD-19
	(본문)두성 문켄프린트
	화이트15 115g/㎡
	두성 퍼스트빈티지 120g/㎡
서체	SM3세명조
후가공	실크스크린
제본	양장

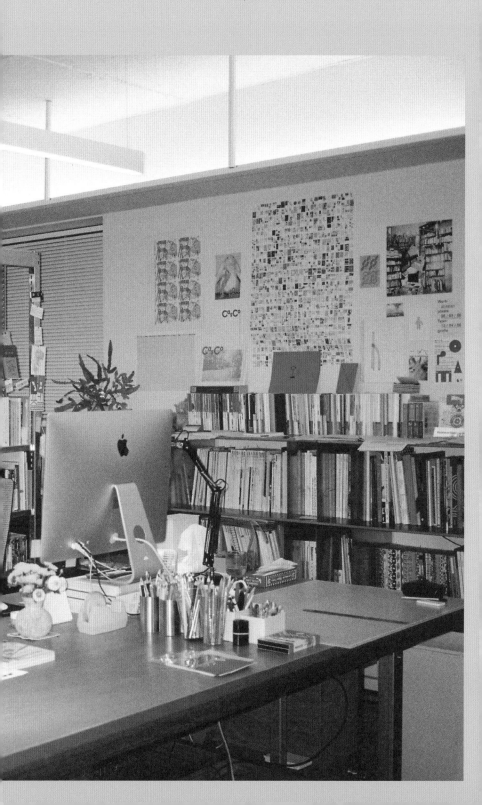

한계에서 시작하는 아름다움

■ 전북 익산에서 나고 자라 서울로 상경해 디자인을 공부한 오혜진은 본래 애니메이션 감독이 꿈이었다. 유년 시절부터 뭔가를 열심히 그렸던 탓인지 시각디자인학과를 졸업한 후에도 일러스트레이터로 오해받을 만큼 이미지 생산에 열심이었다. 정작 그는 방법론으로서의 디자인을 다각도로 모색했을 뿐이었는데도 말이다. 2018년 어느 한 인터뷰에서 그는 단호하게 말한다. "두 직업은 매우 다르다. 나는 일러스트레이터는 아니다. 스스로를 그래픽디자이너라고 생각한다." 오혜진에게 책은 디자인 방법론을 실험할 수 있는 공간이다. 직사각형이라는 제약된 공간에서 오혜진은 내용의 시각적 배치와 배열을 구상한다. 상황에 따라 그것은 평면의 글을 입체적인 책이라는 공간으로 '번역'해나가는 행위와 유사하다. 연극에서의 서사를 직조하고 연출해나가는 방법론으로서의 드라마투르기에 그의 북디자인이 비견될 수 있는 이유다. 매 작업은 지난한 리서치와 실험과 능동적 해석의 연속이다. 그렇다고 많은 이들이 여전히 북디자인의 절대적 과제라 일컫는 가독성을 전면 파괴하지도 않는다. '실험적'이라고 부를 수 있는 일련의 그래픽디자인이나 북디자인에서 흔히 마주하게 되는 난해함과도 거리가 멀다. 오혜진의 디자인에서는 항상 시선을 끄는 색 조합, 그리고 디지털과 아날로그 속성의 화목한 공존을 볼 수 있다. 매 작업에서 디자인 방법론을 고안하는 데 집중하기 때문일까. 그는 국내에서 활동하는 동시대 디자이너 중 특정 스타일로 분류되기에 가장 저항적인, 그래서 흥미로운 인물이기도 하다. ◧

학창 시절 시각디자인을 전공했다. 얼마 전 대학원을 졸업했고. 디자인을 공부하게 된 배경이 궁금하다.

만화 오타쿠였다. 특히 『에반게리온』『슬램덩크』『드래곤볼』 등을 좋아했다. 평소 그림 그리는 것도 정말 즐겼고, 애니메이션 감독이 되고 싶어서 애니메이션 고등학교에도 가고 싶었다. 그러다가 홍익대학교에서 주최한 미술 실기 대회 패션일러스트레이션 분야에서 1등을 했고, 그 경로로 학교에 입학했다. 고향 익산에는 동네에 플래카드까지 나붙었다. 가구 디자인을 전공할까 생각했는데 엄마께서 어디서 들으셨는지 시각디자인학과가 돈을 제일 잘 번다고 하셔서 시각디자인으로 전공을 바꿨다. 물론 그것은 사실이 아니다.

미술대학에서의 생활은 어땠나?

'한글꼴연구회'라는 소모임을 통해 타이포그래피를 알게 됐다. 그림은 누군가에게 배운다기보다는 자기가 알아서 하는 거라고 본 반면 타이포그래피는 어느 정도 지식을 필요로 한다고 생각했다. 타이포그래피가 새로운 공부가 될 수 있다는 걸 느꼈고, 자연스럽게 편집디자인에 관심을 갖게 됐다. 그리고 2학년 때부터 2010년 졸업할 때까지 약 3년에 걸쳐 틈틈이 오진경 디자이너 사무실에서 일했다. 나 외에도 그곳에 계셨던 분이 현재 민음사의 최지은 디자이너와 프리랜서인 박연미, 이지선 디자이너 등이다. 나는 당시 인디자인 툴만 조금 다룰 줄 알고 그리드나 여백 등 북디자인에 대해서는 아무것도 모르는 상태였는데 그곳에서 책 만드는 과정을 다 배웠다. 그때 오진경 선생님 나이가 30대 중반이셨는데 카리스마가 대단하셨다. 그러면서 애니메이션 감독이라는 꿈은 자연스럽게 접었다.

**한때 오혜진을 일러스트레이터로 생각했다. 졸업 후에 일러스트레이터로 활동
했던 건가?**

졸업 직후에 일러스트레이터로 활동했다. 대학 때도 그림
을 계속 그려 졸업 후 패션 잡지 등에 일러스트레이터로 소개되고는 했
다. 꽤 일찍 이름이 알려진 셈이지만 내 작업이 제대로 소개된 적은 없
었다. 스스로도 그 당시 작업을 잘했다고는 생각하지 않는다. '한 달에
50만 원은 벌어야지' 하면서 집에서 일하던 시절이다. 졸업하고 회사
를 다녔는데 5개월 정도밖에 못 다녔다. 그다음 회사도 8개월, 그다음
회사는 3개월 정도. 조직 생활이 너무 힘들었다. 늘 막내라 음식점 가면
먼저 수저 놓고, 택배 오면 받고, 내 일이 끝났는데도 다른 사람들 야근
하는 거 눈치보느라 집에도 못 갔다. 이런 상황을 못 견디고 그만두었
다. 이후 프리랜서로 일을 시작했는데 많이 힘들었다. 좋은 회사가 보
이면 지원하려고 했지만 어쩌다보니 2014년도까지 프리랜서로 일했
고, 그때 마음먹고 스튜디오 오와이이OYE를 차렸다.

방황하는 시간이 길었던 건가?

그렇다. 당시 디자인을 잘 모르다보니 많이 답답했다. 항상
그림으로만 디자인하는 내가 이상하기도 했다. 그래서 2014~15년도부
터 대학원 진학을 생각했는데, 실행으로 못 옮기다가 2018년에 가게 됐
다. 대학원에 간다고 하면 대개 교수에 뜻이 있다고 생각하지 않나. 나
는 너무 답답해서 갔을 뿐이다. 그렇게 간 대학원이 나에게는 큰 전환
점이었다.

■ 대학 졸업 후 2011년이 되던 해에 오혜진은 당시 주변의 많은
디자이너들이 그랬듯 독립 출판을 시작했다. 졸업 직후라 일도 많지 않아서 일종
의 심심풀이로 뭐라도 만들어보자는 생각이었다고. 당시 그는 스위스의 출판사

니브스Nieves에서 발행하는 얇은 진들을 무척 좋아했는데, 이로부터 영감을 받아 평소 틈틈이 그려왔던 낙서를 집에 있는 흑백 프린터기로 복사해 소책자 열 권을 만들었다. 그의 독립 출판 『도큐먼트 프레스』 1호였다. 2013년에는 네팔 여행을 다녀와서 5호를 만들었고, 용산 '구슬모아 당구장'에서 열었던 전시로 7호를 만들었다. 8호는 일종의 인터뷰집으로, 디자이너가 이미지를 다루는 방법을 소재로 한 「도구로서의 이미지」●였다. 이미지 생산 방법론에 대한 오혜진의 생각과 문제의식이 투명하게 반영된 책자다. 『도큐먼트 프레스』는 8호를 마지막으로 2018년에 끝났다. ▮▯

서울시립대학교 대학원에 진학했다. 어떤 점에서 전환점이 됐는가?

학부 졸업 후 디자이너로 활동은 했지만 그래픽디자인에 대해서 잘 알지 못했다. 만화부터 시작해서인지 디자인을 그림처럼 생각해 포스터나 표지 디자인에 꼭 그림을 넣으려고 하는 등, 디자인을 단순히 예쁘고 보기 좋게 정보를 배치하는 서비스 같은 것으로 생각했다. 일러스트 작업으로 조명받기도 했지만, 결국 슬럼프가 왔고 허무감에 빠졌다. 그런데 대학원에서 생각이 많이 바뀌었다. 가장 큰 계기는 독서였다. 글을 써야 하니 책을 많이 읽었다. 학부 때는 책이 어렵기도 하고 재미도 없어서 안 읽었는데 학부 때 추천받은 책을 대학원에 와서 읽으니 너무 재미있었다. 디자인사와 과거의 작업들을 접하면서 오늘날의 디자인이 갑자기 튀어나온 게 아니라 어떤 맥락과 방향에서 비롯되었다는 역사적인 흐름을 파악하게 됐고, 그러면서 그래픽디자인을 새롭게 깨달았다.

읽은 책 중 가장 큰 영향을 받은 책은 무엇인가?

마이클 록의 『멀티플 시그니처』다. 그 밖에 2000년대 초반에 나온 릭 포이너의 책, 리처드 홀리스의 책, 안그라픽스에서 나온 책

들을 탐독했다. 2000년대 초반에 정말 많은 디자인 서적이 나왔는데 그 당시에는 책을 읽어야 할 이유를 찾지 못했고 아예 안 읽었었다. 지금은 워크룸 프레스와 작업실유령, 현실문화의 책도 무척 좋아한다.

"내용에서 출발하지만,
그렇다고 내용에 종속되어서도 안 된다"

디자인 관련해 적지 않은 글을 썼다. 인상적인 글 중 하나가 2018년에 쓴 「형식으로 내용 삼기」다. 디자인 방법론으로서 구조와 형식을 강조했다. 단호한 어조가 인상적이었다.

　　　　대학원에서 에세이로 쓴 글이다. 김동신 디자이너가 진행한 글쓰기 수업을 정말 좋아했다. 나에게는 첫 글쓰기 수업이었는데, 짧은 글쓰기부터 서평, 리뷰, 반대/찬성하기 등 다양한 방식과 주제의 글쓰기를 진행했다. 본래 내 생각을 강하게 주장하는 타입이 아니어서 '생각한다'라거나 '같다'와 같은 표현을 많이 썼는데, 보다 단호하게 써야 한다는 피드백을 받았다. 그 영향 때문인지 내 의도와는 다르게 글들이 지나치게 진지해지고는 한다. 소신 있으면서도 너무 진지하지 않은, 가벼운 농담처럼 쓰고 싶은데 여전히 어렵다.

글에서 몇 가지 키워드가 눈에 띄었다. 그중 하나가 형식에 대한 강조, 이를테면 형식을 만드는 방법으로서의 제약과 조건이었다.

　　　　『멀티플 시그니처』에서 마이클 록이 말했듯 디자인은 '번역'에 비유할 수 있다. 물론 이 표현은 이제 너무 진부해졌다. 디자인은 내용에서 출발하지만 그렇다고 내용에 종속되지 않는다. '디자인은 예쁜 게 전부'라는 말과는 또 다르다. 디자인은 맥락을 구축해나가는 것

이다. 한 예로, 최근에 작업한 『유용한 바보들L'Idiot Utile』●이 그렇다. 이 책은 프랑스에서 사진작가로 활동하는 위베르 크라비에르와 그의 동료 알렉시 에티엔이 만든 급진적인 반-패션 잡지다. 디자인 작업을 위해 위베르가 이 책에 실릴 연작들을 폴더별로 정리해서 공유해줬는데, 이전 같으면 폴더에 정리된 순서대로 사진들을 앉히고 말았을 테지만, 지금은 연작의 성격을 보고 책의 구조를 고려하면서 사진들을 어떻게 배치할지 고민한다. 가령 잡지의 가장 후반부의 「도큐멘터리」는 가장 좋아하는 옷을 입고 가장 좋아하는 장소에 있는 친구들의 모습을 담은 사진 연작인데, 책의 구조와 흐름을 고려하여 이 섹션이 이미지 크레디트처럼 보이도록 했다. 책의 서두 부분에 배치한 사진 작품도 마찬가지다. 위베르의 동네에서 산 원단을 찍은 사진인데, 원단이 의류의 가장 기본 유닛인 점에서 착안해 이 사진들을 얇은 종이에 인쇄해 종이가 겹쳐지며 원단이 포개지는 느낌을 주려고 했다. 대학원에 와서 깨달은 디자인 개념이 이런 접근을 가능하게 했다.

디자인 방법론을 고민하는 셈인데 그 방편 중 하나로 제약과 조건을 강조한다. 쪽프레스에서 발행한 『디자인된 문제들』과 플랫폼 L 전시 책자인 『0.1평 문서』가 그런 사례 중 하나로 보인다.

　　　　『0.1평 문서』○는 2020년에 코로나 시대에 집에 관해 이야기하는 전시에 참여하면서 제작했다. 그때 실제로 집을 알아보는 중이었는데, 직업상의 이유로 늘어난 책을 보면서 책과 공간의 관계를 고민하게 됐고, 책도 사람처럼 부동산을 차지한다고 보았다. 전시 장소인 플랫폼 L의 규모가 커서 특정 문서가 갤러리의 일부를 차지하며 기생하고 점유하는 형태를 상상했다. 1평이 3.3제곱미터고, 1평의 100분의 1이 이 책자 크기라고 상정하고 판형을 세로 330, 가로 330밀리미터로 설정한 후, 전시장 곳곳의 벽에 한 쪽씩 걸었다. 그런데 알고 보니 내

가 작업 과정에서 계산을 잘못했더라. 1평의 가로 세로 길이는 약 1.8미터인 터라 그것을 10분의 1로 줄이면 가로 세로 180밀리미터의 책자가 되었어야 했다. 아무튼 책을 집에 가져간 사람은 자신의 집이나 부동산에 0.1평을 차지하는 책이 생긴다는 발상이다. 책에는 장서와 부동산에 관한 글을 실었는데, 판형과 쪽수를 미리 설정해놓고 그 크기에 맞춰 글을 썼다.

"지금까지 330×330밀리미터 판형 10쪽을 미리 설정해두고 3598자의 글을 썼다. 기존에 설정한 볼륨을 다 채웠으므로 여기서 이만 줄이도록 하겠다"라고 쓰며 마무리었다. 글이 형식의 제약을 받으며 전개되는 점이 흥미로웠다. 『디자인된 문제들』에서도 유사한 문제의식이 보인다. 책 기획부터 설명해달라.

　　　　『디자인된 문제들』은 쪽프레스의 김미래 편집자가 기획했는데, 열 명의 디자이너들에게 열 편의 글을 받아 수록한 책이다. 필자로 참여한 디자이너들에게 책 크기, 16쪽, 누드 사철 제본이라는 책 사양을 전달했다. 각 디자이너는 자신이 쓴 글을 이에 맞춰 디자인했다. 그 과정에서 내가 할 수 있는 일은 16쪽이 한 단위인 여러 묶음에 물성을 부여하는 것이었다. 주제상 예상 독자 대부분이 디자이너고, 내용뿐만 아니라 책의 꼴이나 종이도 눈여겨볼 거라 생각해 16쪽씩 다른

종이를 적용해 종이 샘플집처럼 만들었다. 디자이너들은 자신의 글이 어떤 종이에 인쇄될지 몰랐다.

이 책에서 직접 쓴 글 「16페이지 글쓰기에 관한 글쓰기」와 지면 가장자리 아래에 배치한 디자이너 후기에 다시금 형식과 제약 조건에 대한 개념과 생각을 말하고 있다.

　　　　편집자가 자유 주제로 써달라고 했을 때 이 상황 자체를 주제 삼기로 했다. 그래서 16쪽 분량의 글을 어떻게 쓰게 되었는지 설명했다. 그리고 지면의 양쪽 가장자리에는 이 글이 놓이는 지면의 판면 운용 방식에 대해 썼다. 그러니까 작업 의뢰 과정은 본문 크기로, 이 글의 형식에 관한 내용은 각주로, 일종의 후기처럼 쓴 거다. 그런데 하나의 지면을 분할하여 서로 다른 내용이 함께 흐르게 한 조판은 다른 디자이너의 작업에서도 볼 수 있어서, 그다지 새로운 시도는 아니다.

석사학위 청구 논문인 「백지에서 시작할 수는 없잖아요」°도 출발점이 '제약'이다. 여기서는 글자와 관련된 제약을 말한다. "같은 글자를 그리더라도 '어떻게'

그리느냐는 그래픽디자이너마다 다르고, 이 지점에서 그리기 위한 조건 설정과 그것을 대하는 태도에 따라 여러 가지 관점이 발생한다"라고 썼다.

A4 드로잉 연작을 논문으로 묶었다. 각 드로잉은 5×5 그리드를 바탕으로 그린 글자다. 〈타이포잔치 2019〉에서 처음 열 점을 선보였고, 같은 해 12월 석사청구전에서 124점을 새로 선보였다. 논문 마지막에 개념미술가 솔 르윗의 말을 인용하며 "지시문에 따라 누구나 드로잉을 할 수 있다"고 했지만, 사실 궁극적으로 아름다운 조형을 도출하기 위해서는 주관적 해석이 필요하다고 보기에 이 말에 완벽히 동의하지는 않는다. 솔 르윗은 결과물의 아름다움은 상관없다고 했지만 나에게는 그것이 굉장히 중요하다. 설정된 제약은 어디까지나 출발점일 뿐이다.

"어떤 대상을 그리는가보다 어떻게 그리는가가 더 중요하다"

본래 이런 제약이나 조건에 관심이 많았나? 아니면 대학원에서 영향을 받았나?

그림 그리기의 영향이라고 말하고 싶다. 일러스트레이터들은 흔히 먹은 것이나 본 것 등, 자신의 일상을 소재로 그리는 경우가 많은데, 나는 그런 그림에는 관심이 없었다. 대학원 진학 전인 2016년에 네덜란드 얀반에이크 아카데미에서 진행한 '매지컬 리소 워크숍'에 참여했던 경험이 큰 영향을 미쳤다. 그곳에서 작업자 한 명과 인쇄 기술자 한 명이 한 팀을 이뤄 총 다섯 팀이 5일 동안 프린팅 실험을 했다. 아트워크를 준비해 가야만 했는데 어떤 대상 자체에 대한 그림에는 관심이 없어서 고민하다가 테스트 개념에 힌트를 얻었다. 프린터기나 TV 디스플레이 같은 기기의 광고를 보면 화질이 얼마나 좋은지 홍보하기

위해 꽃이나 새 같은 화려한 이미지를 흔히 활용한다. 이를 차용해 나 역시 꽃을 소재로 정하고 이를 동일한 조건에서 다양하게 그리는 방법으로 아트워크를 준비했다. 나에게는 그리는 대상보다 그리는 방법이 더 중요해서 꽃을 그리더라도 '어떻게' 그릴지 탐구하는 데 초점을 맞춰 작업한다. 이런 경험이 제약 기반 작업의 시작이라고 본다. 루나 마우러, 에도 파울루스, 조너선 퍼키 그리고 로엘 바우터스가 '컨디셔널 디자인Conditional Design'이라는 프로젝트와 마니페스토를 통해 결과물보다는 과정, 로직 그리고 입력input에 집중하는 디자인 전략을 선보였듯이 어떤 조건을 만들어놓고 작업을 진행하는 거다. 사실 그래픽디자이너라는 것도 어떤 제약 조건 안에서 작업되는 것 아닌가? 그 당시 내 결과물이 일러스트레이션이기는 했지만 그러한 작업 방식은 그래픽디자이너기 때문에 가능했다고 본다. 그런데 당시 사람들은 "꽃을 신기하게 그렸네"라며 나를 여전히 일러스트레이터로 보았다.

밴드 새소년 앨범 커버 일러트스레이션◦이 그런 결과물 중 하나였나?
　　맞다. '매지컬 리소 워크숍'에 다녀온 후인 2017년에 작업

한 거다. 격자 그리드를 그은 다음에 그리드 속 공간을 채우면서 형상을 만들어나가는 방식이었다. 이 작업 이후 같은 방식으로 그려달라는 문의가 정말 많이 들어왔다. 나는 방법론 개발에 관심이 있을 뿐 어떤 스타일로 분류되기를 원하지 않는다. 이런 '조건 기반 그리기'에 관심을 갖게 된 건 리소그래피의 영향도 있다. 리소그래피를 하면서 망점으로 인한 착시 현상을 알았고, 그에 착안해 픽셀이나 라인을 이용해 작업하기도 했다. 카럴 마르턴스, 후쿠다 시게오, 키기도 인쇄 기법에서 발생하는 착시를 이용해 아트워크를 만들었다. 그저 예쁘다고만 생각한 작업이 어떤 기법과 연관되어 있다는 걸 알게 된 후 시각언어의 배경과 맥락을 보다 잘 이해하게 됐다. 그런 의미에서 '재생산'이라는 개념도 내게는 중요하다.

'재생산'은 어떻게 이해해야 하나?

　　　　작업을 처음부터 끝까지 내 손으로 직접 한다기보다는 '출력'이라는 또다른 맥락을 통해 이미지를 재맥락화하는 거다. 리소그래피의 해상도가 낮은 탓에 동일한 이미지더라도 모니터로 볼 때와 출력물로 볼 때 결과물이 다르다는 점에 흥미를 느꼈고, 그것을 발전시켰다. 아울러 위베르와 협업한 『유용한 바보들』 역시 방법은 다르지만 생각의 출발점은 유사하다. 위베르에게도 '재생산'이 중요한 키워드라고 보여진다. 다른 사진 두 장을 합쳐 또다른 사진을 만드는 것처럼 그는 사진을 그 상태 그대로 온전히 사용하기보다는 다른 방식으로 활용하기를 즐긴다. 보통 사진작가들은 자기 작업이 지면에 놓이면서 비율이나 프레임 등이 바뀌는 걸 싫어하는데 위베르는 비율이 바뀌어도 상관없고 사진에 뭔가를 섞거나 얹어도 좋다고 말한다. 위베르는 자신의 사진이 절대적인 권위를 가지는 걸 원치 않았고, 오히려 끝없이 재생산되길 바랐다.

북디자인 전반에 걸쳐 리소그래피°의 영향이 엿보인다. 언제부터 리소그래피에 관심을 가졌으며 북디자인에서 리소그래피는 어떤 의미를 갖는가?

　　　　2012년, 서울에 코우너스가 생긴 이후 리소그래피를 알게 됐다. 당시 소규모 출판이 붐이었기에 나 역시 적은 수량의 인쇄물을 제작하는 데 리소그래피를 자주 이용했다. 처음에는 여러 가지 별색을 사용할 수 있고 망점이 커서 레트로 느낌을 준다는 것만 겉핥기식으로 알고 있었는데 하면 할수록 리소그래피가 인쇄 제작의 물성을 좀더 가까이 탐구할 수 있는 유용한 도구임을 알게 됐다. 이를테면 오프셋 인쇄의 경우 인디자인에서 디자인을 완성한 후 PDF로 내보내면 인쇄소에서 알아서 최종 결과물까지 만들어주지만, 리소그래피는 색상 분판이나 터잡기(인쇄 작업 후 재단, 접지 과정을 고려하여 지면 순서와 간격 등을 조정하는 작업) 등을 모두 직접 작업해서 데이터를 넘겨야 한다. 또한 오프셋과 동일한 CMYK 색상이 아니기 때문에 화면에서 보는 것과 결과물이 다를 수밖에 없는데, 이러한 과정에서 망점, 색상 조합, 경제성 등을 고려하여 다양한 프린트를 시도해볼 수 있다. 특히 색상 분판 과정은 세부적으로 파고들수록 탐구할 것들이 굉장히 많아 리소그래피를 통해 북디자인에 적용하는 물성에 대한 이해도를 높일 수 있다. 또한 각 인쇄 방식이 가진 제약을 오히려 작업 과정의 특수성으로 이해함으로써, 단

순히 취향 같은 일차원적인 이유가 아니라, 리소그래피, 오프셋 인쇄, 실크스크린 등 모든 제작 방식을 의도에 따라 선택하는 하나의 옵션으로 여길 수 있다.

글자 운용 방식도 비슷한 개념 위에 있는 것 같다. 『유용한 바보들』에서 『디자인된 문제들』까지 숫자나 글자를 다루는 과정에 대해 설명해달라. 얼핏 레터링처럼 보이는데 레터링이 아니다.

　　　레터링은 좋아하지도 않고 해본 적도 많지 않다. 대부분 기존 서체를 쓰는 편이다. 『유용한 바보들』의 경우에는 드로잉이라는 표현이 맞다. 나는 글자로 읽히게끔 하는 것에는 그다지 관심이 없다. 『유용한 바보들』의 장 표제지에는 규칙이 없다. 그냥 모양자와 펜으로 그리고, 스캔해서 벡터화한 후 늘리고 줄이면서 변형했다. 이것도 일종의 재생산 개념이다. 그리고 나는 시각 보정(글자의 시각적 결함을 발견해 미세하게 조정하는 것)에 약하다. 못하는데 어설프게 하기보다는 위에서 말한 것처럼 그냥 감으로 저지른다. 그 외 글자는 아워 폴라이트 소사이어티Our Polite Society의 서체를 사용했다.

『유용한 바보들』 표지 콘셉트가 궁금하다. 리듬체조의 리본을 연상시키는 글자 띠가 재미있다.

　　　위베르가 옆집 아저씨에게 '유용한 바보들' 글자가 쓰인 리본을 휘두르도록 부탁해 찍은 사진을 뒤표지에 싣고 싶어했다. 앞표지에서 온전히 그래픽만으로 이 책의 제목을 보여주고자 했는데, 뜬금없는 그래픽을 새로 만들기보다는 뒤표지와 상응하는 '대화' 같은 그래픽을 만들고 싶었다. 그래서 리드미컬하게 글자를 배치하고, 인디자인의 밑줄 옵션을 활용해 글자 바깥에 띠가 생기도록 작업했다.

『디자인된 문제들』°에서는 서문에 숫자가 큼직하게 들어가 있더라.

　　책 서두에 편집자가 정리한 16쪽 분량의 소개 글이 등장한다. 이 지면의 쪽 번호를 하나하나 다르게 디자인했는데, 책에서 주변적 존재인 쪽 번호가 여기서는 오히려 주인공이 되면 어떨까 생각했다. 이를 위해 먼저 책 판형에 맞춰 손으로 여러가지 형태의 숫자를 그리고, 그것을 스캔해 다시 내지 레이아웃에 맞춰 인디자인에서 변형해가며 지면을 완성했다.

"인스타그램을 포함해 사이버 세상 나들이를 많이 한다"

한국 시를 외국어로 번역해 출판하는 잇다출판사의 '줄줄 프로젝트' 카탈로그● 표지 서체도 아름답다.

　　'줄줄'은 시의 글줄과 실타래가 줄줄 풀리는 이미지에서 나왔다. 강성은 시인의 시에 "올이 풀린 스웨터처럼 줄줄 새는 이야기"라는 시구가 있다. 이러한 기획 의도를 책에서 보여주면 좋겠다 싶어

줄줄이 이어지는 서체를 사용해 판면에 크게 배치했다. 서체는 엘리아스 한저가 디자인한 스크립추얼 오픈패스Scriptual OpenPath다. 보통 서체는 면으로 되어 있어 크기를 키우면 두꺼워지는데 이 서체는 선이어서 키워도 두께가 같다. 이런 특성도 '줄줄'과 어울려서 각 장 표제지의 시인 이름에도 사용했다. 색은 여러 색상의 실뭉치를 상상하며 하나하나 적용했다. 사철 제본에는 흔히 사용하는 흰색 실이 아니라 빨간색 실을 사용했다.

이런 독특한 서체는 어디서 찾는가.

인스타그램을 포함해 사이버 세상 나들이를 많이 한다. 서체 회사 디나모Dinamo와의 협업 기사를 보고 엘리아스 한저에 대해 알게 되었다. CNC 커팅에 용이하게 제작된 것인데 나는 다른 용도로 활용했다.

그러고 보니 전시 도록인 『내 나니 여자라』•에서의 한글 서체가 대범했다.

한글 디자이너 김슬기가 만든 달슬체다. 궁에서 살았던 여성들의 손글씨를 가지고 만든 서체인데, 혜경궁 홍씨의 일기인 『한중록』에서 시작된 전시 기획의 맥락과 잘 어울렸다. 여성에 대한 전시이기에 메인 서체 디자이너 역시 여성이면 좋겠다는 생각으로 리서치를 시작했는데, 세로쓰기에 적합하면서 비슷한 맥락의 디자인에 사용되지 않은 서체를 찾느라 정말 힘들었다. 디자인비의 3분의 1을 서체 구매에 쓸 정도였다. 또 어려웠던 것은 『한중록』에서 출발한 전시이기는 하지만 『한중록』에 관한 전시는 아니라는 점이었다. 너무 전통적이거나 옛것을 상기시키는 분위기로 가서는 안 됐다. 게다가 소위 말하는, 힙하거나 차가운 디자인도 어울리지 않았다. 디자인을 풀어가는 과정이 정말 어려웠다.

영국 출판사 탬스 앤드 허드슨Thames & Hudson에서 발행한 『메이크 브레이크 리
믹스Make Break Remix』◦도 흥미롭게 보았다. 이 책은 어떻게 의뢰받아 진행했나?

　　　　피오나 배는 영국에서 활동하는 한국 문화 홍보 전문가다.
영국에서 부상하는 K-컬처와 관련된 책을 하나 만들어달라는 탬스 앤
드 허드슨의 의뢰를 받고, 사진작가 레스를 섭외한 후 디자이너를 물
색하던 중에 라이즈호텔 브랜드 디렉터 제이슨 슐라바흐가 나를 추천
했다. 그때 신기하게도 런던 빅토리아 앤드 앨버트 미술관에서 하는
한류 관련 전시의 카탈로그 디자인 의뢰도 받았다. 포트폴리오를 요청
하기에 탬스 앤드 허드슨과의 작업을 언급했더니 같은 시기에 발간되
는 K-컬처 관련 책을 같은 디자이너가 작업해서는 안 된다며 바로 거
절하더라.

착수에서 제작까지는 오래 걸렸나? 한국과는 다른 소통 및 작업 프로세스가 있
을 것 같다.

　　　　2020년에 연락이 왔다. 모든 게 정교하게 매뉴얼화되어 있
다는 점이 흥미로웠다. 촘촘하게 짜인 템플릿을 줬는데, 거기에 많은
스타일 목록이 있었다. 스타일 목록을 파악하는 데 시간이 많이 걸렸는
데, 그중 어떤 항목도 바꿔서는 안 됐다. 그들이 제시한 목록의 범위 내

에서 서체나 크기 및 레이아웃 등을 조정해야 했다. 교정 교열도 인디자인 파일을 출판사에 통째로 넘기는 방식이었다. 출판사 내부에서 조판, 수정, 교정을 다 하다보니 뭘 고쳤는지 자세히 알 수 없었고, 결국 최종 파일도 못 받았다. 솔직히 제작 측면에서 아쉬운 점이 많은 책이다. 본래는 매트한 종이와 러프한 종이를 섞어 사용하려고 했는데 소통이 제대로 안 되면서 원하는 종이를 사용하지 못했다. 은색이 보다 화려하게 올라오기를 원했는데 매트하게 나와버렸다. 또 색지를 면지로 쓰려 했는데 막상 받고 나니 면지는 아예 없고 표지 안쪽에 면지 색상으로 지정했던 컬러가 인쇄되어 있었다. 그런가하면 표지 제목에서도 특정 글자만 미묘하게 겹쳐졌는데, 아쉬운 부분이다. K-컬처가 외국에서 영향을 받았지만 한국의 로컬과 믹싱, 리믹스되었다는 것이 이 책의 주제여서 제목 글자도 '만들고 부수고 리믹싱'해 만들었고, 시안만 몇십 개였다. 그런데 협의 과정에서 특정 부분만 겹친 형태로 정해졌다. 『유용한 바보들』도 유럽권 의뢰인과의 작업이지만, 탬스 앤드 허드슨이 대형 출판사여서 그런지 결정 과정이 복잡했다. 그 와중에 언어와 지리적 한계가 있다 보니 더 세심하게 관여하기 어려웠다. 디자인을 바꾸고 싶은데 이미 보고가 끝났기 때문에 어렵다는 답변을 받은 적도 있다.

레스 작가가 사진으로 참여했는데, 사진작가와의 소통이나 사진 편집은 어떻게 이뤄졌는가.

　　　　　오히려 사진 파트는 수월하게 진행됐다. 인터뷰의 흐름에 맞춰 사진을 나열하는 게 출판사의 애초 계획이었다. 스타일리스트 김영진 인터뷰에 이어 레스가 찍은 김영진의 화보가 나오는 방식이었다. 그런데 저자, 사진작가, 나의 생각은 달랐다. 라인업이 대부분 언더그라운드 신이다. 정작 해외에서 말하는 K-컬처는 아이돌 중심인데 이 책

은 그렇지 않았던 거다. 그러다보니 인터뷰이들을 마치 K-컬처의 대표 주자처럼 말하는 것도 부담스러웠고, 인터뷰 순서대로 사진이 나열되는 것도 흥미로워 보이지 않았다. 그래서 레스가 찍은 사진을 '리믹스'했다. 인터뷰이의 사진과 레스의 사진을 다 섞은 다음 그것을 다섯 파트로 나누자고 제안했고 잘 수용됐다.

■ 오혜진은 국내 디자이너로서는 보기 드물게 해외의 러브콜을 많이 받았다. 이는 국내 대학 출신으로서는 이례적인 경우다. 영국의 그래픽디자인 웹진인 「잇츠나이스 댓」에 서너 차례에 걸쳐 관련 인터뷰나 기사가 게재됐는가 하면, 2020년에는 같은 매체에서 송예환 디자이너와 함께 주목할 만한 그래픽디자이너 중 한 명으로 오혜진을 선정하기도 했다. 『유용한 바보들』이나 『메이크 브레이크 리믹스』등 해외 창작자나 출판사와의 협업은 그의 커리어에서 자연스러운 사례로 자리한다. 해외 매체나 창작자들이 그를 선호하는 이유를 파악해보려는 시도는 여러모로 무의미하다. 다만 한 가지 추정 가능한 것은 스스로 설정한 제약 조건과 그로부터 도출되는 다양한 변수로 인한 예측 불가능한 디자인 변이형들이 '오혜진표' 매력이 되었다는 점이다. 특정 양식이나 흐름에 빗대기 어려운 그의 디자인을 두고 '투명한 초국적성'이라는 조어가 떠오르는 이유다. 오혜진의 디자인은 디자인 방법론이라는 방으로 진입하는 문과도 같다. 결과물의 문을 열고 방으로 들어가면 유기적으로 진화해나가는 그래픽 이야기가 전개된다. 디자인에 임하는 그의 이러한 태도는 책을 대하는 과정에도 전이된다. '도큐먼트 프레스'에서부터 코우너스와의 인쇄 협업, 작가 및 큐레이터와 진행한 전시 도록, 종이섬출판사와 협업해 만든 책에 이르기까지, 오혜진의 디자인 방법론은 디자인 현장에서 종종 언급되는 디자인 '차력'이나 '변칙'과는 다르다. 꼼꼼하고 부지런한 리서치와 호기심, 그리고 탐구에서 비롯한 그의 디자인을 보며 서울에서 열린 카럴 마르턴스의 전시 〈스틸 무빙〉(2018~19)에서 언급된 말이 떠오른다. "타이포그래피는 매번 같은 규칙 안에 있으면서도 조금 다른 것을 개발하

는 것이라고 생각합니다. 말하자면 같은 질문을 받더라도 매번 대답이 다른 것입니다." 오혜진은 매번 대답이 다른 북디자인을 수행하고 있다. ◼

『초과』● 이야기로 마무리 짓겠다. 책 콘셉트가 너무 좋다.

　　　　'초과'는 시 한 편을 여러 명의 번역가가 번역하는 모임이자 그들이 펴내는 잡지 제목이다. 10호는 에세이였는데, 모임의 성격을 본문 디자인에 반영하고자 했다. 그때 프랑스 북디자이너 루이 뤼티의 에세이 「In/In」이 생각났다. 다국어를 쓰는 사람들이 다국어 조판을 어떻게 읽는가에 관한 내용이었는데, 뤼티는 자신이 잡지 『오아서Oase』를 읽었을 때의 경험을 떠올리며, 무의식중에 두 언어를 오간다고 했다. 가령, 『오아서』의 어느 호에서 상단에 네덜란드어, 하단에는 영어가 흐르는데 자신이 위아래를 오가며 읽고 있더라는 거였다. 여기서 착안해 『초과』를 보는 사람들은 기본적으로 다국어에 관심이 있는 사람일 테니 한국어와 영어를 다양하게 읽을 수 있는 지면 레이아웃을 시도해보기로 했다. 문단을 90도 돌려보기도 하고, 영문과 국문의 글줄을 서로 교차하기도 하며, 독자들의 읽기 경험을 상상하며 작업했다. 의뢰인이 조금 걱정했지만 독립 출판이니까 시도해보자며 설득했다. 또한 번역의 출발어와 도착어 개념을 장 표제지에서 드러내고 싶었고, 여러 장 표제지에 걸쳐 한국어와 영어가 돌고 돌다가 마지막 장 표제지에서 출발어인 한국어가 뒤집히고, 번역어는 똑바로 서 있게 했다. 의뢰인은 판매를 걱정했지만 오히려 발행하자마자 매진되었다.

취미가 있는가.

　　　　재미없게 들릴 수 있지만 독서가 취미다. 꼬리에 꼬리를 무는 독서를 좋아하는데, 여러 관점과 배경이 교차되고 엮여 지식이 풍부해지는 것이 즐겁다. 대개 진행하고 있는 프로젝트와 관련된 주제의

책을 읽는다. 결국 독서도 취미라기보다는 공부라는 셈인데……. 워라벨이 좋지 않은 편이지만 다행히 생활은 규칙적이다. 아침 7~8시 사이에 일어나 9~10시에 출근하고 6시 전후로 퇴근해 가벼운 저녁을 먹고, 잠들기 전 한두 시간 정도 이런저런 일을 처리한다. 정해진 시간 안에 일을 끝내려고 하는데 체력이 안 돼서 주말에도 출근할 때가 많다. 본래 30~50대에 가장 왕성하게 활동하지 않나. 들어오는 일이 다 재미있어서 하다보면 무리하게 된다.

코우너스의 조효준 디자이너가 배우자다. 협업한 지 오래된 것으로 안다.

결혼은 2015년에 했다. 작업에 그의 영향을 적지 않게 받았다. 코우너스가 만들어진 2012년쯤부터 그곳에 인쇄를 맡기기 시작했는데 집이 같은 방향이다보니 급격히 가까워졌다. 공동 프로젝트를 진행하는 경우는 드물지만 일상에서 효준씨를 통해 많이 배운다. 일과 생활의 경계 없이 많은 부분을 공유하는 무척 소중한 존재다.

좋아하는 북디자인 몇 가지만 소개해달라.

너무 많다. 영국 출판사 덴트 드 레오네dent de leone를 무척 좋아한다. 그래픽디자인 그룹 오베케Åbäke의 디자인은 천진난만함과 능숙함 사이를 자유로이 오가 언제나 감탄을 자아낸다. 과감한 제작 사양도 늘 놀랍고. 만약 출판사를 다시 연다면 덴트 드 레오네 같은 출판사를 지향하고 싶다. 핫토리 가즈나리도 무척 좋아해, 그가 만든 '히어 앤드 데어Here and There' 시리즈와 요코야마 유이치의 만화책, 잡지『한밤중』등을 틈틈이 모으고 있다. 그의 디자인 역시 우리가 흔히 생각하는 아름다운 틀과 꽤 비껴나가는 지점이 있다. 소부에 신의 북디자인도 정말 좋아한다. 일본 책은 해외에서 구하기 어려워 실물을 본 적이 많지 않지만 운좋게 그가 만든『버섯 문학 명작선』을 일본에서 사왔다.

너무 아름다워서 집에 모셔두고 있다. 대만 디자이너 왕지훙의 작업도 좋아하는데, 표지의 힘이 굉장하다.

북디자인의 매력은 무엇이라고 보는가?

책은 그래픽디자인 내에서도 종합적인 사고를 요구하는 분야다. 어려우면서도 재미있다. 네덜란드 디자이너 이르마 붐이 하버드대학교 학생을 대상으로 한 강연에서 "북디자인의 핵심은 아이디어"라는 말을 한 적이 있는데 그 말에 꽤 동의한다. 책 만들기가 일종의 정체성을 만드는 일과 유사하다고 느낀다. 내용이라는 큰 축을 바탕으로 판형, 서체, 본문 구조, 물성, 책의 핵심을 보여주는 표지 이미지 등을 종합적으로 판단해 만들어야 하기 때문이다. 나는 표지만 디자인하거나 관습을 따라야 하는 북디자인에는 큰 관심이 없고, 디자이너로서 적극적 해석이 가능한 작업에 흥미를 느낀다. 그런 이유에서 원고 차례가 정해지기 전 기획 단계부터 함께 작업하는 기회를 많이 가지려고 한다.

◼ 인터뷰 당시 오혜진은 국립현대미술관 〈젊은 모색 2023〉에 초대받았다. 그는 "몇 년 전부터 건축이나 공간과 그래픽디자인의 관계에 관심이 많아졌는데, 마침 좋은 기회가 생겼다"라며 건축가 및 공간 디자이너와 함께하는 전시에 들떠 있었다. 그의 디자인에서 책은 결과물로 묵직하게 자리하기보다는, 그래픽디자인을 생산하는 과정에 놓인 비정형의 언어다. 그래픽디자인 행위를 품어 안는 지대이자 공간으로서의 책. 그런 점에서 그가 '젊은 모색 2023: 작가 인터뷰'에서 자신의 작업을 "평면 그래픽"이라고 칭한 건 설득력 있다. 돌이켜보건대 그와 협업한 프랑스 사진가 위베르 또한 오혜진과의 협업 이유로 "그가 결과물보다 과정에 집중하는 점이 흥미롭다"라는 말을 전해온 적이 있다. 이는 위베르가 자신의 작업에서 기존 사진 개념을 재정의하는 과정과도 유사하다. 그의 사진은 마치 액체 상태에 놓인 듯 유연하고 탈경계적이다. 개념적 토대

를 공유하는 두 사람이 만든 책은 아름다울 수밖에 없지 않을까. "시도 정답이 없는데 번역도 정답이 없고, 두 정답 없음으로 말의 흐름을 만드는 일." 오혜진이 디자인한 『초과』 잡지의 발행인 소제가 시인 은유와의 인터뷰에서 한 말에 밑줄 그었다. 오혜진의 북디자인을 설명하는 구절로서도 손색없기 때문에. 그런데 그 와중에 간과할 수 없는 것이 하나 있다. 이 실험적인 여정에서도 오혜진의 평면 그래픽으로서의 책이 참 아름답다는 사실이다. ❑◨

오혜진은 서울에서 활동하는 그래픽디자이너다. 2014년부터 오와이이를 운영하며 여러 시각 매체 작업을 아우르고 있다. 네덜란드 얀반에이크 아카데미의 워크숍 '매지컬 리소'(2016)와 미국 오티스미술대학교의 디자이너 레지던시 프로그램(2018)에 초청받은 바 있다. 영국 웹진 「잇츠 나이스 댓」(2020), 월간 『디자인』(2021)의 주목할 만한 디자이너로 선정되었고 세계 다수의 매체에 작업이 소개되었으며, 캐나다 〈Poster Show〉(2018), 한국 〈타이포잔치 2019〉(2019), 〈도시건축비엔날레〉(2021), 〈Unparasite〉(2021), 〈젊은 모색 2023〉 (2023), 네덜란드 〈POST/NO/BILLS #5〉(2024) 등 여러 전시에 참여했다.

유용한 바보들
쎄제디시옹ces éditions · 2022

판형	245×330mm
종이	(표지)두성 문켄폴라 240g/㎡
	(본문)두성 문켄폴라 120g/㎡
	두성 화이트크라프트 50g/㎡
	두성 크로마룩스 90g/㎡
	두성 문켄프린트 화이트 80g/㎡
서체	쿠리어, OPS 유즈드 퓨처
	스위스 워크스 북, 평균
제본	누드 사철

달팽이 Snail
진은영 tr. Dasom Yang

집을 등에 이고 사는 생물들은 All living things that carry houses on their backs
모두 달로 가야 한다 Need to go to the moon
나뭇잎 위에 앉아 있는 달팽이를 본 적이 있는가 Have you ever seen a snail on a leaf
배경으로 언제나 달이 뜬다 The moon always rises in its background
집이 아니야 점이야 It's not a home it's a punishment
『초과』 10호 *A Dictionary Made Of Seven Words*
— 「일곱 개의 단어로 된 사전」, 문학과지성사 2005

더블링 doubling

달팽이 Moon Whorl
진은영 tr. Hoyoung

chogwa issue 10:

집을 등에 이고 사는 생물들은 All living things that carry home on their backs
모두 달로 가야 한다 must go to the moon
나뭇잎 위에 앉아 있는 달팽이를 본 적이 있는가 Have you ever seen a snail on a leaf
배경으로 언제나 달이 뜬다 always rises in the background
집이 아니야 점이야 Weighted not by home, but a world

from *A Dictionary Composed of Seven Words*
— 「일곱 개의 단어로 된 사전」, 문학과지성사, 2005

초과 10호 · 초과 · 2021

판형	135×210mm
종이	(표지)두성 칼라플랜 아이스화이트 270g/㎡
	(본문)모조 백색 120g/㎡
서체	AG 최정호, 글로시 매거진
제본	누드 사철

'줄줄 프로젝트' 프랑스어판 카탈로그초과 · 인다 · 2022

판형 210×128mm

종이 (표지)SC마닐라 240g/㎡

(싸개)두성 티엠보스 사간 116g/㎡

(본문)두성 아도니스러프 화이트 76g/㎡

서체 AG 최정호, 스크립추얼 오픈 패스

제본 누드 사철

리소 투어 · 코우너스 퍼블리싱 · 2015

판형	110×175mm
종이	삼원 아코프린트 100g/㎡
서체	AG 최정호, 브라운
후가공	금박
제본	무선 사철

도구로서의 이미지 · 오와이이 · 2018

판형	200×285mm
종이	(표지)두성 인버코트 200g/㎡
	(본문)두성 문켄퓨어러프 100g/㎡
서체	SM신신명조, 본고딕, OPS 패스트 퍼펙트-레귤러
제본	중철

우리는 더듬거리며 무엇을 만들어 가는가 · 어라운드 · 2021

판형	110×170mm
종이	(표지)두성 케빈보드 그레이 350g/㎡
	(싸개) 두성 팬시크라프트 90g/㎡
	(본문)한국 카리스코트 N 60g/㎡
	전주 그린라이트 80g/㎡
서체	산돌 정체 530
후가공	펄박
제본	무선(PUR)

젊은 건축가상 도록 · 새건축사협회 · 2019

판형	180×255mm
종이	(표지)두성 칼라플랜 Azure blue 270g/㎡
	(내지)스노우화이트 120g/㎡
서체	AG 최정호, 글로시 매거진-레귤러 콘덴스드, OPS 큐빅
후가공	형압
제본	무선(PUR)

디자인 정치학 · 고트 · 2022

판형	120×205mm
종이	(표지)스노우화이트 180g/㎡
	(본문)두성 아도니스러프 화이트 76g/㎡
서체	AG 최정호, 타임스 뉴 로만
후가공	무광코팅
제본	무선

내 나니 여자라 · 수원시립미술관 · 2020	
판형	220×275mm
종이	두성 문켄퓨어 170, 150g/㎡
	두성 비비컬러 체리 110g/㎡
	전주 그린라이트 80g/㎡
	두성 문켄폴라 150g/㎡
서체	달슬체, 라이카 A 레귤러
제본	무선 사철

날개 봉변기 단발·종이섬·2017

판형	128×188mm
종이	(표지)아트지 (본문)모조
서체	sm신명조
제본	무선

우리는 언제나 과정 속에 있다 · 미메시스 · 2023

판형	115×190mm
종이	(표지)마닐라지 300g/㎡
	(면지)삼화 밍크지 흑색 120g/㎡
	(본문)그린라이트 80g/㎡
	엠매트 화이트 100g, 백상지 70g/㎡
서체	AG 최정호, 브래드퍼드 LL
제본	무선 사철

페미니스트 실천으로서의 북디자인

■ 우유니와 신선아. 두 디자이너를 보노라면 평행의 육상트랙을 힘차게 뛰는 두 사람을 상상하게 된다. 각자의 자리를 지키되 서로의 동반자가 되어주며, 종종 얼굴을 마주하다가도 이내 자기 앞의 과업에 몰두하는 평온한 공존의 방식. 경우에 따라 서로가 서로의 거울상이 되기도 한다. 주변의 오래된 연인을 보노라면 닮으면서도 다르고 다르면서도 닮아 있는 한결같음을 보게 되는데, 이들의 닮음과 다름도 예외가 아니다. 이들은 굿퀘스천이라는 이름의 스튜디오를 공동 설립해 함께 일하지만 각자 서울과 대전을 터전 삼아 활동한다. 둘은 각각 보슈BOSHU와 봄알람이라는 인쇄물 기반 페미니스트 커뮤니티의 일원으로 활동하며 여성주의적 메시지를 확장시키는 발언대로서 책과 잡지를 만들었다. 페미니스트 비전을 향해 서로 다른 트랙을 걷던 둘은 FDSC에서 처음 만나 가까운 관계로 발전하면서 오늘의 굿퀘스천을 함께 운영하기에 이른다. 퀴어 페미니스트 디자이너로서 스스로를 정체화해나간, 국내에서는 이례적인 사례인 만큼이나 이들의 디자인 활동에는 출판을 중심으로 한 페미니스트 노선이 단단하게 구축되어 있다. 소재로서의 페미니즘에 그치지 않고 디자인 방법론으로서의 페미니스트 실천을 고민하는 이들에게 비거니즘과 지역 그리고 접근성accessibility 이슈는 간과할 수 없는 또하나의 페미니스트 실천이다. 두 사람과의 대화는 두 차례 진행되었다. 대구에 찾아온 이들과 사월의눈에서 첫번째 인터뷰를 가졌고, 이후 비대면 온라인 미팅으로 한 차례 더 보강 인터뷰를 진행했다. 각 인터뷰는 2023년 1월 29일과 2월 5일에 이뤄졌다. ◻◼

굿퀘스천으로 함께 활동하기 이전 각자 살아온 이야기를 듣고 싶다. 신선아는 고향이 충주라고 들었다. 그리고 대전에서 대학을 다녔다고.

　　　　　[신선아, 이하 ⑥] 대전에 있는 충남대학교에서 영어영문학을 공부했다. 엄마는 충주에서 영어학원 강사 일을 하셨는데, 영문과를 가게 된 건 영문학을 전공한 엄마의 영향이었던 것 같다. 집에 버지니아 울프나 제임스 조이스 같은 매력적인 영문학 작가들의 책이 있었고, 그런 책들이 멋져 보였다. 대학에 입학했을 때 『자기만의 방』 표지에 등장하는 의자를 타투로 새겼다.

청소년기에 미술 분야에 대한 특별한 관심이 있었나?

　　　　　⑥ 있었다. 장래희망란에 캐릭터 디자이너라고 써냈다. 둘리처럼 유명한 캐릭터를 만들고 싶었다. 한참 어렸을 때는 화가가 꿈이었다. 친구의 그림 수행평가를 대신 해준 적도 있다. 하지만 막상 고등학교 때까지도 미술을 전공할 생각은 못했다.

대학 생활은 어땠나.

　　　　　⑥ 영문과 공부에 큰 흥미는 없었다. 그래도 영미권 페미니즘이나 제3세계 페미니즘 등 내 인생에서 페미니즘을 학문으로 처음 배운 곳이 대학교였다. 그러다가 페미니즘 리부트 운동을 만났다.

대전에서 생활하면서 서울에 대한 열망은 없었나?

　　　　　⑥ 입시 때는 당연히 서울 소재 대학을 노리고 준비했고, 경기권 대학에도 합격했지만 국립대인 충남대학교를 선택했다. 그리고 나에게는 충주에서 대전으로 이동하는 것만으로도 범위가 무척 확장되는 느낌이었다. 처음 대전에 왔을 때 매우 도시적이고 크고 시원하다는 인상을 받았고, 너무 좋았다. 그런데 영문과에 입학하고 1년도 안

돼서 디자인을 공부하고 싶어졌고, 그러다보니 서울에 재미난 게 많이 보이기 시작했다. 휴학하고 약 6개월 정도 서울에 있었다.

본격적으로 디자인을 해야겠다고 생각한 때는 언제였나?

ⓢ 디자인 툴을 배우게 되면서다. 학과 게시판에 어떤 디자이너가 디자인 툴을 가르쳐주겠다는 공지를 올렸고, 그때부터 그분에게 배웠다. 일종의 과외였다. 처음에 두세 명씩 모여서 스터디하다가 커리큘럼을 더 만들어달라고 계속 졸랐다. 오래 붙어 있다보니 나중에는 자신의 일을 나눠주기도 하더라.

"2016년 강남역 여성 살인사건을 계기로 불편한 이야기를 하기 시작했다"

지역 청년 잡지 『보슈』˚에는 언제부터 관여했는가.

ⓢ 휴학하고 복학한 뒤에 참여했다. 『보슈』는 2014년에 창간했는데, 창간호를 만들던 디자이너들이 유학을 갔고, 당시 마케팅팀에 있던 친구가 나를 추천하면서 디자이너로 합류했다.

『보슈』는 어떤 잡지였나?

ⓢ 초기에는 『킨포크』 스타일을 지향한 지역 청년 무가지였다. 창간호는 얇은 중철 진이었다. 학교 대외 활동 같았달까? 초반에는 포토팀, 에디터팀 등 다양한 팀이 있었는데 취업, 졸업 시기마다 구성원이 자주 바뀌었고, 에디터의 영향으로 저널 성격이 강해지다가 2016년 강남역 여성 살인사건을 계기로 6호부터 본격적으로 지면에 여성의 이야기를 다루기 시작했다. 그래서인지 구독자들이 많이 떨

어져나갔지만 오히려 유가지로 전환하면서 돈을 내고 구독하는 독자가 많이 늘었다. 현재 잡지 발행은 중단했고, 나, 서한나, 권사랑을 중심으로 일종의 크루가 만들어졌다. '비혼후갬'이라는 비혼 여성 커뮤니티 운영에 가장 집중하고 있다. 보슈 활동 외에도 서한나는 작가로서 커리어를 계속 쌓아가고 있고, 권사랑은 기획자면서 지역 여성 정책과 연구에도 관심이 많다. 나는 디자이너로 활동중이고.

여성주의 문학을 공부했다고는 하지만 삶으로서 페미니즘은 다른 차원이기도 하다. 페미니스트를 자각하게 된 계기가 있었는지?

⑯ 강남역 여성 살인사건을 계기로 페미니스트로서 각성한 건 아니었다. 그저 주변 분위기를 조금씩 체감하고 있을 뿐이었는데, 2017년 11월에 나온 『보슈』 8호 '불감'°에서 '데이트 폭력' 꼭지를 기획하면서 처음으로 페미니즘이 내 삶과 밀접하게 연관되어 있음을 깨달았다. 나의 경험을 재해석하면서 무엇이 폭력이었는지 확실히 분별하게 된 거다.

디자이너로 활동하기 이전 우유니의 이야기를 들려달라.

[우유니, 이하 ⑨] 경기도 성남에서 태어나 분당에서 10대를 보냈다. 고등학교 다닐 때부터 그림을 좋아했다. 초등학생 때도 친구들과 포토샵 이미지를 만들어 다음 카페, 쥬니버클럽에 올리며 놀았다. 그때 가정용 프린터로 '꼬랑지'라고 부르는 펜 띠를 출력하며 놀았다. '이 펜은 유니꼬' '건들지 망~' 등 문구와 귀여운 이미지로 디자인한 종이 띠를 펜에 붙였는데, 당시 큰 유행이었다. 그림에 소질 없는 친구들에게 내가 이미지를 공급해줬다.(웃음)

초등학교 때부터 나름 디자인 활동을 한 셈이다.

⑨ 그렇다. 일일이 예쁜 서체를 찾아서 다운로드해야 했다. 당시에도 웹 디자이너나 일러스트레이터라는 직업은 알고 있었고, 장래희망으로 웹 디자이너를 써내기도 했는데 입시 학원비가 너무 비싸서 미술대학 입시를 포기했다.

그런데 결국 미술대학에 진학했다. 대학은 재미있었나?

⑨ 고등학교 때 이과였다. 처음에는 막연히 돈을 많이 버는 직업을 가져야겠다는 생각만으로 공부를 열심히 했다. 그런데 특별히 다른 목표가 없다보니 점점 공부 의욕이 떨어지더라. 그래서 결국 하고 싶은 것을 해야겠다는 생각에 미술대학 입학을 결심했고, 마침 홍익대학교에 실기 평가 없이 입학할 수 있는 입학사정관제가 생겨 미술대학에 진학할 수 있었다. 대학 생활은 재미있었다. 교양은 F만 안 받는 수준으로 했고, 전공 실기 수업은 열심히 했다. 사진 동아리 힙스에서 회장을 맡기도 하고. 1년 휴학하면서 디자인 스튜디오 디노트에서 인턴으로 근무했고, 복학 후에는 디자인 관련 아르바이트를 짬짬이 했다. 그러다가 4학년이 되던 해 8월에 회사에 취직했다.

현장 일을 일찍 시작했다. 졸업 후 어떻게 생활했나?

㉮ 생활비와 월세를 벌어야 했다. 졸업 후에는 사회적기업이나 소셜 벤처 등에 관심이 생겨서 엠와이소셜컴퍼니라는 회사에 들어가 1년 정도 일했다. 사회적 비즈니스 컨설팅 및 임팩트 투자 회사였다. 이후 여기서 디자인 관련 컨설팅을 하거나 브랜딩, 패키지 디자인 등을 했다. 2016년에 간 회사는 일도 야근도 많아서 앞으로 어떻게 나아가야 할지 고민할 시간조차 없었다. 그래서 그만두고 몇 개월 쉬면서 지인들에게 일을 받아 프리랜서로 활동했다. 그때 강남역 여성 살인사건이 터졌다. 실은 이미 그전부터 페미니즘에 관심이 많아져 페미니즘 콘텐츠를 만드는 온라인 커뮤니티에 가입한 상태였는데 그곳에서 봄알람의 이민경 작가와 이두루 편집자를 만났다.

그게 봄알람의 시작이었나.

㉮ 처음에는 출판사가 아니라 일회성 프로젝트팀으로 시작했다. 『우리에겐 언어가 필요하다』● 를 출간한 후에 단체가 해산했다. 책에 대한 반응이 생각보다 너무 뜨거웠고 이대로 그만두기는 아쉽다는 내부 의견이 있어서 봄알람출판사를 만들어 다시 냈다. ‘봄알람 baume à l'âme’은 불어로 ‘영혼의 안식’이라는 뜻이다. 당시 나는 프리랜서 디자이너, 이민경씨는 대학원생, 이두루씨는 출판사 편집자였다.

현재 봄알람 전속 디자이너인가.

㉮ 그렇다. 초반 3~4년까지는 책 판매가 잘돼서 유지가 수월했는데 점차 판매량이 줄고 있어 걱정이다. 신간을 내도 예전만큼 이슈가 되지 않아 불안하다. 하지만 계속해서 좋은 책을 만들고 싶다는 욕심으로 오래갈 수 있는 방법을 고민하고 노력하고 있다.

■ 봄알람의 책들은 재기발랄하다. 작곡도 하는 다재다능한 우유니는 봄알람에서 발행하는 페미니즘 책들에 산뜻하면서도 발랄한 감각을 심어놓는다. 봄알람의 책들을 펼쳐놓고 있노라면 시선을 사로잡는 채도 높은 색상과 선 굵은 대범한 지면을 마주한다. 그 사이사이에 자리한 다채로운 서체 혹은 레터링이 봄알람 책의 선언적 성격을 강화한다. 한국은 2010년대 제3의 페미니즘 물결을 맞이했고, 이는 행동뿐만 아니라 가열찬 페미니즘 출판으로도 이어졌다. 봄알람은 이중 단연 선두 격이었다. 봄알람의 페미니즘 출판의 의미는 비단 기획과 내용에 그치지 않는다. 조형 면에서 과거 페미니즘 출판과의 차별화를 성공적으로 이끌어낸 만큼 한국 출판 디자인의 '페미니스트 모멘트'를 꼽는다면 봄알람을 지목하지 않을 수 없다. 전담 디자이너로서 우유니는 21세기 한국 영페미와 넷페미 흐름에 조형적으로 화답한 셈이다. 디자인 비전공자였던 신선아는 지역 청년 잡지 『보슈』를 통해 디자이너로서 성장해나갔다. 그것은 디자이너로서뿐만 아니라 페미니스트로서의 깨달음이자 성장이기도 했다. 서한나, 권사랑과 함께 신선아는 보슈 내 '비혼후갬' 활동을 통해 비혼 여성들을 위한 대안적 삶과 사랑을 고민하고 실천한다. 그에 대한 내밀한 보고서이자 자기 고백 그리고 탐색과 대안을 향한 물음이 초록색의 표지와 노란색의 레터링으로 단장한 『피리 부는 여자들』•이다. 사진작가 주황은 이 책에서 영감을 얻어 실제 대전의 비혼 커뮤니티를 찾아 사진 작업으로 이어나갔고, 이는 동명의 전시로 기획되기도 했다. 신선아는 이 전시의 리플릿 또한 디자인했다. 우유니와 신선아가 따로 또 함께 걷는 이 여정에는 여성의 시각적 재현이라는, 역사적으로 '해묵은' 그러나 여전히 해결되지 않은 과제가 따라다닌다. 그리고 이들의 북디자인은 이 질긴 과제에 대한 가장 민첩한 동시대적 모색이자 시각적 발언이다. ◨

봄알람의 첫 책 『우리에겐 언어가 필요하다』를 매우 급박하게 만든 것으로 안다. 출판사의 전체적인 시각적 방향이나 정체성에 대해 고민할 새도 없었겠다. 로고는 중간에 변화를 겪은 것 같고.

ⓤ 엄청 짧은 시간 내 대충할 수밖에 없었다. 로고에서부터 표지까지 계속 마음에 안 든 상태로 있다가 중간에 재정비했다. 초기 로고는 쿠션 형태인데, 당시 우리가 심정적으로 너무 힘들어서 쿠션이 필요하다는 의미였다. 마음에 안정을 주는 책을 만든다는 생각으로 펼침면과 베개 형태를 결합했는데, 갈수록 보다 각진 느낌으로 다듬어 표창 같은 지금의 모양이 됐다.

『우리에겐 언어가 필요하다』에 등장하는 캐릭터는 직접 그린 것인가?

ⓤ 그렇다. 우리 내부에서는 '입트페몬'이라고 부르는 입술 모양 캐릭터다. '입이 트이는 페미니즘'의 줄임말에 포켓몬처럼 '몬'을 붙였다. '나를 지켜주는 언어에 대한 실용적인 입문서이자 매뉴얼북'이라서 핸드북 개념으로 가볍게 접근했다. 당시 캐주얼하거나 쉬운 페미니즘 책이 많지 않아서 더 많은 사람에게 닿길 바랐다. 장 표제지도 장 제목과 연결 지어 내러티브를 만들고자 했다.

이 책이 우유니가 디자인한 첫 단행본인가? 제목 레터링은 직접 했는지?

ⓤ 처음 해보는 단행본 디자인이었다. 당시에 다른 페미니즘 책을 살펴보니 핑크 계열 색상과 장식적인 그래픽이 많이 보여 다양성이 부족하다고 느껴졌다. 또 페미니즘 책인데도 여성의 신체 곡선을 표지에 드러내는 등 대상화가 이뤄지고 있었다. 그래서 나는 이런 관행에 대한 반대 급부로 중립적인 초록색을 택했고 레터링도 직접 했다.

첫 책이 나온 지 얼마 안 돼서 『우리에게도 계보가 있다』°를 발행했다. 표지의 타원형 홀로그램박이 눈같이 보이더라.

ⓤ 맞다. 처음에는 눈이었다. 이 책은 페미니즘의 여러 계보를 설명해주고 나와의 연결고리를 스스로 생각해보도록 하는 쉬운

워크북이다. 그래서 표지 그래픽도 계보도를 일차원적으로 형상화하고, 두 동그라미에 홀로그램박을 찍어 연대와 연결의 개념을 적용했다. 이 책에는 비하인드 스토리가 있다. 본래 부제는 첫 책과의 연결을 강조하는 '눈이 뜨이는 페미니즘'이었는데 이 표현이 장애인 배제적이라는 지적이 있어서 텀블벅 후원 기간 동안 부제를 '외롭지 않은 페미니즘'으로 바꿨다.

신선아가 디자인한 『보슈』 6호 '발톱'을 재미있게 봤다. 그 호에 실린 신선아의 인터뷰를 보면 『보슈』에 단순히 디자이너로서가 아니라 기획 편집에도 능동적으로 깊게 관여한 것 같다.

㉔ 5호부터 『보슈』의 디자인을 전담했고, 전체 주제 및 기사 기획에도 참여하면서 짧은 기간에 엄청나게 성장했다. '발톱'이라는 주제는 내가 제안했는데, 고양이가 평소 발톱을 숨기고 다니는 이유가 발톱의 날카로움을 보존하기 위해서라고 하더라. 평소에는 감추고 있다가도 위협적인 상황을 마주했을 때 발톱을 드러내면서 자기 자신을 지킨다는 거다. 2016년에 페미니즘을 다루는 지면을 꼭 실어야겠다고 생각하면서 우리 안에 어떤 '화'가 있다는 걸 드러내자는 의도였다.

디자인을 독학한 셈인데, 『보슈』를 만들면서 어려움도 있었을 것 같다.

⑳ 『보슈』는 나에게 디자이너로서의 첫 활동이었다. 그전에는 스스로를 디자이너라고 생각하지 못했다. 6호를 혼자 다 디자인했는데, 디자인 전공자도 아니고 인쇄나 실무 지식이 없는 상태에서 맨땅에 헤딩하듯이 해나갔다. 잡지에는 기획마다 담당자가 있고 각자가 원하는 이미지가 있어서, 그 이미지를 디자이너가 구현해주기를 바라는데, 동시에 통일성 있는 체계를 만들어야 했기에 고군분투했다.

"과정에서 얼마나 여성주의적으로 작업했는지가 보다 중요하다"

봄알람에서 2017년에 『메갈리아의 반란』을 냈다. 클라이언트 일과는 다르게 봄알람의 책을 낼 때마다 출판사의 시각적 정체성뿐만 아니라 각 책의 톤 앤드 매너 등을 고려하게 될 것 같다.

⑭ 내가 할 수 있는 스타일을 나름 실험해보려 한다. 예를 들면, 『우리에겐 언어가 필요하다』와 『우리에게도 계보가 있다』가 귀엽고 아기자기하면서도 유머러스한 느낌이라면, 네번째 책인 『생각하는 여자는 괴물과 함께 잠을 잔다』는 여성 철학자 여섯 명을 각각 그린 후 이 그림 위에 도형을 올려서 낯설면서도 무심한 듯한 느낌을 주고 싶었다. 어떤 경우에는 '반-인디적'으로, 말하자면 독립 출판물 같은 느낌을 피하려고 한다. 『김지은입니다』●는 대형 출판사에서 만든 것처럼 보이고 싶어서 의도적으로 디자이너 에고가 담기지 않는 방식, 실험적이지 않은 방식으로 디자인했다.

흥미롭다. 가능한 한 독립 출판물 같은 느낌을 피하려고 했다는 사실이.

⑨ 독자가 한줌인 책처럼 보이고 싶지 않았고, 대중이 공감하는 이야기라는 것을 보여주고 싶었다. 또하나, 디자인에서 하나 이상의 층을 만들려 한다. 예를 들어 장 표제지를 다 다르게 변주하거나, 『대리모 같은 소리』°처럼 띠지를 활용하는 식이다. 표지 중앙에 띠지를 약간 삐딱하게 둘렀는데 인쇄소에서 이렇게 하는 사람 처음 본다며 한 소리 들었다. 『유럽 낙태 여행』은 국기 색상을 활용해 인덱스 같은 장치를 넣었다. 이런 방식으로 독자들이 중간에 책을 놓지 않고 끝까지 흥미를 가질 방안을 고민한다.

몇 년 전 '미움받는 왼끝맞춤에 대한 변호'라는 글을 썼는데, 실제 양끝맞춤을 요청하는 클라이언트가 많은가? 그와 별개로 봄알람에서는 왼끝맞춤과 양끝맞춤을 자유롭게 사용하는 것 같다. 본문 조판시 어떤 정렬을 적용할지에 대한 나름의 기준을 가지고 있는가?

⑨ 클라이언트가 양끝맞춤을 요청하는 경우가 종종 있고, 독자 중에서도 왼끝맞춤이 깔끔해 보이지 않아 불편하다고 하는 분들이 있다. 본문 구성 요소의 위계가 여러 단계이거나 전체적으로 짧은

문단의 연속으로 구성된 글, 진중하고 차분한 인상으로 다가가야 하는 글에는 텍스트 영역의 가장자리가 좀더 가지런해 보이는 양끝맞춤을 선택하는 편이다. 나는 책을 읽을 때 집중이 쉽게 흐트러지는 편이라, 개인적으로 비슷한 질감이 반복되는 양끝맞춤보다는 글줄과 지면마다 인상이 조금씩 차이 나는 왼끝맞춤을 선호한다.

신선아는 독자로서 봄알람을 어떻게 경험했나?

(선) 봄알람 책을 너무 좋아한다. 또, 각각의 책이 모두 다른 스타일인데도 우유니만의 특징이 있다. 주제를 각인시키는 상징적인 그래픽과 채도 높은 색상을 사용해 눈에 띄고, 무엇보다 엄청 재미있다. 페미니즘이 리부트될 수 있었던 배경에는 여성들이 페미니즘 콘텐츠를 유쾌한 방식으로 전유하면서 '밈'화시켰기 때문이라고 보는데 봄알람의 책에도 그러한 전략이 묻어 있는 것 같다. 긍정적인 활기가 느껴진다.

페미니즘 책이 돈이 된다는 말이 있었다. 요즘도 그렇다고 보는가?

(유) 과거에는 페미니즘 책이라고 하면 연대하거나 응원하는 마음으로라도 샀는데 요즘에는 그렇지 않다. 또, 독자들이 페미니즘 책이나 콘텐츠를 만드는 주체가 누구인지를 주의 깊게 본다. 소비를 신중히 하는 거다. 다른 출판사에서 디자인을 의뢰받는 경우에 클라이언트가 만족하는지가 중요한데, 봄알람 책을 디자인할 때는 독자에게 잘 가닿는가를 우선으로 고민하고, 잘 노출되거나 눈에 띄게 디자인하려고 노력한다.

독자이자 디자이너로서, 페미니즘 서적의 경우 경계하는 디자인이 있는가?

(선) 지금 페미니즘 서적은 경향이 다양해지고 페미니즘도

대중화된데다가 실제로 페미니즘을 이야기하는 도서가 아니더라도 그런 시각을 가지고 디자인하는 디자이너가 많아서 특정한 경향이 없는 게 경향이라고 본다. 시각적으로 어떻게 구현하는지보다는 과정에서 얼마나 여성주의적으로 작업했는지가 보다 중요해졌다. 가령, 협업자나 서체 선택 등에 있어서 여성 창작자를 우선시하는 거다. 또 『우리가 명함이 없지 일을 안 했냐』처럼 여성을 다루던 기존 프레임에서 벗어난 의외의 모습을 많이 드러내려고 한다. 다만 그래픽적으로는 인물 이미지 사용을 피하는 편인데, 어떤 식으로든 내 머릿속에 고정된 이미지가 반영된다는 점 때문에 늘 고민이 된다.

⊕ 구체적인 묘사를 피하는 것이 편리한 방식이기는 하다. 내가 실수할지도 모르니까. 표정이 수동적이거나 무해함을 강조하는 이미지는 당연히 피하려고 한다. 일반적으로 여성이 무해하게 보여야 한다는 젠더 고정관념이 있는 듯하다. 또, 표지 등을 보면 여성은 일러스트레이션, 남성은 전문성을 강조하는 사진을 사용하는 경향이 있다. 그런 맥락에서 여성이 감상의 대상으로 소비되는 것을 경계하고, 성인 여성을 너무 어려 보이게 표현하는 것도 최근에는 지양하려고 한다. 나역시 가능한 한 여성 디자이너가 만든 서체를 사용하려고 하고.

여성 관련 책을 디자인할 때 레터링이나 타이포그래피 중심의 표지가 일면 중립적이라는 점에서 하나의 대안이 될 수 있겠다. 우유니가 디자인한 책을 보면 특정 서체가 자주 등장하는데, 『결혼 탈출』 본문에는 어떤 서체를 썼나.

⊕ 본문 서체는 산돌 정체다. 정체에는 네 가지 스타일이 있고 모양이 모두 달라 저마다 개성이 있다. 개인적으로 무색무취하고 익숙한 서체보다는 개성이 드러나는 서체를 좋아하는데, 이 서체는 과하지 않은 특징이 적절하게 배합되어 있어 자주 쓴다.

신선아가 디자인한 『피리 부는 여자들』 본문 서체도 인상적이다. 책과 〈피리 부는 여자들〉의 전시 도록● 레터링도 시선을 끈다.

⟨선⟩ 단행본 『피리 부는 여자들』에 적용된 본문 서체는 산돌 단편선이다. 여성 디자이너가 만든 서체를 찾으면서 알게 됐다. 부드럽게 읽히면서도 개성이 돋보여 소설 본문에도 많이 쓰인다. 적당히 진지해 보이는 느낌도 마음에 들었고.

⟨우⟩ 『김지은입니다』 본문에도 산돌 단편선을 썼다.

⟨선⟩ 책 『피리 부는 여자들』과 전시 〈피리 부는 여자들〉은 별개의 작업으로, 주황 작가가 그 책을 읽고 영감을 받아 대전의 비혼 여성들 사진을 촬영하고 전시했다. 전시 리플릿 또한 내가 디자인했는데, 단행본의 세계관을 그대로 써도 될지 고민이 많았다. 그래서 두 책자 모두 레터링을 사용하되 디자인을 다르게 전개했다. 단행본은 '피리'라는 사물을 기준으로 작업했고, 도록에는 피리 '소리'에 초점을 두고 레터링했다. 피리 부는 여자들이 만드는 영향력과 파장을 드러내려 했다.

우유니가 디자인한 『무한발설』●도 레터링이 돋보인다. 대단히 표현주의적인데 가독성이 있다.

⟨우⟩ 재미있게 작업한 책이다. 레터링은 패스를 하나하나 미세 조정하면서 완성도를 높여야 한다. 일러스트레이터에서 패스와 앵커를 살짝 건드려도 가독성이나 판독성이 달라진다. 레터링은 전반적으로 시간도 오래 걸리고 신경이 많이 쓰이다보니 욕심이 생기는 작업일 때 하는 편이다.

⟨선⟩ 타이포그래피 기반 표지 디자인을 많이 하고 싶지만 작업 시간이 너무 오래 걸린다. 이 책 작업할 때도 우유니와 네 글자니까 할 수 있었다고 말했다.

ⓨ 진짜 다섯 글자만 됐어도 못 했다.

『보슈』11호 「가슴이 터질 것 같아요」 제목은 그랬을 것 같다. 글자에서 은근한 섹시함이 묻어나더라.

ⓢ 컴퓨터에서 바로 작업한 글자다. 수많은 가슴을 터트리 겠다는 의지로 작업했다.(웃음) 해당 호의 주제는 '여성의 몸'으로, 여성 디제이, 성폭력 상담소 소장님, 반성매매 활동가의 이야기, 여성들과 함께한 스포츠 경험 등을 담았다. 가슴이 쿵쿵 뛰며 부푸는 느낌을 상상하며 몸이 분출하는 직관적인 감정을 재미있고 귀여운 모양으로 디자인했다. 또, 『피리 부는 여자들』의 속표지 상하단에는 책등에 쓰인, 피리 구멍을 변형한 그래픽을 넣었는데 그 패턴을 여성 생식기로 생각하는 사람들이 많더라. 의도하지 않았는데 이미지를 여성의 신체로 읽어내는 독자의 해석도 매우 재미있었다.

글자를 다룰 때 특별히 더 고려하는 부분이 있는가.

ⓨ 내 조판은 시원시원하고 호방하다. 신선아는 섬세하고 아기자기하고. 나는 더 많은 사람이 읽었으면 하는 바람에 작은 글씨

를 사용하지 않으려 한다. 지금도 봄알람 책의 본문은 10포인트를 기준으로 하는데 그조차도 엄마는 눈이 침침해서 못 보신다고 한다. 나는 ADHD가 있는데, 이것 때문인지 아니면 워낙 멀티태스킹을 많이 해서인지는 몰라도 책에 집중하기가 어렵고, 조판이 빡빡하면 더 힘들다. 나 같은 사람도 편하게 읽었으면 해서 시원시원하게 조판하는 편이다.

 ⑯ 과거 『보슈』 작업을 되돌아볼 때 아쉬운 부분 중 하나가 글자 크기가 작고 자간이 좁은 점이다. 다시 보니 내게도 잘 안 읽히더라. 이제는 독자를 고려하며 작업한다. 예를 들어, 『비단옷 입고 밤길 걸었네』는 통일운동의 역사에 관한 책이다보니 아무래도 통일운동에 관심 있는 중년·고령의 독자가 많다. 타깃 독자들이 작은 글자는 읽기 어려워할 수도 있다는 작가의 의견을 반영해 글자 크기를 키웠다. 한편, 작은 지면에 많은 내용을 넣고 싶어하는 클라이언트와는 적정선에서 타협하기 어려울 때도 있다.

 ◼◻ 신선아와 우유니에게는 또하나의 공통점이 있는데, 사진이라는 매체를 좋아하고 아트북을 디자인한다는 점이다. 신선아는 김재연 사진작가와 함께 사진책을 매개로 단단한 협업 관계를 맺어왔다. 『0그램 드로잉』●에서 사진작가의 사진은 신선아 특유의 감각으로 결집된 종이, 인쇄 및 타이포그래피를 지지대 삼아 오리지널 프린트와는 차별화되는 독립적인 사진 공간을 이뤄낸다. 『가루산』●에서는 물성 및 사진의 원본성과 복제성에 대한 탐구가 보다 극단적으로 진행된다. 회색 상자를 열면 하드보드지에 인쇄된 총 15장의 사진들이 단차를 이루며 곱게 놓여 있다. 일면 공예의 감각도 일깨우지만 치밀하고도 시적인 타이포그래피 덕분에 김재연 작가의 사진 세계가 가진 긴장감은 팽팽하게 유지된다. 우유니는 3년간 아트북을 애호하는 디자이너들과 함께 '책구멍'이라는 모임을 운영했다. 대여섯 명의 디자이너들이 정기적으로 만나 각자 좋아하는 책 한 권씩을 갖고 '형태'와 '물성' 중심으로 책을 리뷰하고 감상했다. 이로부터 얻은

영감은 다시금 물성으로 재해석되어 첫해에는 『북캐비닛Bookabinet』●, 그다음해에는 『북 바이올로지Book Biology』● 그리고 『북 컴포지션Book Composition』●으로 이어졌다. 책을 형태 중심으로 보고, 다시금 형태 중심으로 해석해나가기. 화제가 된 책의 제목 '책 형태에 관한 책The Form of the Book Book'의 정석이 아닐 수 없다. ▢■

신선아는 김재연 사진작가와 두 종의 사진책을 만들었다. 독특한 물성의 인상적인 책을 만들었는데, 평소 사진에 대한 생각과 사진책 작업 방식에 대해 설명해달라.

　　(선) 사진은 자신이 생각하는 것을 이미지로 구현하는 작업이기 때문에 디자인과 닮은 구석이 많다고 느낀다. 『보슈』에 있을 때부터 포토팀과 소통하는 일이 많았고, 같이 사진 찍으러 다니고 연출하는 경험이 무척 재미있었다. 그래서 사진책은 기본적으로 '협업'이라고 생각해왔다. 그저 사진작가의 사진을 받아서 디자인하는 것이 아니라, 사진작가와 끈끈한 친구가 되어 많은 이야기를 하며 작업하는 거다. 실제로 다른 외주 작업을 할 때보다 사진책을 만들 때 훨씬 더 많은 이야기를 한다. 작가의 작업 과정과 방식을 가까운 거리에서 들여다보는 그 과정이 재미있다.

『0그램 드로잉』과 『가루산』 모두 섬세한 공정이 눈에 띈다. 어떤 콘셉트인가?

　　(선) 『0그램 드로잉』은 씨앗을 스캔하는 과정에서 발산된 빛으로 인해 예상치 못하게 생산된 이미지에서 출발한 연작이다. 스캔 과정 자체가 매우 재미있어서 이 부분을 책 디자인에 반영했다. 씨앗을 필름과 함께 스캔하니 씨앗의 형태에 따라 각기 다른 이미지가 만들어졌다. 톱코트매트지에 인쇄된 건 인화한 사진이고, 그에 앞서 등장하는 트레이싱지는 필름을 형상화한 거다. 그래서 트레이싱지에는 씨

앗 이미지만 담았다. 사진이라는 결과물은 이미 드러나 있으니, 디자인에서는 그 사진을 생산하는 과정을 은유적으로 담고 싶었다. 『0그램 드로잉』의 경우 부들 씨앗을 백박으로 인쇄한 PVC°를 표지에 둘렀는데, 이 또한 작가의 작업 방식을 차용한 거다. 책 중앙에 등장하는 그래픽은 씨앗을 직접 그린 것으로, 김재연 작가가 내 성격이 묻어나는 지면이 하나 있으면 좋겠다는 아이디어를 줘서 다소 대담한 드로잉을 넣었다.

사진 작업 과정을 디자인으로 해석해낸 셈이다.

㉑ 『가루산』도 비슷하다. 김재연 작가는 사진을 다양하게 변형하는 것이 특징이다. 이는 그래픽적이기도 하다. 『가루산』은 동네 산이 깎여 쪼개지고 조각나 사라지는 과정을 담았다. 결국에는 가루가 된다고 해서 '가루산'이라고 이름 붙였는데, 노이즈를 사용하거나 깨고 왜곡시키는 등 이미지를 변형했다. 그래서 산이 사라지는 과정과 작가가 그 이미지를 변형하는 방식을 책에 녹이려고 했다.

전체적으로 매우 고급스러운 물성이다. 제본하지 않고 낱장으로 둔 이유도 궁금하다.

　　㉠ 가로 폭이 점점 좁아지는 낱장 이미지를 통해 산이 계속 깎여 낮아지는 느낌을 전달하고 싶었다. 작품 주제가 이런 현상에 대한 비판적 시선과 관련되어 있기 때문에 친환경적인 제본 방식을 고려한 결과이기도 하다. 인쇄물을 담을 상자를 제작할 때도 접착제를 사용하지 않고 상자 모서리를 직각으로 철하는 코너 스티치 방식을 택했고, 모두 재생지나 친환경 용지를 사용했다.

우유니는 과거에 책을 형태 중심으로 보는 '책구멍' 활동을 했다. 어떻게 시작하게 되었나?

　　㉮ 지인들과 이야기하다가 아트북 좋아하는 사람들의 모임을 만들어보자는 말이 나왔다. 그렇게 2017년부터 알음알음 대여섯 명이 모이기 시작했다. 2주에 한 번 아트북 한 권씩을 가지고 와서 소개하고 돌려보는 모임인데, 내용에 대해서는 전혀 이야기하지 않고 오로지 물성과 디자인에 대해서만 말했다. 인쇄나 제본 실수를 찾아내기도 했다. 그러다가 물성에 대한 접근 방식 중 하나를 콘셉트로 정한 후 결과물을 책으로 엮었고, 언리미티드 에디션에도 나갔다. 그렇게 한 해에 한 권씩 3년간 작업했다.

계속해도 재미났을 것 같다.

　　㉮ 이런저런 이유로 모임은 해산했지만 매우 좋아하는 작업이었다. 책구멍의 네이밍과 로고 디자인에서부터 애정을 담았었는데 이렇게 끝나버려서 정말 아쉽다. 기회가 된다면 FDSC에서 새로운 소모임으로 추진해보고 싶다.

굿퀘스천을 통해서도 두 종의 아트북, 사진책을 발행했다. 일종의 자비출판인데, 어떤 배경에서 제작된 책인가?

 ⒩ 평소 사진 찍는 걸 즐긴다. 일상에서 즉흥적으로 찍은 사진들을 좋아하는 구성이나 톤 혹은 피사체 등으로 분류해보며 머릿속에서 지속적으로 기획한다. 지금은 바닥에 떨어져 있는, 버려진 물건의 사진을 분류중이다. 출판 사업도 계획하고 있는데, 각자 일하느라 바쁘다보니 구체화하지 못했다. 내 작업 외에 여성 작가들의 작품집 출간도 고려하고 있다.

대중 단행본 디자인에서는 상대적으로 시도하기 어려운, 북디자이너로서의 욕망을 아트북 디자인을 통해 표출하고 있는 건가?

 ⒩ 클라이언트에게 의뢰받은 일이나 봄알람 도서 같은 일반적인 출판에는 한정된 예산 때문에 신선한 제작 방식을 택할 수 없다. 그래서 대량생산에 최적화된 규격, 제본, 후가공에서 벗어나 내용과 목적을 보다 빛내줄 수 있는 참신한 방법을 항상 찾으려고 한다. 이런 한계를 개인 프로젝트를 통해 극복하고 동시에 연습한다는 생각이다. 시행착오는 이어질 다른 시도의 바탕이 되기도 한다.

"결과물이 근사하게 나와 공식적인 인상을 던지면 좋겠다는 바람"

비거니즘 잡지 『물결』•을 참 좋아했는데 아쉽게도 중단됐다. 『물결』과는 어떻게 협업했나?

 ⒩ 『물결』을 발행한 두루미출판사가 있기 전에 동물해방물결이 있다. 그때 이지연 대표, 윤나리 사무국장이 로고를 의뢰했다.

개인적인 친분이 생기면서 디자인이 필요할 때마다 협업했다. 『물결』 시안 단계에서는 사진이나 그래픽을 사용하는 방안도 있었는데, 최종적으로는 텍스트를 활용하는 방식으로 결정했다. 텍스트가 중요한 잡지여서 수록된 글들의 제목을 드러내는 것이 이 잡지에 잘 어울린다고 의견을 모았다. 이후에는 별다른 추가 작업 없이 수월하게 진행했다.

같은 출판사에서 나온 『왜 비건인가?』•라는 책 디자인이 참 좋다. 색상 조합과 서체, 그리고 그래픽적 면 처리도. 어떤 콘셉트로 표지에 접근했나?

♀ '비건' 하면 떠오르는 풀이나 채소 같은 사물과 온화하고 세밀한 표현 같은 고정적인 이미지를 우선 배제했고, 각지고 꽉 찬 도형과 큰 글자로 대담하고 견고하게 표현했다. 대표적인 논비건 음식이자 패스트푸드인 햄버거처럼 조형 요소들을 쌓아올렸고, 이것들이 압축된 것 같은 이미지를 통해 간과되어온 실상의 비대함을 상징적으로 보여주었다. 표지의 도형들을 장 표제지에 검은색으로 크게 넣었는데, 음식이 만들어지는 과정에 무지하거나 이를 외면한 채로 소비하는 현실을 암시하기도 한다.

『물결』을 디자인하면서 가장 좋았던 부분이 있었나?

♀ 그냥 사람들이 좋았다. 잡지 폐간이 결정된 다음날에도 만나 한참 이야기를 나눴다. 나도 봄알람에 관여되어 있어 출판과 유통, 관리 및 계약 등 전체적인 어려움에 관한 공감대가 있었다. 무엇보다 함께 비건을 실천하는 사람들이다보니 매우 편했다. 좋은 관계인데 잡지가 폐간돼서 너무 아쉽다.

신선아는 『이건 내 싸움이다』와 같은 지역 기반 책들을 많이 디자인했다. 이에 대한 디자이너로서의 문제의식이 궁금하다.

㉛ 『이건 내 싸움이다』°는 디자인 의뢰를 따로 받은 것이 아니고 여성주의 활동의 일환으로 작업한 책이다. 당시 반성매매 여성 인권단체에서 일하는 활동가와 청년 예술가, 연구자 그리고 디자이너가 함께 문제의식을 가지고 '수요일The new demands day'이라는 팀을 만들어 대전역 인근 성매매 집결지에서 프로젝트를 진행했다. 이 활동의 연장선상에서 파생된 책이어서 디자인 인건비는 따로 없이 활동비로 받았다. 통일운동가 구술기인 『비단옷 입고 밤길 걸었네』도 '수요일'팀에서 만난 작가와 함께 만들었다. 보슈 활동을 통해 인연을 쌓게 된 또래 활동가들이나 여성단체와 종종 디자인으로 협업을 하는데, 제작 예산이 부족할 때가 많아 마음이 아프다. 주목받기 어려운 이슈를 다룬 책이 완성도 높은 디자인으로 나와서 공식적인 인상을 던지면 좋겠다는 바람이다. 디자인이 본래 자본의 영향을 많이 받지만, 그래도 양질의 디자인으로 만들어 콘텐츠에 '뒷배'가 있다는 느낌을 주려고 한다.

■ 굿퀘스천은 지난 5월, 『이X』라는 제목의 책을 출간했다. 거기에는 모두 다 다른 장소에서 찍은 사진들을 별다른 설명 없이 실었는데, 사진을 병치한 감각이 예사롭지 않다. 각각 다른 장소에서 찍힌 사진 두 장이 서로 조

형적 유사성을 띤다. 플립북처럼 넘기다보면 시간과 공간을 넘나드는 사진들이 비슷한 조형으로 만났다가 헤어진다. 성인 손바닥 크기의 이 앙증맞은 책자가 작은 감동을 주는 이유는 이 책이 마치 신선아와 우유니의 관계로 읽히기 때문이다. 각자의 자리를 소중히 지키되, 그래픽디자인과 페미니스트 실천이라는 공통의 감각을 유지해나가는 것. 건강한 거리감과 연대의 펼침면이었다. 굿퀘스천을 통해 여성 작가 작품집이나 번역서 발행 또한 꿈꾼다는 두 사람. 스스로 디자이너임을 자각하면서도 동시에 활동가임을 인정하는 이들에게 '한국 출판 디자인의 페미니스트 모멘트'라는 수식이 비단 허언이나 과언만은 아닐 테다. ◼

"피드백도 두 명의 몸집으로 받으면 덜 아프다"

2021년 9월 굿퀘스천을 설립했다. 어떤 계기가 있었나?

ⓤ 내가 론칭한 소품 브랜드 '바나나버드' 쇼룸을 계약할 때였다. 매물을 보러 갔다가 돌아오는 길에 가볍게 던진 말이 계기가 되었다. 내 개인사업자 스튜디오 이름이 오오에이치o-o-h였는데, 남성들이 자기 성으로 회사 설립하는 걸 미러링한 나만의 유머였다. 다만 사업자등록을 해야 해서 고민할 시간 없이 대충 지은 이름이라 언젠가 바꿔야겠다는 생각을 하던 차였고, 누군가와 함께 일하고 싶기도 했던 터라 신선아에게 같이 일하자고 제안했다. 현재는 굿퀘스천 서울점과 대전점을 각자 맡고 있다.

굿퀘스천 외주 작업으로 마이아트뮤지엄 도록 작업도 있다. 이럴 경우 업무 분담은 어떻게 하는가.

ⓤ 그 일은 내가 담당했다. 의뢰가 들어오면 전화나 줌으

로 어떻게 일할지 상의한다. 해당 작업에 더 적합해 보이는 사람이 통째로 맡을 때도 있고, 역할을 분담해 협업하기도 한다. 기본적으로는 떨어져서 일하고 있다.

서로의 디자인 스타일을 어떻게 생각하는가?

㉤ 나는 매우 전형적이다. 그리드를 넘어서는 유연하고 자유로운 시도를 많이 해보고 싶은데 대학에서 배운 것들이 몸에 박혀 있어 여전히 제약이 많다. 반면 신선아는 매우 자유롭다.

㉢ 나는 디자인 문법 같은 것을 제대로 배우지 않아서 항상 맨땅에 부딪히듯이 일했고, 그러다보니 지난 결과물을 보면 부끄러운 것이 많다. 그래서 우유니와 일하면서 기술적인 것, 디자인 로직 등을 많이 배운다. 우유니가 사진으로 디자인 작업물을 보여주거나 직접 본인의 사진책을 만드는 과정을 보면서도 좋은 자극을 받는다.

다소 곤란한 질문일 수도 있는데, 두 사람은 디자이너인가, 활동가인가?

㉤ 기본적으로는 디자이너인데, 봄알람이 활동가 정체성을 가지고 있기에 그 또한 일부분 갖고 활동하고 있다.

㉢ 지금은 디자이너라고 말하겠다. 나에게는 디자이너라는 이름 안에 활동가라는 의미가 내포되어 있다.

함께 일할 때의 장점이 있다면?

㉤ 서로 피드백을 할 수 있다는 것이 가장 큰 장점이다. 혼자 디자인 안을 발전시킬 때면 벽에 부딪히곤 하는데 함께하니 좋다. 가끔 사고가 막힐 때 고민하던 것을 얘기하면 신선아가 10초 만에 현명한 대답을 내려주기도 한다.

㉢ 클라이언트로부터 부정적인 피드백을 받았을 때 두 명

의 몸집으로 받으면 덜 아프다. 홀로 일할 때는 나 개인이 공격받는 것처럼 느껴져서 훨씬 힘들었다면 지금은 굿퀘스천이라는 이름으로 들어오는 피드백이라는 생각에 자아와 일을 분리하는 것이 가능하다. 확실히 멘탈 관리가 된다.

두 사람의 모든 작업을 굿퀘스천의 포트폴리오로 합쳤는데, 따로 활동하게 될 경우를 생각해본 적은 없는가.

　　　⑨ '나중에 우리가 헤어지면 굿퀘스천은 어떡하지'라는 생각을 한 적도 있는데, 더이상 함께하지 않기로 결정하더라도 둘의 성격상 모든 면에서 합리적으로 잘 정리할 것이라는 확신이 있다.

　　　㉑ 맞다. 끝나도 다른 형태로 잘 지낼 것 같다.

　　　■ 2017년은 디자인계에서 하나의 시대가 저물고 새로운 시대가 도래한 해였다. 굿퀘스천을 비롯한 여성 디자이너들은 디자인계 내부 문제를 고발하고 자정을 일으켜 자신들의 존재감을 업계에 단단히 각인시켰다. 그전까지 여성 디자이너의 활약과 작업이 소개되었다 한들, 그것은 제한적이고 예외적인 소수 사례에 불과했다. 하지만 이제 판도는 확연히 바뀌었다. 국내에서 활동하는 여성 디자이너들을 거론하는 건 더이상 어려운 과제가 아니다. 당시의 외침과 운동 그리고 여성 디자이너들의 자각과 연대가 없었다면 불가능한 오늘이었다. 우유니와 신선아는 당시의 긴박한 순간을 책과 디자인으로 기록했으며, 덕분에 '페미니스트 모멘트'는 단발성 '모멘트'가 아닌 지속 가능한 활동이 되었다. 이때 책은 지고지순한 기록 보관소임과 동시에 급진적 언어가 기입되는 대항적 매체로서 기능한다. 그래픽디자이너이자 운동가이기도 한 이들에게 출판이 자연스러운 도구인 이유는 이렇듯 책이라는 매체의 보수성과 급진성이라는 이중적 속성 때문이다. 또한 이들의 사례는 책 만드는 여성의 서사를 구축시켜나간다는 점에서 고무적이다. 역사에서 문자로 대변되는 책은 남성의 전유물이었다. 하지

만 그 견고한 제도 속에서도 여성들은 기명과 익명의 책 쓰기와 공동 출판으로 제도권의 틈새를 벌리려 노력해왔다. 그러니 이들이 앞으로도 만들어나갈 책을 주목해보자. 그곳에는 우리가 예의주시해야 할 내일의 언어가 구축될 테니까. 여전히 우리 주변에 변화할 것이 남아 있는 만큼, 우리에게는 언어가, 보다 평등한 내일을 위한 책의 언어가 필요하다. ▢■

굿퀘스천은 대전과 서울에서 활동하는 디자인 스튜디오로, 다양한 분야의 구성원들과 함께 좋은 질문을 발굴하고 새로운 질서를 만들기 위해 노력한다. 최첨단 변화구파 신선아는 대전 페미니스트 문화기획자 그룹 보슈와 비혼 여성 커뮤니티 '비혼후갬' 운영을 병행하고 있다. 대담무쌍 강속구파 우유니는 페미니즘 출판사 봄알람 운영을 병행하고 있다. FDSC 열심 회원들이다.

우리에겐 언어가 필요하다 · 봄알람 · 초판(2016), 개정판(2021) ⓐ

판형	105×170mm
종이	(표지)한국 아르테 울트라화이트 230g/m²
	(본문)전주 그린라이트 100g/m²
서체	산돌 고딕 네오1 레귤러/볼드, AG 초특태고딕
후가공	에폭시
제본	무선

가부장제의 정치경제학 시리즈 · 봄알람 · 2022–2023 ⓐ

판형	105×170mm
종이	(표지)한솔 인스퍼 에코 222g/m²
	(본문)전주 그린라이트 100g/m²
서체	산돌 정체 030, 뉴트로닉한글 레귤러, 문켄 산스 레귤러
후가공	무광 먹박
제본	무선

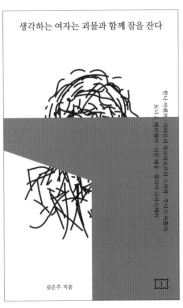

김지은입니다 · 봄알람 · 2020 ㉜

판형	130×210mm
종이	(표지)한국 아르테 울트라화이트 230g/m²
	(본문)모조 미색 80g/m²
서체	(표지)노 옵티크 디스플레이 레귤러
	(본문)AG 최정호 Std 레귤러, 마그네타 북
	산돌 단편선 바탕 레귤러
후가공	형압
제본	무선

생각하는 여자는 괴물과 함께 잠을 잔 · 봄알람 · 2017

판형	120×190mm
종이	(표지)한국 아르테 울트라화이트 230g/m²
	(본문)한솔 뉴백상지 백색 100g/m²
서체	윤명조 330, 차터 로만, 와이드 라틴 레귤러
제본	무선

피리 부는 여자들 · 보슈 · 2020 ㉑

판형	110×215mm
종이	(재킷)모조지 백색 150g/㎡
	(면지) 매직칼라 진갈색 120g/㎡
	(본문) 그린라이트 80g/㎡, 몽블랑 화이트 100g/㎡
서체	산돌 단편선 바탕, 산돌 고딕 네오1, 풋라이트 MT 라이트
후가공	무광 코팅
제본	양장
그림	김나현

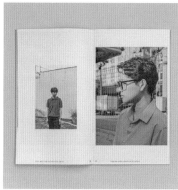 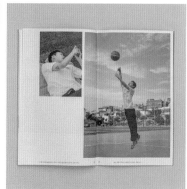

피리 부는 여자들(도록) · 주황 · 2022 ㊑

판형	150×260mm
종이	(표지)시그니처 그레이 350g/㎡
	(본문)몽블랑 화이트 100g/㎡
서체	산돌 클레어산스, 인터스테이트 콘덴스드
후가공	백박
제본	미싱
사진	주황

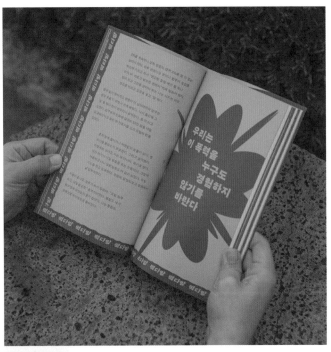

무한발설 · 봄알람 · 2021 ⊛

판형	130×210mm
종이	(재킷/표지)한솔 인스퍼 에코 203 / 222g/m²
	(본문)한솔 하이플러스 100g/m², 전주 그린라이트 100g/m²
서체	지백 120g/400g, 산돌 단편선 바탕 레귤러
제본	무선

물결 1

2020 겨울
창간호

나는 왜 이 잡지를 내나? 전범선
인권 운동과 동물권 운동 홍은전
동물당의 꿈 김한민

특별좌담 | 지금, 동물을 위한 정치가 필요하다, 한국 동물당의 필요성과 사례 김영환
이제 지하층으로 내려가 봅시다 이지연
한국 동물당의 필요성 전범선
네덜란드 동물을 위한 당과 호주 동물정의당 강령 비교 김도희
동물당은 옥하 찻담 중 은영
동물해방을 위한 대중운동의 중요성과 동물당의 역할

종차별 철폐주간 | 우리의 관계는 틀렸다 이윤정
우리는 특별하지 않다 전범선
리차드 라이더의 종차별 주의

어느 비건 모녀의 나날 이슬아
음은 이질성을 뱉고 동질성을 삼킨다 임은주

기후위제포럼 | 우리의 미래가 걸렸다
육식이 기후와 생태계에 미치는 영향
멸종저항 영양밥
기후위기 시대의 동물권 운동: 역할과 미래
식문화 전환과 미디어의 역할
한국에서의 채식인프라 확대 필요성과 정부의 역할
채식 급식을 지원하는 법률이 필요하다

우리는 멸종을 향해 가고 있다

물결

2022 봄호

교차성 × 비거니즘

특집 | 교차성 × 비거니즘 현희진
열네 살 장애 여성 인간 동물은 자라서 박주현
동물 취급과 인간 대우의 경계에서:
서울우유 광고의 여성 동물 은유 읽기 홍성환
절망의 운동 홍갈리
들리지 않던 목소리를 듣는 기도 조한진희
비거니즘을 개인의 영역으로 환원하지 말라 사공성수
퍼레이드

이슈 | 바람을 일으키다 우희종
여전히 동물권위원회가 낯설다면 김산하
인간 동물의 정치, 비인간 동물의 삶

에세이 | 잔잔한 물결이 계속되다 편지지
오늘의 살림력이 모두 소진되었습니다 장희지
'그날'이 오지 않을 때까지

담법 | 물결이 모여 파도가 되다 전범선
왜 살림인가?: 비거니즘과 적녹보의 통합

물결 · 두루미 · 2020–2022 ⓦ
판형 130×215mm
종이 (표지)두성 비비칼라 185g/m²(1, 8호)
 삼화 마메이드 180g/m²(2, 3, 4, 5, 6호)
 (본문)전주 그린라이트 100g/m²
서체 산돌 정체S 030, 지백 120g, 260g, 400g
제본 무선

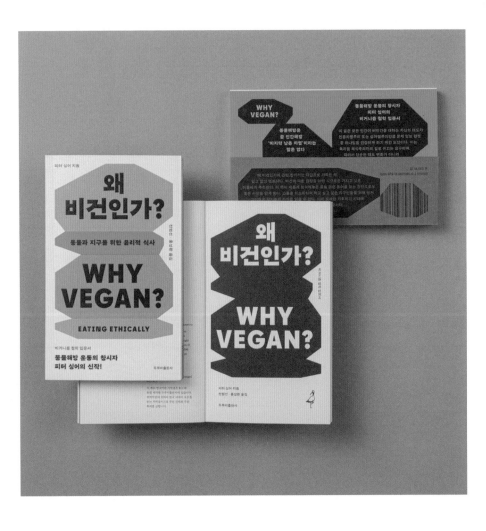

왜 비건인가? · 두루미 · 2021 ⓦ

판형	120×190mm
종이	(표지)한솔 인스퍼 에코 222g/㎡
	(본문) 그린라이트 90g/㎡
서체	(표지)지백 400g, Cy Black
	(본문)마켓히읗 윤슬바탕체 레귤러, 지백 120g
후가공	형압
제본	무선

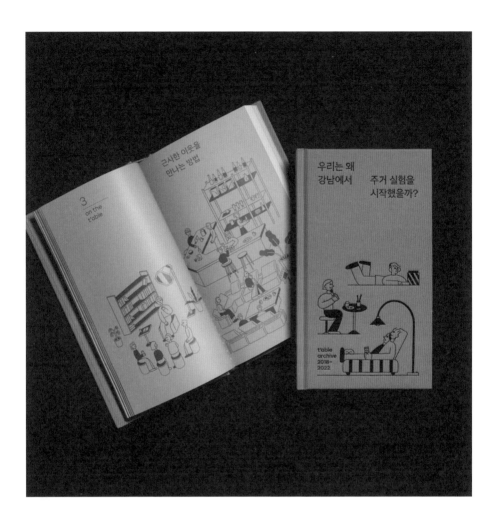

우리는 왜 강남에서 주거 실험을 시작했을까? · 디앤디프라퍼티솔루션 · 2022 ㉾

판형	120×200mm
종이	(싸개)심플렉스 E05-20 125g/m²
	(면지) 삼화 밍크지 주황 120g/m²
	(본문) 친환경미색지 95g/m²
서체	팔칠엠엠 일상 보통체/기울임체, 슈불츨 북, 산돌 정체 930, 벨리 레귤러
후가공	유광 먹박
제본	양장
일러스트레이션	홍세인(포푸리)

0그램 드로잉 · 김재연 · 2019 (재)

판형	170×297mm
종이	(재킷)PVC
	(표지)그문드 컬러매트 23 300g/㎡
	(본문)톱코트매트 157g/㎡, 매직칼라 백색 45g/㎡
서체	DX 명조, 바스커빌 올드 페이스, 캘리포니안 FB
후가공	백박
제본	미싱
사진	김재연

가루산 · 김재연 · 2021 ㉜

판형	320×210mm
종이	(박스)드라이보드 그레이 1200g/㎡
	(표지)아인스블랙 350g/㎡
	(면지)디프매트 올리브 116g/㎡
	(본문)센토 260g/㎡
서체	산돌 빛의 계승자
후가공	(박스)코너 스티치, 먹박
제본	박스
사진	김재연

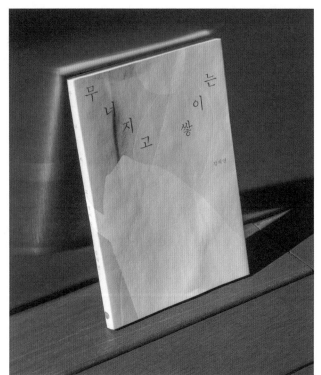

무너지고 쌓이는 · 김재연 · 2023 ㉑

판형	140×200mm		
종이	(표지)아레나 내추럴 120g/㎡		
	(면지)매직칼라 블루그로토 120g/㎡		
	(본문)아레나 내추럴 120g/㎡, 씨에라 64g/㎡		
서체	SM3세명조, SM3중고딕, 할리버트 세리프, 할리버트 세리프 콘덴스드		
후가공	백색 실크스크린, 형압		
제본	사철		
사진	김재연		

1호 Bookabinet · 책구멍 · 2017 ㉜

판형	155×215mm
패키지: 두성 캐빈보드 화이트 450g/m²	

세부

「Zoom Book」

종이	(표지/본문)아트지 200g/m²
후가공 톰슨 커팅	
제본	바인더

*표지 디자인은 '책구멍' 기획자들의
 공동 작업이다.

「Book about map about book」

종이	(표지)두성 팬시크라프트 110g/m²
	(본문)두성 화이트크라프트 50g/m²
서체	차터 로만/블랙, 브라운 레귤러
인쇄	백색 실크스크린

2호 Book Biology · 책구멍 · 2018 ㉜

판형	170×240mm
패키지 PVC 투포켓 홀더 커버	

세부

「Boox-ray」

종이	(표지/본문)아트지 200g/m²
서체	GT 시네타이프 라이트 이탤릭
후가공 UV인쇄	

3호 Book Composition · 책구멍 · 2019 ㉜

판형	120×160mm

세부

「REST」

종이	(봉투)두성 컨셉 트레싱지 200g/m²
	(본문)삼화 CCP 300g/m²
서체	ITC 벤갯 북, 아르바나 레귤러
후가공	형압
제본	스크루

펼친 면의 대화
지금, 한국의 북디자이너
ⓒ전가경 2024

1판 1쇄 2024년 4월 19일
1판 2쇄 2024년 10월 30일
지은이 전가경
펴낸이 김소영
기획 전민지
책임편집 곽성하
편집 임윤정 이희연
디자인 정재완
마케팅 정민호 박치우 한민아 이민경 박진희 황승현
브랜딩 함유지 함근아 박민재 김희숙 이송이 박다솔 조다현 배진성
제작부 강신은 김동욱 이순호
제작처 영신사

펴낸곳 (주)아트북스
출판등록 2001년 5월 18일 제406-2003-057호
주소 10881 경기도 파주시 회동길 210
대표전화 031-955-8888
문의전화 031-955-7977(편집부) 031-955-2689(마케팅)
팩스 031-955-8855
전자우편 artbooks21@naver.com
트위터 @artbooks21
인스타그램 @artbooks.pub

ISBN 978-89-6196-443-2 03650
값은 뒤표지에 있습니다. 잘못된 책은 서점에서 교환해 드립니다.